한눈에 보는 한국 디자인 연표

1920	1930	1940	1950	1960		
바우하우스(1919-1933)		미국 뉴바우하우스(1937)		울름조형대학(1955-1968)		
다다이즘 (1915-1925)	아르데코(1925-1939)		스칸디나비아의 유기적 디자인 (1945-1959)	옵아트	팝아트	미니멀리즘 (1960년대)
	대공황(1929)	미국 유선형 디자인(1930년대)	국제주의 건축(1940년대)			
적을수록 좋다 (미스 반 데어 로에,1920)		영국 CoID 설립 (1944)				

문화 정책	공업 생산 정책	미군정	6·25 전쟁	근대화 민족주의 반공정책	
		미국 주도 디자인 진흥 근대 디자인의 도입	교육		민간 주도 디자인 ?
				한국공예디자인연? (1966)	
			한국공예시범소 (1958)		
조선미술전람회(1922-1944)		대한민국미술전람회(1949)			
				대한민국상공미술? (1966)	
전통공예의 퇴조와 왜곡 문화주의 향토색 관광 상품화		미국제품화 수출용 관광 상품 절충주의		권위주의적 민족주 모더니즘	한국적 디 수출산업과 프로파

1970	1980	1990	2000	2010

멤피스(1981)

포스트모더니즘(1980년대)

디자인의 다원화

소니 워크맨 출시
(1979)

애플 아이폰 출시
(2007)

대중문화 개방
우민화
국제화

세계화 정책|IMF

지방 자치제
지식 정보화

정부 주도
디자인 진흥

디자인·포장진흥법 제정(1977)

산업디자인포장
진흥법개정(1991)

산업디자인진흥법 개정
(1999|2001|2005|2006|2008|2009)

한국디자인포장센터
(1970)

한국산업디자인
포장개발원(1991)

한국디자인진흥원(2001)

광주|대구|부산
지역디자인센터(2005-)

문화부 공간문화과
(2005-)

대한민국미술대전(1982-)

대한민국산업디자인전람회(1977)

굿디자인전(1985)

국제화
절충주의
오리엔탈리즘
도안|양식화
키치화
전통의 모더니즘적 표현

포스트모더니즘
한국형 디자인
문화산업

한류와 지역 브랜드사업
지자체 주도의 공공디자인 사업
디자인의 정치화

오리엔탈리즘에서
디자인 서울까지,
디자인의 정치사회사

한국의 디자인

2013년 11월 20일 초판 발행 ❍ 2014년 3월 27일 2쇄 발행 ❍ 지은이 김종균 ❍ 펴낸이 김옥철
주간 문지숙 ❍ 편집 강지은 ❍ 디자인 안마노 ❍ 마케팅 김현준, 이지은, 정진희, 강소현 ❍ 출력·인쇄 한영문화사
펴낸곳 (주)안그라픽스 우413-120 경기도 파주시 회동길 125-15 ❍ 전화 031.955.7766(편집) 031.955.7755(마케팅)
팩스 031.955.7745(편집) 031.955.7744(마케팅) ❍ 이메일 agdesign@ag.co.kr ❍ 홈페이지 www.agbook.co.kr
등록번호 제2-236(1975.7.7)

이 도서의 국립중앙도서관 출판시도서목록(CIP)은 서지정보유통지원시스템 홈페이지
(seoji.nl.go.kr)와 국가자료공동목록시스템(www.nl.go.kr/kolisnet)에서 이용하실 수 있습니다.
CIP제어번호: CIP2013021769

ISBN 978.89.7059.709.6(03600)

일러두기

1 단행본은 『 』로, 잡지나 신문은 《 》로, 부속 논문이나 개별 작품은 「 」로, 미술이나 영화,
 텔레비전 프로그램 제목은 〈 〉로, 건축이나 상품, 프로젝트 이름은 ' '로 표기했습니다.
2 이 책에 인용한 신문 기사는 당시에 사용된 표기 그대로 수록했습니다.

한국의 디자인

김종균 지음

안그라픽스

왜, 한국 디자인사를 연구해야 하는가

최 범

디자인 평론가

우리 대학의 디자인과에서는 한국 디자인사를 가르치지 않는다. 왜일까. 한국 디자인사가 없어서일까, 아니면 한국 디자인의 역사가 짧아서 가르칠 것이 없어서일까. 정말 한국 디자인사는 없는 것일까. 짧든 길든 한국 디자인사가 없지는 않을 것이다. 짧으면 짧은 대로 길면 긴 대로 자신의 역사를 알고 가르쳐야 하는 것 아닐까. 문제는 역사의식이다. 다시 말해서 디자인이라는 것을 역사적 지평 위에 놓고 보려는 의식이 없는 것 자체가 문제이다. 그러다 보니 우리 사회에서 디자인이란 어떠한 역사성도 갖지 않은 현재진행형의 실무 그 이상도 이하도 아닌 것처럼 여겨진다.

한국 디자인의 역사가 짧다는 인식에 대해서도 다시 생각해보아야 한다. 한국 디자인 역사가 짧다는 것은 대학 교육이나 전문직의 출현 등 이른바 제도를 중심으로 생각하기 때문일 것이다. 그러나 한국 디자인사가 반드시 그러한 제도를 기준으로 인식되고 쓰여야 한다는 법은 없다. 한국 디자인사의 대상과 기점(起点)부터 역사 연구의 대상이 되어야 한다. 그런 점에서 한국 디자인사 역시 모든 역사 연구의 일반적인 과제를 벗어나 있는 것은 아닐뿐더러, 오히려 그런 것들을 적극적으로 받아들임으로써 비로소 가능해질 것이다.

아무튼 문제는 한국 디자인의 역사가 길다든가 짧다든가 하는 것이 아니고, 그것이 연구되지 않았다는 사실이다. 우리의 디자인 제도에는 디자인사 연구를 위한 공간이 존재하지 않는다. 대학의 디자인과들은 오로지 실무 디자이너 양성만을 목표로 하고 있을 뿐이다. 그러다 보니 한국 디자인사를 연구하기 위한 아카이브도 박물관도 전문 과정도 전무한 형편이

다. 한국 디자인사 연구가 이루어지기 위해서는 그러한 인프라가 먼저 구축되어야 한다. 그럴 때 비로소 한국 디자인사 연구를 위한 최소한의 조건이 마련될 수 있을 것이다.

제도가 역사 연구를 위한 공간을 제공하지 않을 때 역사 연구는 예외적 개인의 의식과 노력에 의존할 수밖에 없다. 김종균이 바로 그러한 예외적 개인이다. 김종균은 실무 중심의 디자인교육을 받으면서도 한국 디자인의 현실에 대해 이러저러한 의문을 갖게 되었고, 그것은 자연히 한국 디자인사에 대한 문제의식으로 발전되었다. 역사의식이란 거창한 것이 아니라 바로 지금 여기의 현실에 대한 문제의식에서 출발하는 것이다. 그리하여 현재의 자신을, 그리고 자신을 둘러싸고 있는 현실을 바로 역사적인 시공간 속에 놓고 인식하고자 할 때 비로소 역사에 대한 개안(開眼)의 기회를 얻게 되는 것이다. 그러므로 왜 역사를 연구하느냐고 묻는다면 그것은 현재를 알기 위해서라고 답할 수 있다. 역사 연구는 과거를 통해서 현재를 인식하고자 하는 행위에 다름 아니기 때문이다.

김종균의 『한국의 디자인』은 통사(通史) 형식을 취하고 있다. 개화기에서 현재에 이르기까지 한국 근현대사의 전 과정에 걸쳐 디자인의 궤적을 추적하고자 하였다. 그런 점에서 완전하지는 않지만 어느 정도 형식을 갖춘 최초의 한국 디자인사라고 말할 수 있다. 특히 김종균의 연구가 잘 보여주는 것은 한국 디자인사가 한국 근현대사와 내접(內接)하는 부분이다. 이는 다시 말하면 정치적, 사회적 접근을 강하게 취함으로써 한국 디자인사를 일반사와 분리시키지 않고 통합적으로 다루려는 태도라고 할 수 있

겠다. 그를 통해 얻게 되는 것은 한국 디자인사를 일반사의 흐름 속에서 파악하는 것뿐만 아니라, 반대로 한국 디자인사를 통해 한국 현대사 자체에 대한 성찰마저도 이끌어낼 수 있다는 점이다. 그 결과 특수사로서의 디자인사와 일반사의 관계는 한결 튼실해진 반면, 디자인사 자체의 폭을 크게 넓히지 못한 것은 한계라고 할 수 있겠다.

한국 디자인이 역사를 갖게 되었다는 것은 이제야 비로소 이 땅의 디자인 실천을 되돌아보게 되었음을 의미한다. 때가 되었다. 이제 우리가 해야 할 일은 지난 시기 동안 이 땅에서 디자인이라는 이름으로, 또는 그런 이름을 갖지 않았다 하더라도 오늘날 우리가 디자인이라는 개념으로 포착 가능한 행위들의 궤적을 기록하는 것이다. 그리고 기록은 기록으로 그치지 않고 우리의 앞길을 비춰주는 탐조등의 역할을 할 것이다. 언젠가 우리 대학의 디자인과에서도 한국 디자인사라는 과목이 개설될 때가 올 것이다. 그러나 과목만 만든다고 저절로 교육이 이루어지는 것은 아니다. 그에 대한 연구가 선행되어야 한다. 아무도 나서지 않는 이 일에 누군가는 먼저 나서야 한다. 김종균이 그런 어려운 일에 나섰다. 지금은 한국 디자인사를 연구한다는 것 자체가 역사적인 결단을 요구하는 시점이다. 김종균의 한국 디자인사 연구 자체가 하나의 역사가 될 것임을 의심하지 않는다.

각색되지 않은 우리 디자인의 맨얼굴

우리 주변을 둘러싼 디자인 현실은 참으로 기괴하다. 우리는 우리 디자인의 역사에 관심이 없고, 윌리엄 모리스의 사상이나 바우하우스의 디자인에 대해서만 가르치고 배운다. 마치 우리에겐 아무런 디자인적 활동도 없었던 것처럼 모든 예술사를 서구의 기준에 맞춰 모더니즘과 포스트모더니즘으로 정리한다. 대학에서는 여전히 근대와 근대성, 그리고 모더니즘과 포스트모더니즘을 가르치지만, 그것이 우리에게 어떤 의미였는지는 이야기하지 않는다. 우리의 근대는 어떤 모습이었으며, 서구의 모더니즘과 우리의 그것은 어떻게 달랐는지 증명하지 않는다. 왜 한국의 미가 자연미 혹은 선의 미, 백의 미로 대표되는지, 왜 한국을 상징하는 색깔이 오방색이 되었는지, 왜 기념비적인 건축물은 하나같이 전통적인 형태를 띠고 있는지, 왜 디자인의 진흥을 국가가 담당하게 되었는지, 왜 대학의 디자인과는 천편일률적으로 대기업에 취직하기 위한 디자인만을 가르치는지, 디자인이 정치에서 중요한 쟁점으로 떠오르고 정치인은 디자인을 통해 곧 선진국이 될 것처럼 장밋빛 미래를 외치는데도 왜 현실의 디자인 문화는 이토록 척박한지 설명하지 않는다.

이런 상황에서 우리 디자인사를 정리하는 일에는 어려움이 따른다. 역사적인 사실을 추적하는 것도 어렵지만, 평가하는 것은 더더욱 어렵다. 역사가 짧고 디자인계가 좁은 탓에 작품에 대한 분석이 자칫 작가 개인에 대한 공격으로 비춰지기 쉽고, 계파 간의 갈등이 남아 있어 어느 쪽에서건 공격받을 빌미를 제공하게 되기도 한다. 이제는 서구의 디자인사를 백번 들여다보아도 이해할 수 없는 우리 디자인이 가진 문제를 이야기할 때가 된

듯도 한데 우리 사회는 여전히 무심하다. 이 책『한국의 디자인』은 근대 이후에 있었던 수많은 사건의 파편을 모아 궤를 맞춰 나름대로 해석할 수 있는 부분을 추려내 묶은 것이다. 서구 근대화 과정과 모더니즘 발전사의 도식을 우리 역사에 끼워 맞추는 일은 하지 않았다. 역사적인 인물과 사건으로 과장되고 각색된 신화로서의 역사도 이 책에는 없다. 서구의 디자인을 서술하는 기준인 모더니즘과 포스트모더니즘이라는 틀을 배제하고 '근대화'와 '민족주의'라는 틀을 기준 삼아 해석했다.

일제강점기에서 현대에 이르기까지 시간 순서에 따라 7개장으로 나누어 구성했다.

1장에서는 서구의 디자인사를 간단히 요약하고, 서구와 다른 우리의 디자인사를 이해하기 위해 알아야 할 몇 가지 주제어를 소개한다. 흔히 한국의 근대 디자인은 일제강점기에서 출발한다고 생각하는 경향이 짙다. 하지만 여기에서 소개하는 몇 가지 주제어들을 통해 일제강점기의 근대화 과정이 한국의 근대 디자인의 생성에 영향을 미치지 않았음을 증명한다.

2장에서는 해방 이후부터 1950년대까지 근대 디자인 개념이 도입된 시기를 다루고 있다. 미국과 미군에 의해서 한국 사회가 미국 문화권에 포함되어가는 과정을 정리해 한국의 근대 디자인이 싹트는 과정을 살펴보고 있다. 이식된 문화로서의 근대 디자인과 디자인교육, 미국 국무성이 진행한 한국 디자인 진흥 프로젝트를 살펴봄으로써 우리 사회에 디자인이 어떻게 도입되고 정착되었는지를 알아본다.

3장에서는 1960-1970년대의 강력한 개발독재기를 거치며 진행된

'조국 근대화' 프로젝트와 근대화 정책의 일환으로 진행된 디자인 진흥의 모습을 다양한 예술 분야의 사례와 비교하며 들여다본다. 수출산업을 지원하기 위한 '포장'으로서의 산업디자인과 독재정권을 정당화하기 위한 민족주의 이데올로기가 반영된 '한국적 디자인'이 출현한 이 시기의 디자인은 매우 독특한 개성을 띤 채 현대에 이르기까지 강력한 영향력을 미치며 현실 속에 살아 있다.

4장에서는 1980년대를 거치며 나타난 민주화의 열망, 고도의 경제성장과 국제화, 국민 통제의 수단으로 활용된 강력한 스포츠 문화 정책 등 다양한 사회적 변화가 디자인에 미친 영향을 살펴본다. 폐쇄된 통제 국가에서 열린사회로 변해가는 과정 가운데 등장한 상업적 디자인, 그리고 국제대회를 유치하는 과정에서 나타난 디자인의 오리엔탈리즘적 양상은 이전과는 또 다른 독특한 형태를 보여준다. 즉 기술로서의 디자인과 문화로서의 디자인이 충돌하는 지점에 있는 디자인을 다룬다.

5장에서는 1990년대 초, 탈냉전 시대의 도래와 세계화 정책, 시장 개방, IMF를 거치며 맞닥뜨린 선진국의 시장 잠식에 대항하기 위한 수단으로 디자인의 역할이 어떻게 변해갔는지 살펴본다. 또한 문민 정부의 출현과 포스트모더니즘 논쟁 속에서 새롭게 재조명되는 전통문화가 문화산업화 논의를 거치며 대중소비시장 속으로 흡수되어가는 과정을 여러 사례를 통해 살펴본다.

6장에서는 2000년대 이후, 세계화와 지방분권화 시대를 맞아 세계적인 수준의 경쟁력을 가지게 된 상업적 디자인과 보편적인 복지 차원에서

전개되는 문화적 디자인, 정당과 정치권의 선전 도구로 활용되고 있는 정치적 디자인이 공존하는 현재의 모습을 살펴본다.

끝으로 우리에게 디자인이란 무엇이며 한국의 디자인사를 어떻게 해석해야 하는지에 대한 고민과 반성을 적었다. 디자인을 전공한 디자이너로서 한 번쯤은 반드시 생각해야 할 '문화 정체성'에 관한 여러 가지 질문도 던져보았다.

정권의 성향을 기준으로 시대를 구분했지만, 각 장에서는 사건을 시간 순서에 따라서만 나열하기보다 몇 가지 큰 주제로 재구성해 해석을 시도했다. 한국 근현대사에 대한 이해를 돕기 위해 연대별로 정치, 경제, 사회, 문화적 상황과 국제 정세 등에 관한 설명에도 비교적 많은 부분을 할애했고, 또 한국 디자인사에서 중요한 위치를 차지하는 정부의 정책 활동에 대해 자세히 살펴보았다. 디자인을 분석함에 있어서 전반적인 조형 문화의 흐름을 이해하는 데 도움이 되는 회화와 건축, 영화 등의 경향에 대해서도 함께 다루었다. 반면 서구 디자인사에서 중점적으로 다루는 작가의 사상과 활동, 작품 해석 등은 하지 않았고, 전문 지식보다 보편적인 역사 이해에 집중했다.

이 책은 2008년에 미진사에서 『한국디자인사』라는 이름으로 초판이 출간되었고, 2009년에는 문화체육관광부에서 주관하는 우수학술도서에 선정되었다. 2011년에 절판되었다가 안그라픽스에서 다시 개정증보판을 내게 되었다. 사실 확인이 부족했던 부분을 보완했고, 새로운 내용을 많이 추가했다. 책 제목과 각 장의 제목들도 딱딱한 느낌을 조금 벗어볼 요량으

로 바꾸었고, 도판도 가능한 대표성을 가진 사진으로 교체했다. 완전히 새 책이라고는 할 수 없지만 새 이름에 어울릴 만큼은 바뀐 것 같다.

　이 책의 많은 부분은 박암종 선생님, 홍진원 님, 박삼규 님이 기록해두신 여러 자료를 참조했고, 이외에도 수많은 선생님들의 선행 연구와 신문·잡지 자료들을 차용하고 있다. 최대한 저작권의 공정한 사용 범위 내에서 사용하고자 노력했다. 자료 사용에 도움을 주신 LG전자, 삼성전자, 현대자동차, 김수근문화재단과 최공호 님, 김정림 님, 허보윤 님, 최원규 님, 윤명국 님, 권용준 님, 최은림 님, 최선경 님 등 여러 분들께 지면을 통해 감사의 마음을 전한다. 부족한 글을 출간하도록 결심해주신 안그라픽스 김옥철 사장님과 문지숙 주간님, 정신없는 글을 멋진 책으로 탈바꿈시켜주신 강지은, 안마노 님께 감사드린다. 끝으로 '숭고한' 순수미술에 대비하여 '돈'을 추구하는 '저속한' 상업 미술가라는 전근대적인 편견과, 미술가를 '-쟁이'로 폄훼하던 1950-1970년대의 혹독한 시대 상황 속에서도 국가와 사회를 위해 최선의 노력을 기울인 원로 디자이너와 교수님 들께 존경을 표한다. 과거를 현재의 잣대로 평가해 본의 아니게 누를 끼치는 부분이 있다면 지면으로나마 죄송함을 표하고 싶다.

차례

3장

권력과 한국적 디자인:
정부 주도의 디자인 진흥기 1960-1970년대

6장

시장경쟁과 글로벌 디자인:

권력을 위한 신무기, 디자인의 재발견 2000년대 이후

1장

근대화와 디자인: 디자인의 탄생에 대하여

디자인의 역사는 근대화의 역사이다. 봉건사회의
질서를 무너뜨리고 시민사회를 이끌어낸 프랑스
시민혁명이나 산업화를 통해 대량생산 체제와
대중사회를 이끌어낸 영국 산업혁명은 세상을
근대사회로 탈바꿈시켰고, 새로운 시대를 대표할
예술의 발전 방향을 제시했다. 디자인 또한 근대의
정신을 바탕으로 탄생한 근대의 산물이었다.

그러나 우리의 경우는 그렇지 못했다. 일제를 통해
근대화 과정을 거친 우리 사회의 근대성은 왜곡된
식민 근대성이었다. 외세에 의한 타율적 근대화는
민주주의를 바탕으로 한 시민사회로의 전환을
이루지 못했다. 일제강점기에 이루어진 급속한
산업화는 군수공장의 형태로 식민 착취를
가속화했을 뿐 자생적인 산업자본가 계급을 만들지
못했고, 대중소비사회를 이끌어내지 못했다.
이런 점에서 서구의 근대화와 우리의 근대화는
엄연히 다르다.

일제강점기 동안 한국 사회에서는 근대 디자인교육
또한 전혀 이루어지지 않았으며, 일본의 교묘한
문화 정책 탓에 전통공예가 근대 디자인으로
자연스럽게 발전할 기회를 잃었다. 군수공업의
물자 생산에 한정된 산업화도 근대 디자인의 출현을
가속화하지 못했다. 결국 일제강점기 동안의 근대화
과정과 근대 디자인의 출현은 별다른 상관관계를
맺지 못한 셈이다.

1 서구 사회의 근대, 근대화, 모더니즘

근대 디자인의 역사는 근대화의 흐름에서 이해해야 한다. 그리고 우리나라의 근대화와 디자인을 살펴보기 위해서는 서구의 근대화와 디자인에 대한 전반적인 개관이 필요하다. 그래야만 서구와 다른 우리나라 근대화의 특수성과 디자인 역사를 좀 더 잘 이해할 수 있기 때문이다.

근대란 글자 그대로 풀어보면 '近(가까운)+代(시대)'라는 말인데 그 자체로는 아무런 의미를 갖지 못한다. 서구의 근대화를 이해하기 위해서는 우선 18세기의 프랑스 시민혁명과 영국 산업혁명을 살펴볼 필요가 있다. 계몽사상을 바탕으로 한 프랑스 시민혁명은 민주주의와 공화정을 이끌어냈으며 시민사회로 전환시키는 계기가 되었다. 영국 산업혁명은 농업 중심 사회를 공업사회로 전환하고 자본주의 경제를 확립시켰다. 이처럼 근대화 과정은 자유화와 민주화의 과정이었으며, 이 과정을 촉발시킨 것이 근대적 생산방식이었다. 시민계급이 등장한 것은 민주주의를 통해서였지만, 기계화에 따른 대량생산 과정을 거치면서 비로소 소수의 귀족이나 유한계급에게 한정되었던 물건을 일반 대중들까지 소비할 수 있게 된 것이다.

근대화 이전의 미술도 자원과 마찬가지로 소수에 한정되어 있었다. 그당시의 미술과 미술가는 지배계급의 권력을 찬양하고 유지하는 데 활용되는 도구였을 따름이었다. 많은 미술가들이 서양에서는 종교를 중심으로, 동양에서는 왕권을 중심으로 그 지배계급의 정당성을 강변했고, 체제 유지라는 선전을 목적으로 한 수많은 건축과 조각, 미술 작품을 탄생시켰다. 그

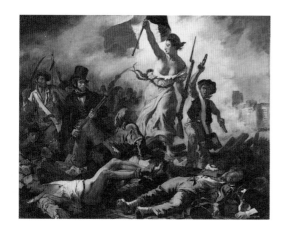

프랑스 시민혁명을 상징하는
외젠 들라크루아(Eugène Delacroix)의
〈민중을 이끄는 자유의 여신〉 1830
선두에 선 여성은 '마리안느'라는 가상의
인물로 자유, 평등, 박애의 프랑스 혁명 정신과
프랑스 공화국을 상징한다.

러나 서구의 급속한 산업화는 유럽 사회 전체를 뒤흔들어놓았다. 근대국가
체제로 완전히 탈바꿈하기가 무섭게 침예해진 식민지 쟁탈전은 19세기를
지나 20세기로 접어들면서 유럽 국가 전체를 전쟁으로 몰아넣었다. 비서구
권 국가의 대부분이 식민지 쟁탈전에 희생되어 자본주의에 대한 반감은 사
회주의 혁명을 불러왔다. 또한 세기말의 혼란과 새로운 세기에 대한 기대
감으로 기존의 가치관이 붕괴되었고, 새로운 질서로 재편시켜나가는 고통
을 겪기도 했다. 역사상 가장 암울하면서도 혁명적이었던 이 시대의 분위
기를 무엇보다 민감하게 읽어내고, 앞장서서 변화를 이끌어낸 분야가 예술
이었다. 미술가들은 시대의 첨병(尖兵, avant-garde) 역할을 자처하며, 곧 다가
올 새로운 시대를 향해 나아가는 진보적 지식인의 역할을 수행하게 되었다.

　19세기 말에서 20세기 초까지 서구 사회에서는 과거 봉건시대의 역
사주의 장식미술을 탈피하려는 노력을 보였고, 가히 혁명적으로 여러 가지
조형 양식들을 등장시켰다. 유럽 전역에서는 인상파 미술이 등장해 구습을
타파하고 새로운 조형 언어들을 실험하고 있었고, 새로운 시대에 맞는 새
로운 미술 양식을 찾는 '신예술(아르누보, Art Nouveau) 운동'이 활발하게 전개
되고 있었다. 계몽주의 철학에서 비롯된 근대의 정신을 반영하고 기계의
논리를 미술에 투영해, 특히 장식을 제거하고 생산의 합리화를 꾀하는 조
형예술이 등장하기 시작했다. 미국에서는 고전적인 건축 방식을 탈피하고
기계 생산 시대에 걸맞은 합리적인 건축 형태를 모색해 철골과 유리, 콘크

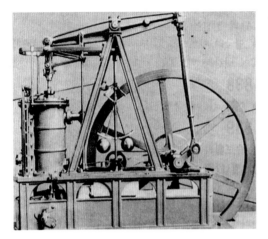

산업혁명을 촉발한 제임스 와트의 증기기관 <u>1800년대</u>
증기기관의 출현은 광산, 제련, 제철 등 중화학공업이 이미 완성
단계에 이르렀다는 신호이다. 증기방적기는 공장제 기계공업을
통한 자본주의의 완성을, 증기기관차는 원거리 이동을 통한
근대적 토지 이용과 사회 시스템의 재편을 알리는 것이다.

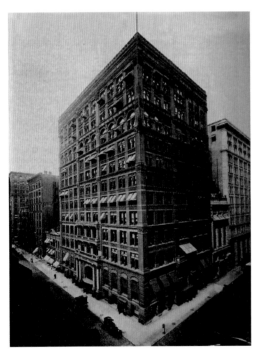

마천루의 효시인 시카고의
홈인슈어런스(Home Insurance) 빌딩 <u>1884–1885</u>
철재 골조구조를 만드는 건축 방법을 사용해 초고층건물
시대를 열었다. 철골구조가 구조물을 지탱하기 때문에
벽은 단지 햇볕을 가리는 커튼의 역할 정도만 한다고 해서
'커튼월(curtain wall)' 구조라고도 한다. 벽이 얇아지면서
창문이 많아질 수 있었고, 개방감이 높아져 공간의 균질화를
이끌어냈다. 또 철골구조의 조립식 생산방식은 건축의
대량생산을 가능하게 만들었다.

리트를 이용한 기능주의 건축 양식인 '마천루(摩天樓, skyscraper)' 양식이 탄생했다. 신흥공업국 대열에 합류한 독일은 독일공작연맹(Deutscher Werkbund)과 바우하우스(Bauhaus)를 통해 기술과 예술을 결합한 형태의 장식 없는 기계미학을 완성해나갔으며, 러시아에서는 아방가르드 예술가들이 사회주의 혁명의 성공적인 완성을 위해 여러 가지 실험적인 미술을 내놓았다.

　　근대화 과정을 거치며 등장하는 수많은 미술 양식이 각 시대의 시대정신을 반영했으며, 변모하는 문화를 상징적으로 드러냈다. 이 같은 미술 조류들을 통칭 모더니즘(modernism)이라고 한다. 모더니즘은 단순히 생산에 유리한 합리적인 형태와 구조, 역사적 장식이 제거된 미니멀한 형상을 보여주는 데서 그치지 않고 근대화 과정에서 나타나는 '근대성(modernity)', 즉 민주주의 정신과 산업화의 이념을 충실히 반영한 역사적 산물이 되었다. 특히 기계 이념이 반영된 기능주의 디자인은 이전의 장식미술과 차별화하기 위해 대문자 'M'을 쓴 'Modernism'으로 고유명사화해 표기하기도 한다. 이러한 모더니즘 디자인은 20세기 중반을 거치며 미국을 중심으로 세계 보편성을 띠는 국제적인 스타일로 정착했다.

2 '근대'라는 오해

한국의 근대화에 관한 두 가지 해석

한국 사회의 조형예술은 서구의 경우와 확연히 다르게 발전했으며, 근대화 과정과 근대 디자인의 출현 사이의 인과관계도 명확하지 않다. 우선 근대의 출발점을 언제로 잡을 것인지에 대한 의견도 일치하지 않으며, 근대의 출현에 대해서도 서로 다른 해석들이 난무한다. 한국 근대의 출발점을 보는 시각은 크게 두 가지로 구분된다. 18세기 조선 후기의 실학사상에서 근대가 시작되었다는 '내재적 발전론'과 19세기 말 강화도조약을 계기로 일제에 의해 타율적으로 근대화되었다는 '식민지 근대화론'이 그것이다.

우선, 내재적 발전론을 주장하는 이들은 우리 역사 속에서 발현되는 근대성의 흔적들을 살펴보고 있다. 17세기에 우리의 정신문화를 지키되 서양의 과학기술을 받아들이자는 실학자들의 '동도서기론(東道西器論)'이 제창되었다. 그리고 1880년대에 양잠, 방직, 제지, 광산 등과 관련된 기계들을 도입하고 외국 기술자를 초빙하는 등 기술의 발전을 위한 여러 가지 노력이 있었으며, 1890년대에 갑신정변, 갑오경장, 독립협회 활동, 애국 계몽 운동 등이 일어나 조선 사회 내부에서 자생적인 근대화의 움직임을 보였다. 이 같은 과정으로 볼 때 신흥 자본가 계급의 등장과 신분제도의 붕괴 등이 자발적인 근대화를 이루었을 것이라는 주장이 내재적 발전론의 요지이다. 하지만 실질적으로 제도를 바꾸고, 사회 근간의 변화를 불러일으키

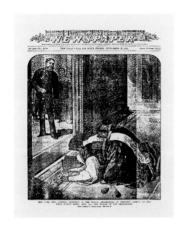

1883년 보빙사와 미국 대통령의 접견
9월 19일 뉴욕에서 발행된 주간지《뉴스페이퍼(News paper)》에
실린 삽화로, 전권대신 민영익, 부대신 홍영식 등이 제21대
미국 대통령인 아서 대통령을 공식 접견하고 있다.
민영익 일행은 개화에 뜻을 둔 젊은이들로 미국 뉴욕과
보스턴 등을 방문해 근대 산업과 문물을 시찰했다.

지는 못했다는 한계가 있다. 게다가 시대적 흐름을 읽지 못한 위정척사(衛
正斥邪) 운동과 통상수교를 거부하고 전제왕권 강화를 꾀한 흥선대원군 등
은 자주적인 근대화의 흐름에 동참하지 못했고, 한반도를 주변 열강의 침
략 경쟁 무대로 전락시키는 원인을 제공하기도 했다.

반면, 식민지 근대화론은 '개항'과 함께 한국의 근대화가 시작되었다
는 견해이다. 실제로 서양의 문물이 한국에 전래되기 시작한 것은 19세기
중엽부터였다. 국내에 잠입한 프랑스 선교사의 선교 활동으로 한반도 내
천주교 신자가 늘어나고 의주, 동래 등지의 장시가 발달하면서 서양 상품
이 불법으로 유입되고 있었다. 하지만 이런 와중에 집권한 대원군은 열강
의 통상 요구를 거부하고, 서양 상품의 유입을 엄금했다. 이후 대원군이 프
랑스 신부의 활동으로 교세가 확장된 천주교를 박해하고 천주교도들을 처
형하자 이것을 빌미로 1866년에 병인양요가 일어났고, 미국의 제너럴셔먼
호를 침몰시킨 것을 계기로 1871년에는 신미양요가 일어났다. 이 시기의
통상수교 거부는 근대화의 후퇴를 가져왔다.

비슷한 시기에 일본은 메이지유신을 지나 근대적 국가 체제를 갖추고
자본주의화를 서둘렀으며, 제국주의 침략 전쟁에 동참해 1876년 한국과
강화도조약을 맺었다. 한국은 강화도조약을 계기로 문호를 개방하기 시작
해, 이후 미국, 러시아, 독일, 프랑스 등과도 외교 관계를 맺었다. 19세기 말
은 서구의 제국주의가 가장 기승을 부리던 시기였다. 식민지 확장, 상품 시

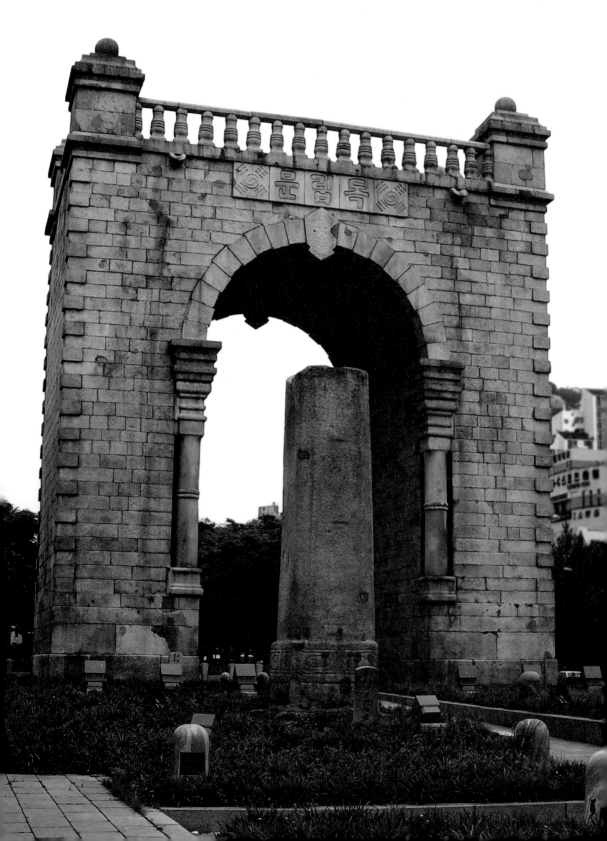

장 확보를 위해 무차별적이고 강제적인 점령과 개항이 이루어졌으며, 태평양 연안의 아시아 국가와 아프리카 등이 서구 열강의 식민지로 전락했다. 이에 일본도 서구와 같은 논리로 이웃나라 조선을 종속시키려 했다.

개항 이후 조선에서는 서양의 문물을 수용해 부국강병을 이루자는 양무운동(洋務運動)과 문명개화론이 주장되었고, 열강의 경제적 침탈에 대항해 근대적 경제 건설을 이루려는 노력이 펼쳐졌다. 그리하여 개화 정책 추진 기구인 통리기무아문(統理機務衙門)과 신식 군대인 별기군(別技軍)을 설치하고, 일본에 수신사(修信使)와 신사유람단을, 중국에는 영선사(領選使)를 파견하는 등 본격적인 근대화를 추진했다. 또한 양반 중심의 신분제도가 폐지되었으며, 과학기술과 문명 시설이 수용되었고, 교육 운동과 국학 운동, 문예 활동과 종교 활동이 근대적·민족주의적 성격을 띠며 전개되었다.

이 시기에 국내로 유입되기 시작한 문물은 교통, 통신, 전기, 의료, 건축 등 생활양식 전반에 변화를 야기했다. 민족자본에 의해 직조 공장, 연초 공장, 사기 공장 등이 설립되었으며, 일본 상인들에 의해 영국의 면제품이 국내에 들어오게 되었고, 일본의 공산품도 많이 들어왔다. 무기 제조(기기창), 신문 발간(박문국), 화폐 주조(전환국) 등을 위한 근대 시설과 기술이 도입되었고, 자본주의 제도가 정착되어갔다. 또 서울-인천 간 통신 시설이 가설되었고, 경인선 부설, 서대문-청량리 간 전차 운행, 우편제도(우정국), 근대 출판(광인사), 서양식 기술의 의료시설(광혜원) 도입, 종두법의 연구·보급이 이루어졌다. 그리고 프랑스 개선문을 모방한 독립문, 르네상스식으로 지어진 덕수궁 석조전, 고딕식으로 지어진 명동성당 등 서구 건축 양식도 도입되기 시작했다.

독립문 1897
서재필이 프랑스의 에투알개선문(Arc de triomphe de l'Étoile)을 본떠 스케치한 것을 바탕으로 독일 공사관의 스위스인 기사가 설계했다. 1963년에 사적 제32호로 지정되었으며, 원래 서울시 종로구에 지어진 것을 나중에 서대문구 내 독립공원으로 이전했다.

이중 종속된 식민지 근대성

우리나라의 경우 근대화의 진행이 근대성의 출현으로 곧바로 연결된 것은 아니었다. 외형적으로는 일제를 통해 근대적 형태의 산업화와 합리주의가 한국 사회에 등장했지만, 그 내면을 들여다보면 상황이 달랐다. 메이지유신 이후 서구 제국주의 논리를 그대로 받아들인 일본은 이미 서구 사회에 종속되어 있는 상태였고, 일본에 종속된 조선 사회는 이중 종속의 형태로 식민지 근대성을 띠고 있었다.

근대화의 주요 내용인 근대성의 특징은 다음의 두 가지로 정리된다. 첫째, 합리적 이성에 기초한 과학적 사고와 산업화로 이룬 부국강병, 둘째, 법에 기초한 민주주의, 근대적 주체로서의 '개인'의 부와 권리의 보장이다. 그러나 우리의 근대화 과정에서 드러난 근대성은 산업화로만 일관될 뿐 민주주의가 등장하지는 못했다. 일제강점기 동안에 형식적인 근대적 제도는 성립되었을지 몰라도 근대적 주체인 '개인'은 형성되지 않았다. 민주주의가 성립되지 못한 채 기술적 관리 체제를 지속적으로 도입하는 형식으로 건설된 근대국가는 기형적 근대화의 결과였고 불완전한 근대성의 발현이었다. 우리나라는 대중문화가 형성되기 시작한 1980년대 중반 이전까지도 국민이나 사회 구성원 간의 민주적 문화가 성장하지 못했고, 군림하는 '국가'에 의해 인위적인 문화 조성이 이루어졌다. 개인의 자유와 권리, 사생활은 침해당했으며, 문화적 담론은 검열당하고 삭제되거나 폐기되었다.

디자인으로 이야기를 좁혀보면, 개항과 일제강점기를 거치며 여러 가지 형태의 디자인이 등장했다. 일본에서 건너온 데스테일(De Stijl)[1]과 아방가르드, 바우하우스 등의 서구 근대 디자인에 대한 정보가 간헐적으로 소개되기도 했다. 하지만 시대적 조류를 형성하지 못했을 뿐 아니라 그것을 소화해낼 만한 내재적 역량이 부족했고, 사회적 인식도 받쳐주지 못했다. 근대 디자인은 한국인의 일상생활에 디자인 운동의 형태로 뿌리내리지 못한 채 일회적 이벤트로 지나쳐갔다. 당대의 사회문제를 고민하고 조형 언어로 현실에 참여하려는 노력은 일제와 미군정, 독재정권으로 이어지는 과정에서도 전혀 이루어지지 못했다. 엄밀히 따지면 '민주화'와 '산업화'라는 두 가지 근대성의 기본 조건을 충족한 진정한 근대 디자인이 한국 사회에

[1]
네덜란드어로 '양식'이라는 뜻이며, 잡지의 이름이기도 하다. 1920년대 네덜란드 데스테일 작가들은 새로운 시대를 대표할 새로운 조형 언어를 추구했다. 몬드리안의 그림처럼 기하학적인 형태와 삼원색을 기본으로 하여 순수한 형태미를 추구한 운동이다.

등장하기 시작한 것 또한 대중사회로 전환되기 시작한 1980년대 중반의 일이라고 봐야 할 것이다.

문화접변과 왜곡된 전통문화

서로 다른 두 문화권이 만나게 되면 필연적으로 영향을 주고받으며 변하는 것이 문화의 일반적인 속성이다. 이 같은 변화의 과정이나 결과를 문화 접변(cultural assimilation)이라고 한다. 과거 십자군 원정은 전쟁을 통해 동서(유럽과 아랍) 교류의 물꼬를 터 아랍 음악과 회교도의 학문, 즉 수학, 천문학, 의학, 지리학, 화학, 건축 등을 유럽 세계로 전파했다. 보통 두 문화권이 만나게 되면 정치, 경제, 군사 등과 같은 힘의 역학 관계에 따라 문화적 삼투압이 일어나게 되는데, 제국주의 시대의 우리 사회에서도 이와 유사한 현상이 발견된다. 강한 외세에 의해 타율적인 근대화가 진행되는 과정에서 긍정적인 변화도 일부 있었으나, 우리 문화에 여러 가지 왜곡된 시선들을 만들어냈다. 그 폐해는 지금까지도 우리 삶에 많은 영향을 미치고 있다. 서구 근대화 과정에서는 좀처럼 찾아보기 힘든 이 현상들을 오리엔탈리즘, 탈아입구, 옥시덴탈리즘, 문화 제국주의와 같은 개념들로 정의할 수 있다.

오리엔탈리즘 Orientalism

근대화를 주도한 서구 사회는 강한 힘과 자본을 바탕으로 제국주의 형태로 발전해나갔고 식민지 쟁탈전에 뛰어들었다. 그러나 산업화에는 앞섰을지라도 전체 역사에서 볼 때 문화적으로 동양을 앞질렀거나 우월했던 적은 별로 없었던 서구 사회는 자신들보다 우월한 문화와 역사를 가진 국가들을 침략해 식민지로 삼기 위해서 여러 가지 합리화의 논리를 동원할 수밖에 없었다. 그중 하나가 오리엔탈리즘이었다.

원래 서구에서 일컫는 '오리엔트(orient)'는 아랍 문명권을 의미하는 것이었으나, 20세기 초 제국주의 시대를 거치며 동아시아 지역까지 지칭하는 것으로 그 범위가 확대되었다. 서구의 학문적 영역에서 흔히 일컬어지는 '동양'은 서양과 병렬적으로 대등한 위치를 차지하는 상대적 개념이라기보

다는, 서양인의 사고방식 속에 존재하는 표상이자 개념에 지나지 않았다. 『오리엔탈리즘(Orientalism)』의 저자인 에드워드 사이드(Edward W. Said)의 견해에 따르면, 동양을 지배하고 조정하기 위해 서구 유럽인의 시각으로 조작된 표상이 오리엔탈리즘이다.

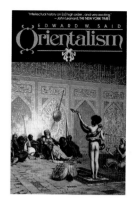

에드워드 사이드의 『오리엔탈리즘』 표지
표지의 그림은 장 레옹 제롬 (Jean-Léon Gérôme)의 〈뱀을 부리는 사람(The Snake Charmer)〉(1889)이다. 제롬은 19세기 신고전주의 계열 화가였지만, 터키와 이집트를 방문하면서 아라비아 풍경을 그리는 데 주력했다. 이 책에서 사이드는 18-19세기 서양화가들이 동양을 묘사한 많은 그림들 속에서 동양인을 비도덕적이고 야만적인 형태로 등장시켰고, 이 그림들은 제국주의에 따른 지배를 정당화하기 위한 도구로 사용되었다고 주장했다.

제국주의 시대에 접어들면서 서구인들은 침략의 정당성을 강변하기 위해 동양에 대한 이미지 조작을 시도했다. 원래 서양과 동양은 그 환경적·인종적 차이뿐 아니라, 정신적인 면에서도 근원을 달리하며 발전해왔다. 문화는 상대적인 차이만 있을 뿐, 옳고 그름의 가치판단으로 도덕성의 잣대를 들이댈 수 없다. 그런데 이 '차이'를 강자인 서구가 힘과 자본의 논리에 따라 '우열'로 규정해버림으로써 일방적인 평가절하를 시도한 것이다. 서구는 스스로를 근대화된 이성 중심 사회로 강조하기 위해 동양을 감성 중심 사회로 규정했다. 흔히 이성은 남성적·능동적·합리적인 것으로 대변된다면, 감성은 여성적·수동적·비과학적이고, 계몽(啓蒙)[2]되어야 할 대상혹은 정복해야 할 자연으로 대립쌍을 이루게 된다. 서구의 제국주의적 발상에서 기인한 이 같은 이분법과 이미지 조작을 통해 서구는 효율적으로 동양에 대한 지배권과 제국주의에 대한 정당성을 획득했는데, 이 같은 일련의 과정 전반을 에드워드 사이드는 오리엔탈리즘으로 규정하고 있다.

18세기 이후 서구 사회는 급속한 산업화에 따른 소비 시장 부족의 타개책으로 원활한 원료 공급을 위해 앞다투어 식민지 시장 확장에 나섰다. 이 같은 시대적 상황 속에서 프랑스 시민혁명을 이끌어냈던 계몽주의 사상은 그 본래의 의미가 왜곡되어 제국주의 정책에 대한 기만적인 근거로, 그리고 식민지 정책의 정당성을 부여하기 위한 방편으로 사용되었다. 일본이 동아시아에 대한 침략을 정당화하기 위해 내걸었던 '대동아공영권(大東亞共榮圈)'도 계몽사상을 침략의 합리화로 이용한 경우이다. 이 같은 과정에서 필연적으로 등장한 오리엔탈리즘은 단지 서구인의 동양에 대한 편견에만 한정되지 않고, 피정복 국가의 문화 전체를 타자화(他者化)하고 열등한 것으로 묘사함으로써 계몽해야 할 대상으로 전락시키는 과정 전체를 일컫는 말로 확장되었다.

근대 문물과 근대화라는 선전 수단을 동원함으로써 계몽적 성격을 갖게 된 오리엔탈리즘은 비서구권 문화에 대한 폭력과 억압으로 작용했다.

2
한자 그대로 해석하면 '꿈을 깨운다'는 뜻이다. 근대화된 문화를 각성된 상태로 간주하고, 그 외의 문화를 아직 잠들어 있는 문화, 이성적이지 못한 문화로 인식하여 '흔들어 깨워야 할 대상'으로 판단하는 것이다. 흔히 지식 수준이 낮거나 인습에 젖은 사람을 가르쳐서 깨우치는 것을 말한다.

결국 동양(한국)의 역사와 문화는 서양(일본)의 그것과 절대선상에서 비교될 수 없는 상대적인 것임에도 타자화되고 계몽의 대상으로 간주되었으며, 심지어 동양 내부에서도 스스로 자신의 위치를 망각하고 서구화하려는 노력을 보이기도 했다. 일본은 서구에 의해 강제로 개항하는 과정에서 서구의 가치관을 내재화하고 스스로를 서구와 동일시했다. 그리고 동아시아를 침략하는 과정에서 서구의 방법과 똑같이 피정복지를 '동양화'해나갔다.

탈아입구脫亞入歐

일본의 개국은 1853년 미국 동인도 함대 사령관 페리가 함선 네 척을 이끌고 요코하마에 도착해 필모어(당시 미국 대통령)의 국서를 제출하고 개국을 요구하면서 시작되었다. 일본은 미국 전함의 위력에 주눅이 들어 1854년 미일화친조약을 맺고 시모다, 하코다테 항을 개항했으며, 이어 1858년 미일통상조약을 맺었다.

조약을 계기로 개혁을 강요당한 일본은 안으로 '존황양이(尊皇攘夷)'와 '화혼양재(和魂洋才)'를 기치로 내걸고, 막부를 타도하고 천황을 중심으로 한 근대 입헌국가로의 변신을 추구했다. 이 과정에서 후쿠자와 유키치(福澤諭吉), 니시 아마네(西周), 가토 히로유키(加藤弘之), 니시무라 시게키(西村茂樹) 등과 같은 이른바 일본의 선각자들은 단순히 정부 조직과 법률만을 서구화할 것이 아니라 문화와 생활 관습, 사고방식까지도 서양화할 것을 촉구하는 '문명개화'를 주창하고 나섰다. 특히 근대화의 아버지로 추앙받는 후쿠자와 유키치는 서구화를 추종하는 정도가 지나쳐 '일본은 아시아를 벗어나 서구화한 몸이 되어야 한다.'라는 '탈아입구론'을 주장했고, 아시아를 침

일본의 1만 엔 지폐에 등장하는 후쿠자와 유키치
일본 개화기의 계몽사상가로, 액면가가 가장 큰 화폐인 1만 엔에 등장할 정도로 일본 국민의 존경을 받는 인물이다. 1860년대부터 부국강병론을 펼쳤다. 《산케이신문(産経新聞)》의 창설자이기도 하며, 메이지유신 이전에 세 차례나 구미 사회를 방문했고, 이후 꾸준히 '문명개화'를 외치며 메이지유신에 큰 영향을 끼쳤다.

략과 수탈의 대상으로 삼아 대륙으로 침투해 들어가는 이론적 근거를 제공하게 된다.

지금까지도 '아시아로부터의 이탈과 서구 문명권으로의 진입' '문명개화=서구화'라는 등식이 비단 일본뿐 아니라 아시아 전반에 걸쳐 의식적으로 혹은 무의식적으로 영향을 미치고 있을 정도로 탈아입구론은 당시 근대화론자들의 사고를 지배했다. 이런 비정상적인 서구화의 추구는 서구의 근대화 과정이 비서구권 국가에 통용될 수 있는 '역사 발전의 보편성'이라는 신념에서 비롯된 것이다. 서구 문화의 물질적 우위는 이 같은 인식을 더욱 심화했다. 총과 대포의 위력을 통한 '강병'의 뒤에는 '부국'이 있으며, 또 나아가 그와 같은 물질적 우위는 서구 문화의 정신적·도덕적 승리라는 인식으로까지 발전했다. 일본인 스스로도 일본의 문화를 상대적으로 야만적이고 미개한 문화, 계몽되어야 할 대상으로 인식했던 것이 그 좋은 예이다. 이러한 인식은 철저한 서구 문화의 이식을 통해 서구로부터 받았던 모멸을 극복하고, 아울러 후쿠자와가 주장하는 '독립자존'의 길을 걸을 수 있다는 생각에까지 연결되었다.

동아시아 각 국가들은 일본처럼 '탈아'라는 용어를 사용하지는 않았지만, 중국의 쑨원(孫文)과 우리의 고종황제나 김옥균이 근대 독립자존의 유일한 대안으로 탈아입구의 방식을 받아들였다. 동북아시아 지역 내에서 실질적인 독립자존을 유지한 국가는 일본뿐이었던 점을 생각해 보면, 일본이 걸었던 길은 주변 아시아 국가들에 의해 답습될 가능성이 그만큼 컸다. 중국 사회의 양무운동이나 한국의 새마을운동 등도 그러했다고 할 수 있다. 이 과정에서 동아시아는 본원과 자기 문화를 망각하고 스스로 계몽되어가는 과정을 거친다. 물론 세계의 흐름을 쥐고 있는 주도 세력이 서구라는 점은 거스를 수 없는 대세였고, 당장에 밀려오는 제국주의와 시장경제에 대응하기 위해서는 이것이 불가피한 조치였다. 어떤 면에서 탈아입구는 서구 제국주의에 대한 굴복이 아닌, 나름대로의 적극적인 대응책, 제국주의 시대에 살아남기 위한 생존 수단으로 이해될 수도 있을 것이다.

옥시덴탈리즘 Occidentalism

오리엔트가 동쪽(동양)을 의미한다면, 옥시덴트(occident)는 반대로 서쪽(서유럽)을 의미하지만, 문맥상으로는 '중심'을 뜻하는 단어이다. 오리엔탈리즘이 동양을 열등하게 설정하는 서양의 편견이라면, 옥시덴탈리즘은 서양을 우월하다고 상정하는 동양의 편견이다. 동북아시아의 어느 국가도 20세기를 제외하면, 서양보다 문화적인 면에서 열세에 놓였던 적이 별로 없었고 자존심도 높았다. 이 같은 배경으로 동양은 오리엔탈리즘을 내면화하여 자학하고 자조하는 방법 대신에 상대를 높이는 쪽을 택했다. 이것은 탈아입구의 변형이기도 했고 근대화 과정에서 서구 산업 모델을 거리낌 없이 받아들이는 배경이 되기도 했다.

내재화된 오리엔탈리즘 혹은 옥시덴탈리즘적 성향은 한국 사회가 서구 사회에 심리적으로 동조하게끔 만들었다. 많은 동아시아 국가들에게 오리엔탈리즘은 유럽 열강들의 직접적인 무력행사에 의해 강요된 것인데 반해, 한국 내에서의 오리엔탈리즘적 혹은 옥시덴탈리즘적 성향은 근대화 과정에서 정부에 의해 주도되기도 했다. 초기 정부를 구성한 이승만 정권(제1, 2공화국)과 미국의 묵인을 통해 집권한 군사정권(제3, 4, 5공화국)은 반대파인 민족주의 세력을 무력화하고 국민 여론을 무마하기 위해 미국의 힘에 의존했으며, 매카시즘(McCarthyism)적 반공 정책[3], 미국을 표준으로 상정한 근대화 정책 등을 펼치며 미국에 대한 이미지를 왜곡했다. 말하자면 정권의 정당성을 주장하기 위해 미국을 미화해야만 했던 것인데, 이것이 미국의 우월성을 인정하고 이상형으로 상정하게 된 자발적이고 적극적인 옥시덴탈리즘의 발생 동기가 되었다.

문화 제국주의

탈아입구론, 오리엔탈리즘, 옥시덴탈리즘 등의 논의가 과거의 것임에 반해 1990년대 이후 진행되고 있는 현재의 논의는 문화 제국주의론이다. 문화 제국주의론은 서구 선진 자본주의 사회의 다국적 문화산업이 생산하는 대중문화가 전 세계의 다양한 민족문화를 파괴하고 획일화한다는 내용으로, 에드워드 사이드가 그의 저서 『문화와 제국주의(Culture and Imperialism)』(1993)에서 주장한 내용이다. 제국주의 시대에 식민지 사회를 대상으로 군

3
1950-1954년 미국을 휩쓴 일련의 반공산주의 선풍. 1950년 2월 미국 공화당 상원의원 매카시가 국무부의 진보적 성향을 띤 100여 명에 대해 추방을 요구하면서 많은 지도층 인사들을 공산주의자로 몰아 공격했다. 동서 냉전이 강화된 미국 사회를 휩쓸었던 초보수적인 정치적 흐름으로, 당시 상원 국내 치안분과 위원장이었던 매카시의 이름을 따서 '매카시즘'이라고 부른다. 이것은 제2차 세계대전 이후 미국과 소련 간의 연합국 동맹이 분열되면서 사회주의 진영과 식민지 민족 해방 운동 세력의 급속한 성장에 직면한 지배층의 보수 강경 분파가 전시의 총동원 체제에서 전후 체제로 순조롭게 재편성하고, 기득권 장악의 기반을 다지고자 의도적으로 일으켰던 '공산주의자 사냥'이었다.

대와 제품의 공급이라는 형태로 개발과 계몽을 시도했듯이 현대 자본주의 사회에서도 유사한 양상이 드러나고 있는데, 그 도구가 문화라는 것이다. 토착적이고 전통적인 문화를 보존한 문명권에서조차 자국의 문화를 뒷전으로 한 채 서구의 문화를 반강제적 혹은 자발적으로 수입·보급하는 형태를 보이고 있고, '세계화' '글로벌 시대' 등과 같은 초국가적 자본주의나 시장과의 통합으로 문화 제국주의의 속성을 여실히 드러내고 있다. 특히 선진국(미국)의 문화산업은 세계 자본주의 체제 유지를 위한 이데올로기를 생산하는 데 중요한 도구로 활용되고 있다.

문화 제국주의는 근대의 제국주의와 유사한 메커니즘으로 작동한다. 과거의 제국주의가 선교사와 군대를 앞세워 새로운 자본주의 시장을 개척해나갔다면, 문화 제국주의는 '문화 상품'이라는 수단을 통해 자본주의 체제를 유지하기 위한 이데올로기를 퍼뜨리며 시장을 확장해나간다. 제국은 군대의 무력 사용이나 억압적인 행정기구와 조세 제도만으로는 유지비용이 너무 많이 들고, 지속적으로 관리하기도 어렵다. 그러나 문화적 헤게모니를 행사하면 식민지인들이 종속될 때 제국에 대한 자발적 복종으로 이어져 통치 비용이 절감된다. 이와 유사하게 오늘날의 다국적기업은 이데올로기를 재생산하는 데 중요한 위치를 차지한다. 다국적기업에 의해서 수출된 문화 상품과 자본주의 문화는 그 속에 내재된 서구의 가치관과 세계관을 주변부 국민들에게 학습시키고 내면화하는 효과를 낳는다.

1990년대 이후 등장한 '세계화'는 단순히 전 세계적 통합의 논리라기보다는 문화 제국주의의 논리가 이면에 감추어져 있다. 전 세계적으로 나타나는 자본주의로의 이행은 과거와 같이 선교사를 빌미로 한 마찰이나 군대를 동원한 억압적 통치가 아닌 문화적 측면으로 잠식해 들어감으로써 자연스러운 동화와 자발적인 소비를 통해 시장의 확대를 꾀한다. 이 같은 과정에서 주로 동원되는 수단이 매스미디어인데, 할리우드 영화, 위성 공중파 방송, 인터넷, 게임 등이 있다. 이러한 전략을 가능하게 하기 위해 문화 제국주의는 우루과이라운드(UR)[4], 관세무역일반협정(GATT)[5], 세계무역기구(WTO)[6] 등과 같은 초국가적 기구를 만들고, 문화와 문화 상품을 통해 자본주의 체제와 이데올로기를 퍼뜨림으로써 시장을 확장해나갔다.

세계화는 정치, 경제 영역에서뿐 아니라 문화 영역에서 이질적인 문화

[4]
GATT를 대신할 새로운 무역 교섭 회의로, 1986년 남미의 우루과이에서 회의가 시작되었다. 이 회의에서 미국은 서비스 무역의 자유화를 강력히 주장했고, 농업 문제에서도 각종 보호조치를 10년 이내에 철폐해야 한다는 입장을 고수했다.

[5]
관세장벽과 수출입 제한을 제거하고, 국제무역과 물자 교류를 증진시키기 위해 1947년 제네바에서 23개국이 체결한 국제무역협정이다.

[6]
세계 125개국 통상 대표가 7년 반 동안 진행해온 우루과이라운드 협상 결과 1995년 1월부터 정식 출범했다. 1947년 이래 국제무역 질서를 규율하던 GATT 체제를 대신하게 되었고, 우리나라에서는 1994년 12월 16일 WTO 비준안 및 이행 방안이 국회에서 통과되었다. GATT에 포함되어 있지 않았던 세계무역 분쟁 조정, 관세 인하 요구, 반덤핑 규제 등 막강한 법적 권한과 구속력을 행사하게 된다.

들이 어떤 방식으로 문화 정체성을 확립해나가야 하는지에 대한 논의를 새로이 요구하게 되었다. 우리나라에는 1980년대 후반 우루과이라운드를 시작으로 점차적인 문호 개방과 관세 인하, 쌀이나 서비스의 자유 시장 보장 등을 골자로 하는 세계화가 이루어졌다. 이것은 단순히 문호 개방을 통한 세계 문화로의 편입이 아니라, 심하게 말하면 한국 내의 저항을 무력화하고 자발적인 식민지화 상태로 몰아넣는 문화 식민지 정책의 일환이라고도 볼 수 있다. 다음 기사가 이 점을 잘 보여준다.

> (…) 미국이 초강대국(hyperpower)으로 부상한 덕택에 세계 인구의
> 약 4%에 불과한 미국인들이 나머지 96%를 지배하고 있다고 영국
> BBC 방송의 앤드루 마 정치부장이 미 시사주간 뉴스위크 최신호
> (23일자) 인터넷판에서 지적했다.
> 　　마 정치부장은 "우리는 모두 미국인"이라는 기고문에서
> 파키스탄에서 파리에 이르기까지 세계의 모든 사람이 현지 문화와
> 언어, 역사, 음식, 종교, 건물 등을 갖고 있지만 거의 모두가 원래의
> 것을 밀어내는 '2차적인 문화'로 미국적 문화를 갖고 있음을
> 대표적 사례로 들었다. (…)
>
> 「"4% 미국인이 전 세계 96% 지배" 〈BBC 정치부장〉」《연합뉴스》 2003년 6월 16일

한미 자유무역협정(FTA)의 선결 조건으로 스크린쿼터 폐지를 주장하고 있는 미국의 요구는 이러한 의도를 더욱 확연히 드러낸다. 문화를 경제논리를 내세워서 경제 협정에 포함시키는 것은 문화산업의 가치와 그 파급력에 대한 깊은 이해 없이는 불가능한 행동이다.

3 일제강점기, 기만적 문화 정책과 '조선 색'

이등 국민을 위한 디자인교육

우리가 '공예(工藝)'라는 용어를 사용하기 시작한 것은 1880년대로 기록된다. 초기에는 '공업(工業)'이라는 용어와 의미가 혼동되어 전통의 수공예 기술과 서양의 신기술을 포괄하는 말로 사용되었다가, 1908년 한성미술품 제작소가 설치되면서 미술공예와 공업기술이 구체적으로 분화되기 시작했다. 공예를 미술의 범주에 두기도 했지만, '제작기술'을 통칭하는 용어로 부국의 한 방편으로 인식하고 있었다. 당시 《황성신문》 등 언론에 "개명 세계를 열기 위해서는 공예가 필수 요건"이라거나, "공예를 부국의 방책으로 보아 적극 권장해야 한다."라는 취지의 글들이 실리기 시작한 것으로 보아, 당시의 공예에 대한 접근 방식이 단순히 전통 수공예만을 의미하는 것이 아닌 현대적 개념의 디자인을 포함하고 있던 것이라고 할 수 있다.[7]

하지만 당시 공예계는 전혀 체계가 잡히지 않아 산업으로 발전할 만한 역량을 갖추지 못했다. 제도권 내에서의 공예 진흥 활동도 거의 없어 주목할 만한 것은 거의 발견되지 않는다. 다만 교육 부문, 특히 일본 유학을 다녀온 일부 미술가들에게서 근대 디자인과의 연결점을 찾을 만한 단초를 발견할 수 있다. 당시 일제 강점하의 조선 사회에 허락된 일제 식민지 교육 정책의 제일 목표는 식민지적 인간을 길러내는 것이었다. 일제는 고등교육이나 문학적 교육을 피하고 초등교육과 실업교육에 치중했으며, 실업

7
최공호, 『산업과 예술의 기로에서』, 미술문화. 2010. 43-60쪽 참고.

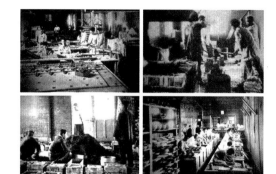

1920년대 공업전습소 실습 장면
왼쪽 위부터 순서대로 목공과 조기실습,
금공과 단조실습, 금공과 주조실습,
도기과 도자기 실습.

교육도 공업보다는 농업 중심으로 편성했다. 1899년에 세워진 상공학교는 1904년에 농업이 추가되면서 농상공학교로 개편되었고, 1906년에 농상공학교가 다시 분리될 때에는 농업과 상업이 개별 학교로 독립되었지만, 공업은 학교가 아닌 농상공부 직할의 공업전습소로 전락했다. 이후로도 농업을 중심으로 한 실업학교의 수가 크게 늘어났고, 그 과정에 보통학교와 남녀고등보통학교에서는 농업, 상업, 수공과(手工科) 등의 실업 과목과 염직, 기계, 재봉의 실기 과목이 증가했다. 이 같은 교육 과정 중에 기초적인 공예, 도안 교육이 실시되었다고 볼 수 있지만, 체계적이거나 전문적인 교육은 아니었다.

　당시 유일하게 한국인을 대상으로 체계적인 공예교육을 실시했던 곳은 중앙기독교청년회의 공업교육 과정에서였다. 1906년 대한황성기독교청년회학관 공예교육과로 출발해 1907-1911년경에는 목공, 염직, 기계, 철공, 사진 5개 과였던 것이 1917년을 기준으로 교육부 공업과의 목공, 철공, 석장식공(錫裝飾工, 주석장식공예), 등공(藤工, 등나무공예), 사진, 인쇄 6개 과정이 되었다. 1920년 6월에는 100여 명의 독립운동가들이 재단법인 조선교육회를 발기하고 '조선민립대학 설립 운동'을 전개해 종합대학의 설립을 추진했다. 그러자 일제는 조선인 스스로 고등교육기관을 설립하는 것을 봉쇄할 목적으로 1924년에 경성제국대학을 설립했다. 그리고 식민 통치에 유용한 법문학부, 의학부만 설치하고 독립의식을 고양시킬 수 있는 정치,

경제 등과 산업적 능력 증대로 이어지는 이공, 미술(공예), 건축 등의 학부는 설치하지 않았다. 이후 1938년에야 이공학부가 설치되었지만, 이때에도 여전히 미술대학이나 건축대학은 설치되지 않았다. 더욱이 당시 경성제국 대학의 교수와 학생 대부분은 일본인이었으며 조선인은 극소수만이 입학할 수 있었다.

당시 일본은 19세기 말부터 서구와 활발히 교류하면서 많은 미술 사조를 받아들여 나름대로 모더니즘에 대한 이해를 쌓아갔다. 일본 도쿄에 위치한 학교들은 서양과 실시간으로 교류해 높은 수준의 미술 관련 교육 과정을 운영하고 있었다. 프랑스 유학파들에 의해 인상파 미술이 일본 내에 소개되고 활발히 전파되어 회화의 새로운 규범으로 자리 잡아가고 있었고, 여러 외국인 강사와 바우하우스에 유학을 다녀온 교수진 등에 의해 실험적인 아방가르드 미술이나 기능주의 기계미학이 널리 교육되고 있었다. 그러나 한국 사회에는 식민지 운영에 필요한 최소한의 과정만 설치되었고, 자생적인 산업의 육성과 발전에 영향을 미칠 수 있는 도안이나 응용미술, 건축 분야 교육은 일제가 패망할 때까지 한국 땅에 전수되지 않았다.

드물게나마 일본 내의 미술대학에 조선인이 입학하는 경우도 있었는데, 대부분이 순수미술 계통으로 디자인(도안, 공예)을 전공한 사람은 거의 없었다. 당시 조선인 신분으로 일본 도쿄미술학교(현 도쿄예술대학) 도안과에서 유학을 한 사람으로는 임숙재와 이순석이 있다. 그러나 임숙재는 유학 이후 38세의 나이로 단명해 한국 사회에서 별다른 영향을 끼치지 못했다. 한편 이순석은 1931년에 도쿄미술학교 도안과를 졸업하고, 화신백화점 광고부에서 일했다. 그리고 해방 이후에는 국립종합대학교 내의 미술대학안 구상에 참여했고, 1946년 10월부터 서울대학교 예술대학 도안과 및 응용미술과 교수를 역임했다.

일제강점기 한국에서의 전문적인 공예, 도안 교육은 낮은 수준의 실업학교 교육 과정에서 부분적으로 다루어졌다. 초등교육과 일반 중등학교에서도 수공, 수예, 재봉 등의 실과교육만을 강조했다. 하지만 1943년에 개정된 제4차 조선교육령에서는 수공 과목이 재봉과 합쳐져 공작(工作)이라는 과목으로 바뀌었다. 일제 전반기에는 중등 수준의 실업교육기관으로 경성공업학교(1922) 외에도 어의동 공립공업보습학교(1910), 경성여자기예학

교(1915), 경성여자미술학교(1926) 등이 있었고, 전습소도 대구, 전주, 나주, 담양, 광주에 있었다. 일제 후반기에는 중등 수준의 교육기관으로 부산공립직업학교(1933), 북청공립직업학교(1934), 신의주공립직업학교(1935), 경성공립공업전수학교(1937), 대구공립직업학교(1937)가 있었고, 그 외에도 전주공립공업보습학교(1922), 송정공립공업실수학교(1930), 경주공립공예실수학교(1932), 대전공립공업전수학교(1935), 소화공과학교(1935), 경성상공실무학교(1935) 등이 있었다. 또 다른 형태로는 평북 태천의 칠공예학교(1934)도 있었고, 총독부 중앙시험소에 공예부(1938)가 생기기도 했다. 일제강점기 후반으로 갈수록 식민지의 교육 수준은 차츰 향상되어가는 경향을 보였으나 여전히 주 교육 대상은 일본인이었다. 한국인은 주로 낮은 수준의 전수학교, 실수학교, 직업학교, 보습학교 등의 실업교육기관에서 교육을 받았다. 한국인들은 고급 기술자 양성 대상이 아니었고 공업화에 필요한 하급 기능공이기만 하면 될 뿐이었다.

이순석의 도쿄미술학교 졸업 작품 1931
추상적인 표현을 통해 서구식의 근대 디자인교육을 받았음을
알 수 있다. 왼쪽 위부터 순서대로『인생학』『내 동경에 있는 동안』
『SCHOLASTIK』『무제(색채의 연구)』표지.

이왕직미술품제작소 1908

서울 광화문 인근 설립된 왕실 기물 제작소로,
초기 한성미술품제작소 시기에는 왕실 공예의 전통을
충실히 계승했으나, 일본인이 운영하면서 이국취향의
관광 기념품 제작에 집중하여 공예 발달을 왜곡했다.

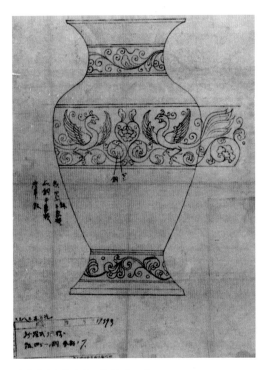

이왕직미술품제작소의 화병 도안 1919

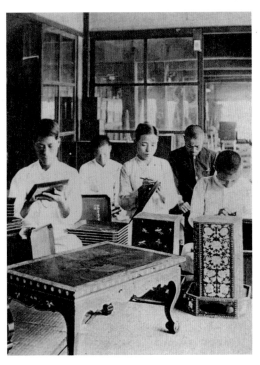

조선미술품제작소의 나전칠기 제작 장면

정규교육기관이 아닌 일반 공예제작소들도 기술 전습 형태나 학원 강습 등으로 공예교육의 맥을 일부 이어나갔다. 대표적인 예가 이왕직(李王職, 일제 강점기 시대의 조선 왕실 관련한 사무 일체를 담당하던 기구)이 운영한 '한성미술품제작소'이다. 원래 한성미술품제작소는 대한제국 왕실에 의해 1908년에 설립되었던 곳이다. '공예 전통의 진작'을 설립 취지로 내세우고, 쇠퇴해가는 수공예 기술을 조선시대 경공장 수준으로 복원해 전통공예의 복구를 시도했다. 체계적인 교육 체제를 갖추지는 못했으나 교육생에게 전승 공예의 전통을 계승하는 역할을 맡았다. 그러나 한성미술품제작소는 한일합병 이후 일제에 의해 '이왕직미술품제작소'로 바뀌었고, 1922년 후반에는 일본인에게 완전히 양도되어 '주식회사 조선미술품제작소'로 명칭이 다시 변경되었으나 1937년 경영 악화로 결국 폐쇄되었다. 초기 대한제국 왕실의 전통공예품 전승을 목적으로 설립되었던 미술품제작소는 차츰 일본인이 운영에 개입하기 시작하면서 일본인 취향의 관광 기념품이나 수출용 공예품 제작 업무로 변질되어가는 양상을 보였다. 1920년대 들어서는 일제의 문화 정책과 조선미술전람회의 영향으로 심하게 일본색을 띠게 되었고, 상업적으로 변질되었다.

결국 일제강점기 동안 전문 공예, 도안 교육은 공업학교와 직업학교, 보습학교 등의 소수 학과에서 기술교육의 일부로 실시된 것 외에는 개인이나 영리업체 소유의 생산업체에서 이루어진 도제식 전습 형태뿐이었다.

조선미술전람회와 향토색 논쟁

1918년 제1차 세계대전이 끝나고 미국의 윌슨 대통령이 제창한 '민족자결주의'의 영향을 받아 만주 길림에서의 무오독립선언과 일본에서의 2·8 독립선언, 조선에서의 3·1 독립운동이 연이어 일어나자 일제는 무단 통치에 대한 한계를 느끼고 문화 통치로 정책 노선을 변경했다. 문관(文官) 출신의 총독을 임명하고, 헌병제를 경찰제로 바꾸었으며, 언론과 문화, 교육에 대한 억압 수위를 완화하는 등 문화를 내세운 표면적인 유화책으로 민족의 분열을 꾀하기 시작한 것이다.

　　1915년 당시 최초의 한국인 서양화가이자 한국 최초의 미술 유학생으로 도쿄미술학교에서 서양화를 전공했던 고희동은 1918년에 오세창, 안중식 등과 서화협회를 설립한 뒤 서화협회전을 개최하고,《서화협회보》를 발간하는 등 민족의식을 고취하는 창작 활동을 진행하고 있었다. 이 같은 활동에 주목한 조선총독부는 1922년 6월, 문화 정책을 표방하며 일본의 제국미술전람회를 본뜬 조선미술전람회(이하 '선전'으로 약칭)를 창립했다. 조선총독부가 직접 주관하는 관전(官展)으로 기구의 규모나 운영의 측면에서 서화협회전을 훨씬 능가했다. 이후 협회의 회원이 이탈하면서 서화협회전의 세력은 점차 약화되었으며 선전과의 경쟁에서 도태되었다. 이때부터 선전이 신인 작가들의 등용문으로 자리 잡게 되었다.

　　초기 선전은 동양화, 서양화, 조각, 서예, 사군자 5개 부문으로 구성되었고, 역시 공예나 응용미술 부문은 포함되어 있지 않았다. 하지만 오래지 않아 사군자 부문이 조선 사회의 선비를 나타내는 상징으로 민족의식을 고취할 것을 우려해 1932년부터 폐지하고 대신 공예부를 신설했다. 선전은 주최, 운영, 심사위원 대부분이 총독부와 일본인에 의해 운영되는 권위적인 관전이었기 때문에 필연적으로 일본의 정치적 의도가 드러날 수밖에 없었다. 당시 일제가 제작한 많은 선전물들을 살펴보면 침략을 정당화하기 위한 논리로 조선 사회를 여성에 비유하거나 미개하고 야만적인 형태로 그려놓은 경우가 많았고, 일본은 근대화된 형태의 건축물이나 기계문명 등으로 묘사했던 것을 확인할 수 있다. 선전에 등장하는 작품들도 역시 같은 맥락을 띠고 있었는데, 많은 수의 조선인 작가들이 선전에서 수상하기 위해

일제강점기의 조선 관광 엽서들

일제강점기에 일본에 의해 제작되고 판매되었던 엽서로, 여기에
묘사된 조선의 모습은 주로 기생이나 전통 복장을 한 여성,
유적지나 전근대적 속성의 풍습 등이었다. 즉 일제강점기에
형성된 조선의 문화 정체성이란 이방인의 시선에 비쳐진 나약한
모습의 식민지 조선이며, 오리엔탈리즘의 프레임에 갇힌
조선의 모습들이다.

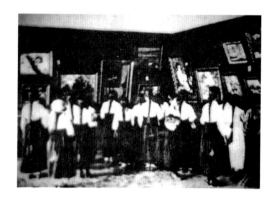

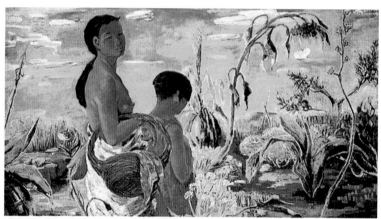

1934-1935년 제13, 14회 선전 서양화 부문 수상작
선전에서 입선한 이인성의 〈가을 어느 날〉(1934), 〈경주 산곡에서〉
(1935)로, 고갱의 타이티 여인을 연상시키는 벌거벗은 사람과 산천의
묘사를 통해 조선을 야만적이고 원시적인 형태로 그리고 있다.

일본인의 시선으로 바라본 조선의 모습, 왜곡된 형태의 민족문화를 표현하기 시작했다. 그 내용은 주로 한복 입은 조선 여성, 목가적인 시골 풍경, 풍물이나 전통 양식 등과 같은 진부한 소재로 이루어졌으며, 이것은 일본인의 시선으로 볼 때 원시성, 이국적인 취향, 문명화되지 못한 야만의 모습, 계몽의 대상으로서의 조선이 표현된 것들이었다. 이 같은 경향은 '향토색' '로컬 컬러' '조선색' '조선 취미' 등으로 다양하게 불렸는데, 회화뿐 아니라 사진이나 공예 등 모든 예술 분야에서도 비슷한 현상을 발견할 수 있었다. 회화 작품 가운데에는 누런 황토색을 넓게 발라 조선의 풍경을 척박하고 황폐한 모습으로 표현하거나 황소의 이미지를 조선의 상징처럼 표현하는 경우가 많았고, 고대 유물이나 무당용품과 같은 샤머니즘적인 상징물을 작품의 소재로 많이 차용하기도 했다. 조선총독부는 향토색을 선전의 권장 사항이나 심사 기준으로 활용했고, 이 같은 기준을 통과한 미술품들이 선전 말기부터 대거 입선함으로써 점차 미술의 규범(아카데미즘)으로 정착되기 시작했다.

1943년 서양화가이자 미술평론가인 윤희순의 선전 평을 보면 당시의 분위기를 좀 더 자세히 읽을 수 있다.

> 향토색을 자연에서 구하건 건축에서 구하건 혹은 인물에서 느끼건
> 상관없겠지만, 원색의 나열과 추굴(椎掘), 미개한 생활의 묘사 등의
> 저회(低徊, 에둘러 표현함-인용자 주)한 취미만이 조선의 색이라고 생각할
> 필요는 없다. 어린이의 색동옷이라든가 무녀의 원시적인 옷차림,
> 무의(舞依), 시골 노인의 갓 등과 같이 가장 야비한 부분을 엽기적이고
> 이국의 정서로 화면의 피상적 효과만을 노리는 것은 좋지 않다.

「선전 앞에서」《문화조선》1943년[8]

향토색이 제도권 내의 미술 규범으로 안착되기 시작하면서 점차 조선 예술 문화의 본질을 왜곡하는 경향을 불러오기 시작했는데, 이러한 경향은 공예에서도 마찬가지였다. 제11회 선전에서 공예부가 신설된 이후 출품된 공예 작품들의 대부분이 '향토 생산물적' '수출품적'인 가치를 지닌 조선색을 표현한 것들이었다. 일본인의 시선이 반영된 타자화된 공예품과 관광용 조

8
서성록, 『한국의 현대미술』,
문예출판사, 1994, 39쪽.

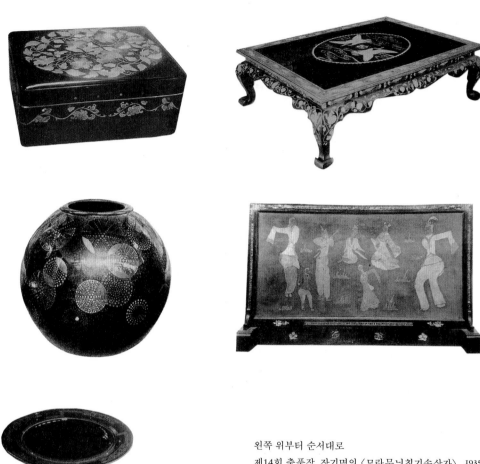

왼쪽 위부터 순서대로
제14회 출품작, 장기명의 〈모란무늬칠기손상자〉 1935
제15회 출품작, 김봉룡의 〈운학모양궤〉 1936
제18회 출품작, 강창규의 〈건칠꽃병 습작〉 1939
제18회 출품작, 강욱형의 〈고구려 무용그림〉 1939
제19회 출품작, 김창규의 〈접시〉 1940

형 작품들의 출현은 결과적으로 전통공예의 단절을 의미하는 것이었다.

향토색 또는 조선색의 논의 과정은 서구의 동양에 대한 차별이라 할 수 있는 오리엔탈리즘이 일본의 한국에 대한 차별로 재생산되는 과정이기도 했다. 선전은 1944년을 끝으로 폐지되었지만, 이와 같은 선전의 폐해는 해방 이후 1949년에 설립된 대한민국미술전람회로 고스란히 이어지게 되면서 현대에까지 그 영향력을 미치게 된다.

야나기 무네요시가 말하는 한국미

일제 문화 정책과 더불어 주목해야 할 인물은 처음으로 '한국미'에 대해 근대적 관점에서 연구했던 일본인 민속학자 야나기 무네요시(柳宗悅)[9]이다. 야나기는 한국의 예술에 애정이 깊었던 것으로 알려져 있는데, 1919년 5월 20일부터 5월 24일까지 《요미우리신문(讀賣新聞)》에 「조선인을 생각한다」를 시작으로 「석굴암에 대하여」「잃게 될 조선의 한 건축을 위하여」 등 한국 예술에 대한 글을 연이어 발표했고, 이후 1922년 『조선과 그 예술(朝鮮とその藝術)』이라는 제목으로 묶어 단행본을 출간했다.

야나기의 글은 한국의 전통미에 대해 처음으로 근대적인 관점의 해석을 시도했다는 점에서 획기적이었으나, 한편으로는 제국주의 논리가 동원된 식민사관의 편협한 관점을 드러내기도 했다. 야나기가 주장한 한국미의 특징은 초기에는 '비애의 미' '자연의 미' '선의 미'로, 후기에는 '무기교의 기교' 등으로 요약되었으며, 그 의식은 초기에는 주로 도자기류의 감상에서, 후기에는 민화 등의 감상에서 나타났다. 또한 중국, 한국, 일본 동양 삼국의 미적 특징을 각각 형태, 선, 색채로 비교해 규정했다. 그의 책 『조선과 그 예술』에서 조선의 예술에 대해 평가한 부분을 살펴보면 다음과 같다.

> 나는 조선 예술 특히 그 요소로 볼 수 있는 선의 아름다움은
> 실로 사랑에 굶주린 그들 마음의 상징이라 생각한다. 아름답고
> 길게 길게 여운을 남기는 조선의 선은 진실로 끊이지 않고 호소하는
> 마음 자체이다. 그들의 원한도, 그들의 기도도, 그들의 요구도,

9
일본 도쿄 출생으로 1913년
도쿄제국대학 철학과를 졸업하고,
도요대학(東洋大学), 메이지대학
(明治大学), 도지샤대학(同志社大学),
센슈대학(專修大学) 교수를
역임했으며, 월간지 《공예》
《블레이크와 휘트먼》을 발행했다.
조선의 미술에 심취해 조선을 20여
차례 방문, 조선민속미술관을 설립하는
등 조선 예술, 특히 공예품 발굴에
노력했으며, 그와 관련된 다수의
저서를 발표했다.

그들의 눈물도 그 선을 타고 흐르는 것같이 느껴진다.

『조선과 그 예술』[10] 24쪽

중국의 예술은 의지의 예술이고, 일본의 그것은 정취의
예술이었다. 그 사이에 서서 홀로 비애의 운명을 짊어져야
했던 것이 조선의 예술이었다.

『조선과 그 예술』 88쪽

힘이나 즐거움이 허용되지 않고, 슬픔과 괴로움이 숙명적으로
몸에 따라다닌다면 거기에 생기는 예술은 형태보다도 색채보다도
선 쪽을 스스로 선택할 것이다. 그보다 더 적당한 표현의 길이
달리 없기 때문이다. 예술에 있어서 이 선을 가장 많이 소유하고
있는 경우를 찾는다면 조선의 예술이 바로 그 적절한 예가
될 것이다.

『조선과 그 예술』 92쪽

나는 이들(중국과 일본, 한국-인용자 주) 서로 다른 민족과 다른
예술과의 사이에 어떤 섭리가 있는지 알지 못한다. 그러나 이상하게도
동양의 세 나라는 서로 다른 자연으로 대표되고, 세 개의 다른 역사로
표현되고 또 세 개의 다른 예술의 요소가 시현되었다. 대륙과
섬나라와 반도-하나는 땅에 안정되고, 하나는 땅에서 즐기고,
하나는 땅을 떠난다. 첫째의 길은 강하고, 둘째의 길은 즐겁고,
셋째의 길은 쓸쓸하다. 강한 것은 형태를, 즐거운 것은 색채를, 쓸쓸한
것은 선을 택하고 있다. 강한 것은 숭배되기 위해서, 즐거운 것은
맛보이기 위해서, 쓸쓸한 것은 위로 받기 위해서 주어졌다.

『조선과 그 예술』 92쪽

야나기 무네요시의 저서
『조선의 미술(朝鮮の美術)』
『지금도 계속되는 조선의
 공예(今も続く朝鮮の工藝)』
『조선과 그 예술』.

야나기의 한국 전통 예술에 대한 미학적 해석은 일본인 역사학자로서 드문
작업이었다. 분명 그 깊이나 분량 면에서 한국학 연구의 중요한 역사적 성
과물이기도 했다. 하지만 '슬픔의 미'와 같은 숙명적 비애미론은 한국의 식
민지 상황을 숙명인 것으로 정당화하고, 연민의 대상으로 규정짓는 계기

10
야나기 무네요시, 『조선과 그 예술』,
이길진 역, 신구문화사, 2006.

가 되었으며, 이후의 한국미 연구에서도 현대에까지 일제 문화 제국주의의 영향을 남기고 있다.

기형적 산업화의 전개

1929년 미국에서 시작된 대공황은 전 세계의 경제를 파탄으로 몰아갔다. 미국은 경제 위기 극복을 위해 뉴딜 정책을 펼쳤고, 영국과 프랑스는 자국 시장을 보호하기 위해 관세를 높였다. 그러나 자본주의 경제 체제가 튼튼하지 못했던 독일, 일본, 이탈리아는 심각한 경제난에 처하게 되었다. 곧 경제난 극복을 기치로 이탈리아에는 무솔리니, 독일에는 나치 히틀러의 파시즘적 독재 정부가 들어서 경제 재건을 위한 재무장에 나섰다. 일본도 이에 발맞춰 파시즘적 독재 정책을 펴게 되었는데, 공황 극복을 위해 잉여 자본을 한국에 투자하여 전쟁 수행에 필요한 물자를 생산했고, 이를 바탕으로 한국을 대륙 침략의 전진기지로 삼아 침략 전쟁을 확대하려는 계획을 세운다. 이 계획의 일환으로 시작된 것이 한국을 병참기지화(무기 제조 공장화)하는 정책이었다. 당시 조선총독부의 산업 정책은 생필품 중심의 경공업 비중보다 군수 생산에 필요한 중화학공업과 광공업에 집중하는 기형적 형태의 산업화였으며, 대부분의 생산품은 일본으로 수출되는 군수공업 원료들이었다.

　　19세기 서구 사회에서 산업화와 함께 폭발적으로 디자인의 수요가 늘어나고 다양한 장르로 실험되었던 것과는 대조적으로, 빈곤한 한국 사회에 갑작스럽게 불어 닥친 기형적 형태의 산업화는 자본가 계급의 출현도, 대중사회로의 전환도 불러오지 못했으며, 산업 발달에 따른 산업디자인의 출현에도 아무런 기여를 하지 못했다. 오히려 실용공예는 설 곳을 잃었고, 장인의 위치는 박탈당했다. 산업화나 근대화는 일본의 몫으로 착취되었고, 한국 사회에서는 식민지적 인간상의 생산만이 허용될 따름이었다.

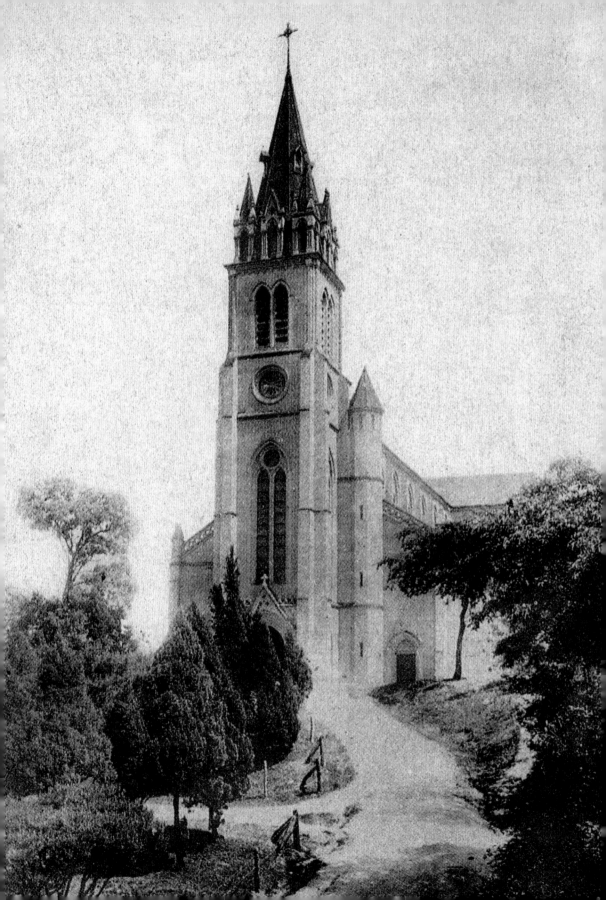

군국주의 체제를 강화한 신고전주의 건축

구한말 기독교 선교사들은 불타지 않는 석조 건축물이라는 경이로운 서양의 건축 양식을 한국에 소개하기 시작했다. 전문 건축가는 아니었지만 선교사들은 조선 사회에 고딕풍의 건축물을 비교적 충실히 재현해냈고, 이어서 외교 시설과 근대적 시설의 병원 등도 등장하기 시작했다.[11] 일부 로마네스크 양식도 보이지만 대부분 뾰족한 첨탑이 있는 고딕풍의 신고전주의 양식이었다. 이 시기의 일본도 서구의 '근대'를 잘못 이해하고 신고전주의 양식을 서구 근대의 산물로 받아들여 이를 부지런히 재생산해내고 있었다. 1910년 일제 강점 이후, 일본의 오해 속에서 시작된 신고전주의 양식은 한국 내에서도 본격적으로 재생산되기 시작했다. 당시 서구 사회는 이미 신고전주의 양식을 구시대의 앙시앵 레짐(ancien régime)[12]으로 인식하고 아방가르드(전위미술) 작품을 중심으로 합리적 기능주의 건축을 실험하고 있었고, 특히 미국은 시카고 대화재를 겪으면서 마천루 양식을 일반화하고 있을 때였다.

일제의 정책에 따라 1910년 조선총독부 설립 때부터 조선 내의 건축 업무는 총독부 회계국 영선과(營繕課, 건축과)가 맡게 되었고, 이 조직은 이후 1921년부터 총독관방 토목국 건축과로 개편되었다. 총독부 영선과는 철도, 체신부 등의 사업관청 일부를 제외한 모든 관공서 설계를 도맡았다. 총 3계로 구성되었는데 1계는 도청이나 관공서, 2계는 교육 시설과 세관, 3계는 형무소나 요양원, 도살장 등을 맡았다. 120명 정도의 직원이 있었으나 계장(건축가)은 일본인으로만 구성되었고 한국인은 반드시 일본인 아래에 소속시켰다.

11
외젠 장 코스트(Eugène Jean Coste) 신부가 설계한 명동성당(서울, 1898), 빅토르 루이 푸아넬(Victor Leuis Poisnel) 신부가 설계한 전동성당(전주, 1908), 아실 폴 로베르(Archille Paul Robert) 신부가 설계한 계산성당(대구, 1902) 등이 있다.
그 외에도 스위스계 러시아인 건축기사 아파나시 이바노비치 세레딘 사바틴(Afanasy Ivanovich Seredin Sabatin)이 설계한 러시아공사관(서울, 1890)과 독립문(서울, 1897), 건축가 헨리 볼드 고든(Henry Bould Gorden)이 설계한 세브란스병원(서울, 1904)과 아더 딕슨(Arthur Dixson)이 설계한 성공회서울성당(서울, 1926) 등도 이 시기에 지어진 신고전주의 양식의 건축물이다.

12
1789년 프랑스 혁명 전의 구체제, 구제도를 일컫는 용어로, 근대 이후 타파해야 할 대상, 즉 악습 등을 의미한다.

명동성당　1898
프랑스의 외젠 장 코스트 신부가 설계한 고딕식 성당 건축의 모범으로, 우리나라 최초의 고딕 양식 건축물이다. 1977년에 사적 제258호로 지정되었다.

앞서 말했듯, 일제강점기에 설계된 건축물은 거의 대부분이 신고전주의 양식을 채택하고 있었다. 높은 첨탑과 단단하고 육중한 석조 건축물이 일본 군국주의 사회가 요구하는 권위를 표현하는 데 적합한 양식이었다. 1925년 이후부터는 일부 기능주의 근대 양식이 등장하면서 새로운 변화의 움직임이 보이기도 했지만 사회에 큰 영향을 주지는 못했다. 1937년 중일전쟁을 계기로 일제는 천황 중심의 군국주의 체제를 더욱 강화했다. 이후 1940년 독일, 이탈리아, 일본은 삼국동맹을 계기로 신고전주의 양식을 국가 공인 양식으로 규정하면서 새롭게 등장하던 모더니즘 예술의 정신을 말살시켰다.

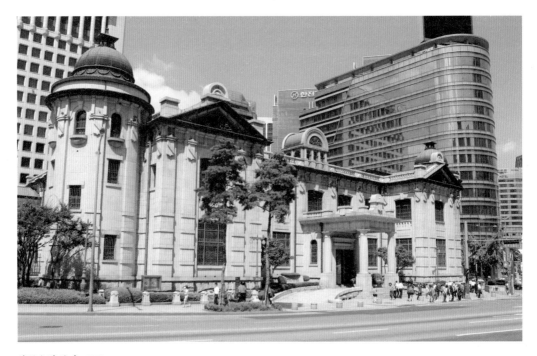

한국은행 본관 <u>1912</u>
전형적인 르네상스 양식 석조 건물로 일본 도쿄 역을 설계한
다쓰노 긴고(辰野金吾)가 설계했으며, 조선총독부 산하
조선은행 본관으로 사용되었다. 1950년에 사적 제280호로
지정되었다.

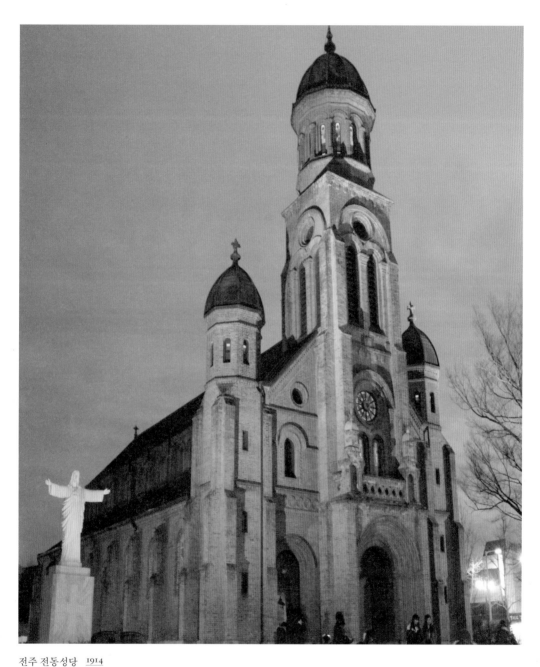

전주 전동성당 1914

로마네스크 양식으로 지어진 전동성당은 1908년
빅토르 루이 푸아넬 신부가 설계했다. 호남 지방의 서양식
근대 건축물 가운데 가장 규모가 크고 오래되었다. 1981년에
사적 제288호로 지정되었다.

조선총독부 1926

경복궁의 일부를 헐어내고 르네상스 양식과 고딕 양식을 절충한
신고전주의 양식으로 세워졌다. 식민통치 최고 행정관청인
조선총독부 청사로 사용되었고, 해방 이후 미군정청, 중앙청,
중앙박물관 등으로 이용되다가 1995년 철거되었다.

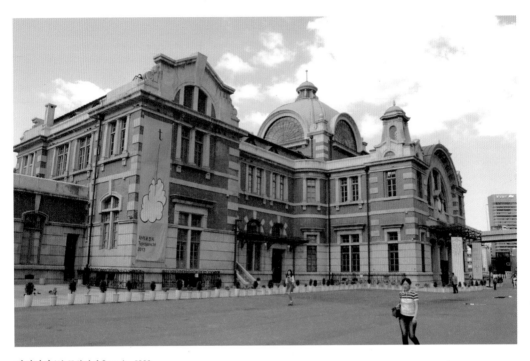

경성역사(현 문화역서울284) 1925

지붕에 돔을 채택한 르네상스 양식 절충주의 건축물로,
일본인 쓰카모토 야스시(塚本靖)가 설계한 것으로 추정된다.
일본 도쿄 역과 외관이 흡사해 '작은 도쿄 역'이라 불렸다.
원래 남대문역이었으나 역사 준공 이후 경성역으로 변경되었고,
광복 이후 서울역으로 개명되었다. 2004년 민자역사가
신축되면서 구역사는 문화 공간으로 활용 중이다.

부민관(현 서울시의회) 1935

일제강점기에 모더니즘 건축이 전혀 소개되지 않은
것은 아니지만, 그 수가 아주 제한적이었다. 1935년에
지어진 부민관 건물은 여타 건물과 달리 비대칭적인 형태와
일체의 장식이 제거된 벽면으로 설계되었다. 이는 일본이
당시 서구의 모더니즘을 어느 정도까지 수용하고 있었는지를
짐작케 한다. 이 건물은 일제강점기 경성부(서울시)의
시민회관으로 건립되었다가 해방 이후 국회의사당으로
잠시 사용되었다.

당시 이탈리아 독재자 무솔리니는 "고대 로마의 위대함을 상실케 하는 평범한 건축에서 탈피하고, 고대 로마의 모든 위대한 건축물들의 보존에 힘을 기울여야 하는 동시에 20세기의 기념비적인 로마를 창출해야 한다."라고 역설하면서 로마만국박람회와 같은 대규모의 행사를 위해 신고전주의적 기념물을 건설했다. 한편 독일에서는 바우하우스를 중심으로 하는 모더니즘(국제주의 양식)이 유행하고 있었으나, 히틀러는 나치가 승인하지 않는 미술 작품을 '퇴폐미술'로 규정하고 이를 금지시켰다. 대신 무솔리니와 마찬가지로 고대 로마의 영광을 나타내는 고전주의 건축 양식에 주목하고, 신고전주의 미술 양식을 통해 '새롭고 순수한 독일 미술'을 구축하고자 했다. 궁극적으로는 고대 로마와 같은 위대한 문명을 세우고 독일 나치즘을 선전하는 도구로 활용하고자 한 것이다. 천황 중심의 일본 군국주의자들도 이탈리아, 독일과 마찬가지로 신고전주의 양식을 국가 공인 양식으로 선포하고 모든 실험미술을 금지했으며, '자유'라는 단어조차 사용하지 못하도록 했다.

모순된 점은 서구의 역사적 전통과는 아무런 상관도 없는 일본이, 자신들의 국가 공인 양식으로 서구 고전을 모범으로 하는 신고전주의 양식을 따랐다는 점이다. 이를 계기로 이제 막 일본 내에 싹트던 미술계의 실험들은 한동안 사라지게 되었다. 일제하에 있던 한국 사회에서도 국제주의 양식은 해방 이후까지도 등장하지 못했다. 건축뿐 아니라 한국 근대 조형예술의 역사를 살펴보기 위해서는 개상 시점부터 그 내용을 살펴야 마땅하지만, 불행히도 개방 이후 일제강점기를 관통하면서 한국 내에서는 어떠한 근대적 움직임도 발견되지 않았다. 비록 형식적인 면에서 한국 사회 내부에 근대화가 진행되기는 했으나, 일제강점기 36년 동안 이루어진 기만적인 근대화로 인해 조형예술 분야는 오히려 퇴보했다.

건축계의 불행은 여기에서 그치지 않았다. 해방 이후 일본인 건축가들이 모두 일본으로 돌아가버리자, 한국 내에는 제대로 건축교육을 받은 사람이 남아 있지 않게 되었다. 해방 후에는 이념 대립과 사회 혼란으로 신규 건축 수요가 부진했고, 6·25 전쟁으로 전 국토가 잿더미로 변해버렸다.

2장

미국 문화와 근대 디자인:
해방 공간에서의
미국식 생활 방식

1945-1950년대

광복 이후, 미군정청 설치와 함께 한국 사회는
미국 문화권으로 편입되었다. 3년간의 미군정을
거치며 처음으로 한국 사회에서 근대 디자인교육이
실시되었고, 6·25 전쟁과 전후 복구 과정을 거치면서
유입된 엄청난 구호물자 속에서 디자인에 대한
인식이 싹트기 시작했다. 피폐해진 한국 사회에서
미국 문화와 제품은 선망의 대상이었으며,
해방 공간에서 새롭게 생겨나는 대부분의 디자인은
급격히 미국화되어갔다.

한편 1958년 미국 국무성이 한국에 설치한
'한국공예시범소'는 한국 근대 디자인의 기틀을
다져놓는 데 결정적인 역할을 했다. 1960년
1월 폐소되기까지 한국공예시범소는 한국 내에서
공예산업을 발굴하고 육성해 양산(量産)을 위한
공예로 발전시켰고, 판로 개척을 통해 수출로
이어지도록 노력했다. 그러나 이방인이 주도한
디자인 진흥 프로젝트는 전통공예품의 질을 떨어뜨렸고
오리엔탈리즘적 시각이 반영된 관광 상품으로
탈바꿈시켰는가 하면 미국 문화를 한국 사회에
확산시키는 등의 부작용도 있었다.

1 미군정청의 활동과 한국 디자인

대외원조로 유입된 미국 문화

1945년 일본의 항복을 받아낸 미국은 소련과 함께 한반도를 분단 점령하기로 했고, 한반도 북위 38°선 이남 지역에 미군을 주둔시켜 군정을 포고했다. 조선총독부의 일본인 관리들을 행정고문으로 두고, 일본의 식민지 통치기구를 그대로 이용해 '재조선미육군사령부군정청(이하 '미군정청'으로 약칭)'을 설치했다. 1945년 9월 8일부터 남한 단독정부가 수립된 1948년 8월 15일까지 약 3년 동안 미군정은 대한민국 정부로서의 기능을 수행했고 배타적인 권위와 강제력을 독점했다. 이 시기 국내에서는 수많은 정당과 사회단체가 결성되었으나, 미군정은 공산당을 비롯한 좌익 진영을 적극 배제하면서 한민당을 비롯한 우익 진영을 독점적으로 진출시켜 한국을 친미 국가로 재편했다.

　　제2차 세계대전이 끝난 뒤로 미국은 세계 각국에 대외원조사업을 실시하고 있었다. 1947년부터 1951년까지 전후 잿더미로 변한 서유럽 16개 나라에 원조하는 '유럽부흥계획(European Recovery Program)'이 그것이었는데, 당시 미국 국무장관이었던 조지 마셜의 이름을 따서 '마셜플랜(Marshall Plan)'이라고 불렸다. 마셜플랜의 주요 내용은 '경제적 자립'과 '원만한 생활수준을 유지할 수 있는 정도까지 경제를 회복'시키는 것이었다. 미국 정부는 이 기간 동안 서유럽에 120억 달러에 달하는 경제원조를 펼쳤지만 동

조선총독부가 있던 중앙청에
성조기를 게양한 미군

유럽 공산국가는 지원 대상국에서 제외했다. 마셜플랜은 서유럽을 소련과
공산주의에 대항할 이데올로기적 동맹체로 조직하고 미국의 경제협력 국
가로 끌어들임으로써, 당시 세력이 확장되고 있던 공산주의를 적극적으로
저지하는 동시에 미국의 패권을 확장하려는 목적이었다. 이 과정에서 미국
의 대외원조는 경제적인 측면에 그치지 않고, 대중문화를 중심으로 '미국
식 생활방식'을 전 세계로 보급하는 문화 제국주의의 일환으로 작동했다.

당시 한국과 일본은 마셜플랜의 대상국이 아니었지만, 인접한 중국
과 소련, 북한의 영향권 내에 있었기 때문에 굉장히 적극적인 미국의 원조
와 간섭이 이루어졌다. 일제강점기 동안 한국 사회에 유입된 대부분의 서
구 조형 양식은 일본을 통해 걸러진 일본식 절충주의[1]나 정치적 선전 도구
로서의 신고전주의 양식이 대부분이었다. 그러나 미군정과 미국의 후원을
받은 이승만 정권기와 6·25 전쟁을 거치면서 미군의 원조물자가 한국 사
회로 쏟아져 들어오기 시작했고, 한국의 디자인은 미군의 보급품과 미국의
대중문화로부터 싹을 틔우기 시작했다.

1
절충주의: 19세기 중반 이후,
낭만주의와 신고전주의 어느 편에도
속하지 않은 채 과거의 미술 양식들을
재해석하고 장점들을 혼합했던 양식을
일컫는 용어이다. 서구 사회에서
산업화 이후 새롭게 등장한 예술 소비
계층인 부르주아들이 과거 미술의
권위와 장점을 빌려온 절충주의 화풍을
소비했다. 그리고 19세기 말 근대화 및
유럽 각국 식민 정책으로 상호간
교류가 활성화됨에 따라 이국적 문물에
관심이 높아지면서, 아시아 지역의
오리엔탈리즘, 일본 취향의
자포니즘 등이 유행했는데, 이 같은
다양한 유행을 통칭해 절충주의,
혹은 혼합주의라고 한다.

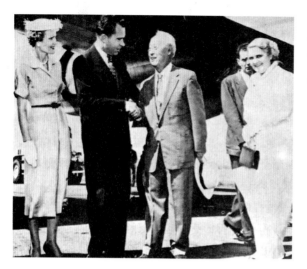

이승만 대통령과 프란체스카 여사
6·25 전쟁 이후 미국을 방문한 자리에서 아이비
스타일(ivy style) 양복을 입은 이승만 대통령이
닉슨과 악수하고 있다. 당시 한국은 미국 문화권에
들었으며, 복장도 아이비 스타일이 유행하게 된다.

1950년대 자동차 산업
미군이 버린 군용 차량의 부품을 재생해서 쓰고,
드럼통을 망치로 펴서 자동차 차체를 만드는
자동차 재생사업이 크게 활기를 띄었다.

Made in U.S.A.

3년간의 미군정 시기를 기점으로 한국 사회의 조형 문화는 근본적으로 바뀌게 되었다. 해방 이후의 미군정뿐 아니라, 1950년에 일어난 한국전쟁 또한 미국 문물의 범람을 지속시켰다. 전후 미국 국무성의 지원 프로그램 등을 통해 한국은 일본을 경유하지 않은 서방 문화를 직접 접하게 되었다. 이때 상대적으로 진보한 물질문명과 근대적 시스템이 거부감 없이 한국에 수용되었으며, 해방군 혹은 전후 혈맹으로서의 미국에 대한 우호적 감정 아래 사회구조와 산업 체계, 교육, 문화 등에서 근본적인 변화가 일어났다. 추잉껌, 식료품, 의복, 무기 등 완전히 새로운 물자들과 미군 부대에서 흘러나오는 《라이프(Life)》《보그(Vogue)》《타임(Time)》등의 매체들은 미국의 현대 문화를 실시간으로 한국 사회에 전해주었고, 간혹 《아트뉴스(ARTnews)》와 같은 미술잡지와 통신판매를 위한 시어스로벅앤드컴퍼니(Sears, Roebuck and Company)의 카탈로그 《시어스 로벅(Sears Roebuck)》 등을 통해 미국의 디자인 경향이 아주 상세하게 한국에 소개되었다. 이와 함께 1950년과 1959년에 서울에 각각 전파를 발사한 AFKN 라디오와 텔레비전 방송은 당시 전 세계에서 가장 발전한 미국의 모습을 실시간으로 보여줘 한국 사회에 새로운 산업디자인을 형성하는 기초로 작용했다. 비록 일제강점기 36년과 비교할 때 미군정 3년이 절대적으로 짧은 기간이기는 하지만, 문화의 변화가 민중들의 자발적이고 적극적인 주체성 위에서 이루어졌다는 점에서 그 속도는 혁명적이었다.

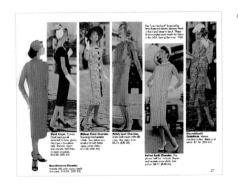

《시어스 로벅》의 한 부분 1950년대

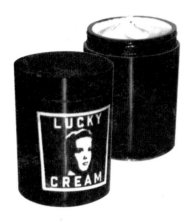

럭키크림 1947

락희화학공업사의 첫 생산품으로, 미국 배우 다이애너
빈의 이미지를 화장품 표지로 사용하고 있다.

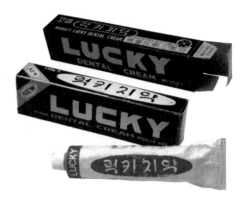

럭기치약 1954-1955

락희화학공업사에서 나온 국내 최초의 연고 치약으로,
장식을 제거하고 제품의 상호를 크게 쓰는 미국의 상업적
디자인이 그대로 재연되고 있다. 굵은 헬베티카 글씨체로
쓴 영문까지 유사하게 그려냈다.

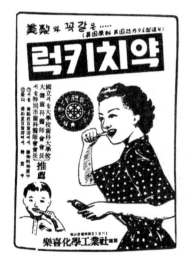

럭키치약 광고 1955

"미제와 꼭 같은……" "미국 원료, 미국 처방으로
제조된"이라는 카피가 사용된 이 광고에서 미국에 대한
한국 사회의 인식을 읽을 수 있다. 국산인 럭키치약은
출시 초기만 해도 외제 치약에 익숙하던 소비자에게
외면받아 판매에 고전을 면치 못했다고 한다.

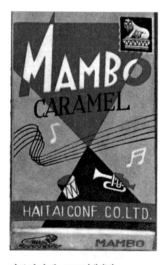

맘보캬라멜 1950년대 후반

맘보(Mambo)는 1950년대 세계적으로 유행한 라틴
댄스의 춤 이름이다. 빨간색, 노란색, 검은색을 사용해
추상표현주의 방식으로 제작되었으며, 작명에서 포장지
구성 방식에 이르기까지 미국 문화의 영향이 엿보인다.
영어만 사용해 외제품처럼 보이는 것이 특징이다.

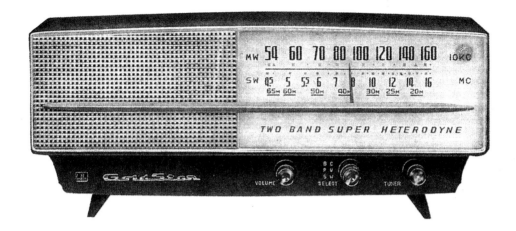

금성 라디오 'A-501' 1959

금성이 창사 1년 만에 내놓은 국내 최초의 라디오로,
당시에는 고유의 모델이 없어 독일이나 일본의 모델을 모방했다.
A-501은 일본 '산요(三洋)'의 모델을 모방한 것으로 전해지며
디자인은 박용귀와 최병태가 맡았다. 라디오 부품을 거의
생산하지 못했던 시절이었으나 스위치, 섀시, 노브(knob),
트랜스 등을 자체 제작하는 데 성공해 국산 부품의 사용률을
60퍼센트까지 높였고, 다섯 가지 색상으로 제작된 케이스로
소비자에게 선택권을 제공했다. A-501은 밀수된 일제나
미제 라디오에 비해 훨씬 저렴한 가격에 판매되었으나,
소리가 자주 끊기고 햇빛에 케이스의 색깔이 변색되는 문제로
판매 초기에는 고전을 면치 못했다.

금성 라디오 'A-501' 판매 모습

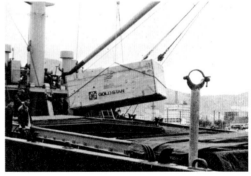

수출용 금성 라디오 'A-501' 적재 모습
1962년 11월 미국에 라디오 62대를 수출해 국내
첫 해외 수출이라는 신기원을 이룩하기도 했다.

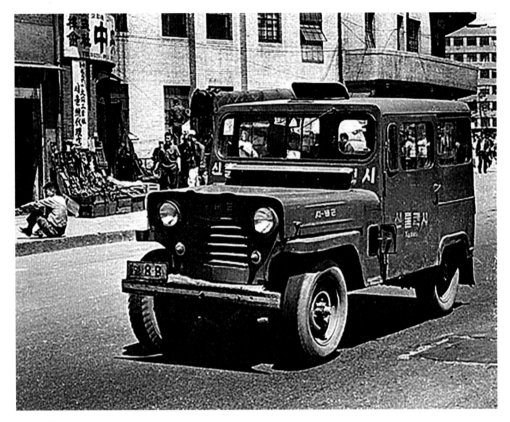

시발택시 1955

국내 최초의 지프형 승용차인 시발택시는 미군의 지프를 모델로
생산되었다. 열악한 환경 속에서 드럼통을 잘라낸 철판으로
만들어진 이 차는 1955년 10월 경복궁에서 개최된 광복 10주년
기념 산업박람회에 국제차량제작사가 출품해 최우수 상품으로
선정됨과 동시에 대통령상을 수상했다. 이후 국제차량제작사는
양산 체제를 갖추게 되었고, 1963년 단종될 때까지 3,000여 대가
팔렸으며, 영업용 택시로 인기가 높았다.

근대 디자인교육의 시작

근대 교육기관을 통해 디자인교육이 본격적으로 이루어지기 시작한 것은 1946년이었다. 일제강점기에도 일부 미국 선교사들이 운영했던 배재학당과 이화학당에서 미술 관련 교육을 실시했으나, 주된 교육 내용은 수공예 제작에 관한 것이었다. 일제의 문화통치기에 설립되었던 경성제국대학은 해방과 더불어 경성대학으로 이름이 바뀌었다. 그러나 1946년 8월 미군 정청 학무국이 군정법령 제102호에 따라 국립종합대학안을 확정 공포하면서 경성대학과 서울에 있던 9개 전문학교[2]를 통합해 목사 출신 미군 대위 해리 앤스테드(Hary B. Ansted)를 초대 총장으로 한 국립 서울대학교를 정식 발족시켰다. 이때 처음으로 예술대학이 설치되었고, 그 산하에 미술학부 도안과를 두어 근대적 개념의 디자인교육이 실시되었다. 당시 미술학부의 도안과를 누가 어떤 과정으로 설치했는지는 아직까지 알려진 바가 없다. 하지만 통상 예술대학을 4년제 종합대학의 한 단과대학으로 설치하는 미국의 교육제도를 따랐던 것으로 추정된다. 같은 해 미국계 기독교(북감리교) 학교인 이화여자대학교의 예림원 내에도 미술학과의 도안 전공이 설치되었다. 이 같은 형식들은 한국의 디자인 고등교육이 4년제 종합대학 내의 예술대학이나 미술대학에 자리 잡게 하는 원형이 되었다. 이후 1948년 숙명여자대학교 문학부 미술학과, 1949년 홍익대학교 미술과, 조선대학교 문리학부 예술학과 등이 생겨났다.

1958년에는 홍익대학교 미술학부(1954년에 미술과가 미술학부로 바뀜)에 공예과가 신설되었다. 하지만 이외의 대학에서는 디자인에 대한 사회적 인식 부족으로 대부분 도안 전공을 설치하지 않았고, 그나마 도안 전공이 설치되었던 이화여자대학교도 1950년 한 명의 도안 전공 졸업생을 배출한 이후로 1962년까지 전공 구분 없이 학과를 운영했다. 서울대학교 예술대학 미술학부 도안과는 1949년 응용미술과로 학과 명칭이 바뀌었고, 1953년 4월 2일 대통령령 제780호에 의해 예술대학의 음악부와 미술부는 독립되어 각각 음악대학과 미술대학으로 분리되었다. 1960년대로 접어들 때까지 디자인 관련 학과는 서울대학교 미술대학 응용미술과가 유일했다.

해방 이후부터 1950년대 말까지 대학 내에 설치된 디자인(도안) 관련

2
경성법학전문학교
경성경제전문학교
경성치과의학전문학교
경성의학전문학교
경성광산전문학교
경성사범학교
경성여자사범학교
경성공업전문학교
수원농림전문학교

학과들의 초기 교수진은 일제강점기 동안 일본 유학을 다녀온 몇 사람들과 미국인으로 구성되어 있었다. 당시 일본에서 디자인 관련 전공으로 대학 수준의 정규교육을 받고 귀국해 국내 강단에 섰던 사람은 다음과 같다.

임숙재(1899-1937)　　1928년 도쿄미술학교 도안과 선과(選科) 졸업
강창원(1905-1977)　　1933년 도쿄미술학교 칠공과 선과 졸업
이순석(1905-1986)　　1931년 도쿄미술학교 도안과 졸업(특별학생)
이병현(1911-1950)　　1931-1934년 일본미술학교
　　　　　　　　　　도안과(현 니혼대학 예술학부) 졸업
한홍택(1916-1994)　　1935-1937년 도쿄도안전문학교, 1939년
　　　　　　　　　　제국미술학교 회화연구과(현 무사시노미술대학
　　　　　　　　　　회화 전공) 졸업
김재석(1916-1987)　　1940년 제국미술학교 공예도안과 졸업
유강렬 (1920-1976)　1940-1944년 일본미술학교 공예도안과 졸업

이순석과 이병현은 1946년 서울대학교 예술대학 미술학부 도안과가 설치될 때부터 교수로 재직했다. 그러나 이병현은 재직한 지 얼마 안 되어 39세의 나이로 단명했다. 한홍택은 1955년부터 서울대학교 강사를 거쳐 1959년 홍익대학교 조교수로 들어갔다가 1981년 덕성여자대학교에서 퇴직했다. 김재석은 이화여자대학교, 서라벌예술대학교(학과장 역임), 성신여자사범대학교에서 공예를 가르쳤다. 유강렬은 1954년부터 서울대학교, 이화여자대학교에 출강하다가 미국 록펠러재단(Rockfeller Foundation) 장학금으로 뉴욕대학교와 프랫인스티튜트(Pratt Institute) 컨템퍼러리그래픽아트센터에서 판화를 공부했다. 이후에는 1959년 홍익대학교 공예학과장을 시작으로 1976년 타계할 때까지 교직에 종사했다.

　　당시의 교과 과정은 일본 도쿄미술학교의 그것과 유사했다. 임숙재와 강창원, 이순석이 수학했던 도쿄미술학교 도안과 교과 과정에는 도안 실습, 도안법 등과 같은 표현력 위주의 교육이 있었다. 초기 서울대학교 미술학부 도안과와 이화여자대학교 미술과 도안 전공의 교과 과정에도 비슷한 과목들이 개설되었다.

수업 지도 중인 이순석
왼쪽은 서울대학교 응용미술과 수업이고, 오른쪽은 6·25 전쟁
당시 부산 송도 뒷산에 설치된 임시 교사에서 진행된 부채
공예품 도안 수업이다.

한편 서울대학교는 6·25 동란으로 학교가 부산으로 피난 가서 전시연합
대학 체제로 운영되었던 1953년 무렵, 처음으로 기초디자인 수업을 외국
인 강사인 존 프랭크(John L. Frank)가 맡았다. 그 전까지 존 프랭크는 미8군
의 군무원으로 군 내에 있는 정보문화센터 같은 곳에서 일했던 것으로 추
정된다. 1953년 5월부터 1954년 4월까지 강사로 재직하면서 일명 '프리
폼(freeform)'이라는 자유 구성을 통해 미국식 기초디자인 방법인 추상 교육
과정을 최초로 도입했다고 한다.

대한민국미술전람회의 출범

1948년 8월 15일, 이승만의 제1공화국은 미군정으로부터 정권을 넘겨받
았고, 국내외에 독립을 알리는 정부 수립 선포식을 개최하면서 출범하게
되었다. 제1공화국 기간 동안은 줄곧 좌우 이념 대립과 6·25 동란 등의 사
회적 혼란에 따른 전후 복구가 무엇보다도 시급한 상태였다. 전쟁이 끝난
1953년 당시 우리나라의 1인당 국민소득은 67달러에 불과해, 아프리카 몇
개국과 함께 세계 최빈국 가운데 하나였다. 경제 재건을 위한 꾸준한 노력

속에서도 1960년대 초까지 경제 상황은 호전되지 않았고, 디자인에 대한 논의가 이루어질 만한 물적 토대가 전혀 마련되지 않았다.

혼란한 사회 상황 속에서도 이승만 정권은 학술원과 예술원을 창설했고 1949년부터는 대한민국미술전람회(이하 '국전'으로 약칭)를 마련했다. 1947년 미군정청 문교부가 경복궁미술관에서 조선종합미술전을 처음 개최했고, 이듬해 1948년 대한민국 정부 수립 뒤로는 우리 정부가 이를 주도했다. 문교부는 기존의 선전 규약을 본따 국전 제도를 만들었다. 초기에는 문교부가 운영을 주관하고, 심사위원과 간사직에 문교부 공무원을 임명해 철저한 정부 통제가 이루어졌다. 이후 주관 부처를 문화공보부로 옮기면서 심사위원장에 순수 미술인을 임명하게 되었다.

애초 설립 취지는 자유민주주의 이념 아래 민족 미술을 널리 알리고 능력 있는 신인을 발굴하는 것이었으나 보수적인 미술가들의 주도하에 운영되었다. 경력이나 학력과 무관하게 몇 번의 특선을 거듭하면 국전에서 추천작가가 되었고, 심사위원 및 초대작가도 될 수 있었다. 또 수상자에게

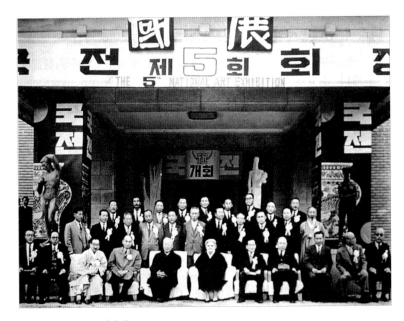

1956년 제5회 국전 개막식

교수나 교사로 임용될 수 있는 자격을 문교부에서 보장했다. 이 같은 특혜는 부패로 이어졌는데, 여기에 더해 서울대학교와 홍익대학교가 각각 중심이 된 대한미술협회와 한국미술협회의 마찰이 극심해졌다. 각 대학은 국전 입상을 위해 파행적으로 수업을 진행하는가 하면, 학연에 따른 파벌 경쟁이 첨예해져 국전 무용론(無用論)과 폐지론이 끊임없이 주장되었다.

또한 급하게 마련된 국전은 일제의 문화 정책에 대한 반성 부족으로 일본총독부가 제정한 선전 제도를 고스란히 답습했다. 선전의 구성과 동일하게 동양화부, 서양화부, 조각부, 공예부, 서예부로 구성되었으며, 선전의 규정을 모방해 불안정한 출발을 보였다.[3] 국전 공예부에서는 "우리의 훌륭한 공예 유산을 계승·발전시키고 현대화한다."라는 명분을 내세웠다. 그러나 과거 선전을 통해서 데뷔한 전통공예 장인들과 도쿄 유학 미술가들이 관련되어 있었기 때문에 국전 공예의 발전을 위해 어떠한 국가적 노력도 기울이지 않았다. 심지어는 일본인 공예가가 입선되기도 하는 등 민족문화의 정통성을 이어나갈 만한 자질을 갖추지 못한 출발을 보였다. 전통문화에 대한 정책 당국의 철학 부재와 혼란으로 기존에 선전이 보여준 악습은 국전을 통해 계속 그 맥을 잇게 되었다.

3
선전의 규정은 6장 40조로서 제1장 총칙, 제2장 출품, 제3장 감사 및 심사, 제4장 특선 및 포상, 제5장 매약 및 반출, 제6장 관람으로 되어 있는데, 국전의 규정도 6장 38조로 되어 있어 몇몇 문구만 다를 뿐이다.

(원동석, 「국전 30년의 실태와 공과」, 『민족미술의 논리와 전망』, 풀빛, 1985, 148쪽.)

2 한국공예시범소의 '코리아 프로젝트'

미국의 대외원조사업과 디자인 진흥 프로젝트

해방 이후 한국 사회에 현대적 개념의 산업디자인 시스템을 도입하고, 최초로 디자인 진흥 활동을 펼치며 한국 현대 디자인의 원형을 형성하는 데 결정적인 역할을 했던 곳이 1957년 미국의 원조로 설립된 한국공예시범소(Korea Handicraft Demonstration Center)이다. 한국공예시범소는 미 국무부 산하 국제협력국(ICA)의 기술원조기금을 바탕으로 미국의 산업디자인 회사인 '스미스, 셔 앤드 맥더모트(Smith, Scherr & McDermott, 이하 'SSM'으로 약칭)'에 의해 설립되었으며, 미국 대외원조기관(USOM), 주한유엔군사령부, 주한미8군사령부의 협조와 한국 정부의 지원으로 운영되었다.

ICA는 후진국의 기술원조를 담당하는 기관으로, 당시 미국 정부는 전체 해외 원조 자금 3억 3,000만 달러 가운데 60만 달러를 ICA의 프로젝트에 책정했다. 1955년 ICA는 중동의 인도와 파키스탄, 그리고 중남미, 동남아시아에 대한 사전 조사를 미국의 산업디자인 전문 회사들에 위임했다. 뉴욕에 소재하고 있던 러셀라이트어소시에이츠(Russell wright Associates)와 월터도윈티그어소시에이츠(Walter Dorwin Teague Associates), 시카고의 디자인리서치(design Research), 보스턴의 현대미술관(The Institute of Contemporary Art), 오하이오 주 애크론에 위치한 SSM, 그리고 피츠버그에 소재한 페터뮬러문크어소시에이츠(Peter Muller-Munk Associates)가 여기에 참여했다. 이

4
아서 풀로스(Arthur J. Pulos)가 쓴 『The American Design Adventure, 1940-1975』(MIT Press, 1988)에서는 한국의 사전 조사를 담당했던 회사가 러셀라이트어소시에이츠였다고 주장하고 있다. 하지만 러셀라이트어소시에이츠가 한국에 왔는가에 대한 추가적인 내용은 실려 있지 않으며, 국내 연구나 문헌에서도 러셀라이트어소시에이츠의 활동을 찾을 수 없다.

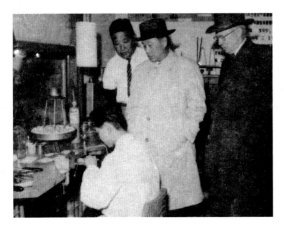

한국공예시범소와 관계자들
한국공예시범소 내 금은세공실에서 보석 프로토타입을
개발하는 것을 구영서 상공부 장관과 경제조정국의
하워드 포드(Howard Ford)가 지켜보는 모습이다.
경제 지원 프로젝트와 진행을 관찰하기 위해 한국을
여행 중이던 군사정부의 민사 국장인 찰스 케논 Jr. 게일리
(Charles Kenon Jr. Gailey) 소장이 1959년 4월 9일
한국공예시범소를 방문했다.

가운데 한국의 디자인 지원을 위탁받은 회사는 SSM이었다.[4]

ICA와 SSM이 제시한 한국 공예 진흥 프로젝트의 계약 내용은 세 가지 주요 조항을 포함하고 있었다. 첫째는 미국 대학의 산업디자인 학과에 한국인을 훈련하기 위한 프로그램 개발, 둘째는 한국 대학 내 공예 과정 설립과 운영, 셋째는 한국공예시범소 설립 및 운영이었고, 총 사업 기간은 28개월이었다.[5] 1959년 ICA가 국회에 제출한 자료에 따르면 당시 ICA가 지원하던 국가 28개국 가운데 '공예'나 '디자인' 사업에 지원한 내용은 한국과 이스라엘 두 나라에서만 발견된다. 당시 이스라엘은 보스턴 현대미술관과 페터뮬러뮨크어소시에이츠가 계약사였다. 보고서의 프로젝트 제목을 비교해보면 이스라엘은 'Industrial Design(산업디자인)'임에 반해, 한국은 'Korea Handcrafts(한국 수공업)'라고 명시되어 있다. 엄밀히 따지자면 한국에서 진행된 이 사업의 목적은 수공예 진흥이었으며, 한국의 산업디자인 분야의 진흥은 교육을 제외하고는 처음부터 계약 내용에 없었다.

SSM의 미국 본사가 있는 애크론의 사무소에서는 한국 내 수공산업 현황을 조사하고 산업화하기 위한 한국 디자인 진흥 프로젝트가 진행되었다. 제일 먼저 한국 내의 수공예산업을 조사했던 사람은 SSM의 사무엘 셔(Samuel Scherr)로, 3개월 동안 서울, 부산, 통영, 강릉 등 주요 도시를 방문해 수공예산업의 현황을 조사했고 한국 수공예산업 진흥을 위한 전략적 제안이 포함된 종합 보고서를 1955년 11월에 작성했다. 그러나 한국의 불안정

5
SSM과 미 정부 간의 초과 비용 청구 약식 소송(360 F. 2d 966 – Scherr and McDermott Inc v. United States)에 대한 법원 판결문 중 계약 내용에 관한 부분의 원문은 다음과 같다. SSM의 한국 활동은 모두 아래와 같은 내용으로 미 국무성과 사전에 계약된 프로그램이었다.

"(…) The contract, No. ICA-W-389, dated August 23, 1957, related to the development of the Korean handicraft industry. Its original term was for 28 months. The services to be performed by plaintiff consisted of the following: establishing a program for the training of Koreans at American schools of industrial design; assisting in the establishment of handicraft courses at Korean colleges; and setting up and operating, in Korea, a handicraft demonstration center. (…)"

(http://openjurist.org/360/f2d/966/scherr-and-mcdermott-inc-v-united-states#fn8_ref)

INTERNATIONAL COOPERATION ADMINISTRATION

Major "Open" Projects For Which Funds Are Requested
In FY 1959

Congressional Presentation

For Further Definition Of Major Projects See Foreword

SMUCKER MAR 10, 1981
MPC-IPB

UNCLASSIFIED

March 28, 1958

1 R6 B
2 Eur-Quezed
3 Nea-Stokes
4 FE - Yost
5 AF- Delgin
6 ARA - Williams

(In thousands of dollars)

Proj. No.	Function	Title of Project and Explanatory Statement Concerning Its Implementation and Status	U. S. CONTRIBUTION						Proposed FY 1959
			Actual through June 30, 1957			Estimate FY 1958			
			Obligations	Sub-Obligations	Expenditures	Obligations	Sub-Obligations	Expenditures	
23-293	TC	Korea Handicrafts	248	248	–	–	–	80	125

1. **Explanation and Objective of Project** - This project is designed to rehabilitate and improve Korean handicraft skills and the industrial arts, and to assist in creating additional earning power for agricultural and other low-income groups through the development of handicraft skills. U.S. assistance is extended by means of technical advisory services, training and training aids provided under contract.

2. **Duration of Project - Cost to U.S. After 1959** - The project was begun in FY 1956 and is scheduled to be completed in FY 1962, with a cost to the U.S. of $375,000 after FY 1959 to continue activities under the contract. The total dollar cost through FY 1962 is estimated at $750,000.

3. **Phasing of Project - Explanation of Pipeline** - A contract has been concluded with Smith, Scherr and

McDermott to perform the following services: (a) establish a program for on-the-job training and specialized study in Korean and U.S. schools in industrial arts and design, and (b) assist in the organization and operation of a Handicrafts and Industrial Arts Center for demonstration work in product development and design, improved tools and production techniques, procurement, quality control, business management, financing, marketing and sales promotion. The project director and two designer technicians are now in Korea and progress on the project is now satisfactory.

Funds in the pipeline are committed to meet contract service costs. Additional funds are required in FY 1959 to continue the project.

4. **Other Significant Features or Problems** - None.

1958년 ICA 국회 보고 내용 가운데
한국 수공예산업 진흥에 관한 부분
미국 USAID 홈페이지에서 원문을 내려받을 수 있다.
(http://pdf.usaid.gov/pdf_docs/PDACQ105.pdf)

한 상황으로 인해 지원 계획이 보류되었다가 1957년 8월이 되어서 공식적인 활동이 재개되었다.

한국공예시범소의 설립

1957년 8월 2일 ICA와 계약을 맺은 SSM은 곧바로 각종 지원 물품을 선적하고 프로젝트 멤버를 구성하여 1958년 1월 서울에 도착했다. 2월 5일부터 20일까지 서울, 대구, 부산, 통영, 제주도를 현장조사했고, 수공예산업과 소규모 가내공업 원조·육성 계획을 세워 기초교육 프로그램 계약을 맺었다. 1958년 2월 26일 SSM은 한국 정부가 제공한 대한공예협회 공간에 임시 시범소를 설치해 대학교육 프로그램부터 개발했다. 한국공예시범소의 사무소가 정식으로 개소된 것은 그해 5월 서울 태평로에서였다.

> 노만 R. 데한 씨, 오스린 E. 곡수 씨, 스테리 휘스틱 씨는
> ICA 기술원조로 한국 공예 전반에 걸친 품질 개신 및
> 해외 수출을 위한 기술적인 검토를 가하고자 1개월간 체한
> 예정으로 27일 하오 서북항공편으로 하였다.
>
> 「內外動靜(내외동정)」《경향신문》 1958년 1월 29일

권순형에 따르면, 한국공예시범소의 설립은 당시 공예와 디자인에 대해 국민들이 아는 바가 없으니 그것을 가르치는 곳이 필요하다고 이승만 대통령이 상공부에서 지시하여 추진했다고 한다. 하지만 한국공예시범소 설립에 있어서 공예계 내부에서는 우려의 목소리도 있었다. 공예시범소 설립을 위해 우리 측에서 지불하는 비용이 시설에 투자되는 것이 아니라 미국에서 내한하는 기술자들에게 지불되는 인건비와 여비로 전액 사용된다는 점과, 미국의 선진 기술을 전수하는 것보다 오히려 우리 전통공예 기술이 노출되어 수출 공예에 타격을 줄 것을 염려했기 때문이다.

(…) 56년도 ICA 경비 26만 불에 의하여 미국의 공예(디자이너)회

기술자 5명이 내한하게 되었으며 2년간 한국에 체류하면서 공예기술을

전수시킨다는 것이 그 목적으로 되어 있으나 이를 계기로 하여

국내 공예업계에서는 이를 그대로 받아들이느냐 또는 거절하느냐의

기로에 서고 있다. 자금은 전액 내한 기술자의 인건비를 비롯한 여비에서

전액 소화키로 되어 있을뿐더러 정부에서는 1,500만 원, 공예협회에서

600만 원, 홍익대학에서 100만 원을 합한 2,200만 원을 부담하게

되어 있으나 공예업계에서 절실히 요구하는 시설재는 전연 배정되지

않았다는 것. 그리고 그들이 한국 내에서 기술을 전수하느니보다

상대가 영리회사인 만큼 2년간의 한국 체류를 통한 독특한

우리 기술을 오히려 습득하여 귀국 후에는 미국에 공예 시장을

설립하고 멕시코, 동남아에서 원료를 도입하여 대량생산에 착수하면

수공업적 한국 공예품은 도저히 미국 내 진출이 불가능할 것이며

이렇게 되면 겨우 소생하려는 우리 공예업은 재기 불능의 지경에

처할 것이라는 것이다. (…)

「우리 수공업을 위협」《조선일보》 1956년 7월 18일

한국공예시범소의 설립 목적은 농업경제 중심의 한국 사회에 산업력을 길러주어 가난을 극복하는 데 도움을 주는 것이며, 궁극적으로는 ICA의 방침에 따라 한국 사회가 좌경화되는 것을 방지하는 것이었다. 하지만 한국의 입장에서 보면 한국공예시범소의 설립은 단순한 디자인 진흥사업에 그치는 것이 아니라 종합적인 산업 진흥책의 일환이었다. 또 공예계의 우려와는 달리 우리 정부는 수출공예산업에 대한 관심이 높았다. 당시 공예품 수출은 미국에 한정되어 있었기 때문에 미국의 지원으로 설립되는 한국공예시범소에 대한 기대가 컸던 것이다.

(…) 대한공예협회에서는 상공부에 대하여 공예품 수출에 있어

미국 지역만으로 수출 지역을 제한한 것을 철폐하고 구주 및

일본 지역으로도 수출할 수 있도록 건의하였다고 한다. (…)

「輸出地域制限(수출지역제한) 撤廢(철폐) 工藝協會(공예협회)서 建議(건의)」
《경향신문》 1957년 2월 22일

한국공예시범소의 총체적인 프로젝트 책임자는 사무엘 셔였다. 미국 오
하이오 주의 애크론 출신으로, 클리블랜드인스티튜트오브아트(Cleveland
Institute of Art)에서 공업디자인을 전공했고, 제너럴 모터스(General Motors)
를 거쳐 19448년 유진 스미스(Eugene Smith)와 짐 맥더모트(Jim McDermott)
와 함께 SSM을 설립한 인물이다. 그와 함께 SSM에서는 스탠리 피스틱
(Stanley Fistic), 폴 탈렌티노(Paul Talentino), 오스틴 콕스(Austin Cox)라는 3명
의 디자이너가 참여했다. 스탠리 피스틱은 오하이오주립대학교(Ohio State
University)에서 산업도자디자인 담당 교수를 역임했다. 폴 탈렌티노는 공예
가로 시범소 내에서 교육 훈련을 담당했으며, 오스틴 콕스는 금속 및 보석
디자인 전문가였다. 또 사무엘 셔의 부인이자 교육가, 디자이너, 보석세공
가로도 활동한 매리 앤 셔(Mary Ann Scherr)도 참여했다. 공예시범소의 감독
으로 참여한 노먼 드한(Norman R. DeHaan)은 미8군 사령부의 하사관으로,
미국 시카고의 일리노이공과대학교(Illinois Institute of Technology)에서 건축
과를 중퇴한 이력이 있는 인물이었다. 그는 반도호텔 개축 작업에 참여했
던 것이 계기가 되어 이미 한국 정부와 인연이 있었고, 경무대 건축고문으
로 이승만 대통령과 친분이 있었다. 그 외에 미국 시장에서 한국 제품의 판
촉을 맡은 데이비드 무라노(David Murano)도 함께했다. 이외에도 한국공예
시범소 내에는 한국수공예협회에서 파견되거나 시범소에서 한국 정부의
지원을 받아 직접 고용한 직원들도 참여했다. 이들의 작업 영역은 대부분
수공예 개발이었다.[6]

한국공예시범소는 독립적으로 운영되었다. 디자인실, 제작실, 도자기

6
1959년 4월 당시 한국공예시범소에서
한국 정부의 지원을 받아 직접
고용했던 직원은 권용묵(도자,
한국수공예협회 훈련 지원자),
조용신(인형), 한두수(왕골),
황원식(왕골), 한영혜(유리 비즈),
김흥우(담양, 죽세공), 이영우(칠기),
이동백(수출용 완구, 대구 동신양행),
이재필(죽세공), 박홍선(유리 비즈),
서기택(놋쇠), 송화순(유리 비즈,
재봉사)이었다. 이외에도 통영 출신의
칠기전문가 한도용(죽세공), 청주
출신의 한용희, 박종선(핸드백) 등이
한국공예시범소에서 일했다.

설립 개요	스폰서	경제조정국(OEC, Office of the Economic Coordinator), ICA(계획번호: 89-23-293), 상공부, 대한공예협회
	계약자	ICA(계약번호: ICA-W-389), 'Smith, Scherr & McDermott' Idustrial design
	위치	한국공예시범소: 서울특별시 중구 태평로2가 306번지
구성	디자인실	스태프와 참여자(업체)가 협력해 좋은 제품을 생산할 수 있도록 디자인 지원
	제작실	디자인 샘플 제작 전통 재료 및 소재의 새로운 사용법 탐색
	도자기실	지역 산업 지원을 위한 도자 재료 실험 새로운 디자인 샘플 생산 제품 개선을 위한 새로운 제작 방법 개발
	금은세공실	판매 촉진를 위한 새로운 디자인 및 기술 개발 공예가 훈련
	진열실(전시실)	개발 제품 및 공예시범소 선정품의 전시 수출 잠재력을 가진 제품의 전시 장소 제공 한국 공예가의 작업 결과물 전시
기능	교육	공예 및 공업디자인 교육 과정 수립 서울대학교와 홍익대학교 미술대학 내 2년 과정 프로그램 마련 제품 수출 증진을 위한 디자이너·공예가 교육 훈련
	도서 및 출판	연구 조사를 위한 수출 자료와 디자인 잡지 자료실 한국공예협회를 통한 정보 제공 한국 내 출판 정보 제공
	판로 개척 및 선전	한국 내 마케팅 미국 사무실을 통한 수출 마케팅과 프로모션 제품 평가 및 외국 바이어 샘플 제공 한국 공예품의 언론 선전
	전시	수출 지원 한국 내 공예가들을 위한 굿디자인 지방 전시

한국공예시범소의 설립 개요 및 구성과 기능

실, 금은세공실, 진열실(전시실)로 구성되었고 교육, 도서 출판, 마케팅, 전시 사업을 수행했다. 한국 디자인 전반에 대한 산업적 지원과 교육, 계몽 활동 등 전방위적인 디자인 진흥사업을 펼쳤다. 특히 한국공예시범소는 당시 수출 증대에 관심이 많았던 한국 정부의 지원을 받으며 정부기관의 역할을 대행했고 제품 개발과 수출 진흥에 힘썼다. 취약한 한국의 산업 환경을 면밀히 조사하고 경쟁력 있는 아이템을 선별해 미국 시장에 수출할 수 있는 새로운 디자인을 개발했다. 제품 생산은 미리 선별된 제조업체를 통해 제조하는 방식을 취했다. 또 전국의 제조업체를 방문해 현장에서 생산, 품질 관리, 재료 등에 관한 세미나를 개최했다. 신제품 개발 뒤에는 지역 사업가들의 투자를 독려했으며, 해외 판촉에도 적극적으로 참여했다. SSM의 뉴욕 지사를 통해 가구 등과 같은 한국 상품의 판촉 활동을 벌였다. 당시 신문 기사를 살펴보면 한국공예시범소가 공예품 수출 시장의 확대에 많은 신경을 쓰고 있었음을 알 수 있다.

> 미국 워싱턴 시에 소재하는 대한공예교습소 소장 스미스 셔 맥더모트는
> 워싱턴 시에 우리나라 공예품 진열관을 설치할 것을 9일 상공부에 건의.
> 건의 내용은 세계 각국의 인사가 많이 출입하는 워싱턴 시에 공예품
> 진열관을 설치함으로써 우리 공예품을 널리 선전한다는 것인데
> 맥더모트 씨는 ICA 자금을 사용할 수 있다면 이것을 설치하는 것이
> 유효할 것이라고 주장하고 있다.

「미국인 맥 씨가 상공부에 건의」《조선일보》 1959년 7월 10일

한국공예시범소의 수공업·경공업 프로젝트와 전시

한국공예시범소는 전국 각지의 다양한 수공예산업들을 발굴하고 상품화하는 수공업 프로젝트를 진행했다. 주로 지역 특산물이나 장식품들 가운데 미국 시장에 기념품 또는 장식품으로 판매할 수 있는 품목들을 선별하고 이를 개량해 상품화하는 방식이었다. 대상 품목은 대나무, 놋쇠, 도자기, 자수, 섬유, 유리, 짚, 칠기, 나무, 보석 등 주로 수작업을 동원하는 것들이었다. 그 가운데 대량생산 체제를 갖춘 회사와 일부 품목은 경공업 프로젝트로 분류했는데, 도자기, 자수, 유리, 담요, 장난감, 대리석 등이 여기에 해당되었다. 이를 위해 1958년 2월과 9월, 그리고 1959년 3월과 4월, 재차 전국적인 연구답사를 진행했다. 우리 정부와 지역 업체의 요청에 따라 전국에 있는 지역 특산품 공장과 경공업 공장에 방문해 제품디자인에 관한 기술 지원과 조언을 했고, 상품성이 있는 품목은 선별하여 한국공예시범소나 SSM의 미국 본사인 애크론 사무소를 통해 수출을 기획하기도 했다.

오른쪽의 표는 1959년 3월 17일부터 4월 10일 사이에 있었던 현지 연구답사에 대한 내용이다. 연구답사는 1차로 1959년 3월 17일부터 26일까지 기술지원 프로그램에 참여하기를 희망하는 대구와 부산을 방문하는 일정이었으며, 경비는 두 도시의 도자기, 유리산업체들로부터 지원받았다. 스탠리 피스틱과 노먼 드한이 교대로 답사를 진행했다.

한국공예시범소에서는 조사와 실험 외에 디자인 프로그램도 매달 진행했다. 많은 회사와 단체가 참여해 기술자와 공예가를 파견했고, 파견된 사람들은 새로운 디자인과 제품 개발에 관한 재교육을 받았다. 각 프로그램에는 대학 졸업반 학생 10여 명과 시범소에서 자체적으로 고용한 직원 10여 명, 각 지역에서 자발적으로 참여한 공예인 및 기술자들이 포함되었다. 권순형, 원대정, 김영숙, 변장성 등의 공예가가 참여했으며, 이 프로그램을 통해 개발된 제품들과 수공예·경공업 프로젝트의 성과물을 한국공예시범소 내부의 상설 전시장에서 전시했는데, 당시 월 200-400명 가량의 방문객이 있었던 것으로 기록된다. 1959년 2월부터 4월 사이에는 현지 산업체 현장조사와 병행해 전국 순회 전시도 가졌다. 모두 9,700명 이상이 참관했고, 지방 관청과 산업체에서 큰 관심을 가졌다.

지역	도시	방문 회사	일정 및 방문자
경남	대구	동신양행	1차 답사: 스탠리 피스틱 진행 (1959년 3월 17일-1959년 3월 26일)
	부산	대한도자기회사	
		합동유리회사	
		나사렛집	
	통영	칠기류회사	
		통영자개회사	
		칠기학원	
		백동회사	
		모자회사	
		진주자개회사	
	진동리	모자와 바구니 수공품	2차 답사: 노먼 드한 진행 (1959년 3월 31일 – 1959년 4월 10일)
	진주(취소됨)	담요회사	
	마산(취소됨)	토기장식품	
	함양	나무공예품	
전북	남원	나무공예품	
전남	담양	죽제품 상점	
	광주	–	
	목포	행남자기	
		남산 손톱깎이	

한국공예시범소의 연구답사 내용

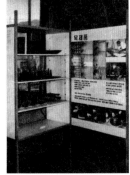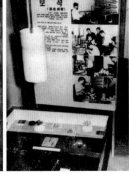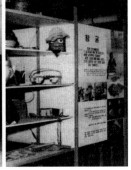

한국공예시범소 전시실

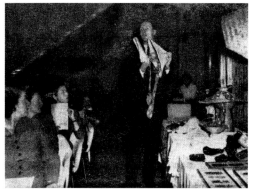

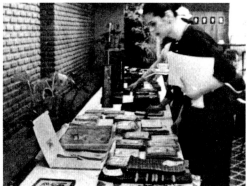

반도호텔에서 열린 〈아름다운 집〉전 1959
위는 노먼 드한이 전통 소재의 디자인을 설명하며
밀짚모자를 들어보이는 모습이고, 아래는
전시장 전경이다.

대성 가구점에서 열린 서양가구 전시회 1959

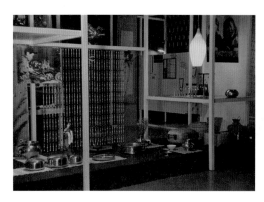

애크론미술관에서 열린 〈한국 프로젝트〉전 1959

순회 전시에 이어 한국공예시범소는 1959년 4월 21일 서울 '소저너(Sojour-ner) 클럽'(한국 거주 외국인 모임으로 추정됨)의 요구로 서울 반도호텔 다이너스 티 룸에서 〈아름다운 집(Beautiful House)〉이라는 전시를 개최했다. 전시회는 한국에서 제작된 가구들과 인테리어 장식품으로 꾸며졌으며, 새로 디자인된 다양한 종류의 보석, 유리제품, 등나무제품, 비즈 가방, 리넨, 놋쇠제품, 램프 받침대, 문진, 담배 상자 등 200여 점을 전시했다. 클럽의 회장인 존 로버츠(John A. Roberts)가 사회를 봤고, 노먼 드한은 디자인의 전통적인 배경에 대해서 강연했다. 모임에는 50명 이상이 참석했는데 이들에게 제품 생산 공장과 판매 상점을 쉽게 찾을 수 있는 지도를 준비해 나눠주기도 했다. 또 한국공예시범소는 4월 23일부터 20일간 을지로 대성가구점에서 최초의 국산 서양가구 전시회를 열었는데, 한국공예시범소가 개발한 가구 30여 점과 공예품 다수가 전시되었다. 같은 해 9월 1일부터 10월 4일까지는 미국 애크론미술관(Akron Art Institute)에서 〈한국 프로젝트(A Korean Project)〉 전시회를 열어 나전칠기, 가구, 가방, 바구니, 놋그릇 등의 공예품을 전시하고 판매했다. 이외에도 한국공예시범소에서 디자인하고 참여 업체에서 제조한 제품들로 꾸며진 전시실을 새로 열고 위탁판매하기도 했다.

한국공예시범소는 언론 홍보에도 적극적이었고 많은 인터뷰와 기사를 제공하기도 했다. 1959년 3월 27일자 신문을 살펴보면《한국일보》《서울신문》《세계일보》《연합신문》《국토신문》 등 대부분의 신문들이 유사한 내용의 공예시범소 순회 전시에 관한 기사를 싣고 있다. 이 기사들은 「나들이 단장하는 민속공예」「공예품 수출 위해 도안 설계 등 원조」「한국 공예품 전시 전국 5개 도시 순회」「한국산 공예품」 등의 제목으로 보도되었다.

"해외 진출 앞서 국내 순회 전시회도"
"각지엔 공예시범소"
"아직도 비싼 가격, 고르지 못한 품질"

(…) 우리나라의 공예품 제작가들로 하여금 외국에 제품을
많이 팔 수 있게 하는 데 도움이 될 공예품 전시회가
전국 5개 도시를 순회하게 되어 첫 스타트로 이번에
대구에서 우리나라 공예품의 전 분야에 걸친 제 활동
상황 및 견본들이 전시되어왔다. 이 전시회는 3월 24일에
부산에 도착하여 그곳에서 29일까지 전시될 것이며,
그 다음에는 통영에서 4월 1일부터 4일까지, 광주에서
4월 8일부터 11일까지, 전주에서 4월 14일부터 17일까지
각각 전시될 것이다. 이 전시회는 우리나라의 공예품
제작가들로 하여금 해외 시장의 엄격한 수요에 적합한
제품을 만들 수 있게끔 돕기 위하여 전국 각지에 설치된
공예시범소에 의해서 마련되었다. 동 공예시범소는
미국 원조 자금으로 운영되고 미국의 '스미스 셔로
맥도모트' 산업도안설계회사에 의해서 관리되고 있다.
동 시범소 소장 '노루마 데한' 씨의 말에 의하면 한국의
어떤 공예품은 외국에까지 많이 팔릴 수 있는 것이
있지만 가격이 보통 너무 비싸고 품질이 고르지 못하다는
것이다. 이와 같은 제반 애로를 극복하기 위해서 시범소
기술자들은 생산비를 줄이는 방법을 제시하고 미국이나
다른 나라의 수용에 적합하게끔 도안과 재료의 변경도
하게 된다. 동 시범소는 또한 한국공예협회를 통해서
전국의 일류 공예품 제작가와 설계 도안가들을 초빙하여
서울에 있는 동 시범소 작업실에서 보통 2개월 동안
일하게 하고 있으며 동시에 서울대학교와 홍익대학교의
유능한 산업도안 전공 학생들에게 실습교육도 하고 있다.
(…)

「나들이 團長(단장)하는 民俗工藝(민속공예)」《한국일보》1959년 3월 27일

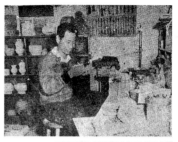

"공예품 해외 수출 권장"
"전국 순회 전시에 관심 집중"

한국의 공예품 제작가들로 하여금 외국에 수출을 많이
할 수 있게 하는 데 도움이 될 공예품 전시회가 이번에
전국 5개 도시를 순회하게 되어 일반의 지대한 관심을
모으게 될 것이다. 그런데 대구에서는 이미 한국
공예품의 전 분야에 걸친 제 활동 상황의 견본들이
전시되어왔다. (…)

"새 제품을 모색하는 대구 공장" - 대구는 동 시범소의
제 활동에 많이 관여하고 있다. 대구시 신상동에 있는
'동신'양행의 '이동택' 씨는 현재 동 시범소에서 석유난로,
람푸 및 수출용 완구를 만듦으로써 자기 회사의 제품을
다양화할 수 있는가의 여부를 검토 중에 있다. 이외에도
대구 시민들에게 흥미 있는 일은 월성동 1구에 사는
'이월수' 씨가 '왕굴' 제품을 만들고 있다는 것이다.
이 '왕굴' 제품은 미국 '뉴욕'과 '시카고'에서 열리는
국제박람회에 출품되기 위해서 금년 삼월 말에 미국으로
향하게 된다. '왕굴' 제품에 있어서 동 시범소에서는 새
유형의 해변용 모자와 손가방을 만들어서 팔 수 있는
판로를 발견해냈다. 이를 위해서 미국에서 아주 잘
팔린 모자의 견본을 연구하고 그에 따라서 '데자인'을
수정하였다. "물론 이와 같은 제품의 해외 시장을
확보하기에는 앞으로 상당한 연구가 필요하겠지만 결국
일보 일보 전진하여 가고 있는 것이다"라고 '데한' 씨는
말하고 있다.

"해외 수요를 검토하는 부산 공장들" - 부산의 공장들은 동
공예시범소에 지대한 관심을 가지게 되었고 제품의 해외
수출을 위해서 연구 중에 있다. '협동'유리제품회사는 이미
가격 경쟁에 임할 수 있지만 아직도 '데자인' 수정과 품질
조정에 힘쓰고 있다. 이것은 특히 '캇트 그라스' 제품을
만드는 데 힘든 일이다. '대한'도자기회사는 오는 5월에
'뉴욕'에서 열릴 국제박람회에 출품할 고급 정찬용 식기

일절의 견본을 준비하고 있다. 여기에 대하여 미국 도자기술자
'스탠레이 휘스릭' 씨는 동 시범소에서 그들에게 기술 지도를 하고
있다. 이 '대한'사에서는 동 시범소에 두 사람의 기술자를 보내고
있다. 그중에서 공장 감독자인 '이종식' 씨는 기공과 '데자인'을
시험하고 있으며, 역시 도안가이며 제작기술자인 '김송래' 씨는 특별히
고안된 이 소형의 전기가마를 사용하면 여러 가지 견본을 염가로
만들어낼 수 있다. 물론 대규모의 생산은 공장에 따라 가마에서
해낼 것이다.

"공예시범소에서 일하는 전라도 기술자들"－전라남도 '담양'군
기술자들은 죽세공 제조에 있어서 동 시범소에 많이 공헌해왔다.
전라도의 유능한 기술자의 한 사람인 '김홍우' 씨는 죽세공품을
연구하고 있다. '김' 씨는 죽세공품을 전적으로 만드는 '대동' 공예산업
회사를 운영하고 있다. 또 한 사람의 '담양' 기술자가 동 시범소에서
2개월간 연구 예정으로 현재 와 있다. 뉴욕에서 특별 주문을
받고 현재 김 씨가 준비 중에 있는 대바구니와 그릇받침의 견본은
금년 뉴욕국제박람회에 출품할 예정이나 그 성공 여부를 확언하기에는
아직 시기상조이다. '데한' 씨의 말에 의하면 향항(香港), 일본 및
중국의 죽세공품은 한국산 대나무보다 부드럽고 휘기 쉬운 남방산
대나무로 만들기 때문에 한국의 죽세공품은 보다 염가로 팔리고
있다 한다. 고로 동 시범소에서는 특히 한국산 대나무에 적당한
새로운 세공품, 즉 한국산 도자기에 겸용할 수 있는 주전자 받침과
같은 장식용 죽세공품을 연구 중에 있다. '통영' 출신의 칠기
전문가이며 또한 죽세공품을 연구 중인 '한도용' 씨는 동 시범소의
소원(所員)으로 일하고 있다. (…)

「韓國産(한국산) 工藝品(공예품)」《국토신문》 1959년 3월 27일

한국공예시범소의 대학교육 프로그램

한국공예시범소는 일반 공예가와 업체들을 위한 교육뿐 아니라, 서울대학
교와 홍익대학교 미술대학에서 2년 과정의 산업디자인 강의와 실습도 시
작했다. 결론부터 말하자면 한국공예시범소가 가장 집중했던 부분은 수공

예 진흥이었지만 실질적인 성과가 드러난 부분은 교육 부문이었고, 특히 디자인 교수요원 양성 프로그램에서 높은 성과를 냈다.

한국공예시범소는 1959년 1학기에 서울대학교 4학년 과정에서 '교육 평가' '고급 스튜디오' '레터링과 무대 설치' 과목을, 홍익대학교 4학년 과정에서는 '고급 3차원 디자인(스튜디오)' '마케팅 엔지니어링 드로잉' '투시도 법과 경제학'을 개설했다.[7] 홍익대학교에서는 스탠리 피스틱이 직접 도예 교육을 맡았다. 이때 수강한 학생은 김익영, 원대정, 김석환, 정담순 등이었다. 그러나 교내에 가마를 비롯한 도예를 위한 기본 시설이 없었으므로 실질적으로는 한국공예시범소의 시설에 의지해 수업이 이루어졌다. 주로 물레 성형과 석고틀을 이용한 산업 도자제품을 만들었다. 반면 서울대학교에서의 수업은 개설했다는 주장만 있을 뿐 실제로 수업을 들었던 학생들의 구체적인 증언이나 별다른 공식적 기록이 남아 있지 않다.

디자인 교수요원 해외 연수 프로그램을 마련한 것은 이보다 조금 빠른 1958년 3월이었다. 매해 상공부의 추천을 받은 약간 명에게 몇 달간 영어 연수를 시켰고, 미국 내 대학에 특별학생으로 연수를 받을 수 있는 기회를 제공했다.

첫 해인 1958년 한국공예시범소를 통해 처음 유학길에 오른 사람은 민철홍과 김정숙이었다. 당시 민철홍은 서울대학교 응용미술과를 졸업한 뒤 바로 조교로 채용되어 일하고 있었다. 장발 교수의 추천으로 교수요원 파견 프로그램의 예정자가 된 민철홍은 한국공예시범소의 노먼 드한으로부터 일리노이공과대학교의 공업디자인 과정을 추천받았다. 노먼 드한은 일리노이공과대학교 건축과에서 미스 반 데 로에(Mies van der Rohe)에게 건축을 배우다 중퇴했기 때문에 그곳 사정을 잘 알고 있었다. 홍익대학교에서는 한미재단의 지원으로 막 미국 미시시피주립대학교(Mississippi State University)와 크랜브룩아카데미오브아트(Cranbrook Academy of Art)에서 수학을 마치고 돌아와서 조각과 교수로 재직하고 있던 김정숙이 선발되었다. 김정숙은 당시 새로 신설될 예정이었던 공예과의 학과장을 겸임하고 있는 상황이었다.

1959년 한국공예시범소를 통해 두 번째로 유학을 갔던 인물들은 권순형과 배만실, 김익영이었다. 권순형은 사무엘 셔의 주선으로 오하이오 주

7
한국공예시범소의 관련 내용 보고서 원문에는 다음과 같이 언급되고 있지만, 과목명으로만 봐서는 정확히 몇 개 과목이 개설되었는지는 알 수 없다.

"The Senior class at Hong Ik College this semester consister of Advanced 3 Dimensional Design(studio work), Marketing Engineering Drawing, Perspective and Economics. The Senior Class Courses at Seoul National University are Education Evaluation. Advanced Studio Work, Lettering and Stage Setting."

에 있는 클리블랜드인스티튜트오브아트에서 1년간 유학했다. 낮에는 광고 디자인과 산업디자인을 공부했고, 밤에는 도시코 다카에즈(Toshiko Takaezu)에게 도자를 배웠다. 그곳의 생활과 교육 내용은 귀국 뒤에 권순형이 열었던 작품전의 구성에서 엿볼 수 있었다. 권순형은 전시에서 자신이 수학했던 내용을 바탕으로 한 광고 및 제품디자인 작품을 고루 선보였다. 그 뒤로는 서울대학교 교수로 재직했다. 배만실[8]은 이화여자전문학교 영문과 출신으로 당시 춘추양재전문학원 원장이면서 한국미망인공예협회 이사, 공예시범소의 소원으로 일하고 있었다. 또《동아일보》의 양재 담당 기자이기도 했다. 1959년 한국공예시범소를 통한 필라델피아예술대학교(The University of the Arts, Philadelphia) 연수를 계기로 공예에 관심을 가졌다. 미국에서 주간 7시간 동안 산업미술을, 야간 3시간 동안 양재를 공부하고 이듬해 1960년에 귀국한 뒤 이화여자대학교 미술대학의 교수로 3년간 재직했고, 다시 콜럼비아대학교(Columbia University)에서 실내장식을 배우기 위해 도미했다. 김익영은 서울대학교 공과대학 화공과를 졸업하고 대학원에서 요업공학을 전공하던 중, 한국공예시범소가 공예 전공을 설치한 홍익대학교로 학사 편입하여 1년을 수료했다. 이후 한국공예시범소 연구원으로 근무하다 뉴욕 주립 앨프레드대학교(Alfred university) 요업대학원 석사과정에 입학해 국내 최초 공예석사 학위자가 되었다. 귀국 후 국립중앙박물관 학예사, 덕성여자대학교 생활미술과와 국민대학교 공예미술과 교수 등을 역임했다.

이처럼 한국공예시범소는 상공부를 통해 미국 연수 대상자를 추천 받아 수학 비용을 지원했다. 하지만 연수 대상을 선정하는 과정은 다소 불투명했던 것으로 보인다. 서울대학교, 홍익대학교, 이화여자대학교 졸업생을 대상으로 연수생을 선정했으나, 당시 홍익대학교, 이화여자대학교는 졸업생이 없었기 때문에 전공 적합성보다는 영어 구사 능력을 중심으로 선발했던 것으로 추측된다.

한국공예시범소의 디자인 해외연수 프로그램은 새로운 한국 공예·디자인의 근간을 형성하는 사건이었다. 1960년대부터는 이들이 미국 수학 후 귀국해 대거 교수진으로 활동함에 따라, 기존 일제강점기에 교육을 받은 1세대 교수들의 방법론을 벗어나 미국식 교육제도와 디자인 방법론을 교육계에 정착시켜나가기 시작했다. 그리하여 젊은 유학파가 정비한 디자

8
1960년대 초까지는 최만실(崔滿實)로 기록이 남아 있다.

인과에서 배출된 초기 디자이너들이 1960년대의 제조업체를 비롯한 은행, 백화점, 제약회사 등에서 활동하기 시작하면서 사회적으로 디자인 활동 영역을 넓혀나갔다. 또한 이 유학파들은 이후 수출 증대에 관심이 많았던 정부의 요청에 따라 국가기관의 프로젝트 수행 인력으로, 전국적으로 산재해 있는 중소기업 등을 방문해 제품디자인에 관한 계몽과 지도를 수행하는 산업 인력으로, 그리고 국가 디자인 정책 등에 대한 자문가로 활동하며 전방위적이고 총괄적인 디자인 업무를 수행했다.

한국공예시범소의 폐소

한국공예시범소는 1960년 1월 폐소했다. 당시 공예시범소의 소장이었던 노먼 드한은 한국공예시범소의 연장 운영을 희망했지만, 4·19 혁명으로 어수선해진 한국 사회의 디자인 분야에 대한 사회적 인식은 여전히 낮았고, 이 때문에 공예시범소의 연장 운영은 관심 밖이었다고 알려져 있다. 하지만 당시의 신문 자료들을 살펴보면 디자인에 대한 정부의 관심은 낮지 않았으며, 오히려 상공부는 계약 만료 후에도 공예시범소를 존치시킬 계획이었던 것으로 보인다. 상공부는 한국공예시범소의 역할과 성과에 대해서 긍정적인 시각으로 바라보고 있었고, 2월 22일로 예정된 한국공예시범소의 계약 만료 한 달 전부터 이미 자체적인 공예센터 운영을 계획하고 있었다. 계획된 공예센터의 역할을 살펴보면 수출 물자의 생산기술 향상, 박람회 출품, 해외 선전 등을 명시하고 있어 한국공예시범소의 연장선상에 있는 연구기관임을 알 수 있다.

> 상공부에서는 21일 국제수지 개선을 위한 수출산업 육성 대책을
> 성안하였다. 그런데 동 내용은 판유리 선철 등 일백여 종의
> 수출 가능 품목을 선정하고 동 산업체를 보호 육성하기 위하여
> 1. ICA 원자료 구매에 있어서 (…) 7. 수출 가능 물자의 생산기술
> 향상을 위하여 공예쎈타와 같은 연구기관의 설치와 박람회 출품,
> 그리고 해외 공관을 통한 선전을 할 것. 8. 군납 등 (…) 8개 사항을
> 실시해야 한다는 것으로 되어 있는데 동 안은 차기 국제수지개선

위원회에 상정하기로 되어 있다.

「輸出産業(수출산업) 育成對策(육성대책)을 成案(성안)」《동아일보》 1960년 1월 22일

ICA가 한국 프로젝트를 1962년까지 계획하고 있었던 것에 반해, 한국공
예시범소는 연장 운영 없이 폐소되었다. 한국공예시범소의 폐소 이유는 다
분히 정치적인 문제로, 이승만 대통령의 부인인 프란체스카 여사와 잘 알
고 지내던 노먼 드한의 연장 운영 요구가 당시 민주당 정권으로서는 곱게
보이지 않았기 때문이라는 주장이 설득력 있어 보인다. 노먼 드한은 경무
대 건축 고문으로서 전후 국가 재건을 위한 이승만 대통령의 자문 역할을
했을 뿐 아니라, 우리 말을 전혀 하지 못하는 프란체스카 여사의 말벗이 되
었던 것으로 추측된다. 또 다른 이유로, 당시 미국의 한국에 대한 지원 정
책 기조가 무상 원조에서 차관의 형태로 전환해나가는 상황이었고,[9] 이에
한국 정부가 한국공예시범소의 운영 비용에 부담을 느껴 연장 운영 계약을
하지 않았을 수도 있다.

　폐소 이후 한국공예시범소의 설비들은 서울대학교 미술대학의 물적
토대가 되었다. 1961년 2월 23일, 정부 정례각의에서 의결된 '국립학교 설
치령 중개정의건'에서 서울대학교 미술대학에 부속 실습장을 신설할 것이
결정되었다. 민철홍의 증언에 따르면 한국공예시범소 기자재는 서울대학
교 미술대학 실습장으로 옮겨졌다.

　1960년, 한국공예시범소가 폐소될 당시 1층 Work Shop에
　자리하던 모형 제작 기계들은 상공부 코트라(Kotra) 지하 창고로
　옮겨졌다. 1962년 이 기계들은 상공부의 제안으로 서울대학교
　미술대학에 기증되었다. 민철홍이 전임강사로 부임한 1963년
　서울대학교 미술대학은 연건동으로 이사를 했다. 이때 상공부로부터
　기증받은 기계들, 즉 한국공예시범소에서 사용하던 기계들과
　함께 일부 기계들을 추가적으로 구입하면서 비로소 미술대학 내에
　모형 제작 실습장이 마련되었다. 당시 제대로 된 설비를 마련하기
　힘들었던 미술대학으로서는 실습실 설치와 모형 제작을 위한
　기계설비 마련으로 인해 응용미술과 ID교육에 전환점을 맞게
　되었다. 단순히 그림이 아닌 실제 모형을 만들 수 있는 환경이

9
1980년 미국 국제개발처(AID) 발표에
따르면 미국은 1946년부터 1979년까지
한국에 147억 달러 가량의 경제원조를
제공했다. 그중 1962년까지만
무상원조(47억 달러)가 이루어졌고,
이후부터는 차관으로 전환되었다.

마련된 것이기 때문이다.

오창섭, 『제로에서 시작하라』(디자인플럭스, 2011) 190-191쪽

또 한국공예시범소는 1960년 폐소된 뒤로 서울대학교를 통해 그 명맥을 유지했던 것으로 추측된다. 실제 계약이 만료되고 서울대학교로 이관된 뒤에도 언론 보도 자료가 한국공예시범소의 이름으로 제공되었다.[10] 또 스탠리 피스틱과 폴 탈렌티노의 ICA 계약 기간은 1963년 3월 19일까지였으며, 사무엘 셔의 부인 매리 앤 셔 또한 한국에서 1963년까지 활동했다고 알려져 있다. 그들 일행의 행적은 명확하게 추적되지 않지만, 국내 활동이 종료된 것은 아니었던 것으로 보인다.

실질적으로 한국공예시범소는 약 25개월의 짧은 기간에 진행된 일회적인 진흥 활동이었던 셈이지만 그 활동 내용은 이후의 한국 디자인 발전에 직접적인 단초를 제공했다는 점에서 매우 중요하다. 한국공예시범소의 활동은 여러 각도에서 평가해볼 수 있다.

활동 상황을 살펴보면 공장 방문 지도, 공예인 재교육, 신상품 개발, 순회 전시, 수출 판로 개척, 대학교육, 교수요원 육성 등의 디자인 진흥 프로젝트를 수행하면서 준국가기관의 역할을 대행했다. 당시 취약했던 한국의 산업구조에 맞춰 전통공예와 경공업 제품 부문의 디자인 및 기술 지원, 마케팅, 판촉 등에 관한 계몽과 교육에 힘썼고, 이를 통해 영세기업들로 하여금 공예품을 수출할 수 있도록 도왔다. 또한 표준화와 기술 개선, 비용 감축 등에 의한 대량생산이 가능하다는 인식을 심어줌으로써 산업디자인의 발전 가능성을 열어주었다. 한국공예시범소 프로그램에 참여를 원했던 지원자나 회사들은 비협조적이거나 터무니없이 높은 제품 가격을 불러 탈락되지 않는 한 한국공예시범소의 구성원이 되어 제품 개발과 디자인 작업에 참여해 제품이 개선될 때까지 지원을 받았다. 이를 통해 침체된 한국공예에 일시적인 활력을 불어넣었으며, 부분적으로나마 산업적 발전을 보이기도 했다. 또한 한국의 공예품을 미국 사회에 소개하는 데 노력했고, 교육요원 양성 프로그램을 통해 당시에 세계적인 수준이었던 미국식 공예·디자인교육 시스템을 한국 내에 전파시켜 이것이 확대 재생산될 수 있는 환경을 마련해주었다. 이후 한국공예시범소는 상공부 산하에서 지속적으로

10
폐소 이후에도 〈대한뉴스〉에 '공예품 전시회'로 보도되거나, 《동아일보》의 1960년 5월 4일 「꽃 디자인」, 1961년 7월 1일 「공항일기」 기사에 한국공예시범소가 언급되었다.

산업적 측면의 디자인을 지원하게 되는 한국포장기술협회(1966), 한국공예디자인연구소(1966), 한국수출품포장센터(1969) 등과 한국디자인포장센터(1970)의 모델이 되기도 한다.

SSM과 한국공예시범소의 활동 결과로 한국공예시범소에서 디자인한 한국관이 1959년 뉴욕에서 개최된 제3회 세계무역박람회와 텍사스국제무역박람회에서 우수상을 받았고, 시카고국제무역박람회에서도 미국인테리어디자이너협회로부터 상을 받았다.[11]

"국제무역박람회 출품" "한국수공예품에 인기"
"우리나라 표창-미실내장식가협서"

'시카고' 국제무역박람회는 예정대로 지난 3일부터 18일까지
28개국이 참가한 가운데 개최되었는데 동 박람회에서 우리나라는
미국실내장식가협회로부터 표창장을 받았다고 한다. 우리나라
고유의 수공예품을 전시한 한국전시관은 많은 관람객들의
인기를 독점하였고 한국전시관에는 동 박람회 기간 중 우리나라를
소개하기 위하여 고전무용을 공연하고 '한국의 경치'라는 영화를
상연하는 한편 5만 부의 '뉴욕 헤럴드 트리뷴'지 특집호와 '한국
방문을 환영함'이라는 책자를 각각 배부하였다 한다.

「國際貿易博覽會(국제무역박람회) 出品(출품) 韓國手工藝品(한국수공예품)에 人氣(인기)」
《동아일보》 1959년 7월 28일

미국 정부는 SSM의 한국 활동을 '매우 만족(Very satisfactory)'으로 평가했으며, 성과에 대한 평가도 '우수(superior)'였다. 하지만 산업적인 측면에서의 성과는 실패에 가까웠던 것으로 보인다. 아서 풀로스가 1988년에 쓴 『The American Design Adventure』에는 ICA의 한국 디자인 진흥 프로젝트에 대해 다른 평가를 하고 있다. "한국은 여타 국가와 달리 전통에 대한 관심이 적은 대신 서구에 대한 욕망이 높았고, 실질적으로 전통공예 부흥을 통해서 이뤄낸 성과가 별로 없다."라고 적혀 있다. 또 ICA의 목적 면에서 보면 한국은 전통공예에 대한 지원보다 교환학생이나 교수요원, 실무 디자인 교환을 통해 더욱 미국의 이념적 동맹으로 가까워졌다고 평가했다.

11
근현대디자인박물관 관장 박암종은
한국공예시범소에서 3년여 동안
모두 2,700여 점의 시제품이
제작되었고, 1,246가지 샘플이
미국과 유럽에 소개되어 1960년에는
총 60만 달러, 1961년에는 75만 달러의
수출고를 올렸다고 기록하고 있다.

한국공예시범소 내에는 미국인이 네 명이었고 나머지는 모두 한국인이었던 것으로 기록되어 있지만, 생산된 제품으로 미루어 보아 한국공예시범소 내의 연구 활동은 미국인과의 협업 관계가 아니라 일방적인 교육과 계몽의 관계였음을 추측해볼 수 있다. 새로운 제품이나 디자인은 소개되지 않았을 뿐더러 1950년대에 미국에서 발달된 공업디자인 영역도 한국공예시범소의 활동을 통해서는 실질적으로 전파되지 못했던 것으로 보인다. ICA의 지원 및 SSM의 한국 내 활동은 수공예 프로젝트에 중점을 둠으로써 당시 한국 사회에 팽배해 있던 근대화에 대한 열망과 선진 기술로서의 산업디자인에 대한 욕구를 대부분 충족시키지 못했다. 한국공예시범소가 진행한 경공업 프로젝트는 그 품목이 제한적이었고 기존의 한국 제품을 개량하는 수준에 머물렀다.

　　실제로도 한국공예시범소가 운영한 여러 프로젝트와 프로그램의 결과로 많은 제품들이 생산되었다고는 해도, 대부분 현대적 개념의 공업디자인보다는 거의 수공예 제품들이 대다수였다. 한국 국민들이 실생활에 사용할 수 있는 일상용품이나 공업 제품은 거의 없었고, 대부분 저가의 관광 상

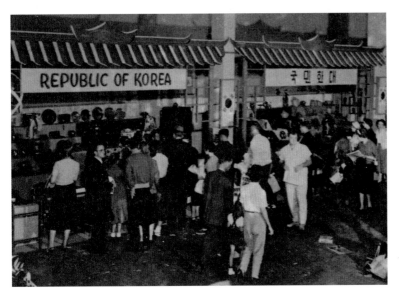

한국 상품이 진열된 텍사스국제무역박람회의 한국관　1957

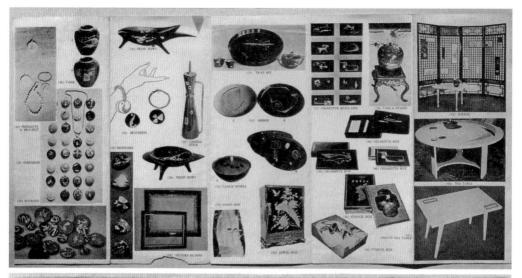

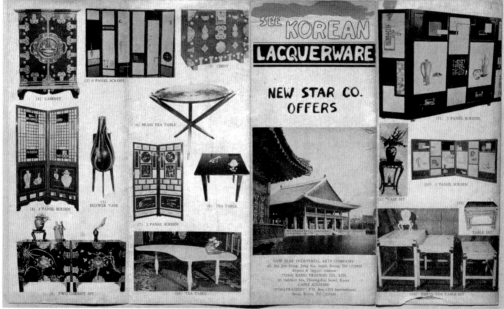

신성공예사 카탈로그 <u>1950년대</u>

김진갑, 백태원이 운영했던 신성공예사의 1950년대 수출
공예품들은 전통적 소재를 관광 상품화하는 오리엔탈리즘적
요소가 짙었다.

품이거나 기념품 액세서리, 장식품 들이었다. 당시 ICA는 미국 문화의 강요에서 비롯되는 대상국의 문화적 위협감을 염려해 미국에서 파견된 디자이너들에게 새로운 디자인은 소개하지 못하도록 했다고 한다.

주로 가내수공업, 중소기업을 중심으로 가구점, 실크점, 유리 공장, 보석함 제조업체 등의 수공예 제품 생산 회사에만 중점적으로 지원되었으며, 뉴욕 지사를 통해 가구 등의 한국 상품을 마케팅하는 과정에서 서구인에게 관광 기념품으로 팔릴 만한 신제품만이 디자인되어 제조업체에 제공되고 생산되었다. 생산된 상품들은 형태 면에서는 한국 전통의 형태를 취하고 있었지만 실제 전통문화와는 상관없이 미국인들의 시선을 통해 변형된 형태였다. 이방인들의 눈에 비친 한국 전통문화에 대한 인식 수준은 겨우 이국적 취향, 즉 오리엔탈리즘의 한계를 넘어서지 못하는 '소재주의적 발상'인 경우가 많았다. 큰 틀에서는 일제강점기의 조선색과 별반 다르지 않았다. 또 당시 한국 정부는 수출 증대를 목표로 다양한 해외 전시와 박람회 등에 참가하며 국가 이미지를 홍보하는 과정에서 '한국성'을 표방하는 전략으로 전통공예품과 같은 1차 산업물을 이용했을 뿐 전통에 대한 이해와 인식은 부족한 상황이었다.

미국 수출을 위해 개발된 신제품들은 미군정기의 특수에 힘입어 일시적인 수요를 일으켰으나, 지방특산품, 관광 기념품이라는 명목으로 질이 떨어지는 각종 공예품들을 성행시켰고, 한국 사회의 전통공예가 회복할 기미를 약화시키는 계기로 작용하기도 했다. 이후 수공예 분야에 미친 타자의 시선은 내부 혼란과 갈등을 증폭시켰다. 표준화, 대량생산, 비용 절감을 위한 일련의 활동은 전통공예의 질을 떨어뜨렸고, 전통적 소재를 관광 상품화하는 경향으로 고착시켜 현대에까지도 영향을 미치고 있다. 또한 수출을 목적으로 양산된 서구식 가구류나 인테리어 용품들은 당시의 시대 분위기에 힘입어 오히려 한국 사회에서 인기가 높았고, 서구풍의 인테리어를 유행시키는 계기가 되었다.

1959년(추정) 한국공예시범소에서 선보인 신제품들

램프대(황동, 목칠)

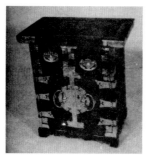

보석 상자(나무, 황동)

선물 상자(은, 목칠)

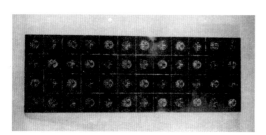

커피 테이블 탑(상감, 칠기)

담배 상자와 재떨이(자개, 은 상감, 칠기)

선물 상자(은세공, 칠기)

식탁 받침대(왕골)와 냅킨(리넨)

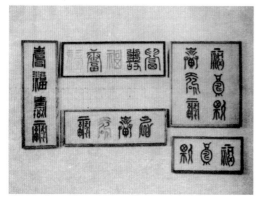

벽걸이 장식(자수)

벽걸이 장식(자수)

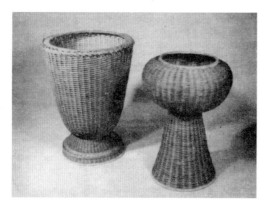

플랜터(대나무)

메모지 상자(자개, 칠기)

선물 상자(칠기, 황동 손잡이)

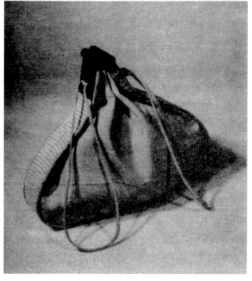

비치백(왕골, 나무, 목화)

충남 천안 출생으로, 한국인 최초로 1923년 도쿄미술학교 도안과에 입학해 1928년 졸업했다. 서울 안국동에 도안소를 설립하고《동아일보》등지에 공예와 도안 등에 관한 기고문을 쓰며 대중계몽에 앞장섰다. 1928년 경복궁에서 열린 조선박람회에서 디자인 관련 일을 맡아 광고탑 등을 제작했으나, 점차 사무소 운영이 어려워져 부도가 났다. 이후 지방을 전전하다 38세 젊은 나이로 작고했다. 주로 나전칠기, 도자기, 금속, 자수 등 한국적 소재를 바탕으로 한 작품을 남겼다.

책장 및 식탁세트 도안 1928
대학 재학 시절의 작품으로, 현재 일본 도쿄예술대학 예술자료관에 보관되어 있다. 아래는 작품의 부분을 확대한 것이다.

서울 출생으로, 1931년 고등학교를
마치고 일본으로 건너가 1934년
일본미술학교를 졸업했다. 유복했으나
몸이 약해 일을 하지 않고 전원에서
은둔하는 편이었다. 해방 후 1946년
잠시 서울대학교 교수가 되었지만 오래가지
않아 그만두고, 산업미술(그래픽디자인)에
집중했다. 1945년 한홍택 등이 중심이 된
조선산업미술가협회에 참여했고,
주로 한국적 소재를 주제로 한 회화적
기법의 일러스트레이션을 제작했다.
1950년 폐결핵으로 작고했다.

포스터 〈경주〉 1947년 추정
포스터 〈KOREA〉 1940년대

이순석 1905-1986

충남 아산 출생으로, 본관은 광주廣州, 호는 하라賀羅이다. 1924년에 도쿄미술학교 도안과에 입학했다. 1931년에 졸업한 뒤 귀국해 그해 6월 서울 동아일보사 강당에서 도안 개인전을 열었다. 도쿄미술학교 재학 시절에 디자인한 항아리, 수영복 패턴 도안, 포스터, 구성 등 30여 점을 선보인 한국 최초의 디자인전이었다. 이후 화신백화점 광고선전 과장으로 근무했고, 1946년 미군정 문교부 문화국 예술과

고문으로 있으면서 서울대학교 미술학부 신설을 주도했다. 서울대학교 교수로 취임하고 정년 퇴임까지 후학 양성에 힘썼다. 1953년에서 1975년까지 대한민국미술전람회 추천작가, 초대작가, 심사위원(14차례), 운영위원 등을 역임했다. 독실한 카톨릭 신자였고, 석공예에 집중했으며, 서울특별시 문화상, 문화예술상 본상, 대한민국 예술원상 등을 수상했다.

제2회 장식도안 개인전 포스터 1949
국회 해태상 1975

『우정』표지 1931

『여』표지 1931

반도호텔은 해방 뒤 미 주둔군 사령관인 하지 중장의 사무실과 미군 고급장교의 숙소로 쓰였고, 정부 수립 뒤에는 미국대사관으로 이용되었으며, 한국전쟁 뒤에는 미국으로부터 인수받아 호텔 내부의 왜색을 지우고 관광호텔로 개조한 곳이었다(현 롯데호텔 위치). 반도호텔을 보수하는 과정에서 미국산 재료와 미국 디자인이 소개되었는데, 유리강화문과 형광등, 아크릴 조명재, 호마이카 등으로 공간이 연출되었다. 이를 계기로 서울 시내 다방 내장에 호마이카가 유행해 호마이카 문화라는 말이 생겨났을 정도라고 한다. 반도호텔 내에는

우리나라 최고의 근대 화랑인 '반도화랑'이 위치하고 있었다. 주한 외교사절과 미국 군무원의 가족들이 한국의 미술에 관심을 가지고 조직한 '서울아트소사이어티Seoul Art Society'에서 운영하는 것이었다. 경영의 어려움으로 아시아재단의 지원을 받으며 박수근의 역작들을 미국인들에게 인기리에 판매하던 곳이었다. 박수근의 작품은 누런 황토색과 소, 흰 옷 입은 여인 등과 같은 한국적 소재를 표현하고 있어 당시 국내 파견을 마치고 돌아가는 미국인에게 기념품으로 인기가 높았다. 이 같은 화풍은 생활고에 시달리던 박수근이

판매가 잘되는 스타일과 소재의 그림을 반복해서 그리다가, 자신의 스타일처럼 굳어진 것이라는 설도 있다. 이외에도 반도호텔은 1956년 유학에서 돌아온 한국 패션디자이너 '노라노'가 처음으로 패션쇼를 열었던 곳이기도 하고, 한국공예시범소에서 개발된 작품들이 전시되기도 하는 등 1950-1960년대 한국 문화의 중심지 역할을 하던 곳 가운데 하나였다.

대한극장은 1956년 서울특별시 중구 충무로에 개관했다. 서울시와 미8군이 계획하여 당시 신예 건축가 김형만이 설계했고, 미국 20세기폭스필름20th Century-Fox Film Corporation이 설계와 기자재 등을 지원했다. 5층 높이의 건물에 중앙 공조 시스템을 채택하여 창문이 없고, 미국에서 공수한 1,900여 개 좌석과 최초 70밀리미터 필름을 사용한 대형 화면 등을 갖춘 최첨단 영화관이었다. 〈벤허Ben-Hur〉〈사운드 오브 뮤직The Sound of Music〉 등과 같이 미국에서 유행하는 최신 영화를 한국에 선보이며 미국 문화의 창구 역할을 했다. 'Dahan Theatre'라는 영문 간판과 아르데코Art Déco 양식이 이국적이다.

3장

권력과 한국적 디자인:
정부 주도의 디자인 진흥기

1960-1970년대

1960-1970년대 박정희 정권을 거치며 이루어졌던
강력한 개발독재는 한국 사회를 산업국가로
탈바꿈시켰다. 급속히 발전하는 산업을 바탕으로
산업디자인도 발전하기 시작했다. 각 기업 내부에는
제품디자인을 담당하는 부서가 생겨났고 광고 시장도
커졌다. 대학도 디자인 관련 학과를 속속 신설했고,
한국공예디자인연구소 같은 민간 디자인 진흥기관이나
단체도 많이 설립되었다. 정부는 수출산업 육성 정책의
일환으로 포장과 디자인 개선사업에 각별한 노력을
기울였다. 1966년부터 대한민국상공미술전람회를
개최하고, 1970년에는 한국디자인포장센터를 설립해
산업디자인의 발전을 이끌어나갔다. 하지만 정부 주도의
강력한 디자인 진흥 정책은 산업디자인의 급속한
발전을 이끌어냈으나 디자인계를 관료화하는 부작용을
낳았고, 근대 디자인과 한국적 디자인은 시대의
이데올로기를 반영하는 선전 수단이 되었다.

1 산업디자인의 등장

5·16 군사정변과 제3공화국의 출범

1960년 3월 이승만 정권과 자유당은 제4대 정·부통령 선거에서 이승만과 이기붕을 각각 정·부통령으로 당선시키기 위해 경찰, 공무원을 동원한 부정을 저질렀다. 곧이어 이에 반발하는 3·15 부정선거 규탄 시위가 일어났고, 얼마 뒤에는 마산에서 실종된 김주열의 시신이 발견되면서 시민들에 의해 4·19 혁명을 맞게 되었다. 그 결과 이승만이 하야하고 이기붕이 자살하면서 자유당은 붕괴되었다. 4·19 혁명 이후에 수립된 제2공화국은 대통령의 권한 남용을 막기 위해 헌법을 개정하며 대통령 중심제에서 의원 내각제로 전환했고, 윤보선 대통령과 장면 총리를 선출했다. 그러나 4·19 혁명으로 부활한 민주주의는 얼마 가지 못해 박정희의 5·16 군사정변으로 마감하게 되었다.

 1961년 5월 16일 제2군부 사령관 박정희 소장은 서울 시내에 있는 주요 기관을 점령하고 군사혁명위원회를 구성했다. 군사혁명위원회는 입법, 사법, 행정 일체를 장악한다는 성명을 발표하고, 5월 17일 오전 5시를 기해 대한민국 전역에 비상계엄을 선포했다. 그리고 옥내외 집회 금지, 국외 여행 불허, 언론에 대한 사전 검열 실시, 야간 통행금지 시간 연장 등의 비상조치를 취했으며, 6개항의 혁명 공약 발표와 함께 민주적으로 선출된 제2공화국의 장면 정권을 무너뜨렸다. 그 6개항은 첫째 반공의 국시, 둘째

1968년 경부고속도로 기공식에
참석한 박정희 대통령
쿠데타로 집권한 박정희 정권은 정통성
부족을 경제개발로 메우려 했다는
평가를 받고 있다.

자유 우방과의 유대 강화, 셋째 부패의 일소와 민족정기의 자각, 넷째 자주
경제의 재건, 다섯째 통일을 위한 실력 배양, 여섯째 이 다섯 가지 과업의
성취 후 모든 정권을 민정에 이양한다는 것으로 정리된다. 미국은 한국의
혁명정부가 반공·친미적 성향임을 인정하고 쿠데타를 사실상 승인했다.

　군사정부는 '반공'과 '근대화'를 표방하는 새로운 지배 이데올로기를
내세웠고, '간첩 침략의 분쇄'와 같은 범국민 운동과 범국민 의식 개혁 운동
을 전개했다. 박정희는 1962년 3월 윤보선 대통령이 사임하자 대통령권한
대행을 물려받았으며, 1963년에 대통령 선거에 출마해 관권 및 금권을 동
원하여 스스로 제5대 대통령으로 취임했다. 이후로는 1965년 6월 22일 '한
일 협정'을 통해 한일 국교를 정상화했고, 같은 해 8월 미국이 주도한 베트
남전쟁에 우리 군을 파병하기로 결정하면서 보상금과 차관을 제공받아 경
제개발에 본격적으로 착수하게 되었다. 1965년과 1966년에 맹호부대와
백마부대를 비롯해 총 5만 1,000명에 이르는 군인을 파병하면서 인력 수출,
상품 수출, 군납 등 '월남 특수'를 통해 외화를 획득하고 한국 경제 발전의
원동력을 이루었다.

수출 증대를 위한 대동단결

1960년대 초까지도 여전히 우리나라의 국민소득은 60달러 선으로, 세계 최빈국 수준이었다. 군사정변으로 정권을 잡은 박정희 군사정부는 '조국 근대화'를 표방하며 여러 가지 개혁을 단행했다. 원래 근대화라는 말은 봉건사회에서 근대 자본주의사회로 이행해가는 역사적 전개 과정인 동시에 민주화와 산업화를 모두 포괄하는 개념이지만, 군부가 주장한 근대화의 개념은 산업화를 바탕으로 사회가 얼마나 경제적으로 발전하고 전통사회로부터 벗어났는지를 측정하기 위해 활용되는 도구일 뿐 민주화에 대한 논의와는 무관했다.

박정희 정권은 조국 근대화의 핵심 정책으로 1962년부터 제1차 경제개발 5개년계획을 야심차게 시작했으나, 1963년 말 오히려 국가 경제는 외환 부족으로 파산 국면에 들어갔다. 이때부터 국가 경영의 기본 전략을 수출제일주의로 전환했고, 이러한 정책은 1960년대 중반을 지나면서 경제적 성과를 나타내기 시작했다. 박정희 정권은 '수출만이 우리의 살 길'이라는 슬로건과 함께 수출입국(輸出立國, 수출로 나라를 세운다)을 내세웠다.

박정희 대통령은 1964년 박충훈을 상공부 장관으로 임명하면서 장관 취임식에서 '수출 1억 달러' 목표를 서약하게 했다. 1963년의 수출 실적 8,680만 달러에서 1964년의 수출 목표를 수출 증가율 40퍼센트에 해당하는 1억 2,000만 달러로 정한 것이었다. 상식적으로는 불가능한 수치였으나 이들은 전 국가적 역량을 동원해 결과적으로 수출을 크게 증가시키는 데 성공했고, 1년 만에 1억 7,000만 달러를 달성해냈다. 당시 박충훈 상공부 장관은 수출업자뿐 아니라 국민들까지 수출에 관심을 갖도록 했고, 수출업계의 사기를 북돋우기 위해 여러 가지 수단을 강구했다. 수출 실적이 1억 달러를 달성한 날을 '수출의 날'로 제정해 매년 기념식을 갖는가 하면, 수출 유공자와 업체를 표창하고 수출업계 종사자를 위한 잔치도 벌였다. 그렇게 몇 해를 거치며 '수출의 날' 행사는 범국민적인 행사가 되었다.

그러나 박충훈 상공부 장관은 매해 40퍼센트의 수출 증가율을 유지하는 것은 무리이며, 어떤 나라에서도 이런 선례가 없었음을 잘 알고 있었다. 그래서 생각해낸 것이 '청와대 수출진흥확대회의'였다. 1965년부터 대통

령 참석하에 관계 부처와 업계가 진행한 수출진흥확대회의는 월별 수출 실적, 품목별 수출 실적, 나라별 수출 실적은 물론 향후 계획과 신규 상품에 대한 계획을 모두 포함했으며, 수출 부진 품목에 대해 점검했고, 애로 사항은 즉석에서 해결했다. 총리, 부총리, 각 장관, 각 회사 대표는 자기 소관 업무에 속한 수출 문제에 관해서는 정통해야 했으며, 회의 전에 미리 대책을 마련해야 했다. 이 회의에서는 박정희 대통령이 수출업자 편에 힘을 실어주어 항상 수출업자에게 유리한 결정이 났다고 한다. 청와대 수출진흥확대회의는 우리나라의 산업과 경제를 이끌어가는 가장 핵심적인 위치에 있었고, 박정희 대통령의 의중에 따라 정·재계가 일사불란하게 움직여나갔다. 이후 언급할 한국공예디자인연구소의 설립과 해산, 한국디자인포장센터의 설립 등 한국 디자인사에서 중요한 위치를 차지하는 사건들도 모두 이 회의에서 결정된 내용들이었다.

이처럼 박정희 정권은 개발 연대(development decades)라는 1950-1960년대의 세계적 흐름을 타고 장기적 경제개발 정책을 군사 문화적인 방식으로 강력히 밀어붙였다. 그 결과 세계사에 기록으로 남을 만한 경이로운 경제 개발에 성공하게 되었고, 정권으로서는 권력의 정치적 정당성을 확보할 수도 있었다.

산업 발전과 산업디자인의 등장

군사혁명과 군사 문화적인 개발독재 체제는 1960년대 초 혼란하던 사회를 매우 빠른 속도로 안정시켰고, 사회의 물적 토대를 일사불란하게 정비하기 시작했다. 1961년 KBS TV가 개국하고 1963년에 처음 광고 방송을 내보냈으며, 1964년에는 동양방송 TV도 방송을 시작했다. 제조업 분야에서는 1962년 일본 닛산과 기술 제휴로 새나라자동차가 준공되어 블루버드(Blue Bird)를 수입하기 시작했다. 1966년에는 금성에서 국내 최초로 흑백 텔레비전을 생산했고, 이어서 1968년에는 에어컨, 1969년에는 세탁기를 생산했다. 1967년에는 새나라자동차를 인수하면서 설립된 신진자동차공업(현 한국 GM)이 일본 도요타와 기술 제휴를 맺고 1968년에는 코로나, 크라운,

1960년대 금성의 가전 제품들

국내 최초 선풍기 'D-301' 1960

선풍기 'D-302' 1961

국내 최초 자동식 전화기 금성1호 'GS-1' 1961
미국의 헨리 드레이퍼스(Henry Dreyfuss) 전화기(1949)의
외형을 재연하고 있다.

국내 최초 에어컨 'GA-111' 1968

금성의 가전제품 광고 1960년대

국내 최초 냉장고
'GR-120' 1965

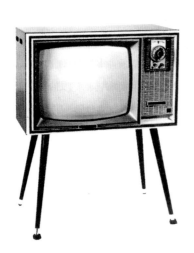

국내 최초 흑백 텔레비전
'VD-191' 1966

국내 최초 세탁기
'WP-181' 1969

일본 도요타 고유 모델 1호, 퍼블리카 자동차를, 1969년에는 지프를 생산했다. 마찬가지로 1967년에 설립된 현대자동차는 포드와 제휴해 1968년부터 코티나 자동차를 생산하기 시작했다. 대부분의 제품들은 주문자 생산방식(OEM)으로 생산되거나 외국의 금형(金型)을 그대로 들여와 조립만 하는 방식이었다.

산업계의 확대는 산업디자인 분야의 도입을 앞당기는 계기가 되었고, 디자이너의 활동 영역을 넓혀주는 토대가 되었다. 1963년에 금성이 공업디자인 전담 부서인 '공업의장과'를 신설한 것을 시작으로 각 기업마다 디자인을 전담하는 부서가 속속 생겨났고, 공개적으로 디자이너도 채용되었다. 금성은 이보다 앞서 1958년에 박용귀, 최병태를 한국 최초의 산업디자이너로 공개 채용했으며, 1960년에는 고을한, 김상순이 포함된 '공업의장실'을 발족했고, 1966년에는 인원을 12명으로 늘렸다.

그러나 1960년대의 국내 산업계는 저임금에 기반을 둔 노동 집약적인 제품을 생산하는 단계였다. 초창기의 가전 3사(금성, 삼성, 대한전선)는 영세한 규모였으며, 원자재 대부분을 수입에 의존하고 있었다. 각 기업에서 디자이너를 고용하기는 했으나 인원이 부족했고, 고유 모델에 대한 필요성도 제기되지 않았다. 서구 또는 일본의 디자인을 모방하거나 OEM 생산 등과 같은 수출 중심의 제품 생산으로 일관했다. 주로 일본의 제품을 하청 생산하거나 모방하는 정도였고, 생산된 제품들은 품질이 조악한 경우가 많아 수입 가전업체의 제품과 비교가 되지 못했다. 당시 기업에서의 디자이너 역할은 전자상가가 밀집해 있는 일본 아키하바라에서 가져온 각종 제품의 카탈로그를 보고 비슷하게 만들어내는 것이었다. 그래서 누가 더 최신의 카탈로그를 많이 가졌는지가 디자이너의 능력을 가늠하는 잣대로 통할 정도였다. 수출을 염두에 둔 모방 전략은 당시 서구 사회에 팽배해 있던 모더니즘 양식을 자연스럽게 수용하게 했다.

급속한 산업의 발전은 시각디자인 분야에서도 변화를 불러일으켰다. 동양맥주(OB)나 주식회사 럭키, 삼화인쇄소 등에 디자인실뿐 아니라 선전

1960년대 자동차 생산 모습

새나라자동차가 일본 닛산의
블루버드를 수입·조립한 '새나라' 1962

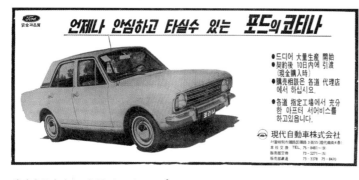

현대자동차의 '코티나' 신문 광고 1969

「포드 한국에 진출」
《서울경제신문》 1967. 3. 15

경성정공(현 기아자동차)이
일본 마쓰다와 협력해 생산한
삼륜차 'K-360' 1962

실도 생겼다. 은행이나 제약회사에서도 디자이너를 채용하기 시작하면서 디자인 부서나 직종은 갈수록 확대되었고, 디자인 부서의 담당직도 많아졌다. 1960년대 후반에는 '내외PR센터' '코리아헤드' 같은 광고 제작만 전담하는 회사가 생겼고, 1969년에는 한국 최초의 광고대행사인 '만보사'가 등장하면서 종합광고대행사들이 늘어나기 시작했다.

1960년대 초 기업의 마크와 로고
당시 기업들의 CI는 원형과 사각형 등 기하도형을 조합해
간단하게 만들어졌으며, 같은 시기의 군부대 마크와 유사한
경향을 보인다. 전문 도안가가 활동하기 이전에 만들어진
것이지만, 대부분의 기업들에 브랜드 개념이 정립되어
있었던 것으로 보인다.

디자인교육의 새국면

디자인 관련 일자리의 증가와 디자인 실무 영역의 확대는 대학의 디자인 관련 학과 신설과 정원의 증가라는 결과를 가져왔다. 또 한국공예시범소의 영향 아래 미국에서 유학을 마친 졸업생들이 귀국하면서 미국식 교육 과정이 도입되어 한국 디자인계의 골격을 형성해나가기 시작했다. 1960년에는 한국공예시범소에서 사용하던 도자기 가마와 공작기계들이 서울대학교로 옮겨졌는데, 이에 더해 주한미군의 한 연대가 철수하면서 그 연대의 공작소 시설물 일체가 무상 기증되어 당시 수준으로서는 비약적인 교육 시설 확충이 이루어졌다.

1960년대 초까지는 디자인교육이 여전히 공예와 시각디자인(상업미술)의 범주를 크게 벗어나지 못했지만, 1966년부터 서울대학교 응용미술과 3학년의 과목이 상업미술과 공예미술로 나뉘면서 공업디자인 개념이 도입되기 시작했다. 1968년에 들어서면서 공예미술과 상업미술로 전공이 확실히 나뉘었다. 홍익대학교의 경우는 1958년에 시작된 공예학부에 1964년 도안과가 설치되었고, 1965년부터는 공예과(도자기 전공, 섬유 전공, 금속 전공, 목칠 전공)와 도안과로 나뉘어 교육되기 시작했다. 1960년대 말까지 서울대학교 응용미술과와 홍익대학교 도안과 외에 디자인을 전공으로 한 학과로는 1960년에 이화여자대학교에 신설된 생활미술과를 들 수 있다. 그러나 생활미술과는 한 학년 정원 30명에 도안, 사진, 염색, 실내장식 및 건축디자인, 도자기와 같이 무려 6개 전공으로 나뉘어 확실한 전공 구분은 이루어지지 않았다. 도안 전공의 교육 내용은 선전미술 도안, 공예미술 도안, 장식 도안으로 공예와 시각디자인이 섞인 것이었다.

1960년대 디자인교육의 양적 발전은 의외의 원인에서 출발했다. 1960년대 초 군사정부가 내세운 개혁 정책 중에는 고등교육의 질적 향상이라는 명분으로 실시된 대학정비사업이 있었다. 대학정비사업의 내용은 대학의 지나친 수적 팽창이나 교육의 질적 저하, 경영자의 사유재산화, 각종 부조리 등 구악(舊惡)을 일소한다는 혁명 정신에 입각해 국공립대학과 사립대학을 정비한다는 것이었다.

혁명정부하의 문화교육부는 1961년 7-8월에 걸쳐 대학정비 기준을

발표했고, 그 해 12월에는 학교정비기준령을 공포하기에 이르렀다. 이후 1년 동안 각 대학은 대학정비사업으로 정원 감축과 증원을 반복하는 등의 곤혹을 겪게 되었으나, 의외로 디자인 관련 학과와 학생 수는 엄청난 수로 증가하는 결과를 낳았다. 대학정비안에는 경제개발 5개년계획과 관련해 실업계를 존속시킨다는 원칙이 있었고, 디자인 관련 학과는 실업계로 분류되어 폐과되거나 정원이 감축되는 것을 피할 수 있었다. 오히려 실용적인 기술 또는 직업인의 양성을 목적으로 한 대학의 개편은 정비에서 제외됨으로써 새로운 형태로 생겨난 초급대학들에 생활미술과 공예과가 생겨날 수 있었다. 이 때문에 전반적인 고등교육의 양적 축소 혹은 정체에도 불구하

1960	• 이화여자대학교 예술대학 미술학부가 미술대학으로 독립, 생활미술과와 자수과 신설
1961	• 서울여자대학교 공예학과 신설 인가
1962	• 건국대학교 여자초급대학 신설 인가, 생활미술과 신설 • 동덕여자대학교 초급대학 응용미술과 신설 인가 • 효성여자대학교 생활미술과 신설 인가 • 숙명여자대학교 문리과대학 생활미술과 증설
1963	• 덕성여자대학교 병설 초급대학에 생활미술과 증설 • 성신여자실업초급대학에 공예미술과 신설
1964	• 홍익대학교 미술학부가 미술학부와 공예학부로 분리 • 수도여자사범대학교 생활미술과 신설 • 홍익대학교 공예학부에 공예과 외에 도안과 신설
1966	• 서라벌예술대학교(이후 중앙대학교 미술대학) 공예과 신설 • 서울대학교 미술대학 응용미술과 3학년부터 상업미술과 공예미술로 전공 분리 • 홍익대학교 공예학부 도안과가 공업도안과로 개칭 (1946년 공예학부 도안과, 1966년 공예학부 공업도안과, 1968년 응용미술과로 개칭)
1967	• 이화여자대학교 미술대학 장식미술과 증설 • 덕성여자대학 초급대학 생활미술과가 4년제 응용미술과로 개편
1968	• 숙명여자대학교 생활미술과가 응용미술과로 개칭 • 효성여자대학 생활미술과가 응용미술과로 개칭 • 홍익대학교 공예학부 공업도안과가 응용미술과로 개칭
1969	• 한양대학교 사범대학 응용미술과 신설 • 건국대학교 가정대학에 공예학과와 생활미술과 신설 • 영남대학교 문리과대학 예술학부 및 응용미술과 신설 인가

1960년대 디자인 관련 학과 현황

고 오히려 디자인 관련 학과와 학생 수는 엄청나게 증가하는 결과가 초래된 것이다. 실제로 1962년에서 1970년까지 8년 동안 전체 대학의 학생 수는 거의 변동이 없었던 것에 반해, 공예·디자인계 학과의 학생 수는 무려 여섯 배 가까이 증가했다.

1950년대에 디자인교육을 받았던 몇 안 되는 디자이너인 김교만, 민철홍, 조영제 등은 1960년대 대부분의 대학들에 학과가 설치되면서 자리를 옮겨갔다. 김교만은 1956년 졸업 후 성심여자고등학교에 잠시 교사로 재직하다가 동양방직에 입사해 텍스타일디자이너로 일했다. 그후 서울예술고등학교를 거쳐 1966년부터 서울대학교에서 교편을 잡았다. 민철홍은 1958년 졸업하던 해부터 한국공예시범소에서 디자이너로 일하다가 유학을 거쳐 1963년부터 서울대학교에 자리를 잡았으며, 조영제는 1958년 졸업하고 은행에 도안사로 입사했다가 이후 잠시 덕성여자대학교 미술학부장으로 재직했고, 1966년부터 서울대학교에서 일했다.

대한민국상공미술전람회와 디자인 계몽

산업의 비약적인 발전과 디자인 수요의 급증은 정부로 하여금 국가적 차원에서 디자인을 진흥할 필요성을 느끼게 했다. 한양대학교 명예교수인 박대순은 1965년 구서울신문사 프레스센터에서 상공부 제1공업국장 오원철(이후 청와대 경제수석), 경공업 과장 유각종(이후 동자부 차관)과 만난 자리에서 공예품 수출에 관한 많은 이야기를 나누던 가운데 국전 같은 전시회와 이를 준비할 공예인 간담회를 열 것을 제안했다. 더불어 당시 서울대학교 응용미술과 교수였던 이순석이 간담회를 추진할 공예인 대표로 추천되었다. 이후 공예인 간담회가 열렸고 그 자리에서 상공미술전람회의 개최가 결정되었다. 그리고 1966년부터 대한민국상공미술전람회(현 대한민국산업디자인전람회, 이하 '상공미전'으로 약칭)가 정부의 상공부(현 산업통상자원부) 관계자들과 대학 디자인 교육자들에 의해 개최되었다.

상공미전의 설립 목적을 보면 "현재 국가 총력을 경주(傾注)하는 수출 진흥의 방해 요인 중 특히 디자인의 낙후는 우리나라 상품의 수출 부진을

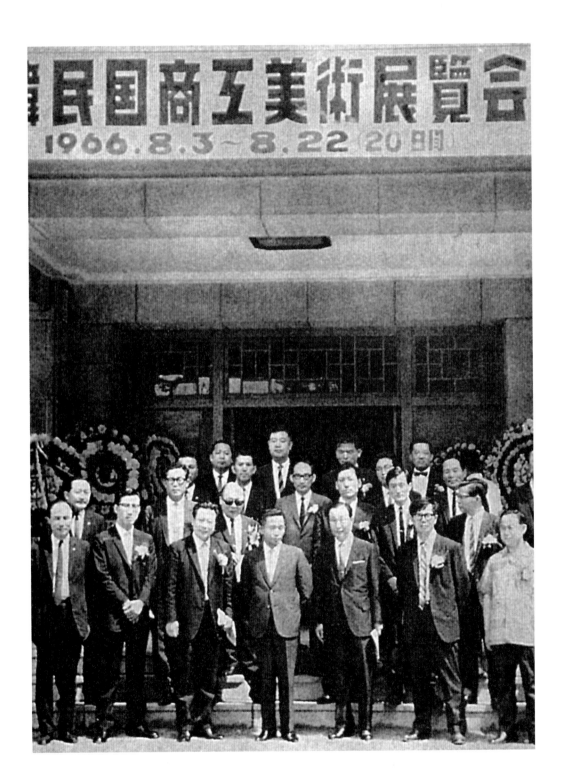

자초하여왔음을 비추어 정부에서 수출 진흥책의 일환으로 대외적으로 우리나라 디자인의 후진성을 만회하여 수출 증진을 기하고 대내적으로 우수한 디자인의 창안기풍(創案氣風)을 조성하여 디자인의 진흥사업을 전개함으로써 수출 증진의 실(實)을 거두기 위한 것"이라고 밝히고 있다. 당시 보도된 신문 기사에서도 설립 목적과 정부 차원의 관심을 읽을 수 있다.

(…) 우리나라 처음으로 상공미술전람회가 유서 깊은
고궁 경복궁미술관에서 3일 상오 10시 막을 올렸다.
이날 전람회는 박정희 대통령, 박충훈 상공부장관,
송대순 대한상의회장 등이 '테이프'를 끊음으로써
개막되었다. 상공부가 주최하고 대한상공회의회가
주관하며 '디자인'의 후진성을 만회하여 수출 증진을
기하고 우수한 '디자인'의 창안 기조를 배양하려는
목적으로 열리는 이 전람회는 앞으로 22일까지 20일간
계속될 것인데 전시 작품은 제1부 상업미술부문이 104점,
제2부 공예미술부문이 81점, 제3부 공업미술부문이 56점
계 241점이다. 그런데 이번 전람회의 수상자에 대한
시상식은 전람회가 끝나는 날 있을 것이라 하며
이 전람회는 해마다 한 번씩 개최키로 했다.

「우리나라 처음으로 開幕(개막) 商工美術展覽會(상공미술전람회)」
《매일경제》 1966년 8월 3일

1966년 대한민국상공미술전람회 창립 기념
상공업 진흥에 대한 정부의 관심을 반영하듯,
박정희 대통령이 참석했다.

서울역 색채 안내 실시(서울驛色彩案內實施) 1966
디자인 강찬규.

오토라이너 1967
디자인 김길홍.

양송이 재배 장려 및 해외 광고 시안물 1968
디자인 권명광.

택시미터기 1969
디자인 부수언.

상공부 장관 박충훈은 제1회 대한민국상공미술전람회 도록에서 "경제 자립의 지름길이 수출을 통한 국제수지역조개선(國際收支逆調改善)"에 있기 때문에 "상공시책(商工施策)의 중점을 국제 경쟁력 강화"에 두고, 그 일환으로 동 전시회를 개최해 "우수한 디자인 창안기풍을 진작시켜 미술의 경제개발에의 적극적인 참여"를 도모하며 "미술계와 산업계를 직결시켜 디자인의 개선을 촉진"하기 위해 상공미전을 마련했다고 밝히고 있다. 정부가 디자인을 근대화 정책의 중요한 부분으로 인식하고 있었음을 알 수 있다.

제1회 상공미전 포스터 1966

상공미전은 총 3부로 구성되었는데, 1부 상업미술부, 2부 공예미술부, 3부 공업미술부로 나뉘었다. 각 대학에서 1965년을 전후해 전공을 나누었던 것을 생각해보면, 그 흐름을 같이하고 있었던 것이다. 하지만 1960년대 국내의 척박한 산업 환경에서 여전히 디자인에 대한 인식은 부족해 도안 또는 색채 개선안 정도를 출품하는 것에 머물렀고, 대한상공회의소가 그 주관 부처가 되어 미술관 중심의 소규모 행사를 벌이는 데 그쳤다. 1966년 제1회 상공미전에는 총 1,041점이 출품되었으나, 그중 상업미술 부문이 725점으로 압도적인 비중을 차지했고, 공예 부문 165점, 공업미술 부문 151점이 출품되었다. 제1회 상공미전 수상작은 총 15점으로, 그 내용은 대통령상, 국회의장상, 국무총리상, 경제기획원장관상, 상공부장관상, 문교부장관상, 공보부장관상, 대한상의회장상, 한국경협회장상, 한국무협회장, 대한무공사장상, 한국생산성본부이사장상, 대한방협회장상, 대한양회회장상, 한국합판공협회장상이었고, 특선도 20점이 있었다. 심사 방침은 수출 가능성에 중점을 두었으나 별다른 성과는 보지 못했다. 당시 상공부는 출품작 가운데 우수디자인 선정까지 시행하려 했으나 중단되었다고 한다. 성과는 없었지만 정부의 디자인에 대한 관심이 사회적 발전 속도를 훨씬 앞서나가고 있었던 셈이다.

하지만 상공미전은 초기 심사위원 선정에서 수상작 선정, 작품의 모방 시비까지 여러 잡음이 끊이지 않았다. 경향신문에서 다룬 제1, 2회 상공미전과 관련된 기사를 보면 당시의 분위기를 미루어 짐작할 수 있다. 익명의 제보자를 통해 수상작과 심사위원을 비난하는 내용이 여과 없이 신문 기사로 실렸다.

제1회 상공미전의 수상작에 대한 기사가 1966년 8월 10일자로《경향

「外國(외국) 깃 본뜬 것」
《경향신문》 1966. 8. 10

「商工美展(상공미전)에 一言(일언)한다」
《경향신문》 1967. 8. 26

신문》에 자세히 소개되고 있다. 「외국 것 본뜬 것」라는 제목의 이 기사는 일본의 아트디렉터스클럽(Art Directors Club)이 편집한 1965년도 『연감광고미술(年鑑廣告美術)』에 수록된 '도쿄올림픽촌 심벌·마크'와 상공미전 대통령상 수상작인 '서울역 색채 안내 실시 특선'을 비교하면서 모방의 문제를 지적하고 있다. 문제가 된 부분은 식당, 다실, 변소, 이발소 등을 표시하는 12개의 심벌마크로, 이는 일본의 것을 모방했고, 또 서울역 시발의 열차 시간표의 노선을 색채로 구분하거나 열차의 1, 2, 3등칸 표지를 적, 녹, 청으로 하는 아이디어는 "외국의 공항이나 역구내의 열차(지하철 포함) 표지판에서 이미 상식적으로 나타나고 있다."라는 익명의 관계자의 주장이 제기된 부분이다.

제2회 상공미전에서는 포스터가 모방 논쟁에 휩싸였다. 《경향신문》 1967년 8월 26일자에는 「상공미전에 일언한다」라는 제목으로 상공미전의 포스터가 1966년도 일본 『연감광고미술』에 수록된 일본인의 디자인을 그대로 모방한 것이라는 주장의 칼럼이 실렸다. 또 심사위원에 대한 문제도 지적하고 있는데, 상공미전의 심사가 국전의 공예부 심사위원들과 같기 때문에 상공미전의 성격이 드러나지 못하고 있다는 주장이었다.

민간 디자인 진흥기관의 출현

1960년 한국공예시범소가 문을 닫고, 곧이어 5·16 군사정변이 일어나면서 디자인 진흥에 관한 정책적 일관성이 끊어져 한국공예시범소의 활동을 승계할 후속 사업은 진행되지 못했다. 1960년대 중반까지는 디자인과 포장에 대한 연구, 개발에 투자할 만한 사회적인 환경도 조성되지 못했다. 노동 집약적인 경공업 제품을 주로 생산하는 기업은 디자인에 대한 이해도가 낮아 당시 수출 주종 상품이었던 섬유나 패션을 연상하는 정도였다. 포장 분야에 대한 이해 또한 낮아서 단순한 상품 보호와 제품 명칭을 인식시켜 주는 정도의 기능만 요구되었다. 그에 따라 포장재로 주로 사용된 것은 토기, 목상자, 목통, 죽제품, 면포대, 마대, 가마니와 새끼, 노끈 등과 같은 재료였다고 한다.

기관	주요 사업
한국공예디자인연구소 (한국수출디자인센터)	상품디자인에 관한 연구
한국포장기술협회	포장에 관한 연구와 개발 및 기술 지도
한국수출품포장센터	직영 공장에서 포장 재료의 생산 공급, 수입 비축 사업

3개 디자인 진흥기관의 사업 내용

그러던 중 제1차 경제개발 5개년계획의 종반부에 정부는 수출 증대를 위해서 제품과 수출품 포장지의 질적 개선이 절실하다고 인식하기 시작했다. 1960년대 후반에 들어서는 디자인과 포장 개선사업을 지원할 기관인 사단법인 한국공예디자인연구소(한국수출디자인센터)와 사단법인 한국포장기술협회, 재단법인 한국수출품포장센터 설립과 운영을 지원하기 시작했다.

　각 기관의 사업 내용과 업무는 각각 디자인, 포장기술, 포장 재료를 중심으로 이루어져 있었다. 그중 한국수출품포장센터는 개발부, 사업부, 공장으로 구분된 실질적인 포장재 생산업체였다. 이후 이들 3개 법인체 기관은 1970년도에 통폐합된 한국디자인포장센터의 모체가 된다. 이들 3개 기관의 성격 및 사업 내용을 살펴보면 다음과 같다.

사단법인 한국공예디자인연구소(한국수출디자인센터)

한국공예디자인연구소는 1960년대 중반, 이순석 교수를 중심으로 한 서울대학교 미술대학 교수들이 주도적으로 정부에 디자인센터의 필요성을 제기했다. 수출산업 육성 대책으로 계획한 것으로 보아 한국공예시범소와 유사한 형태의 역할을 기대했을 것으로 추측할 수 있다.

　이후 1965년 9월 13일 청와대에서 개최된 수출진흥확대회의에서는 디자인 진흥 정책의 일환으로 한국공예기술연구소를 서울대학교 부설 연구기구로 설립하고, 디자인전람회를 개최할 것을 의결했다. 결국 수출 상품의 디자인과 포장디자인을 종합적으로 연구개발해 산업 발전과 수출 증대라는 국가 정책에 기여하고자, 한국공예기술연구소는 상공부의 지원 속

에서 1966년 7월 26일 원래의 이름과 다르게 '디자인'이라는 단어가 들어
간 한국공예디자인연구소라는 이름으로 설립되었다. 공예디자인연구소
의 공식적인 설립 목적을 살펴보면 "디자인 개선과 생산기술을 연구하고
공예 분야의 기술원을 양성하여 산업계에 공급함으로써 공예산업의 수출
진흥을 도모할 것"으로 명시되어 있으며, 담당 분야는 목칠공예, 도자공예,
금공공예, 직조공예, 날염공예, 공업미술, 상업미술 등이라고 밝히고 있다.

한국공예디자인연구소는 사단법인이라는 독립적인 기구의 형태로, 서
울대학교 대지(현 종로구 연건동 홍익대학교 국제디자인대학원(IDAS))에 건립되었다.
설립 초반 2년간은 건물 신축과 조직 구성 등의 문제로 실질적인 업무는
1968년부터 시작되었다.

> '공예품 디자인의 개선과 생산기술을 연구하고 공예 분야의 기술인을
> 양성함으로써 공예산업의 진흥을 도모함'을 목적으로 하는 미술과
> 산업의 결합 연구기관이 서울대 미대 안에 세워진다. (…)
> 공예연구소의 건축 부지는 미술대학 뒤인 전 의대 간호원 기숙사
> 자리로 결정되어 정지(整地) 작업이 시작되었다. 서울미대 강사인
> 유희준씨가 건물 설계를 맡았다. 연건평 6백 평에 우선 2층 '콘크리트'
> 구조라는 '플랜'이다. (…) 최근에 정식으로 구성된 사단법인(연구소)
> 임원을 보면 이사장에 박갑성 서울미대 학장, 이사진은 서울미대의
> 권순형, 홍대의 유강열 두 교수, 생산성본부, 무역진흥공사, 상공회의소,
> 공예협동조합연합회에서 각각 1명씩, 그리고 상공부의 제1공업국장과
> 문교부의 고등교육국장. 그들의 고문으로는 상공·문교 두장과 서울대
> 총장이 뒤로 앉는다. 앞으로 이사회에서 선출될 연구소 소장은
> 서울미대의 이순석 교수가 가장 유력한 후보자. 그들의 연구 분야는
> 목칠공예, 도자공예, 금공공예, 직조공예, 날염공예, 공업미술, 상업미술
> 등이 될 것이다.
>
> 「햇살을 받는 工藝(공예)-工藝(공예)·디자인 研究所(연구소) 발족」
> 《경향신문》 1966년 8월 1일

순수한 연구소로서의 형태로 발족된 한국공예디자인연구소는 설립에 주
도적인 역할을 맡았던 사람들이 모두 서울대학교 미술대학 교수였고, 이사

장(비상근), 소장 이하 대부분이 서울대학교 관련 학계 인사로 구성되어 서울대학교 미술대학의 부속기관으로 운영되었다. 그런데 상공부에서는 이 기관이 상공부 장관의 설립 허가를 받았고, 설립 후에도 약 6,600만 원의 국고보조로 건물 건축과 운영비를 충당했다는 이유로 상공부 산하단체라 여기며 지속적으로 운영에 간섭했다. 명칭을 몇 번이나 개칭시키는가 하면, 정관(定款) 개정을 통해 서울대학교 출신의 학계 인사 비중을 줄여나갔다. 1969년 2월 23일 청와대 수출진흥확대회의의 결과에 따라 1969년 3월에는 한국공예디자인연구소를 한국수출디자인센터로 개칭해 수출 상품의 디자인 연구개발사업을 전담하게 했다. 명칭에서부터 학문적 차원의 디자인을 연구개발하는 것이 아니라 수출 상품 위주의 디자인을 연구개발하는 곳이라는 것을 부각시켰다. 또 서울대학교 부속 시설이라는 느낌을 지우기 위해 서울대학교 총장으로 규정되어 있던 이사장직을 총회에서 선출하도록 개정했다. 산업계 인사를 이사로 선출하려는 목적으로 이사 정원 가운데 절반을 상공부 장관이 지명했으며 나머지 반은 총회에서 선출하도록 정관을 개정했다. 그렇지만 여전히 이사 및 연구원 가운데 서울대학교 교수 또는 출신이 많아 서울대학교 부속 시설의 성격이 짙었다.[1]

한국공예디자인연구소는 1966년 설립 후 건물 신축과 정비를 마치고, 1969년에 들어서야 국고 1,500만 원을 보조받아 본격적으로 디자인 연구개발사업에 착수하게 되었다. 주요 사업 내용은 공산품 디자인 개선에 관한 연구, 디자이너 양성, 산업계 전반의 디자인 계몽에 관한 사업, 상품 포장디자인 개선 연구와 광고에 대한 연구 및 지도, 우량 디자인·포장 상품 상설전시장 운영, 공예품 디자인 및 포장디자인에 관한 출판물 간행, 공산품 디자인 향상을 위한 상공미전 발전에 관한 협조 등 공예와 디자인에 관한 부문이 총망라되어 있었으며, 주로 계몽과 교육에 초점이 맞추어져 있었다. 운영 경비의 대부분이 거의 국고보조로 이루어졌음에도 주 사업 내용이 디자인 연구와 교육, 계몽에 집중되었다. 한국공예디자인연구소는 1950년대 미국인에 의해서 운영되었던 한국공예시범소를 제외하면 한국 최초의 디자인 진흥기관이었다. 전반적인 활동이 교육과 계몽에 목적을 두었던 한국공예시범소의 활동 내용과 많은 부분 유사한 형태로 운영되었다.

1969년 한국수출디자인센터로 개칭한 뒤에는 국내 최초로 계간지

1
정관 개정에 따라 전체 이사 정원 20명 가운데 상공부 장관이 7명을 지명, 서울대학교 총장이 7명을 지명, 총회에서 6명을 지명 선출하는 방식으로 변경되었지만, 전체 이사 20명 가운데 서울대학교 측이 8명이었고, 연구원 21명 가운데 14명이 서울대학교 교수 또는 출신이었다.

《디자인》을 발간하기도 해, 디자인에 대한 일반의 계몽을 시도했다는 점에서도 그 역사적 의의를 찾을 수 있다. 창간호에서는 한국수출디자인센터의 설립 목적을 밝히고 있다.

계간지 《디자인》 창간호 1969

> 정부의 제1, 2차 경제개발 5개년계획 사업의 추진에 따라 공업
> 입국화에의 역사가 창조되는 현시점에서 산업 진흥과 국제 경쟁력
> 강화로 수출 증진을 위한 예술과 기술의 보다 긴밀한 노력이 긴요한
> 경제 요인으로 대두되고 있다. 이에 본 센터는 상공부의 적극적인
> 지원에 의하여 산학 협동이라는 시대적인 명제 아래 결속, New
> Idea, New Plan, New Life라는 3대 이념하에 과학적이고 미적으로
> 신제품의 디자인을 연구개발함으로써 국가경제 발전에 기여함은
> 물론 디자인 문화 향상을 위한 총본산의 구실을 다할 것을 다짐하고
> 사단법인 한국디자인센터를 설립하기에 이르렀다.

《디자인》 창간호, 1969년 8월

《디자인》 창간호에는 상공부 장관 이낙선의 창간 축사도 실렸는데, 글의 내용에서 당시 정부가 디자인을 어떻게 바라보고 있었는지 잘 나타나 있다.

> 제조업자가 생산한 상품이 잘 팔리기 위해서는 적어도 세 가지 요건이
> 갖추어져야 한다고 생각합니다. 즉, 첫째가 상품의 양질이요, 둘째가
> 싼 값이요, 셋째가 소비자의 기호에 맞는 좋은 디자인인 것입니다.
> 우리나라의 경우 그동안 정부에서 추진한 경제개발 계획이 성공적으로,
> 양적인 공업화의 진전은 상당히 이룩하였습니다만 제품의 질적인
> 관리 및 디자인 면에서 다소 미흡한 점이 없지 않았습니다. 특히
> 공산품을 중심으로 매년 40% 이상 신장하여 온 수출과 또 앞으로
> 우리가 계획하고 있는 수출 목표를 생각할 때 해외시장에서 환영받는
> 디자인의 연구개발이 그 어느 때보다도 절실한 실정입니다. (…)
> 우리나라의 경우 업계의 디자인에 대한 인식 부족과 그 개발에 대한
> 노력 부족으로 내수품은 말할 것도 없고 수출 상품마저 디자인 면에서
> 뒤떨어져 해외시장 개척에 한계성을 보이는 예도 있습니다.

《디자인》 창간호, 1969년 8월

박정희 대통령의 휘호 _1967_
한국공예디자인연구소에 방문한 박정희 대통령이
'미술수출'이라고 쓴 것으로, 디자인에 대한 관심을 보여준다.

하지만 당시 수출 중심적인 정책을 펼쳤던 정부의 기대에 비해 한국공예디
자인연구소의 상품디자인 연구개발 실적은 부족했고, 정상적인 업무를 시
작한 지 불과 1년 만인 1970년에는 본격적인 활동을 해보지도 못한 채 상
공부에 의해 자진 해산의 형태로 사실상 강제적으로 해산되어 국가에 귀속
되었다. 해산 당시 지도연구원 9명 가운데 7명이 서울대학교 미술대학 교
수였고, 상임연구원 13명 가운데 7명이 서울대학교 출신이었다. 실질적인
업무는 이순석 교수가 관장했고, 지도연구원은 서울대학교의 권순형, 민철
홍, 조영제, 유근준, 김정자, 김교만 교수와 당시 서라벌예술대학 공예과 교
수였던 백태원, 상임연구원은 부수언(공업), 이창호(석공예), 김기련(금속), 변
호정(목공예), 한필동(그래픽), 김영기(그래픽), 정정희(직물), 이춘희(염색), 정시
화(출판·조사) 등이었다. 또한 연구소의 초대 이사장은 박갑성 교수(당시 서울
미대 학장), 2대 이사장은 김종영(당시 서울미대 학장), 3대 이사장은 최문환 교수
(당시 서울대 총장)가 맡아, 해산 당시까지도 역시 실질적인 서울대학교 부설
기관으로 운영되고 있었다.

년월일		내용
1965	9.13	공예기술연구소 설립 결정(청와대 수출진흥확대회의)
1966	6. 4	창립총회 개최
	7.26	상공부 장관의 사단법인 한국공예디자인연구소 설립 인가
	7.26	초대 이사장에 서울대학교 미술대학 학장 박갑성 취임
1968	6. 19	제2대 이사장에 서울대학교 미술대학 학장 김종영 취임
	7. 31	서울대학교 내 건물 준공
1969	2. 5	사단법인 한국디자인센터로 개칭
	2. 28	제3대 이사장에 서울대학교 총장 최문환 취임
	3. 14	사단법인 한국수출디자인센터로 개칭
1970	3. 14	제4대 이사장에 동 센터 소장 이순석 취임
	5. 15	상공부의 3기관 통합 방침에 의거, 해산을 위한 임시총회를 열어 해산 결의

한국공예디자인연구소의 연혁

구분	주요 사업 내용	실적
전공별 조사연구사업	수출 상품의 포장디자인	12
	한글 자모 연구 및 한국 문양의 연구	19
	초등학교 의자 및 수출용 전기 제품 디자인	5
	수출 대상 직물디자인 개선	50
	수출용 도자기 제품 디자인 연구	26
	석공예품 디자인 및 산업 기술 향상	42
	금속 제품 디자인 연구	18
	목공예품 디자인 및 제작 기술 개량	24
연구조성사업	공보(公報) 출판 계간지	3(3,000부 발간)
	세미나 개최	16
	산업계 디자인 지도	16
	디자이너 교육 훈련	4
	연구 발표 전시회	6
부대시설 및 운영관리사업	전시홀 대여	
	디자인 상담실 개설	
	디자인 포장품 상설전시장 운영	
	용역사업 및 수탁(受託)사업	

한국공예디자인연구소의 사업 내용

사단법인 한국포장기술협회

한국포장기술협회는 한국공예디자인연구소와 같은 시기인 1965년 9월 30일 대한통운 주식회사을 비롯한 관련 업계 대표 11인이 창립 발기인 대회를 개최하고 1965년 10월 29일 창립한 뒤 1966년 1월 상공부 장관의 허가로 설립된 우리나라 최초의 포장 관련 협회이다. 포장기술을 개선해 생산·유통·소비의 합리화, 유통 경비의 절감, 상품 가치의 향상을 이루어 수출 증대와 경제 발전에 기여한다는 취지로 설립되었다. 11개 관련 업계가 공동 후원으로 설립·운영했으며, 주요 업무는 포장에 관한 조사 연구, 포장기술 개발 및 지도와 보급, 그리고 국제기구와의 제휴 등이었다. 계간지《포장기술》을 발간했고, 외국의 포장사업을 살펴 국내 포장사업을 개선하는 등 기업의 포장 개선을 위해 필요한 여러 가지 활동을 수행했다. 그러나 한국포장기술협회의 활동은 경제적 어려움으로 오래가지 못했다. 단체의 운영이 관련 업계의 회비와 후원에 의존하고 있었는데 회비 납부 실적이 저조해 매해 적자가 누적되었고, 결국 실질적인 운영이 거의 불가능한 상태에 이르렀다.

한국포장기술협회는 1969년 3월 12일 이사회의 의결을 거쳐 제3대 회장으로 당시 '농어촌개발공사'의 총재로 있던 차균희를 선출했다. 차균희 회장은 1964년부터 1966년까지 제21대 농림부 장관을 지낸 인물이었다. 1970년에 들어서자 차균희 회장은 만성적인 적자와 늘어나는 부채로 더 이상 운영이 힘들다고 판단했고(상공부에 제출한 자료에 따르면 1970년 3월 31일 부채 총액이 3,330,338원이었다.), 급기야 1970년 당시 상공부 장관으로 재직 중

연도	예산액	결산액	대비
1966	945,000	578,000	61%
1967	4,581,000	1,208,796	29%
1968	6,881,000	2,973,117	40%
1969	15,099,000	4,993,158	33.6%

한국포장기술협회의 재정 실태

년월일		내용
1965	10. 29	대한통운 주식회사를 중심으로 대한무역진흥공사, 대원제지 주식회사, 동신화학공업 주식회사, 동양지공 주식회사, 동양제관 주식회사, 럭키화학공업 주식회사, 신흥제지공업 주식회사, 태평방직 주식회사, 인화실업 주식회사, 대한통운포장 주식회사 대표 가운데 11명이 사단법인 한국포장기술협회 창립총회를 개최해 초대 동 협회 회장으로 대한통운 주식회사 사장 조성근을 선출
1966	1. 12	상공부 장관의 설립 허가
	2. 3	법인 등기 완료
	2. 10	제1차 이사회 개최
	2. 14	협회 창립 업무를 담당해오던 대한통운 주식회사 영업개발부로부터 업무를 인수받음
1967	7. 6	아세아포장연맹(APF, Asian Packaging Federation) 가입
1968	–	대한통운의 민영화에 따라 조성근 회장 사임
		최사문 대한통운 신임 사장이 회장으로 취임
	9. 2	아세아포장연맹 총회 참석 및 세계포장협회(WPO, World Packaging Organization) 가입
1969	3. 12	농어촌발전공사 총재 차균희 회장 취임
	3. 14	상공부 장관 이낙선 회장 취임
1970	5. 7	상공부의 3기관 통합 방침에 의거, 해산을 위한 임시총회를 소집해 해산 결의

한국포장기술협회의 연혁

연도	주요 사업 내용
1966	• 포장산업 실태 조사 • 표준 하조(荷造) 포장 화물 취급 규정의 시안 작성 • 국제포장시찰단(16명) 일본 파견 및 귀국 보고 세미나 개최 • 《포장기술》창간호 간행 • 포장전시회 개최(신세계 백화점) • 아세아포장연맹 결성 발기(發起)(한국, 일본, 인도)
1967	• 포장기술의 개선 향상책에 대한 종합건의서 작성 제출 • 수출공예품 포장 방법 지도 외 26건의 지도 및 기술 상담 • KS 외부포장용 골판지 규격 개정안 작성 외 3건의 원안 작성 • 포장시험검사소 운영에 대한 사업계획서 작성 제출 • 국제포장전 개최 • 《포장기술》발행 • KPI Package Bulletin 발행 • 수출 진흥 촉진을 위한 포장개선협의회 구성 및 포장 센터 설치에 대한 대정부 건의문 작성 제출 • 미국 바텔연구소(Battelle Memorial Institute) 포장전문가 블리스(J. R. Blyth)의 내한으로 한국과학기술연구원(KIST)과 공농으로 전국 포장 실태 조사 • 포장 세미나 개최 • 아세아포장연맹 창립총회 참석 이사국 피선 • 《포장백서》단행본 발행
1968	• 포장기술 상담: 대미 수출용 금속심기포장 방법 외 18건 • 해외 포장 시찰단 파견(일본), 아세아포장연맹, 세계포장협회 회의 참가 • 포장 개선 방안에 대한 건의문을 작성해 관계 부처에 제출 • 포장 화물 및 용기의 진동 시험 방법 외 11건의 KS 원안 작성 제출 및 건의 • 《포장기술》발행 • 외국인 초청 포장 세미나 실시: '공예 포장의 이론과 실제' 외 3건 • 상공부 지시에 따라 국외 포장 실태 조사 • 제1회 '포장관리사' 교육 실시
1969	• 일반 화물 취급 표시 외 3건에 대한 KS 원안 작성 및 규격 심의 • 〈새로운 포장〉 외 3편의 포장 영화 순회 상영 • 포장기술 세미나 개최 • 제2, 3회 '포장관리사' 교육 실시 • 포장 연감 발행 준비 착수 • 한국 포장 '콘테스트' 개최(덕수궁) • '소맥분 및 곡물 포장 개선 방안'에 관한 연구보고서를 작성해 관계 부처에 제출 • 신진자동차공업 주식회사 외 2개사에 수입 물품 포장 클레임 처리 • 《포장기술》발행
1970	• 《포장기술》발행 • 포장기술 세미나 4회 개최 • 아세아포장연맹, 세계포장협회 총회 참석 및 시찰단 파견

한국포장기술협회의 사업 내용

이던 이낙선을 협회장으로 추대한 뒤 이사회 만장일치로 이사장직을 넘겨주었다. 현직 상공부 장관이 민간단체의 수장을 겸직하게 된 이 사건은 이후 디자인·포장 관련 세 기관이 통폐합되는 사건의 단초를 제공했다.

재단법인 한국수출품포장센터

1960년대 후반 수출 상품의 빈번한 클레임이 포장재에서 발생하자 수출품 포장 개선이 국가적 과제로 대두되었다. 이 때문에 수출품 포장재의 저렴한 공급과 품질 향상 및 검사, 그리고 포장에 관한 연구개발사업을 추진할 목적으로 무역협회가 설립에 필요한 자금의 85퍼센트를 출연했고, 기타 17개의 수출조합과 협회의 출연금을 모아 1969년 한국수출품포장센터가 설립되었다.

한국수출품포장센터는 포장재와 관련된 여러 가지 사업을 활발하게 펼쳤는데, 주된 사업 내용은 수출품 포장자재의 일괄 수입, 비축 및 공급, 직영 포장 공장의 운영, 포장재의 반제품 공급, 포장재의 시험 및 검사, 포장재 제조기술 및 시험에 관한 연구개발, 포장기술 도입 및 보급, 기타 포장 개선에 필요한 사업 등이었다. 그중에서도 자체 포장재 생산이 가장

품명	공급량		금액(원)	거래 상사
	단위	수량		
골판지 상자	㎡	304,692	32,637,921	천우사 외 113개사
목상자	조	23,000	5,672,388	한성실업 외 9개사
천테이프	R/L	14,120	2,974,741	요업센터 외 27개사
폴리에틸렌필름	Kg	17,425	3,003,093	대한염료 외 7개사
스티로폼		70,000	5,111,000	중앙상역 외 7개사
지대(紙帶)	R/L	256	310,240	삼성물산 외 4개사
클립	개	82,000	39,958	
계			49,749,341	

1969년 한국수출품포장센터의 포장 자재 공급 실적

년월일		내용
1969	1.8	한국무역협회와 각 수출 조합이 공동 출자하여 창립총회 개최
	2.8	한국수출품포장센터 발족
	3.7	상공부 장관의 설립 허가
1970	5.7	상공부의 3기관 통합 방침에 의거, 해산을 위한 임시총회를 소집해 해산 결의

한국수출품포장센터의 연혁

구분	주요 사업 내용
시설 부문	대한통운의 제1공장 및 동 기계 시설 인수 제2공장 외부 포장 재생 공장 준공 제3공장 착공 제1, 2공장 기술 시설 완비
사업 부문	사업할 수 있는 법적 요건 구비 포장재 공급
연구개발 부문	포장 규격 표준화 4종 포장 용기 자재 품정(品定) 개발 2종 포장 설계 및 시험 기술 연구·개발 포장디자인 개선 3종 포장 콘테스트 및 전시회 개최 포장기술 컨설팅 수출 포장 개선을 위한 연구서 발간

한국수출품포장센터의 사업 내용

주요했다. 특히 3개의 공장 시설을 갖추고 골판지나 스티로폼과 같은 포장재를 생산했다. 국내에서 거의 독점적으로 포장재를 공급해 매출이 약 5,000만 원에 이를 정도로 호황을 누렸고, 매우 안정된 재정을 확보했다. 한국공예디자인연구소(한국수출디자인센터)가 1966년부터 1970년까지의 전체 예산이 6,600만 원 정도였던 점을 감안하면, 한국수출품포장센터의 규모와 수익성은 그와 비교가 되지 않을 정도로 큰 사업체였다.

　　앞에서 언급한 한국공예디자인연구소의 중심 업무가 디자인과 포장에 대한 연구개발이었다면, 한국수출품포장센터는 연구개발보다는 직접 포장재를 생산·공급하는 데 중점을 두었다. 한국포장기술협회 역시 업계에 의해서 설립되고 운영되었지만, 직접 포장재를 생산하는 공장을 운영하거나 수출하는 기관이 아니라 포장재를 연구개발하는 사단법인의 형태였다는 점에서 성격이 분명하게 달랐다. 하지만 1970년 한국수출품포장센터는 안정적인 운영에도 설립된 지 1년 만에 상공부에 의해 강제 해산되어 한국수출디자인센터, 한국포장기술협회와 통폐합되었다.

2 모더니즘의 유행

10월 유신과 제4공화국의 출범

1960년대의 불도저식 경제개발의 강행은 사회적 불평등과 갈등을 야기하기 시작했다. 1970년 11월 평화시장에서의 전태일 분신자살 사건에 이어, 1971년 신진자동차 노조원 900여 명과 가족 1,000여 명의 대규모 파업 농성이 전개되는 등 노동 운동도 발전했다. 도시에서는 1971년 6월 시민아파트 주민 3,000여 명의 시청 앞 대규모 시위를 비롯한 생존권 투쟁이 일어나기 시작해 군사정권에 상당한 위기감을 불러일으켰다. 국제적으로는 1970년대에 접어들어 미중 화해와 일중 간의 국교 수립이 이루어지면서 미소 양국 중심의 냉전 체제가 서서히 완화되었고, 남북 관계에도 변화가 일어나 1972년 7·4 남북공동성명이 있었다.

　　1972년 10월 박정희 대통령은 특별선언을 통해 냉전 시대에 만들어진 헌법을 다시 개헌한다는 명분으로 국회의 해산, 정당과 정치 활동의 정지, 비상국무회의에 의한 국회권한대행 등 약 2개월간 헌법 일부 조항의 효력을 정지하는 초헌법적인 비상조치를 단행했다. 전국에 비상계엄을 선포하고 삼권을 장악한 뒤 유신헌법을 채택했다. 장기 집권이라는 국민적 비판 속에서 박정희는 가까스로 3선에 당선되었고, 1972년 10월 17일 비상계엄령 선포와 함께 유신 독재가 시작되었다. 원래 유신이란 사전적 의미로 '낡은 제도나 체제를 아주 새롭게 고친다'는 의미로, 일본의 근대화를

성공으로 이끈 메이지유신(1868)을 모델로 한 것으로 추측된다.

유신 체제는 대통령에게 권력을 집중시켰고, 박정희의 영구 집권이 가
능하도록 만들었다. 삼권분립의 원칙은 심각하게 훼손되어 의회는 무력화
되었고 사법부는 독립성을 제약당했다. 그러나 고도의 경제성장을 유지하
고 국방력 증강을 통한 국가 안보를 강화하는 데에는 효율적이었다. 대통
령을 중심으로 온 국민이 총화단결해 전시 비상 체제와 같은 국민 총동원
체제를 창출해냈다. 또한 박정희 대통령은 1970년 새마을운동을 제창해
유신 체제의 기반을 강화해나갔다. '새마을 노래'(1972)를 직접 작사, 작곡
해 아침저녁으로 방송하는가 하면, 1973년 대통령 비서실에 '새마을 담당
관실'을 신설하기도 했다. 새마을운동은 단순한 농가소득 증대 운동을 넘
어 도시, 직장, 공장까지 확산된 국민적 근대화 운동으로 발전했다.

공산품 디자인의 성장

1970년대로 접어들면서 비약적인 산업의 발전이 이루어졌다. 제1, 2차 경
제개발 5개년계획의 성공에 자신감을 얻은 정부는 1972년부터는 철강, 비
철금속, 조선, 전자, 화학, 기계 등 6대 중화학공업을 중심으로 하는 제3차
경제개발 5개년계획을 추진했다. 1970년 10억 달러에 불과하던 수출은

수출 100억 달러를 알리는 조형물　1977

제일제당의 조미료 광고　1977
국내 최초의 캠페인 캐릭터 '아이미'(디자인 이복식)와
로고 등 상당히 체계적이고 수준 높은 광고를
선보이고 있다.

1977년에 100억 달러, 1979년에 150억 달러 돌파라는 경이로운 성장을 기록했다. 수출 내용 면에서도 1970년대 초 가공되기 전의 원료 형태인 농산물과 광산물의 1차 산품(産品) 위주에서 1970년대 말부터 공업 제품 수출 체제로 전환되었고, 가공제조산업이 경공업 분야에서 중화학·기계공업 분야로까지 확대되었다.

쌍용그룹 CI 1978
디자인 권명광.

또 1969년에 제정된 '전자공업진흥법'에 따라 전자산업의 비중이 현저하게 늘어났고, 1970년에는 제1회 전자전람회가 개최되었다. 1971년에는 '구미전자공업단지'가 설치되었고, 이듬해에는 전자 제품의 수출고가 1억 달러를 넘어섰다. 이는 당시 우리나라의 총 수출에서 6.5퍼센트가량을 차지하게 되면서 가전 3사가 국내 디자인을 적극적으로 이끌어가게 되었다. 금성은 1975년 공업의장실을 '디자인연구실'로 개칭했고, 1976년에는 20명의 디자이너가 근무하는 디자인실을 운영했다. 1969년 1월에 설립된 삼성전자는 1명의 디자이너를 채용해 디자인 부서를 만들었고, 1971년에는 디자이너를 추가로 공개 채용하면서 본격적인 디자인 업무가 시작되었으며, 1973년에는 생산량의 급증으로 디자인 부서를 기술개발실에 소속시켰다. 대한전선(대우전자의 전신)은 1971년 공장의 각 개발 부서에 분산 소속되어 있던 디자이너를 통합해 1973년 12월부터 생산 부서인 공장 소속의 '의장개발과'로 정식 발족했고, 이후 1975년 급증하는 디자인의 양과 효율성을 높이기 위해 본사 사업부 상품개발부 소속으로 전환함으로써 디자인 전담 부서를 두었다. 현대자동차에서는 고유 브랜드로 1974년에 개발된 승용차 '포니'가 1976년부터 생산되기 시작했고, 1979년에는 VCR 등 고급 제품의 개발로 이어졌다. 고급 제품의 생산은 품질과 가격뿐 아니라 디자인에 대한 관심도 더욱 증대되는 것을 의미했으므로 각 자동차 회사들은 디자인실을 설치하게 되었다.

1970년대에는 산업 규모 확대와 함께 광고업 분야도 성장해 제일기획, 연합광고 등의 종합광고대행사들과 전문 프로덕션들이 생겨났다. OB맥주, 제일모직, 신세계 등은 1974-1975년에 CI(Corporate Identity, 기업 이미지 통합)를 도입했고, 1978년에는 쌍용그룹이 그룹 차원의 CI를 도입했다.

현대자동차 '포니'

이탈디자인(Italdesign)의 조르제토 주지아로(Giorgetto Giugiaro)가 '포니'의
스타일링을 맡았고, 차체 설계는 알도 만토바니(Aldo Mantovani)가 맡았다.
엔진은 미쓰비시(三菱) 새턴 엔진이 장착되었다. 1974년 개발이 완료되어
그해 10월에 개막된 제55회 토리노국제자동차박람회에 출품되었다.
현대자동차의 '포니'를 통해 우리나라는 세계에서 열여섯 번째, 아시아에서는
일본 다음으로 고유 모델을 보유한 나라가 되었다. 판매 첫해인 1976년에
1만 700여 대가 팔려 국내 승용차 시장 점유율 40퍼센트를 넘겼고,
국산 승용차로는 처음으로 에콰도르에 다섯 대가 수출되었다.

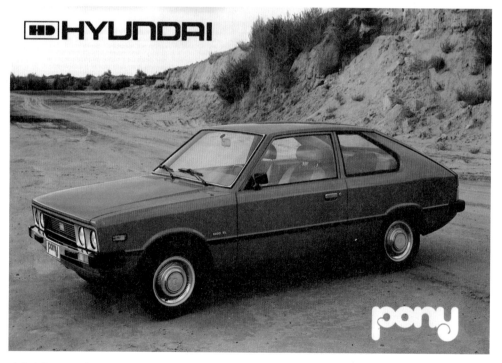

포니 카탈로그 표지 1974

포니의 수출을 알리는 신문 광고 1976

포니와 함께 토리노국제자동차박람회에 출품한
현대자동차 '포니쿠페' 1974

현대자동차의 신문 광고 1976

1970년대 가전 3사의 제품들

12인치 텔레비전 <u>1975</u>　19인치 텔레비전 <u>1976</u>　　선풍기 <u>1975</u>　　휴대용 라디오 <u>1975</u>　LCD 전자 손목시계 <u>1976</u>

세탁기 <u>1976</u>　　오디오 '뮤직센터' <u>1976</u>　　금전등록기 <u>1976</u>　　LED 시계 라디오 <u>1976</u>

14인치 TV　　　　19인치 TV　　　　17인치 TV　　　　14인치 TV　　　　선풍기
'RP-405U' <u>1975</u>　'RC-907' <u>1975</u>　'RS-704U' <u>1976</u>　'RP-205U' <u>1976</u>　'H-3561' <u>1976</u>
디자인 김태호.　　　디자인 박종서.　　　디자인 박종서.　　　디자인 박종서.　　　디자인 김철호.

텔레비전 'SW-C315' <u>1972</u>
디자인 홍성수.

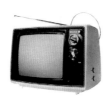

텔레비전 'SW-C342' <u>1973</u>
디자인 김영창.

텔레비전 'W-C443P' <u>1976</u>
디자인 홍성수.

텔레비전 'SW-C3157' <u>1976</u>
디자인 홍성수.

텔레비전 'SWC505D' <u>1977</u>
디자인 서병기.

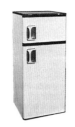

냉장고 'SR-206WP' <u>1975</u>
디자인 김병안.

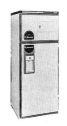

냉장고 'SR-196D' <u>1976</u>
디자인 서병기.

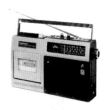

카세트라디오 'SP-320P' <u>1974</u>
디자인 갈종로.

전자 손목시계
'WX-01-10S' <u>1975</u>
디자인 홍성수.

전자 손목시계
'WX-02-11G' <u>1976</u>
디자인 김충한.

전자 손목시계
'WX-02-11G' <u>1976</u>
디자인 김충한.

계산기 'SECAL 805R' <u>1975</u>
디자인 홍성수.

믹서 'MJ-1210' <u>1976</u>
디자인 최현창.

선풍기 'SF-3063T' <u>1974</u>
디자인 홍성수.

선풍기 'SF-3064N' <u>1976</u>
디자인 최현창.

스테레오 앰프 'SS-3585' <u>1975</u>
디자인 김영창.

스테레오 앰프 'SS-3585' <u>1976</u>
디자인 김영창.

그리고 증가하는 디자인 수요와 맞물려 1975년 디자인 전문잡지《꾸밈》과 1976년 월간《디자인》이 창간되었다. 이것은 한국공예디자인센터가 계간지 형태로 4회까지 발간하다가 1970년 폐간한 계간지《디자인》의 뒤를 이어 디자인 정보 교류와 교육에 일조했다. 월간《디자인》은 1980년대 언론 통폐합 과정에서 잠시 폐간되었다가 다시 복간되어 지금까지 발행되고 있다. 디자인 관련 서적이 거의 없던 1970년대에는 월간《디자인》이 전공 학생들에게 교과서와 같은 역할을 했다.

월간《디자인》창간호 <u>1976</u>

　　1970년대에는 산업의 발전으로 각 대학 내에 디자인 관련 학과수가 급속히 증가했다. 또한 디자인 교육자들을 중심으로 많은 디자인 단체들이 결성되어 목소리를 내기 시작했다. 1971년 한국디자이너협의회와 한국그래픽디자인협회(한국시각디자인협회 전신), 한국광고협의회가 창립된 것을 시작으로, 1972년 한국인더스트리얼디자이너협회, 1973년 한국공예가협회, 1977년 한국디자인학회와 한국현대디자인학회 등이 창립되면서 민간 디자인 단체의 활동이 활성화되었다.

디자인교육의 성장

경제 규모의 확대와 무역의 증가로 국내와 국제시장 경쟁에서 공산품의 디자인과 포장, 그리고 상품의 홍보 전략이 매우 중요해졌다. 이에 따라 업무에 종사할 인력 수요가 증가해 대학에서는 디자인 관련 학과의 설치가 촉진되었다. 광고대행사와 전문 프로덕션들의 등장 또한 한몫했다.

　　1970년대부터 일부 대학의 응용미술과나 산업미술과에서는 공예와 시각디자인으로 나뉘어 있던 기존의 전공 교육에 공업디자인을 추가하기 시작했다. 서울대학교 응용미술과, 홍익대학교 응용미술과, 중앙대학교 공예과, 국민대학교 장식미술과 등에 공업디자인 교육 과정이 포함된 것을 시작으로, 1970년대 말에는 디자인교육이 일반화되면서 더 세분화되고 전문적인 교육 체제로 바뀌었다. 그러나 이때까지도 '디자인'이라는 용어는 학과의 명칭으로 사용되지 못했고, 전공 구분을 위해 간혹 등장시키는 정도였다. 학과 명칭으로 영어가 사용되기 시작한 것은 1980년대 들어서

1970	• 이화여자대학교 미술대학에 도예과 신설 인가 • 성균관대학교 가정대학 생활미술과 개설
1971	• 홍익대학교 종합대학 승격, 미술대학 공예학부 응용미술과와 공업도안과 신설 • 국민대학교 생활미술학과 증설 • 단국대학교 공과대학 요업공학과를 문리과대학 예술학부 요업공예학과로 개편 • 청주여자대학교(현 서원대학교) 응용미술과(1973년 폐과) 신설 인가
1972	• 서울대학교 응용미술과 3학년부터 시각디자인, 공예, 공업디자인 전공 분리(1974년 첫 전공별 졸업생 배출) • 한성여자대학교 설립과 함께 생활미술학과 설치 인가 • 건국대학교 가정대학에 생활미술과와 공예학과 신설
1973	• 숙명여자대학교 문리과대학 응용미술과를 산업미술과와 산업공예과로 분과하고, 산업미술대학(1980년 미술대학으로 개칭) 신설 • 국민대학교 장식미술학과 증설 • 성신여자사범대학 공예교육과 증설 • 수도여자사범대학 응용미술과 신설
1974	• 1972년 인수한 서라벌예술대학교을 중앙대학교 예술대학으로 개편하고 공예과 신설, 3-4학년 학생 중 10여 명의 전공을 분리해 공예디자인교육 실시
1976	• 홍익대학교 미술대학을 실험대학으로 승인, 응용미술과를 공예과로, 공업도안과를 산업도안과로 개칭(1977학년 신입생부터 디자인 계열별로 모집) • 국민대학교 생활미술학과의 공예 전공과 상업미술 전공 중 상업미술 전공을 장식미술학과로 옮겨 장식미술학과를 공업디자인과 상업디자인 전공으로 분과 • 단국대학교 요업공예학과를 응용미술과로 개편
1977	• 청주대학교 응용미술학과 신설 인가
1978	• 청주대학교 예술학부에 응용미술학과와 공예학과 신설 • 효성여자대학교 공예과 신설 인가 • 동아대학교 문리과 대학에 응용미술학과 신설 • 동덕여자대학교 산업미술과(2부) 증설 • 목원대학교 산업미술과 신설 인가 • 숭전대학교(현 한남대학교) 문리과대학에 응용미술과 신설 • 성신여자대학교에 산업도안학과와 산업공예학과 신설 인가
1979	• 부산여자대학교에 산업미술학과와 산업공예학과 신설 • 홍익대학교 미술대학 디자인 계열 1977학년도 입학생들의 전공을 3학년부터 분리(공업도안, 상업도안, 염색공예, 금속공예, 목공예, 도자공예) • 전주대학교 산업미술과 신설 인가 • 성신여자대학교 산업도안학과(2부)를 산업미술과(2부)로 변경 • 부산산업대학(전 한성여자실업초급대학, 현 경성대학교)으로 개편, 응용미술학과와 공예학과 신설 인가

1970년대 디자인 관련 학과 현황

1970년대 상공미전 대통령상 수상작

기와 1970
디자인 김천수.

마른 전복 수출을 위한 재료별 포장 계획 1971
디자인 신용태.

개폐식 간이식탁 1972
디자인 이건.

장식을 겸한 병따개와 조미료통 1973
디자인 박인숙.

가정용 패널히터 1974
디자인 고을한.

전자 제품 시리즈의 포장 디자인 1975
디자인 김순성.

스테레오 카세트 겸용 컴퓨터 캘린더 1976
디자인 홍성수.

포터블 전자미싱 1977
디자인 민병혜.

수출용 책상 용구 세트 1978
디자인 박성우.

확성기기 1979
디자인 정국현.

의 일이다. 교수진에도 많은 변화가 생겨 일제강점기에 교육을 받은 1세대 디자이너와 미국 유학을 다녀온 2세대 디자이너에게 동시에 교육을 받은 3세대가 등장하는 시기이기도 했다.

상공미전의 새로운 경향

1970년에 접어들면서 한국디자인포장센터가 설립되어 상공부가 주최하고 대한상공회의소가 수탁사업으로 주관하던 상공미전을 전담하기 시작했다. 산업계 내의 디자인 수요가 폭발적으로 증가하고 급속히 활성화됨에 따라 수출을 목적으로 하는 제품과 디자인에 대한 국민적 인식의 전환을 유도하기 위해 상공미전은 생활용품에 대한 관심을 함께 기울이기 시작했다. 당시의 수상작을 살펴보면 이러한 내용을 금방 확인할 수 있다. 상업미술부와 공예미술부도 있었지만 대통령상은 주로 공업미술부에서 수상했고, 대부분이 수출과 직간접적인 연관이 있는 패키지와 제품디자인이거나 일상적인 생활용품으로 구성되었다. 1960년대에는 1969년까지 총 5회가 진행되는 동안 공업미술 제품이 3회, 상업미술 제품이 2회 대통령상을 수상해 비교적 균형을 이루고 있으나, 1970년대에 진행된 총 10회의 상공미전에서는 공업미술 제품이 8회, 포장디자인이 2회 대통령상을 수상해 공업미술에 치중되어 있다. 또 작품명에 '수출용'이라는 용어를 쓰는 작품이 눈에 띄게 증가하기도 했다. 정부의 근대화 정책이 상공미전의 주요 심사 기준이었음을 간접적으로 확인할 수 있다.

관광산업과 그래픽 포스터

유럽 사회에서 그래픽 포스터가 대거 등장하기 시작한 것은 19세기 말의 일이었다. 당시 급속한 근대화로 기존의 질서 체제가 붕괴되고 산업사회와 대중사회로 전환되어가는 단계에서 인상파 미술과 함께 그래픽디자인이 등장했다. 그러나 그래픽, 제품, 건축 등으로 디자인의 형태가 구체적으로 구분되지 않아 전문적인 그래픽디자이너는 등장하지 않았고, 대신 늘어나는 그래픽 포스터의 수요를 쥘 세레(Jules Chéret)나 앙리 드 툴루즈 로트레크 (Henri de Toulouse-Lautrec)와 같은 미술가들이 충당했다.

1960년대 우리나라의 사회 상황도 19세기 말 유럽 사회와 유사하게 산업사회로 재편되어가는 과정에서 디자인이 공예, 제품, 그래픽 등으로 구분되어 있지 못했다. 당시 그래픽디자인은 화가의 부업 정도로 치부되어 그 독자적인 활동 영역을 확보하지 못하고 있었다. 순수미술과 대비되는

한홍택의 포스터 작품들 1965
당시 가장 활발하게 활동하던 한홍택의 작품은 대부분 일러스트레이션이나 추상미술로 이루어져 있다. 그는 도안가보다는 화가로 훨씬 더 활발하게 활동했다.

응용미술 혹은 상업미술이라는 전공 분류는 당시의 시대 분위기에서 '실패한 미술가' 정도로 인식되었고, 전문적으로 교육을 받은 사람도 별로 없었다. 대신 급작스럽게 발전된 사회가 요구하는 많은 포스터와 삽화, 타이포그래피 등의 그래픽 작업은 화가나 인쇄업을 중심으로 하는 '도안가(圖案家)'들에 의해서 이루어졌다. 그래픽디자인에 대한 인식 부족으로 이들이 작업한 영화 포스터나 잡지 광고는 일본의 작품을 베낀 수준이었고, 대부분의 포스터들은 추상화나 일러스트레이션에 글씨를 쓰는 정도로 단순한 형태의 작품들이었다.

그러던 가운데 1960년대 중반 이후부터 급속한 경제개발과 함께 광고가 급증하면서 포스터에 대한 관심이 늘어났다. 또 상업사진가의 활동이 활발해지면서 자연스럽게 포스터 제작기술도 향상되기 시작했다. 1967년 2월 국제문화교류협회 주최로 열렸던 〈프랑스 고대 포스터 실물전〉과 1969년 6월 홍익대학교와 미국 공보원이 공동으로 주최한 〈미국 현대 포스터전〉은 각기 유럽의 수준 높은 아르누보 예술 작품과 미국 서부의 장식적인 포스터를 국내에 전파하면서 이후 포스터의 제작 성향에 급속한 변화를 가져왔다. 1960년대 후반부터 그래픽디자인에서 급속히 아르누보풍의 복잡한 패턴이 등장하기 시작했고, 서예 느낌을 벗어난 감각적인 글꼴이 등장하기도 했다.

'뺑뺑 스토아' 신문 광고 1976

1970년대 그래픽 포스터의 발전은 의외의 원인에서 비롯되었다. 1970년대 초 박정희 대통령은 중화학공업과 함께 관광산업 육성을 위한 노력을 기울였다. 당시 중화학공업과 방위산업, 관광산업은 대통령이 직접 챙기는 중요한 산업 부문이었다. 정부는 관광 진흥 자금을 확보해 용인 민속촌, 영동 유스호스텔, 전국 관광호텔의 개보수 및 롯데, 신라, 하얏트 등 대규모 호텔 건설을 추진했다. 또한 반도호텔과 워커힐호텔의 민영화, 관광 및 요식업소의 주방과 화장실의 근대화, 관광객을 위한 공항버스, 관광 택시, 호텔 전용 리무진 제도의 도입 등을 추진했으며, 각종 인허가 제도의 완화를 도모했다. 이와 때를 같이해 대한관광협회와 대한항공은 1972년 11월 1일부터 열흘간 덕수궁 석조전에서 〈국제 관광 포스터전〉을 개최했다. 이것은 당시 정부의 관광 진흥 정책이 반영된 최대 규모의 전시 행사였다. 대한항공의 30여 해외 지점망을 통해 세계 각국의 항공사와 관광 단체로부터 작품을 출품받아서 세계 63개국, 200여 단체의 포스터 1,500여 점(국내 포스터 8점 포함)을 전시했다. 다양한 작품이 소개되었던 이 전시회는 당시 우리나라의 도식적인 포스터 제작 방식에 충격을 주었으며, 일반 대중에게 포스터와 그래픽에 대한 시야를 넓혀주었다. 그리고 이듬해 1973년에는 한국그래픽디자인협회가 〈한국 관광 포스터전〉을 개최했고, 상공미전 응모작으로 관광 포스터가 대거 출품되었다.

1960-1970년대 관광 포스터

대한항공의 초기 포스터와 각종 한국 관광 포스터에서는 전통 혼례복이나 한복 같은
전통 의상을 입은 여인, 장고춤, 부채춤을 추는 여인 등의 전통 여인상을 주된 소재로
하고 있다. 이외로도 경복궁 석탑, 경회루, 남대문, 법주사, 불국사 다보탑, 석굴암
등의 관광 유적지와 반가사유상 등의 유물도 등장해 오리엔탈리즘적 성격을 강하게
띠고 있다. 한편으로는 무희가 많이 등장하는 것과 관련해 기생 관광 홍보 포스터라는
비판마저 일기도 했다.

각종 관광 포스터

대한항공 관광 포스터

한국 관광 포스터 <u>1960</u> <u>1968</u> <u>1969</u>
디자인 한홍택.

한국 관광 포스터 <u>1973</u>
디자인 조영제.

한국 관광 포스터 <u>1974</u>
디자인 정연종.

모더니즘의 대유행

1970년대는 전 세계적으로 모더니즘 양식이 유행했다. 제품뿐 아니라 건축, 시각디자인 등의 분야에서도 기하학적 도형을 조합한 모더니즘 양식이 풍미했다. 모든 형태는 기하학 도형으로 분해되고, 요소 환원적 형태에서 재조합되는 과정을 거쳤다. 디자인 분야의 교육계와 산업계는 대부분이 모더니즘 양식을 따랐으며, 한국 고유의 전통문화들도 모더니즘 양식에 의해 재단되고 새롭게 변모되는 과정을 거쳤다. 이 같은 경향은 1980년대 후반 포스트모더니즘 열풍이 일기 전까지 지속되었다. 그러나 한국 사회에서 출현한 모더니즘의 양상은 서구의 모더니즘 발전 양상과는 다른 형태로 전개되었다. 해방 이후 대부분의 건축이 미군정의 원조로 발주된 탓에 미국을 중심으로 한 국세주의 건축 양식이 무비판석으로 수용되기 시작했다. 한국 전쟁이 끝난 뒤에도 여전히 미국에 의지한 재건사업을 진행해 국제주의 모더니즘 건축 양식은 더욱 뚜렷하게 한국 사회에 확산되었다. 기본적으로 모더니즘은 공업생산이라는 조건을 충족해야 하는 것이다. 이에 따라 국제주의 양식은 철골과 유리, 콘크리트를 주로 이용한 조립 생산 방식을 의미하는 것이었지만, 한국에서의 건축 양상은 국제주의 모더니즘의 표피적 특징을 차용한 시멘트 덩어리에 불과한 경우가 많았다.

1960년 정부의 근대화 정책에 따라 본격적으로 산업이 육성되기 시작하면서 모더니즘 양식은 문화예술 전반으로 확산되었다. 이것은 모더니즘의 이념, 모더니즘 디자인이 꿈꾸던 유토피아적 미래상을 구현하기 위한 노력도 아니었고, 산업화의 결과에 따라 자연스럽게 발현된 결과도 아니었다. 예술계의 추상미술에서 나타난 특징과 마찬가지로 모더니즘 디자인은 개혁과 조국 근대화의 상징으로 인식되었으며, 이념은 제거된 채 이미지만 차용되는 경향이 짙었다. 예를 들면 31층인 것에서 비롯된 이름의 '삼일빌딩'은 3·1운동을 연상시켜 일제 청산의 의미를 담고 있었는데, 알루미늄 외벽과 기하학적인 형태로 서구의 마천루 양식을 연상시키기에 충분한 건축물이었으며, 근대화된 조국을 상징하는 효과적인 선전 도구로 활용될 수 있었다. 이보다 조금 앞서지만 비슷한 시기에 지어진 '세운상가'도 역시 같은 평가를 받고 있다. 당시 '불도저 시장'으로 불렸던 김현옥 서울시장에

정부중앙청사(현 정부서울청사) <u>1970</u>
지금은 정부서울청사로 명칭이 변경된 이 건물은
모더니즘 양식으로 축조되었으며, 정권의 이해가
반영되어 시대의 선전물로 활용되었다.
설계 PA&E인터내셔널.

삼일빌딩 <u>1970</u>
미스 반 데어 로에와 필립 존슨(Philip
Johnson)이 설계한 미국의 시그램빌딩
(Seagram Building, 1958)을 본따 만들었다.
삼일빌딩은 준공 당시 높이 114미터로
63빌딩이 지어지기 전까지 국내 최고층
빌딩이었다. 설계 김중업.

세운상가 <u>1968</u>
8-17층 건물 8개가 모인 국내 최초의 주상복합건물이다.
4층까지는 상가, 5층부터는 주거 공간으로, 1970년대까지
서울의 명물이었다. '세운(世運)'은 '세상의 기운이
다 모여라.'라는 의미로 당시 서울시장 김현옥이 지은
이름이다. 설계 김수근.

모더니즘 양식의 디자인

1976년 한국인더스트리얼디자이너협회가 주최한 〈조명전〉의 출품작들로,
기하학적 선과 원, 세모꼴 등을 이용한 전형적인 모더니즘 양식의
디자인을 선보이고 있다. 당시 수작업으로 만든 디자인 모형의 제작상의
한계와 아크릴 등의 한정된 재료 때문에 모더니즘 양식의 조형은 불가피한
선택이었을 수도 있다.

무드 램프
디자인 이건.

AURORA-A
디자인 김철수.

조명기구-A
디자인 부수언.

조명기구-B
디자인 부수언.

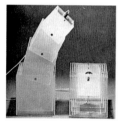

조립식 램프
디자인 민철홍.

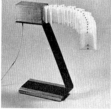

지그재그
디자인 한길홍.

빛의 모임
디자인 조벽호.

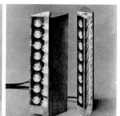

조명
디자인 장호익.

폴딩 램프
디자인 장호익.

반사조명
디자인 민경우.

장식등
디자인 안종문.

조명
디자인 김철호.

의해 추진되고 김수근에 의해 설계된 '세운상가'는 '세계로 도약하는 서울' '세계로 도약하는 한국'을 상징하는 동시에 근대화를 상징하는 기념비적인 건축물이었다. 이외에도 대단위 아파트 단지나 공공시설물도 박스 형태를 띤 거대 규모로 지어졌고, 거리 곳곳의 근대화 기념탑이나 공업탑 등도 기하학적 형태의 구조물로 만들어졌다.

1970년대 들어서 산업의 발달과 함께 양적·질적 확대를 가져온 디자인계도 상황이 다르지 않았다. 모든 제품은 장식이 완전히 제거된 채 기하도형을 조합하는 형태의 추상적 표현, 즉 모더니즘 경향이 뚜렷했다. 당시 협회전이나 개인 전시회에 선보인 작품들은 대량생산을 전제하지 않은 작품들이었음에도 모두 색상은 제거되고 기하학적인 형태로 통일된 경향을 보여 작가 간의 개성을 찾아보기 힘들 정도였다. 모더니즘의 조형 양식은 1960-1970년대를 거치며 하나의 근대화의 상징이나 시대정신으로 굳어져갔으며, 디자인교육의 아카데미즘으로 자리매김되어 1980년대 중반까지 지속되었다.

3 권력에 동원된 디자인

경제개발 정책과 디자인

1968년에 수립한 5억 달러라는 경이로운 수출 실적에 고무된 정부는 1969년 7억 달러, 1970년 10억 달러라는 다소 무리한 수출 목표를 설정했고, 수출 진흥을 위한 다양한 정책과 사업을 전개했다. 그 일환으로 한국수출입은행법의 제정, 수출 보험 제도의 실시, 소량 수출 전담 회사의 설립, 수출정보센터 및 아이디어 뱅크 설치 등의 시책과 기구 설립이 이루어졌다. 수출 상품 경진 운동, 수출 상품 제값 받기 운동 등의 시책을 통해 수출 업체들을 독려하기도 했다.

이 같은 정부의 노력에도 1969년도 수출 상품의 클레임 가운데 포장 사고가 약 13퍼센트를 차지했다. 당시 포장 사고율이 2퍼센트 정도에 지나지 않은 외국의 경우에 비하면 지나치게 높아 정부로서는 우려할 만한 수준이었다. 정부 입장에서는 1970년도의 수출 목표액 10억 달러 달성을 위해서 포장에 대한 개선사업이 반드시 필요했다. 그 결과 1960년대 중반까지 특별히 관심을 기울이지 않았던 디자인과 포장 분야가 갑작스럽게 정부의 관심사로 대두되면서 근대화 정책의 주요 사업으로 부각되었고, 강력한 디자인·포장 진흥 정책에 관한 논의가 시작되었다.

이 시기 정부가 디자인·포장 분야에 관심을 가지게 된 또 다른 중요한 계기는 미국의 통상 정책 변화에 있었다. 1950년대 후반부터 1960년대 초

1960년대 가발공업
가공이 필요 없는 1차 산품 가운데
하나인 '가발'은 당시 한국 사회의 주요
수출품목이었다.

반까지 미국의 경제원조는 매년 평균적으로 우리나라 국민총생산(GNP)
의 10퍼센트 정도를 점유했고, 1956-1961년 사이 우리나라 재정 지출
의 약 절반 가까이를 충당할 정도로 영향력이 컸다. 또한 1960년대 후반
에는 한국의 수출 주종 상품이 가발, 섬유, 의류, 간단한 가전제품과 같은
노동 집약적 저가 경공업 제품이었고, 주 수출 대상국은 역시 미국이었다.
1971년에는 한국의 대미 수출이 전체 수출의 49.8퍼센트에 육박할 정도
로 한국 경제에서 미국이 차지하는 비중은 거의 절대적이었다. 그중 섬유
는 1962년 경제개발 초기 단계인 제1차 경제개발 5개년계획의 시행 당시
부터 수출의 주종을 이루었고, 1971년에는 총 수출의 42퍼센트를 점유했
다. 그러나 1960년 후반에 들어 미국은 자국의 섬유업계 보호를 위해 강력
한 '섬유 규제'를 강행했다. 품목별로 약간의 차이는 있었지만 사실상 연간
5퍼센트 정도의 수입 증가만 허용하겠다는 일종의 '수입쿼터제'였다. 당시
일본이나 대만 등은 일찍부터 미국에 수출을 시작해 그 실적이 컸지만, 한
국은 막 수출을 시작한 상태라 수출량이 형편없었기 때문에 수입 제한 조
치를 취하게 되면 사실상 수출 판로가 막히는 것이나 다름없었다. 우리 정
부는 여러 가지 외교적 노력과 월남 파병 등을 통해 '수출쿼터'를 늘려줄
것을 미국에 요구했으나 묵살당했다. 수출할 수 있는 수량은 이미 결정이
나 있는 상태에서 수출을 증대하기 위한 방법은 품질을 고급화해 가격을
더 받는 방법밖에 없었다. 이때부터 박리다매의 노동 집약적 수출 정책에

서 수출품 고급화 운동으로의 수출 다변화 정책을 펼치게 되었고, 디자인에 대한 관심이 더욱 고조된 것이다.

포장과 디자인에 대한 정권의 관심

1970년에 들어서 박정희 대통령은 수출 상품의 고급화를 위한 디자인과 포장 개선에 대단한 관심을 표명했다. 매월 청와대 수출진흥확대회의 석상에서 포장과 디자인의 개선을 지시했을 뿐 아니라, 수시로 관계기관을 방문해 격려했다. 외국의 우수 포장 사례가 입수되면 상공부 장관에게 보내서 자극을 주었고, 조잡한 우리나라 상품 포장도 함께 보내 주의를 환기시켰다. 1970년에 설립된 한국수출디자인센터를 방문해 찬조금을 기부하기도 했고, 디자인 연구개발사업을 위해서 거액 1,000만 원을 하사하거나 매월 연구원들의 후생비 조로 일정액을 보내줄 정도였다. 1970년 6월 1일 제5회 상공미전 개관식에서도 직접 테이프 커팅을 했다. 수출품 고급화 운동의 일환으로 포장과 디자인에 대한 박정희 대통령의 관심은 각별한 것이었기 때문에 이 문제는 상공부 관계자와 정책 결정자들에게 시급한 정부 시책으로 대두되었다.

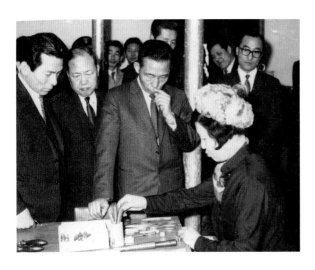

한국수출디자인센터를 방문한
박정희 대통령
1970년 2월 7일, 박정희 대통령의
방문을 계기로 디자인과 포장의
개선 문제가 더욱 부각되었다.
당시 상공부 장관이었던
이낙선(오른쪽)도 자리했다.

한편 1969년 10월 20일 박충훈 상공부 장관이 물러나고 이낙선이 제24대 상공부 장관으로 취임했다. 이낙선은 미국 육군포병학교를 졸업한 군인 출신이었다. 박정희 대통령이 1954년 10월부터 약 8개월 반 동안 광주포병학교장을 지낼 당시에 행정처 보좌관으로 인연을 맺었으며, 이후 5·16 군사정변 당시 박정희의 공보비서를 지냈다. 군사정변 직후에는 박정희 국가재건최고회의 의장 비서관과 청와대 민정담당 비서관을 지냈고, 제1대 국세청장(1966-1969), 5·16 민족상 이사(1969), 제24대 상공부 장관(1969-1973), 건설부 장관(1973-1974) 등 정부 주요 요직을 두루 거쳤던 인물이다.

국내 최초 합성세제 '하이타이' 포장지 1966

1969년 이제 막 상공부 장관으로 취임한 이낙선은 대통령의 디자인에 대한 관심을 충분히 인지하고 있었고, 디자인 분야에서 단시일 내에 가시적인 성과를 보여야 하는 압박감을 가졌던 것으로 보인다. 이 같은 사실은 이낙선이 취임 당시부터 어떤 다른 분야보다도 포장·디자인 문제에 각별한 신경을 쓰고 있었던 것을 통해 알 수 있다. 그는 남들이 버리는 포장지를 수집하는가 하면, 해외 및 무역 주재관에게 현지의 우수 디자인 포장재를 수집해 본국에 송부하도록 지시하기도 했던 것으로 전해진다.

롯데껌 신문 광고 1968
광고 속 제품의 포장지는 레터링과 도안 모두 감각적인 수작업으로 제작되었다. '새것은 좋은 것이다' 라는 문구를 통해 미국식 마케팅 개념을 엿볼 수 있다.

민간 단체의 강제 해산과 한국디자인포장센터의 출범

이낙선 장관은 취임한 지 얼마 되지 않아 1970년 3월 14일, 당시 한국포장기술협회 회장 차균희의 추대로 한국포장기술협회 회장직까지 겸하게 된다. 수출이 최우선 화두였던 시대에 항상 기업인에게 유리한 정책을 펼쳤던 시대적·정치적 상황을 고려하더라도 회장직 수락은 의외의 일이었다. 일개 민간 협회의 정기총회에서 현직 상공부 장관을 만장일치로 회장직에 추대한다는 것은 있을 수 없는 일이었다. 현직 장관이 재정 상태가 나쁘고 부채가 많아서 운영조차 제대로 되지 않는 협회의 회장직을 선뜻 수락한 것도 문제가 있는 행동이었다. 또 관리·감독의 책임이 있는 감독관청의 수장인 상공부 장관이 피감사 단체의 장을 겸직하는 것은 불법이었다. 이어서 이낙선 장관은 한국포장기술협회 회장에 취임한 지 한 달도 되지 않아 한국포장기술협회를 한국수출디자인센터, 한국수출품포장센터와 통폐합

한다는 방침을 발표했다.

　1960년대 박충훈 상공부 장관 시절에 연 40퍼센트의 수출 증대를 무난히 달성해왔던 것에 비추어, 이제 막 국가 정책의 핵심 부서인 상공부로 취임한 이낙선 장관에게 1970년도 수출 10억 달러 달성이라는 정부 목표는 부담스러운 것이었다. 또한 군사 문화에 익숙한 이낙선 장관은 군사정변 이전부터 상급자로 모시던 박정희 대통령의 디자인과 포장에 대한 근심을 가시적인 성과물로 해결해야만 했다. 그러나 정부의 부족한 재원 상황으로는 새로운 디자인 진흥기관을 설립하는 것도 무리였다. 이 때문에 상공부에서는 포장과 디자인에 대한 개선책의 하나로 기존에 관련 업무를 수행하던 한국포장기술협회와 한국수출디자인센터, 한국수출품포장센터라는 세 기관의 통합을 추진하게 되었다. 당시 수출 물량의 증가와 독점적인 골판지 공급을 통해 운영자금이 풍부했던 한국수출품포장센터뿐 아니라 1969년에 신축 건물을 완공한 서울대학교 교내의 한국수출디자인센터, 그리고 이낙선 장관이 회장으로 취임한 한국포장기술협회를 합병해 시설물과 재원, 인적 자원을 모두 해결하려는 방안이었다. 더불어 포장디자인 담당 연구개발기관들을 통폐합해 정부가 관리하기 편한 상공부 산하단체로 편입시키면 기존의 인력과 시설, 조직, 재원을 활용할 수 있고, 정부 예산을 효율적으로 관리할 수 있으며, 단시일 내에 가시적인 포장디자인 관련 사업 성과를 얻을 수 있다는 행정 편의적 발상이었다.

　정부가 서로 다른 사업 목적과 내용, 구성원으로 설립되고 운영되어 온 세 개의 민간 기관을 통폐합하겠다는 발상이 가능했던 것은, 시대적으로 강력한 군부독재의 불도저식 업무 추진이 이루어지던 시기였기 때문이다. 정부에서 결정한 일은 민간이나 개인의 의지로 거역할 수 없는 강력한 권위를 가지고 있었다. 이낙선 장관이 박정희 대통령에게 포장디자인 관련 기관들을 통합하겠다는 내용을 보고하고 난 이후 일사천리로 통합 절차가 진행되었다. 박정희 대통령의 지대한 관심이 결국 이 기관들의 통폐합과 정부 중심의 디자인 진흥기관 설립으로 이어지는 동기로 작용한 셈이다.

　1970년 4월 7일 상공부는 각 기관의 대표에게 전화로 통합방침을 통보하고, 4월 8일 '3기관 통합을 위한 실무책임자급 회의'를 열었다. 처음에는 세 기관 모두 통합에 반대했으나, 1970년 4월 11일과 14일에 진행된 제

1, 2차 '3기관 대표자회의'를 통해 한국포장기술협회와 한국수출품포장센터의 통합 찬성 의사를 받아냈다. 한국수출디자인센터만은 끝까지 통합에 반대했으나, 상공부의 강압적인 태도에 못 이겨 결국 1970년 4월 15일에 이루어진 제3차 대표자회의에서 통합에 찬성했다.

통합 사실을 통보한 지 8일 만에 세 기관의 전원 찬성 의사를 받아낸 상공부는 곧바로 구체적인 통합 절차를 진행했다. 단시일 내에 통합을 마무리하고 싶었던 상공부는 통합 신기구를 설립 절차가 복잡한 정부기구가 아닌 재단법인의 형태로 설립할 것을 결정했고, 한국수출품포장센터를 제외한 나머지 두 기관을 해산해 한국수출품포장센터에 흡수·통합하기로 했다. 사단법인은 총회가 있어 회원으로 가입한 국내 기업체로부터 간섭받을 가능성이 있으나, 재단법인에는 총회가 없으므로 상공부가 사업을 추진하는 데에 유리했다. 또 세 기관 중 가장 재정적인 안정성을 보이며 해산시킬 명분이 별로 없는 한국수출품포장센터가 재단법인이었던 이유도 통합 신기구를 재단법인체로 결정하는 데 한몫하게 되었다. 이것은 이미 재단법인으로 등록되어 있고 가장 안정적인 재원을 확보하고 있는 한국수출품포장센터의 등기사항만 통합기구 체제로 변경시키면 쉽게 마무리할 수 있는 일이기도 했다. 이렇게 세 기관의 대표자회의를 통한 합의 사항은 1970년 4월 20일 진행된 제4차 청와대 수출진흥확대회의에 보고되었다.

1970년 5월 1일 상공부에서는 관계 세 기관에 조속한 해산을 요구하는 공문을 보냈고, 이 공문에 따라 한국포장기술협회는 5월 7일에 임시총회를 열어 회원들의 만장일치로 해산을 결의했다. 한국수출디자인센터는 5월 6일에 이사회를 개최했으나 학계 이사가 전원 반대해 해산 결의안이 통과되지 못한 채 회의가 길어졌다. 해산 결론이 나지 않자 상공부 담당자는 "해산 결의를 하지 않으면 해산 명령을 발(發)할 수밖에 없다."라는 요지의 발언을 했고, 결국 학계 이사들은 통합대책소위원회에 통합 대책을 위임하고 일단 해산 결의를 했다. 통합대책소위원회는 5월 8일 다음과 같은 요지의 건의문을 상공부에 제출했다.

1. 통합기구의 정관에 '디자인' 관계 사업을 총망라하여 명시할 것
2. 통합기구의 임원 중 1/2 이상을 '디자인' 분야 인사로 할 것

3. 통합기구에 '디자인' 심의위원회를 설치할 것

4. 기타 동 센터의 현 직원 전원을 통합기구에 흡수시킬 것

건의문의 4개 항은 이후 통합 과정에서 2항을 제외하고 거의 반영되었다. 이후 센터는 4월 15일에 임시총회를 개최했는데, 재적 64명 가운데 출석 17명(불참 47명 가운데 28명이 집행부에 위임함)의 전원 찬성으로 해산 결의를 했다. 학계 회원이 거의 참석하지 않아 반대표 없이 해산 결의는 통과되었다. 이로써 한국포장기술협회와 한국수출디자인센터는 각각 5월 7일, 5월 15일 해산했다.

상공부 담당자는 한국수출디자인센터가 해산 결의한 5월 15일 오후에 곧바로 긴급이사회를 소집해 한국수출품포장센터의 정관 개정을 강행했지만, 당시 한국수출품포장센터의 대주주였던 한국무역협회 부회장인 박종직 이사장의 강한 반대로 무산되었다. 일본에 체류 중이던 박종직의 반대 이유는 4억 원에 달하는 출연금을 낸 최대 주주의 의견을 들어보지도 않고 마음대로 센터의 정관을 개정해 신기구로 개편한다는 것이었다. 그러나 다음날 개최된 이사회에는 이사 정원 10명 가운데 9명이 참석했고, 상공부에서 미리 마련한 안을 중심으로 심의 진행을 속결했으며, 심의 안

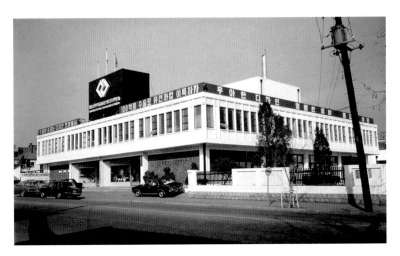

한국디자인포장센터

건인 명칭 변경, 정관 개정, 임원 개선 건 등이 일사천리로 의결되었다. 더불어 통합 신기구의 명칭은 '재단법인 한국디자인포장센터'로 할 것을 결정했고, 정관은 세 기관의 정관을 참작해 만든 원안을 별 수정 없이 통과시켰다. 임원, 즉 이사와 집행부 간부(이사장, 부이사장, 전무이사, 상무이사, 상임감사)에 대해서는 상공부에 일임했다.

이렇게 명칭과 정관, 임원이 모두 확정됨으로써 1970년 5월 19일부로 법원 등기를 완료하여 통합 신기구를 발족했다. 세 기관의 통합 문제가 거론된 지 불과 40여 일 만에, 그리고 통합 방침을 전화로 통보한 지 불과 25일 만이었다. 정부가 운영에 어려움을 보이는 관련 기관을 통합한 선례로는 이미 1961년 7월 1일에 전기 3사(조선전업 주식회사, 경성전기 주식회사, 남선전기 주식회사)를 한국전력 주식회사로 출범시킨 경우가 있었다. 그러나 이 경우에는 통합 과정이 8년이나 걸렸다. 비록 세 기관의 규모가 작기는 했으나 40여 일 만에 해산과 통합, 신기구의 설립을 모두 마친 것은 민주적인 해산 절차와 합리적인 대안을 마련하지 못한 졸속 행정 집행이었다. 청와대 수출진흥확대회의에서 보고된 내용을 그 다음 회의에서 성과를 보고하기 위해 상공부 장관이 무리하게 집행한 결과이며, 임기응변식 처리와 편법이 동원된 군대식 성과 중심적인 행정이기도 했다. 상공부는 한국디자인포장센터(KDPC, 현 한국디자인진흥원)의 설립에 맞춰 "디자인의 향상과 포장 기술의 개선을 기하고 우수한 수출품 포장 기재의 공급 및 연구개발에 필요한 사업을 영위함으로써 경제 발전에 기여한다."라는 설립 이념을 밝혔다. 궁극적으로는 디자인과 포장 단체들의 통합으로 '수출 증대'라는 당시의 국가 정책에 부응하려는 의도의 파행이었다.

「디자인·包裝(포장)센터 統合(통합)」
《매일경제》 1970. 5. 11

「좋은 商品(상품)은 세련된 包裝(포장)에-
디자인包裝(포장)센터 試作品(시작품) 전시회」
《경향신문》 1971. 3. 25

디자인·포장진흥법의 제정

비록 한국디자인포장센터는 1970년에 설립되었지만, 센터 설립의 법적 근거가 되는 '디자인·포장진흥법'은 1977년 12월 30일에서야 제정되었다. 포장과 디자인을 동일선상에 놓고 병렬로 나열하면서 '진흥법'이라는 명칭을 사용했다는 점이 당시 정부가 디자인에 대해 어떤 인식을 가지고 있었는지 명확하게 보여준다. 정부 입장에서는 수출 증진의 도구라는 점에서 디자인과 포장이 동일한 것이었으며, 디자인·포장진흥법 제1조에서도 "경제 발전과 수출 증대에 기여함을 목적"으로 함을 명확히 하고 있다.

다만 '디자인'이라는 용어를 외래어 그대로 법률 명칭으로 사용한 것은 굉장히 이례적인 경우였다. 산업계보다 훨씬 먼저 디자인 분야가 도입되고 활성화되었던 대학의 편제에서도 응용미술이나 장식미술, 산업미술이 아닌, '디자인'이라는 학과명이 사용된 것은 박정희 정권이 끝나고 한참 뒤인 1983년에서야 가능했다. 특허청에서 디자인 보호에 관한 법률을 '의장법'이라는 이름으로 운영하다가 '디자인보호법'으로 개정한 것도 2005년도의 일이었다. 이러한 측면으로 볼 때 정부에서 제정한 법률의 명칭에 영어를 그대로 사용한 것은 굉장히 빠른 셈이었다.

또 '진흥'이라는 용어를 사용하고 있는 점도 독특하다. 진흥(振興)의 사전적 의미는 '떨치어 일어남. 또는 떨치어 일으킴' 정도의 의미를 담고 있다. 그러나 정부가 사용하는 행정 용어로서의 '진흥'은 식민지 시대의 제국주의 논리였던 '계몽'과 유사한 의미로, 국가가 우월한 존재라는 인식을 깔고 있는 국가주의와 엘리트주의적 성격을 가진 용어였다. 기본적으로 '시민사회를 무지몽매하거나 어리고 유치한 상태로 전제하고, 지도하고 선도해야 하는 대상으로 생각하는 것'과 다르지 않은 것이라 볼 수 있다. 디자인·포장진흥법은 한국디자인포장센터의 설립과 운영의 정당성을 확보하기 위해 뒤늦게 제정한 법률에 불과했으며, 실제 한국 디자인계의 발전을 위해 만들어진 법이라고 보기는 어렵다. 총 13개 법조문 대부분이 한국디자인포장센터 운영에 관한 내용으로 구성되어 있기 때문이며, 센터는 실제 디자인보다는 주된 수입원인 포장재사업에 집중했기 때문이다. 이 법은 1991년에 들어서야 '산업디자인·포장진흥법'으로 개정되었다.

디자인·포장진흥법

[시행 1977.12.31] [법률 제3070호, 1977.12.31, 제정]

제1조 (목적)

이 법은 "디자인"과 포장의 연구개발 및 진흥을 위한 사업과 활동을
지원 육성함으로써 경제 발전과 수출 증대에 기여함을 목적으로 한다.

제2조 (정의)

① 이 법에서 "디자인"이라 함은 인간의 문화적 생활을 영위함에
 필요로 하는 모든 도구의 창조 및 개선 행위를 뜻하며 이에는 산업 "디자인",
 공예 "디자인", 시각 "디자인", 포장 "디자인" 등을 포함한다.

② 이 법에서 "포장"이라 함은 물품의 수송 및 보관에 있어서
 그 물품의 가치 및 상태를 보호하고 판매를 촉진하기 위하여
 적합한 재료 또는 용기 등으로 시장하는 방법을 말한다.

제3조 (시책)

① 정부는 "디자인" 포장의 연구·개발 및 진흥에 관한 종합적인
 시책을 수립하여야 한다.

② 제1항의 시책을 심의하기 위하여 상공부 장관 소속하에
 "디자인" 포장진흥위원회를 둔다.

③ "디자인" 포장진흥위원회의 조직과 운영에 관하여 필요한
 사항은 대통령령으로 정한다.

제4조 (한국디자인포장센터)

① "디자인" 포장의 연구·개발 및 진흥을 위한 사업과 활동을
 지원하기 위하여 한국디자인포장센터(이하 "센터"라 한다)를 설립한다.

② 센터는 다음 각 호의 사업을 행한다.

 1. "디자인"과 포장기술의 연구·개발 및 보급
 2. "디자인" 포장에 관한 연수
 3. "디자인" 포장에 관한 전문 서적의 보급을 목적으로 하는
 출판 및 홍보사업
 4. "디자인" 포장기술에 관한 전시사업
 5. 정부가 승인하는 시범사업
 6. 기타 "디자인" 포장의 진흥을 목적으로 하는
 사업 및 정부의 위촉사업

③ 센터는 법인으로 하되, 이 법에 규정한 것을 제외하고는 민법 중
 재단법인에 관한 규정을 준용한다.

제5조 (기금의 설치 및 운영)

① 센터의 설치 및 운영에 필요한 자금과 제3조의 시책을 행하기 위하여 센터에 "디자인" 포장진흥기금(이하 "기금"이라 한다)을 둔다.

② 기금의 관리·운영에 관하여 필요한 사항은 대통령령으로 정한다.

제6조 (기금의 조성)

기금은 다음 각호의 재원으로 조성한다.

 1. 정부의 출연금
 2. 센터가 영위하는 사업에서 발생하는 순이익금
 3. 기타 수입금

제7조 (수수료)

센터는 "디자인" 포장의 전시사업 및 포장시험업무 기타 사업을 추진함에 있어 상공부 장관의 승인을 얻어 수수료를 받을 수 있다.

제8조 (유사명칭의 사용금지)

이 법에 의하여 설립된 센터가 아닌 자는 한국디자인포장센터 또는 이와 유사한 명칭을 사용하여서v 는 아니 된다.

제9조 (사업계획)

센터는 대통령령이 정하는 바에 의하여 매 회계연도의 사업계획을 작성하여 상공부 장관의 승인을 받아야 한다. 이를 변경하고자 할 때에도 또한 같다.

제10조 (실적보고)

센터는 매년 상·하반기별로 사업계획 집행 실적을 그 반기 종료 후 30일 이내에 상공부 장관에게 보고하여야 한다.

제11조 (보고·감독)

상공부 장관은 감독상 필요한 때에는 센터에 대하여 그 업무 상황에 관한 보고서의 제출을 명하거나 소속 공무원으로 하여금 그 업무를 감사하게 할 수 있다.

제12조 (벌칙)

제8조의 규정에 위반하여 센터 또는 이와 유사한 명칭을 사용한 자는 50만 원 이하의 벌금에 처한다.

제13조 (시행령)

이 법 시행에 관하여 필요한 사항은 대통령령으로 정한다.

부칙 〈법률 제3070호, 1977.12.31〉

① (시행일) 이 법은 공포한 날로부터 시행한다.

② (경과조치) 이 법 시행 당시의 재단법인 한국디자인포장센터는 이 법에 의하여 설립된 법인으로 본다. 다만, 이 법 시행일로부터 3개월 이내에 이 법에 따른 정관 개정 절차를 밟아야 한다.

한국디자인포장센터의 구조와 운영 실태

1970년 출범한 한국디자인포장센터는 여러 가지 구조적인 문제점을 안고 불안한 출발을 했다. 기관의 설립 절차를 생략한 탓에 1977년 '디자인·포장진흥법'이 제정되어 디자인 진흥기구 설치에 관한 법적 근거가 생길 때까지 8년간을 정부의 디자인 진흥기관이면서도 민간 재단법인의 형태로 운영되었다. 세 기관의 통합을 원활히 하기 위해 각 기관의 간부진을 모두 연임시킨 탓에 조직은 매우 방대한 규모로 구성되었다. 또 재단법인의 최고 의결기관은 이사회임에도 이사회의 의결 사항 가운데 사업 예·결산, 정관 제·개정, 인사에 대해서는 상공부 장관의 승인을 받도록 정관을 제정하여 이사회 조직은 유명무실해졌다. 상공부 장관인 이사장이 모든 결정권을 가진 구조였다. 하지만 급하게 만들어진 조직이어서 업무 분장이 명확하지 않아 업무 한계와 책임의 소재가 모호했다. 방대한 구조에 이사장, 부이사장, 전무이사, 상무, 부장, 과장, 참사, 서기, 서기보, 보조원 등 10개의 계층을 가진 조직인데도 권한 위임 규정이 없어서 특별한 사유가 없는 한 이사장까지 전부 결재를 받아야 하는 어려움도 있었다. 현직 상공부 장관인 이사장 결재까지 받는 데에 많은 시간이 걸렸고, 까다로운 결재 과정은 중간 관리층의 능동적인 업무 수행을 어렵게 했다. 또 상공부 장관과 차관보가 한국디자인포장센터의 이사장과 부이사장의 직책을 가지고 있었기 때문에 독립기구로서의 자율성을 잃고, 상공부의 영향을 많이 받을 수밖에 없는 구조였다.

이 같은 잘못된 구조는 이후 1974년 조직 개편을 통해 해소해나갔다. 설립 당시 방대하게 구성된 조직은 1974년 1월 24일 개정을 통해 각종 위원회와 부이사장, 상임고문제를 없애고 디자인과 포장을 한데 묶음으로써 상무를 진흥·개발 담당, 사업 담당, 공장 담당으로 삼원화했다. 이사회의 지위가 높아지고 각종 위원회와 부이사장, 상임고문직이 사라졌으며, 상무직은 4개에서 3개로 줄고, 20개의 과가 11개로 축소되면서 조직이 간소화되었다. 디자인 담당과 포장 담당 상무는 진흥개발 담당 상무로 통합·축소되었으며, 디자인 관련 6개의 과도 사라지고 디자인개발실로 통합되어 디자인 진흥이라는 본연의 업무가 대폭 줄어드는 대신 공작실이 신설되었다.

1977년에는 뒤늦게나마 제정된 디자인·포장진흥법으로 더 체계적인 디자인 진흥이 가능하게 되었다. 1980년에 진행된 조직 개편은 1974년의 구조와 큰 틀에서는 별다른 차이가 없었지만, 1977년 12월에 제정된 디자인·포장진흥법을 근거로 특수 법인화되면서 이사회 조직이 조직표에서 사라졌다. 이로써 통합 이전된 세 기관의 흔적은 한국디자인포장센터가 설립되고 10년 만에 거의 사라지게 된다. 또한 1987년에 있었던 조직 개편에서는 감사 조직이 사라지고 연구 진흥 상무이사와 사업 상무이사 2체제로 바뀌었으며, 디자인 관련 부서는 더욱 간소화되어 '디자인개발부' 하나만 남게 된다. 설립 이후 1990년까지 20년 동안 세 번의 조직 개편이 이루어지면서 점차적으로 디자인 관련 부서가 줄어들었고, 이에 따라서 디자인 관련 진흥사업도 많이 축소되었으며, 운영 방향도 디자인 연구개발보다는 국가적 차원의 진흥 정책과 계몽사업 위주로 재편되었다.

1987년 개편된 디자인개발부

한국디자인포장센터의 성격과 운영 형태를 파악하기 위해서는 역대 이사장진을 살펴볼 필요가 있다. 군부독재정권의 특수성을 감안하면 행정 수장의 성향이 행정기관의 업무에 영향을 미치기 때문이다. 한국디자인포장센터는 이낙선 장관을 초대 원장으로 하여 1990년대 초반 문민 정부 출범 전까지 줄곧 군 장성 출신이 임명되었다.

초대 원장 이낙선은 당시 대통령의 개인적 신임도가 높았던 현직 상공부 장관으로서 강력한 권위를 가지고 있었다. 그렇기 때문에 원활한 정부의 지원과 각 기업의 적극적인 참여 유도 및 찬조금 출연, 추진력 있는 디자인 진흥사업 등을 수행하는 데 긍정적인 결과를 낳았다. 당시 한국 사회의 후진적 정치 문화 풍토에서는 권위 있는 강력한 리더에 의해 운영되는 것이 훨씬 더 능률이 높았던 것이다.[2] 이것은 디자인 진흥의 비약적인 발전을 불러올 수도 있었지만, 센터의 운영이 이사장 한 사람에게 중앙집권화됨으로써 이사장의 독단적 의사에 따라 결정되는 문제가 있었다. 또한 한국디자인포장센터는 형식적으로는 재단법인의 민간 기구 형태로 운영되었지만 상공부가 담당 관청이었다. 법적으로 관리·감독의 책임이 있는 담당 관청의 수장인 상공부 장관이 센터의 이사장으로 취임하는 것은 이사회를 무력화하는 결과를 낳았고, 관청을 감독해야 할 수장이 피감독 기관의 수장을 겸함으로써 센터의 사업 실책을 감독하고 문책할 수가 없게 되어

2
한국디자인포장센터의 '1970년도 사업 계획 및 예산서'에 의하면 총수입 10억 2,433만 8,000원 중 판매 수입이 6억 4,627만 6,000원이었으며, 전체 운영비의 60퍼센트는 기존 한국수출품포장센터 공장 시설의 사업 수익에서 나왔다. 나머지 책정된 예산 중 찬조금 10억 34만 4,000원으로 충당하고 있었으며, 이 막대한 찬조금은 완전히 이사장의 개인적 힘에 의존하고 있었다고 한다.

(박삼규, 「한국디자인 포장센터에 관한 연구」, 서울대학교 행정대학원, 1970, 113쪽.)

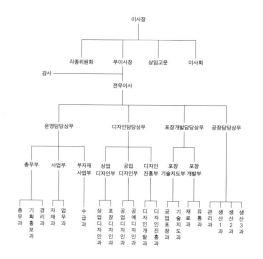

1970년 5월 25일 제정

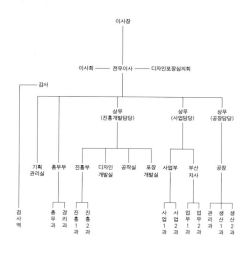

1974년 1월 24일 개정

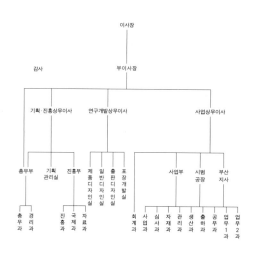

1980년 1월 1일 개정

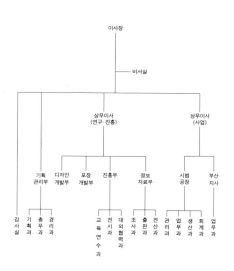

1987년 3월 1일 개정

한국디자인포장센터의 조직 변천 과정

정책 수행의 책임 소재가 불분명해지고 운영이 방만해졌다.

이낙선 원장이 1년 10개월 뒤인 1972년 3월 30일에 퇴임하고 2대 원장으로 취임한 사람은 박정희의 동서, 즉 육영수 여사의 여동생 남편이었던 조태호였다. 그러나 조태호 원장은 10개월도 채우지 못하고 퇴임했다. 제3대 원장으로 취임한 사람은 일본항공학교 장교 출신으로 공군참모총장까지 지낸 전형적인 군인 출신의 장성환이었다. 제4대 김희덕 원장은 육사 2기로 박정희 대통령과 동기생이었으며, 전 육군본부 중장, 제20대 육군사관학교 교장을 지낸 인물이었다. 제5대 이광노 원장은 전 수도군단장 출신으로 1979년 12·12 사태의 공신이었는데, 1984년 2월부터 1988년 6월까지 한국디자인진흥원 원장으로 근무하다가 1988년부터는 13대 민정당 전국구 국회의원이 되었다. 제6대 조진희 원장 역시 육사 출신으로 육군본부 부관감을 맡았던 인물이었다. 이렇게 한국디자인포장센터의 이사장직에는 노태우 정권이 끝나는 1993년까지 계속해서 군인 출신이 임명되었다.

1970-1980년대에는 군 장성들이 예편 후 정부 산하기관의 수장으로 임명되는 경우가 일반적이었지만, 한국디자인포장센터는 특수한 목적으로 설립된 전문 기관이었기 때문에 최소한의 관련 지식이 없는 인사를 기용하는 것은 전문성 상실이라는 결과를 낳았다. 초대 이낙선이나 2대 조태호는 디자인 전문가는 아니었지만 박정희 대통령의 최측근들로, 센터의 운

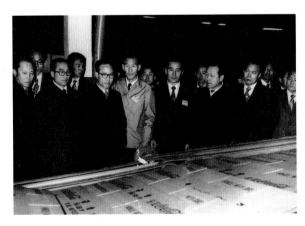

1971년 센터 시범 공장
생산 제품을 살펴보는
이낙선 상공부 장관과 김종필 의장

영에 강력한 정치적 후원인으로 작용할 수가 있었다. 그러나 3대 원장 이후로는 각기 군에서 예편한 50-60대 고령의 전직 장성들로, 센터 이사장직을 몇 년 맡고 난 뒤에는 대부분 공직 생활을 마감했다. 대부분 평생을 군인으로 복무했고 디자인과는 전혀 무관한 삶을 살았던 인물들이었다. 처음으로 민간인 출신의 원장이 등장한 것은 문민 정부가 들어선 뒤의 일이었다.

한편 한국디자인포장센터는 설립 이후 전담 부서가 십여 차례나 바뀌었다. 1970년 5월 설립 당시에는 상공부의 상역국 무역진흥과가 한국디자인포장센터를 전담 관리감독했으나, 같은 해 10월 통상진흥국에 디자인포장과가 설치되면서 관련 업무를 이관받아 전담하게 되었다. 이후 디자인포장과는 1973년에 중소기업국으로 이관되어 존속되었으나, 1977년 3월에 폐과됨에 따라 디자인 진흥 업무는 중소기업국 지도과로 넘어갔다. 이후 디자인 진흥 업무는 기획관리실, 산업정책관실, 섬유생활공업국, 중소기업국, 산업정책국 등으로 옮겨 다니다가 1996년에야 기술품질국 산업디

	이름	취임 시기	비고
1	이낙선	1970. 5	미국 포병학교, 5·16 군사정변 주역
2	조태호	1972. 3	박정희 동서
3	장성환	1973. 1	일본 항공학교, 공군참모총장
4	김희덕	1976. 7	육사 2기, 육사 교장
5	이광노	1984. 2	수도군단장, 12·12 사태 주역
6	조진희	1988. 6	육군본부 부관감실
7	유호민	1993. 4	행정공무원
8	노장우	1997. 1	서울대학교 법과대학
9	정경원	2000. 3	서울대학교 미술대학, 카이스트 교수
10	김철호	2003. 5	홍익대학교 미술대학, LG전자
11	이일규	2006. 5	육사 국제정치학, 행정공무원
12	김현태	2009. 4	연세대학교 경영학, 제36대 대한석탄공사 사장
13	이태용	2012. 3	서울대학교 정치학, 행시 제22회, 행정공무원

한국디자인포장센터의 역대 이사장(원장)

자인과로 정착하게 되었다. 그러나 산업디자인과는 작은 정부를 추구하는 '국민의 정부'의 방침에 따라 1998년 2월에 폐지되었고, 디자인 진흥 업무는 산업기술국의 품질디자인과로 이관되었다. 이 품질디자인과는 브랜드 가치에 대한 인식이 높아지면서 2000년 10월부터는 디자인브랜드과로 이름이 바뀌었고, 지금은 산업기반실 내 디자인생활산업과에 소속되어 있다. 한국디자인포장센터는 30년간 열 번, 3년에 한 번 꼴로 상공부 내에서 전담 부서가 변경되었던 셈이며, 이러한 이유로 안정적이고 일관성 있는 정책 기조를 유지하기 힘들었다.

관리 기간	관리 감독 부서
1970.5 – 1970.10	상공부 무역진흥과
1970.10 – 1973.1	통상진흥국 디자인포장과
1973.1 – 1977.3	중소기업국 디자인포장과
1977.3 – 1978.7	중소기업국 지도과
1978.7 – 1981.5	기획관리실(기업 지도 담당)
1981.5 – 1981.11	기획관리실(경영 지도 담당)
1981.11 – 1981.12	산업정책과(산업 정책 담당)
1981.12 – 1982.9	섬유생활공업국 섬유제품과
1982.9 – 1983.2	중소기업국 지도과
1983.2 – 1987.3	중소기업국 농촌공업과
1987.3 – 1991.12	산업정책국 산업진흥과
1991.12 – 1994.12	산업정책국 산업기술과
1995.1 – 1996.1	통산산업부 산업기술과
1996.2 – 1998.2	통산산업부 산업디자인과
1998.2 – 2000.10	산업기술국 품질디자인과
2000.10 – 2004.11	산업기술국 디자인브랜드과

한국디자인포장센터의 역대 전담 부서

한국디자인포장센터의 디자인 진흥과 개선사업

비록 강압적인 통폐합과 설립 과정을 거쳤지만, 한국디자인포장센터는 설립 후 다양한 디자인 진흥사업을 의욕적으로 전개해나가며 당시 한국의 디자인 수준을 진일보시키는 계기를 마련했다. 1971년 국제공예협회(WCC), 1972년 국제그래픽디자인단체협의회(ICOGRADA), 1973년 국제산업디자인단체협의회(ICSID)에 가입했고, 해외 디자인 동향 파악, 수출 촉진을 위한 해외시장 조사, 디자인 연구개발을 위한 기초 자료 조사 및 정책 자료 수집 등을 통해 국내 수출산업을 지원했다.

《디자인·포장》 창간호 _1970_

또 디자이너 등록사업과 디자이너 대회를 개최해 산업계의 주변부에 머물러 있던 디자이너들의 의욕을 고취시켰고, 각종 세미나와 전시회를 개최해 기업 경영자와 일반 대중을 대상으로 한 디자인교육, 계몽 활동도 활발히 전개했다. 1970년 11월에는 디자인·포장 전문 잡지인《디자인·포장》을 창간했고, 1971년 11월에는 디자인 관련 자료를 구비한 자료실을 개관했다. 자료실은 디자인 분야 자료 2,127종, 포장 분야 447종, 기타 슬라이드 등 총 1만 7,667개와 디자인·포장 관련 도서 3,351종, 잡지 5,881종 등의 방대한 양이 비치된 종합정보센터의 역할을 맡게 되었다.

특히 한국디자인포장센터는 전시사업을 통해 산업계와 디자인계의 계몽 활동에 힘썼다. 상공미전(매회 개최), 한국우수포장대전(1971-1975, 1980, 1987, 1988), 국제포장기자재전(KOREA PACK, 1971, 1985, 1987), 서울국제포장전(SEOUL PACK, 1989), 우수산업디자인전(1970, 1973, 1974, 1975, 1976), 국제 교류전(1970, 1972년 스위스 포스터전, 1973년 우수포장비교전, 1974년 해외포장자료전, 1977년 이탈리아 산업디자인전, 1979년 영국·이탈리아 산업디자인전, 1988년 프랑스 산업디자인전), 1985년 이후의 굿디자인전 등 해외의 우수한 디자인과 포장을 국내에 소개해 기업과 디자이너, 일반인의 인식 수준을 높이는 데 큰 역할을 했다. 그중 특히 주목할 전시는 상공미전이다. 상공미전은 근대 한국 디자인의 중심에서 디자인의 흐름을 주도하고, 신진 인력의 등용문 역할을 하는 가장 권위 있는 디자인 전람회로 자리 잡았으며, 지금까지 명맥이 지속되고 있다.

한국디자인포장센터는 초기 거시적 차원에서의 진흥사업뿐 아니라

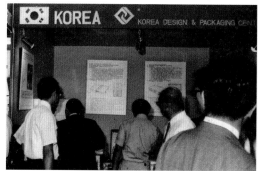

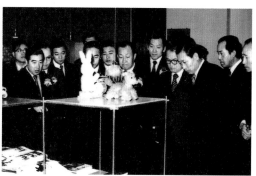

도쿄국제포장전(TOKYO PACK)에 설치된 한국관 <u>1972</u> 굿디자인 완구 전시회 <u>1974</u>

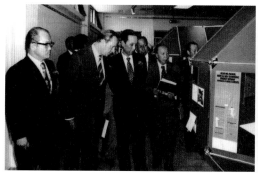

영국 산업디자인전 <u>1979</u> 이탈리아 산업디자인전 <u>1979</u>

실질적인 디자인 개선사업에도 힘썼다. 한국디자인포장센터에서 내놓은
『한국디자인포장센터 20년사』의 자료에 따르면, 설립된 1970년 한 해 동
안만 디자인 분야의 경우 무려 417종 1,390개, 포장 분야는 59종 488개의
연구개발이 이루어졌다. 전기 스탠드, 라디오, 시계, 전화기 등 전자 제품과
완구 제품, 수출용 잡화류에 이르기까지 다양한 분야의 공산품에 대한 디
자인 개선사업을 펼쳤고, 기업들의 디자인 발전을 위해 지원해주었다. 또
한 1971년부터는 디자인 기술용역사업도 시작했다.

　　그러나 설립 초기의 의욕적인 진흥사업은 곧이어 전개된 정부의 정책
기조 변화에 따라 급격히 달라지기 시작했다. 정부는 제3차 경제개발 5개
년계획의 착수 연도인 1971년부터 중화학공업화 정책으로 수출 정책 방향

분야 세부 사업 단위	디자인			포장			
	연구개발	기술 지도	기술용역	연구개발	기술 지도	기술용역	포장 시험
	종(개)			종(개)			건
1970	417 (1,390)	–	–	59 (488)	–	–	–
1971	55 (626)	–	87 (288)	56 (93)	–	98 (258)	–
1972	22 (124)	–	37 (121)	23 (59)	–	17 (69)	–
1973	32 (81)	–	29 (50)	115 (239)	–	21 (37)	–
1974	130 (130)	–	36 (36)	84 (84)	–	5 (65)	–
1975	58 (255)	–	48 (92)	11 (76)	–	123 (123)	–
1976	160 (224)	–	122 (418)	60 (60)	–	44 (62)	866
1977	8 (299)	–	78 (180)	52 (52)	–	69 (69)	4,160
1978	58 (141)	–	61 (488)	13 (13)	–	47 (47)	5,017
1979	56 (143)	–	53 (99)	43 (43)	–	108 (108)	3,587
계	996 (3,413)	–	551 (1,772)	516 (1,207)	–	532 (838)	13,630

1970년대 한국디자인포장센터의 사업 실적표

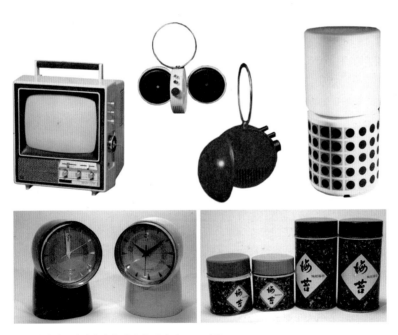

한국디자인포장센터에서 개발한 디자인 1970년대

을 급선회했다. 1972년 말에 작성된 정책은 1973년 연두에 박정희 대통령이 직접 '중화학공업화 정책 선언'을 하면서 시작되었다. 당시 후진 경제 체제에서 발표된 중화학공업 정책은 졸속 또는 즉석 계획이라는 비난이 일었지만, 박정희 대통령의 선택은 흔들림 없이 진행되었다. 정부의 정책 기조가 중화학공업화로 급선회하면서 기존의 경공업 수출품 증대를 위해 강조하던 포장과 디자인에 대한 관심은 급격히 사라졌고, 이와 함께 한국디자인포장센터에 대한 지원도 감소하기 시작해 디자인 연구개발사업도 축소되었다.

한국디자인포장센터의 1970년 설립 첫해 디자인 연구개발 실적은 이듬해인 1971년부터 급감하기 시작했다. 1970년도 디자인 417종 1,390개의 연구개발 실적은 통폐합 이전의 기존 한국수출디자인센터가 1969년 한 해 동안 수행했던 약 200개의 연구개발 실적의 두 배가 넘는 성과였다. 그러나 이후 1979년까지 디자인 분야 연구개발 실적은 누적 996종 3,413개, 포장 분야는 516종 1,207개에 그쳤다. 10년간의 연구개발 성과의 절반 정도가 설립 첫해인 1970년과 1971년에 집중되어 있고, 이후의 실적은 급격히 감소했다. 반면 디자인 기술용역은 1971년부터 꾸준히 고른 활동을 보였고, 1970년대 후반에 들어서는 포장 시험의 비중이 급격히 높아졌다. 이후 1980년대로 넘어가면서는 연구개발이 거의 이루어지지 않고 포장사업에만 집중하는 모습을 보인다. 이는 정부의 지원 감소로 디자인보다는 수익성이 높은 포장기술 용역사업에만 집중하게 되면서 비롯된 것이었다.

국전과 상공미전의 정치적 역할

한국의 디자인 발전 과정에서 관전인 상공미전의 역할은 매우 지대했다. 1960-1970년대의 상공미전을 이해하기 위해서는 대한민국미술전람회, 즉 국전을 이해할 필요가 있다. 1949년 이승만 정부가 "우리나라 미술의 발전 향상을 위한" 미술 진흥책으로 주관한 국전은 매우 권위가 높았기 때문에, 많은 작가들이 입선을 위해 자신의 스타일을 버리면서까지 국전 입선에 유리한 경향의 작품들을 출품하는 추세가 강했다. 각 대학의 미술대

학에서는 수업을 파행적으로 진행하면서까지 국전 입선에 유리한 스타일의 작품을 만들어내기 위해 노력했다. 당시 작가로서 사회적인 명예를 얻고 출세하기 위해서는 국전에 입선이 되고, 수차례 특선을 하거나 대통령상을 수상해 심사위원의 자리에 오르는 방법밖에 없었다. 그러기 위해서는 수상을 위해 국전의 경향에 맞추어 출품을 해야 했던 것이다.

　1960년 박정희가 쿠데타를 통해 집권한 이후 국전도 예외 없이 개혁의 대상이 되었다. 심사 제도의 폐단을 보완하고, 1961년부터는 추상미술 부문이 신설되었다. 추상미술은 '전위', 즉 아방가르드의 진보와 개혁의 이념을 따르고 있어서 4·19 혁명과 5·16 군사정변이라는 '혁명'의 관점에서 개혁을 주장하는 정권의 이미지를 드러내는 데 효과적인 수단이었다. 당시 미국은 제2차 세계대전 이후 줄곧 추상미술을 냉전 시대의 선전 도구로 활용해 자유 진영의 대표 양식임을 주장했다. 1930년대 소련에서 스탈린이 사실주의(Realism)을 사회주의 예술로 공인한 것[3]의 반대편에서, 미국은 여러 가지 제약을 가진 사실주의와 달리 표현의 자유를 보장하는 추상미술이 자유 진영을 대표하는 것이라고 주장했던 것이다. 미국은 잭슨 폴록(Jackson Pollock)의 액션 페인팅처럼 미술가가 어떠한 구속도 없는 상태에서 창작 행위를 하는 것을 추상표현주의로 보았으며, 자유주의 이데올로기를 선전하는 효과적인 수단으로 활용했다. 동서 냉전 구도가 만들어낸 미술 양식의 전략적 활용은 1990년대 초 사회주의가 붕괴될 때까지 지속되었다.

　미국의 전략과 맞물려 국전에 추상미술 부문을 새롭게 만든 것은 박정희 정권이 주장하는 '자유'와 '민주'라는 이미지를 창출하는 데 매우 효과적인 수단이었을 뿐 아니라, 넓게는 '반공'의 의미까지 내포한 것으로 볼 수도 있었기 때문이다. 비단 한국에서만이 아니라 추상미술 양식을 '진보적' '국제적' '민주적'이라고 해석하는 것은 그 당시의 세계적인 추세였고, 특히 우리와 비슷한 상황인 구서독에서는 거의 강박적이었다. 추상미술의 적극적인 육성은 박정희 정권이 '독재'라는 비난에 '민주성'을 덧칠할 수 있는 효과적인 홍보 수단이었다. 이후 1970년대는 '한국적' 추상을 자처하는 백색조의 추상미술과 추상조각들이 성행했다.

　또한 미술은 쿠데타로 집권한 정권의 '정통성'을 내세우는 데에도 적극 활용되었다. 특히 1970년대에 '민족정신 고취'라는 명목의 선전용 예

3
사회주의적 사실주의는 1934년 제1회 소비에트작가협회에서 공식적으로 주창된 창작 이론 및 방법으로, 미술은 프롤레타리아 계급에 봉사하고 당이 부여한 기본적 의무에 부응하며 이데올로기 교육 수단으로 자본주의에 대한 계급투쟁의 무기로 사용되어야 한다는 내용이다. 이에 자유국가들이 추구하는 모더니즘을 형식주의로 비난했고, 적극적이고 용맹한 노동자들과 농부들을 이상화해 사실적으로 그려냈다. 제2차 세계대전 이후 소련의 영향 아래 있는 모든 공산국가들이 사회주의적 사실주의를 예술 생산의 토대로 삼았다.

술로 '민족기록화' 시리즈가 제작되는가 하면, 국전에서는 민예적 소재
나 새마을운동 등 정권의 정통성이나 이데올로기를 대변할 수 있는 소재
가 대거 수상하고 홍보되었다. 일제의 선전 경향을 탈피하지 못한 상태로
1960-1970년대를 거치며 풍경화, 여인좌상, 누드, 민예품 등과 정물화, 불
교적 소재 등을 사실적으로 표현한 작품들이 입선하는 경향도 보였다. 이
것은 선전에서 주로 입선된 작품들이 소재별로 풍경, 정물, 인물 순서였다
는 것과 유사했고, 민예품, 불교, 새마을운동 등은 당시 정부의 문화 정책
이 적극 반영된 소재들이라는 점에서 주목할 필요가 있다.

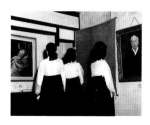

　　또한 국전의 시상은 정치적 관직에 따라 '대통령상' '국무총리상 ' '내
각수반상'의 순서로 자리와 크기가 배정되어 있었다. 관료적 계층구조에
익숙한 일반 국민들에게는 무의식중에 예술성마저도 수직적으로 고저가
매겨질 수 있는 것으로 인식되었다. '향토색'이 짙은 민예품을 늘어놓은 정
물화가 대통령상을 받고 나면 같은 주제의 정물화 출품작이 부쩍 늘어났으
며, 추상미술이 대통령상을 몇 번 수상하고 나서는 추상미술이 구상미술보
다 우수한 것으로 인식되는 경향을 만들어내기도 했다. 1968년 제16회 국
전에서 김진명의 정물화 〈화실〉이 대통령상을 수상한 뒤부터 옛 민예품을
잔뜩 늘어놓은 정물화가 부쩍 늘어났는가 하면, 1970년대에 들어서는 새
마을운동이나 베트남전을 소재로 한 작품들도 대거 등장했다. 국전의 심사
위원은 운영위원이 지명하는 식으로 운영되었고, 입상자 선정에 학연과 인
맥이 작용하는 등 여러 가지 폐단을 보여 1981년을 끝으로 폐지되고 민간
에 이양되었다.

　　1960-1970년대 국내 디자인계는 취약한 산업 기반과 디자인에 대한
낮은 인식으로 정체성에 혼란을 겪고 있던 시기였다. 대학의 전공은 순수
미술과 구분되지 않았고, 대부분 작가들의 작업 성향도 한홍택의 작품 활
동처럼 순수미술과 응용미술 작업을 겸하고 있었다. 디자이너로서의 사회
적 활동 범위가 제한적이었던 만큼, 많은 수의 디자이너들은 스스로 산업
계의 일원이라기보다는 미술계의 일원으로 인식하는 경향이 짙었다. 정부
의 인식도 마찬가지여서 1966년 시작된 상공미전은 소규모의 갤러리전으
로 출발했다.

　　초기 상공미전은 일반인들도 참여했으나 이후 디자인 전공 학생들이

1969년 제18회 국전 수장작
서양화 비구상 부문 대통령상, 〈흔적 백 F-25〉, 박길웅.
서양화 구상 부문 문공부장관상, 〈봉련〉, 김형근.

1970년 제19회 국전 수상작
서양화 구상 부문 대통령상, 〈과녁〉, 김형근.

1966년 제1회 상공미전 수상작
기관장상, 관광 포스터, 작가미상.

1974년 제9회 상공미전 수상작
추천작가상, 새마을운동 포스터, 김현.

1975년 제10회 상공미전 수상작
대회장상, 조명, 곽원모.

주로 출품하기 시작했다. 많은 수의 관련 학과 학생들에게는 디자인계의 국전이라고 할 수 있는 상공미전에서 수상하는 것만이 사회적 명예를 얻고 출세하는 길이었다. 국전과 같은 이유에서 신인 작가들의 등용문으로 적극 활용되었던 것이다. 상공미전은 '수출산업 기여'라는 본래 설립 목적에서 벗어나 현재까지도 수상작 가운데 단 한 점도 양산품으로 생산되어 수출 된 적이 없었다. 대신 정부의 정책이 반영된 경공업 제품과 포장재 부문이 주로 대통령상을 수상했다. 그래픽 분야에서는 관광 포스터와 한국의 전통 을 소재로 한 작품들이 많이 출품되었다.

또한 상공미전의 운영 방식은 추천작가 제도나 심사위원 선정 방식 등 에서 국전의 운영 방식과 유사했다. 1960-1970년대 상공미전의 심사위원 은 추천작가 회의를 통해 추천작가 중에서 비밀투표로 선정되었다. 관전 이면서도 추천작가 중심으로 운영된 것이다. 추천작가 중심의 운영은 특 정 학연과 인맥으로 작동되는 시스템상의 부작용을 낳았고, 정권의 관심사 에 동조하는 관료화 경향을 보이기도 했다. 국전에서 보였던 만큼의 폐단 은 없었지만, 상공미전도 큰 틀에서는 국전의 발전 양상과 유사하게 변해 갔다. 하지만 상공미전은 1976년 대한민국산업디자인전람회로 이름이 바 뀌면서 일부 규정도 개정되었다. 1970년대 후반부터는 선정 방식이 바뀌 어 비밀투표제에서 임명제로 바꾸게 되었고, 추천작가들과 함께 비전문가 들도 심사에 참여하게 됨으로써 이 같은 문제점들이 점차 해소되어갔다.

상공미전의 시상 역시 정치적 관직에 따라 그 내역을 계층적으로 두고 있다. 대통령상을 수상한 작품은 공모전의 성향을 결정지어, 그 다음해에 해당 주제나 스타일이 대거 출품되었다. 상공미전은 1977년 대한민국산업 디자인전람회로 발전해오는 과정에서 점차 관료적 행사로 그 성격이 굳어 지고, 시상 종목과 수량이 많아져 점차 방만해졌다. 이 같은 관행은 지금까 지도 이어지고 있다. 2005년 대한민국산업디자인전람회 시상 내역을 살 펴보면, 대통령상 이하 국무총리상 2개, 산업자원부장관상 9개, 교육인적 자원부장관상 7개, 한국디자인진흥원장상 7개, 한국디자인단체총연합회 장상 7개, 이외에도 경제인 연합회나 무역협회 등 수출 관련 단체장의 상 들도 각 7개로 이루어져 특선보다 높은 시상이 무려 68개에 이른다. 방만 한 시상 내역과 수량은 상의 권위를 떨어뜨렸으며, 40년 역사에 걸맞지 않

1973년 제8회 상공미전 개막식에 참석한 박정희 대통령

1973년 제8회 상공미전 제3부 심사 광경

게 선진국의 공모전에 비해 인지도가 낮을 뿐 아니라 여전히 관료적 속성의 전시성 행사 수준으로 운영되고 있다.

디자인계의 기술 관료화

1960년대 후반부터 정부가 근대화 정책의 일환으로 디자인에 관심을 가지기 시작하면서 디자인계는 빠른 속도로 기술 관료화되었다. 최초의 민간 디자인 진흥기관인 한국공예디자인연구소를 서울대학교 교내에 설치하게 된 것도 1965년 청와대 수출진흥확대회의의 결정 사항이었으며, 최초의 디자인 전람회도 1966년 6월 상공부가 주최한 상공미전이었다. 1970년에는 한국디자인포장센터라는 강력한 정부 주도형 디자인 진흥기관까지 탄생시켰다. 센터의 설립 과정에서 기존 서울대학교 미술대학의 교수진이 흡수되어 여러 가지 정부의 디자인 진흥 정책에 참여하면서 국책 과제를 수행하게 되었고, 일반 대학에도 용역 과제들이 주어졌다. 또한 한국디자인포장센터는 상공미전의 운영을 직접 맡았고, 추천작가 제도를 통해 작가를 기용했다.

한국디자인포장센터가 설립된 1970년을 전후하여 수많은 디자인 협회가 창설되었는데, 이들 단체는 지속적인 협회전을 개최함으로써 영향력을 키우고 여론을 선도해나가는 엘리트 그룹을 형성했다. 각 협회들은 서구의 신디자인 사조를 수용하고 전파했으며, 한국적 디자인에 대한 담론을 만드는 등 한국 디자인 조류를 형성해나가는 중요한 원동력으로 작용했다. 그러나 한국디자인포장센터가 디자인 분야 10여 개 단체, 포장 분야 4개 단체에 대한 자금 등을 지원함으로써 한국디자인포장센터는 사실상 디자인계를 중앙집권적으로 통제하는 기구가 되었다. 이후 현재에 이르기까지 지속적인 정부 주도의 디자인 진흥 정책이 전개되면서 한국의 디자인은 서구에 비해 짧은 시간에 비약적인 발전을 보이게 된다. 그 과정에서 현실 반영적이고 사회 참여적인 '문화'나 '예술'로서의 속성보다는 정권의 정책으로 '진흥' '발전'시켜야 할 산업의 기술로 디자인을 인식하는 경향이 짙어졌으며, 특히 그래픽디자인은 정부 시책을 홍보하는 프로파간다 예술의 성

격을 강하게 띠게 되었다.

그 예로 1972년에 창립되어 다른 여러 그룹보다 두드러진 활동을 보였던 한국그래픽디자인협회의 작업들을 들 수 있다. 1972년 9월 1일 이 협회는 김교만, 조영제, 이태영, 양승춘, 권명광, 정시화, 김영기, 홍종문, 권문웅, 안정언, 유재우 등의 창립 회원이 참여한 제1회 협회전과 함께 출범했다. 다음해인 1973년에는 대한항공과 함께하는 제2회 협회전 〈한국 관광 포스터전〉을 개최했고, 이후에도 〈가족계획 포스터전〉 〈밝은 사회를 위한 포스터전〉 등의 테마전을 통해 정부 시책을 홍보하는 작업을 해왔다.

중앙정부가 디자인을 통제함으로써 생겨난 관성들은 현재까지도 영향을 미치고 있다. 디자인을 문화이기보다 기술이나 산업의 일환으로 분류해 유독 산업자원부 내의 독립된 기관이 담당하고 있으며, 타 부처의 디자인 관련 사업을 제한하고 있다. 그 대표적인 예로 미술대전, 공예대전, 건축대전, 서예대전, 사진대전, 국악제, 음악제, 예술제, 연극제, 무용제, 민속예술 등 모든 문화 관련 지원사업은 문화부 산하 문예진흥원에서 주관하고 있으나, 유독 디자인 분야만 산업자원부에 소속되어 있다. 산업자원부는 해방 이후 줄곧 근대화 정책을 추진하던 주무 부서로서 정부의 강력한 정책적 지원을 받으며 여러 가지 진흥사업을 펼쳐온 부서였고, 디자인 영역은 여타 예술 분야와 달리 정부의 특혜 지원을 받았다. 그런 만큼 정부 정책과 무관하게 문화적 독립성을 획득하거나 자율적으로 발전하기 힘들었다.

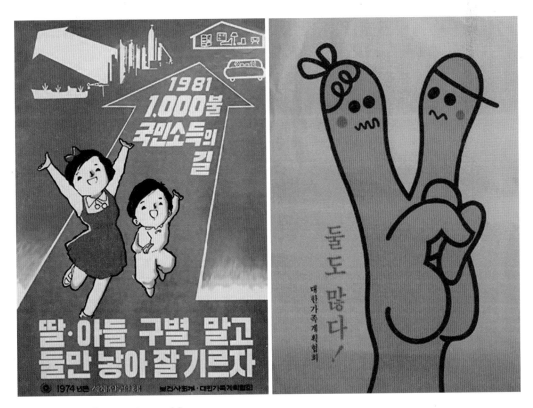

정부 시책을 홍보하는 포스터 1970년대

4 프로파간다 예술과 한국적 디자인

독재정권과 신고전주의

세계사적으로 살펴볼 때 제국주의나 독재사회 등과 같은 비민주적인 사회 형태 속에서 발생한 문화 양식은 당시의 이데올로기를 반영하며 발전해왔다. 나폴레옹 시대에는 앙피르(Empire, 제국) 양식을 통해 고대 로마의 영광을 되살리기를 기원했고, 독일 나치의 제국 시대에 히틀러 정부는 진보적인 성향의 바우하우스를 폐쇄하고 경제성과 기능성 등을 강조하는 모더니즘 미술이 독일 민족의 정신과 본질을 타락시킨다는 입장을 보였다. 대신 미술과 건축을 중심으로 신고전주의 사조를 부활시켜, 아리안(Aryan) 족의 우수성을 찬양하고 나치즘에 봉사하는 민족적 조형이라고 선전했다. 이탈리아 파시즘 정권은 노베첸토(Novecento)[4] 양식을, 러시아의 스탈린과 루마니아의 차우셰스쿠 정권은 신고전주의 양식을 적극 활용해 은행, 미술관, 전쟁기념관 등의 공공건물을 축조했고, 신고전주의를 정권의 공식적인 양식으로 채택하기도 했다.

1960-1970년대 한국의 군사독재정권도 이와 유사한 경향을 보였는데, '한국적' 디자인으로 불렸던 한국판 신고전주의 양식이 그것이다. 일반적으로는 전통문화를 주제로 한 디자인을 부를 때 사용하는 말이지만, 1960-1970년대에는 한국 관광 포스터, 전통 물건을 모사한 제품, 전통 건축물을 콜라주한 건축물 등을 지칭했다. 이외에도 신라 문화재나 충무공

[4]
20세기라는 뜻으로, 과거 이탈리아 재현 예술로의 복귀를 의미한다.

1972년 11월 21일 유신헌법 개헌
국민투표 현장
'한국적 민주주의 우리 땅에 뿌리박자'라는
표어가 보인다.

이순신, 호국위인 등을 중심으로 한 소재가 많이 다뤄졌다. 즉 한국적 디자인은 국민의 집단적 기억이 재현된 것이라기보다 당시 정권이 규정한 '한국성'을 표현함으로써 이데올로기를 선전하고 강화해나가는 홍보 수단이었다. 특히 공공디자인이나 관이 발주하는 건축물과 조각, 미술 작품들에 보이는 양상은 과거 나치나 일제가 보여주었던 경향과 거의 유사했다. 디자인 분야에서는 특히 그래픽 포스터에서 이 같은 경향이 두드러지게 나타났다. 이런 흐름은 1980년대로도 이어진다. 주로 한국 고유성에 중점을 두고 음양오행이나 샤머니즘, 불교 문화재, 여성 등 오리엔탈리즘적 소재를 적극 반영했으며, 전통적 소재를 모더니즘 양식으로 표현하는 절충주의 디자인이 대부분이었다. 군부독재 기간 동안 디자인에서 표방된 한국성은 정권이 만들어낸 민족주의 문화 정책이 가시적으로 표현된 것이었다.

독재정권기의 '민족주의' 담론과 '한국의 정체성'의 규정

민족주의란 1983년 어네스트 겔너(Ernest Gellner)가 말한 "정치적 단위와 민족적 단위가 일치해야 한다는 정치적 원리"로서 여러 가지 의미로 이해되고 있다.⁵⁰ 또 베네딕트 앤더슨(Benedict Anderson)의 주장에 따르면 '민족'이란 '상상된 공동체(imagined community)'이며 불안정하고 주관적이며 고안된

5
민족주의는 "정치 질서의 구성원들
사이에서 공동체성을 강조하는 일련의
상징과 신념에 대한 개인들의 관계를
의미하는 심리적 현상" "내 나라라고
하는 정치, 경제, 문화 체제의 형성과
고양을 민족, 국민이라는 인적인 면에서
정당화하려는 집단 의사" 또는 "특정한
역사적 정치 체제의 형성을 가능케 하는
하나의 역사적 정당성 명분" 등으로
다양하게 이해할 수 있다.

(어네스트 겔너, 이재석 역, 『민족과
민족주의』, 예하, 1988, 8쪽.)

대상이다. 애덤 스미스(Adam Smith)에 따르면, 민족주의는 근대의 산물이며, 개인을 '역사와 운명의 공동체인 민족'에 연결시키는 과정이면서 과거의 황금시대나 영웅을 통해 민족을 재구성하고, 공통의 과거를 '재발견' 또는 '재건'하려고 한다.

한국 사회에서의 민족주의에는 한국전쟁을 계기로 형성된 냉전 이데올로기가 중요하게 작용해서 반공주의를 민족주의와 동일시하는 의식구조가 자리 잡게 되었다. 군사정권은 '조국 근대화'라는 미명 아래 대중을 동원하고 자신들의 독재 권력 행사를 정치적으로 정당화하는 데 민족주의를 이용했다. 박정희 정권은 1960년 4·19 혁명으로 이룬 초기 민주주의를 묵살하고 1961년 5·16 군사정변을 통해 탄생한 정권이었고, 이후의 전두환 정권 역시 1979년 박정희 대통령 피살 이후, 12·12 사태로 탄생한 군사독재정권의 승속자로서 정권의 정통성을 찾기가 힘들었다. 이 때문에 군부는 민족주의를 적극 활용하고 전통문화 정책을 강화해나갔는데, '민족'이라는 이름으로 역사를 공식화하고 그 공식에 따라 한국의 정체성을 규명하며 독재정권의 정당성을 부여했다. 민족문화의 강조를 통해 민족적 자긍심을 고취시키고 국민들을 쉽게 단결시켰으며, 나아가 정권의 목표와 국민의 목표를 일치시킴으로써 군사주의와 반공주의를 효과적으로 주입했다.

에릭 홉스봄(Eric Hobsbawm)은 19세기 말 유럽의 민족국가 확산을 연구하면서, 오랜 역사를 지니고 있다고 믿어지는 전통들이 사실은 지배자에 의해서 최근에 '고안된 것(invented)'이라는 점을 지적하고 있다. 한국 사회에서 '한국의 정체성' 혹은 '한국성'을 나타낸다고 생각되는 많은 전통들도 독재정권을 거치면서 지배자의 관점에 의해 선별된 전통들이 반복적으로 재생산되고, 이것이 점차 '민족적'이며 '한국적'인 것으로 자리매김하여 정착된 것으로 볼 수 있다. 박정희 정권에서는 독재의 정당성을 주장하기 위한 논리로 '한국적 민주주의'를 내세웠는데, 이것은 한국의 지리적·역사적·문화적 특수성을 강조해 독재정권에 대한 비판을 무마시키기 위한 노력이었다. 주로 고유한 전통문화를 강조하는 방법으로 정권의 정당성을 홍보했다. 한국의 박정희, 북한의 김일성, 싱가포르의 리콴유, 인도네시아의 수카르노, 말레이시아의 마하티르 모하마드, 중국의 마오쩌둥 등의 독재정권이 아시아 문명의 특수성을 강조하는 경향이 짙었다는 점에서 모두 유사하다.

한국적 민주주의는 인류 문화의 보편성을 부정하고 동아시아나 한국 문화의 특수성과 함께 독자적 문화, 고유한 문화를 유독 강조했는데, 이는 다른 의미에서 폐쇄적인 사회, 정체된 사회였음을 반증하는 것이기도 했다. '민족 전통의 계승과 발전'이라는 명제하에 '한국적'이라는 용어로 생산된 많은 전통문화는 정권의 정당성을 강화해줄 수 있는 소재들을 선별적으로 선택한 것이었다. 특히 통일신라 시대를 과거의 황금시대로 상정하거나 신라 화랑도와 충무공 이순신을 부각시키는가 하면, 필요에 따라서는 태권도나 부채춤과 같은 것을 새롭게 고안해내기도 했다. '화랑'은 신라 왕실과 국민을 위해 죽음을 불사한 멸사봉공 집단으로 그려졌고, 나라를 위하고 풍류를 즐기며 공산주의 박멸을 위해 기꺼이 전장으로 나설 국민의 이상형으로 추앙했다. 충무공도 역시 같은 이유로 부각되고 강조되었는데, 이것은 장 자크 루소(Jean-Jacques Rousseau)가 『사회계약론(Du Contrat Social)』에서 말하고 있는 '시민종교(civil religion)'와 같이 '애국심'이라는 사회 통합 이데올로기를 창출해내는 매개체로 작용해 국가에 대한 국민의 자발적이며 맹목적인 충성을 이끌어낸다.

유신 체제의 이념과 독재정권의 비민주성을 은폐하기 위한 구호였던 '한국적 민주주의'를 효과적으로 선전한 '고안된 전통'으로서의 '민족'은 제3, 4, 5공화국에 걸쳐 28년 동안 계속 반복되며 민족주의와 국가주의 중심의 '한국성'을 형성하게 된다. 정부가 주도하는 일련의 관제 전시나 공공사업, 행사 등에 문화예술 분야를 동원하면서도 예외 없이 '민족주의'가 강조되었고, 작가들을 통해 재생산된 민족주의 예술 작품들을 '한국적'인 것으로 홍보하는 과정을 거치면서 국민의 공적 기억을 재구성했다.

민족주의 문화 정책과 프로파간다 예술의 등장

1960년대 전후의 열악한 사회 환경과 척박한 문화적 상황하에서는 관전에 입상하고 정권에 동조하는 것만이 작가들의 출세를 보장해줄 수 있었다. 이 때문에 여러 분야의 작가들이 정권의 민족주의 문화 정책에 동조하고 앞장서기를 주저하지 않았다. 예술 분야의 민족주의화 경향은 박정희

대통령의 조카사위였던 김종필 총재가 직접 진두지휘했던 '민족기록화 제
작사업' '애국선열 동상건립사업' '새마을화 제작사업' 등을 시작으로 직간
접적인 프로파간다 예술 작품을 생산했는데, 주로 독재정권이 규정해놓은
한국성을 표현한 작품이 많았다. 관이 주최하는 전람회나 공모전을 통해
이 같은 경향을 쉽게 확인할 수 있었다. 회화에서는, 1960년대에는 한국성
을 상징하는 것으로 여겨지는 한지(韓紙)[6]를 다루는 작가가 많았고, 1970년
대에는 1960년대 후반 일시적으로 유행하던 오방색이 사라지고 '백의민족'
을 대변하는 백색조의 단색회화(monochrom)가 유행했다. 그리고 이들 작가
들은 '한국적 모더니즘' '한국적 추상'이라는 논리를 동원해 자기합리화를
시도했다.

〈민족기록화전〉 팸플릿 1967

　건축 분야도 이와 유사하여 전후 재건사업에 힘썼던 정부로부터 대규
모 국책 공사가 계속 발주되었고, 문화공고부의 문화 정책에 따른 건축물
들이 속속 등장했다. 당시의 문화공보부는, 1961년 5·16 군사정변 때 신설
된 공보부에 1968년 7월 문교부가 맡고 있던 문화예술 관계 업무가 이관
되어 확대 개편된 조직이다. 원래 공보부의 역할이 정권의 이념과 정책을
선전하는 국무총리 산하의 중앙행정기관이었던 점을 생각해보면, 당시 재
건사업에 참여하는 건축가들에게 요구했던 건축물이 어떤 것이었는지 쉽
게 짐작해볼 수 있다. 건축계는 '한국적 건축'이라는 명분하에 전통 목조건
축물의 형상을 모사하는 것으로 정권의 민족주의 문화 정책을 표현해냈는
데, 그 대표적인 예가 국립중앙박물관(현 국립민속박물관)이다. 디자인 분야에
서도 한국적 디자인으로 통칭되는 작품들이 등장하기 시작했고, 실제로 상
공미전 시각 부문에서는 이들 작품이 줄곧 수상하기도 했다. 여러 협회전
이나 개인전, 출판 등의 주된 방향도 '한국성'을 나타내는 데 집중되었다.

야외 스케치에 참석한
일요화가회 회원 김종필

시대의 역사관과 '고안된 전통'

박정희 정권은 1961년의 문화재관리국 설치, 1962년의 문화재보호법 제
정 이후 국가적 차원의 대대적인 문화재 보수 정화사업을 펼쳤다. 남대문
중수공사(1961)를 시작으로, 동대문 단청 보수공사(1963), 경복궁 경회루

6

단청 공사(1963), 북한산 성곽 보수공사(1963), 낙산사 5층석탑, 석불 복원(1965), 경복궁 민속관 개관(1966), 탑골공원(파고다공원) 중수 착공(1967), 광화문 복원 착공(1968), 사직공원 내 단군성전과 사직기념관 단장(1968), 도산서원 보수정화공사(1969), 불국사 복원(1969), 첨성대 보수공사(1970), 한산도 충무공 유적 보수정화공사(1970), 기타 문화재 14점의 단청 보수공사 결정(1972) 등 문화재 복원을 전개했다.

　　호국선현 유적지와 국방 유적지도 대대적으로 보수되었는데, 경주 통일전, 서울 낙성대, 통영 제승당, 부산 충렬사, 진주성, 경기도의 남한산성과 행주산성 등이 보수 정화되었고, 특히 박정희 대통령이 개인적으로 숭배하던 이순신 장군 관련 유적지는 보수의 차원을 넘어 '성역화'하는 작업이 진행되었다. 충무공 이순신에 대한 박정희 대통령의 애정은 각별했는데, 이는 왜군의 침입에 맞서 백의종군하던 호국 영웅 이순신의 이미지를 혼란기에 쿠데타로 집권하여 국가적 안정과 경제개발을 도모한 자신의 이미지에 덧씌우는 작업의 일환이기도 했다. '성역화 사업'은 단순한 보수를 넘어서 주변 환경 정화와 편의시설, 기념비를 건립함으로써 새로운 유적지로 조성하는 사업이었다. 모든 건축물을 일직선으로 배열하여 중심축을 강조하고 있고, 거대한 벽체와 기둥을 통해 권위를 표현했다. 각 건물은 시멘트 콘크리트로 제작하면서도 외관의 형태는 전통 목조건축물의 형상을 그대로 모사했다. 그러나 색채만큼은 전통을 따르지 않는 경우가 많아 과거 오방색으로 칠해졌던 단청은 제거되고 지붕을 제외한 건물 전체가 백색이나 '박정희 컬러'라고 불리는 엷은 베이지색 계열의 계란색 단청이 칠해졌다. 오방색을 전근대적인 미신적 요소 내지는 무당색 쯤으로 치부하는 경향으로 말미암아 미술계뿐 아니라 그래픽이나 기타 디자인 영역에서도 1970년대에는 오방색이라는 소재가 거의 등장하지 않고 백색 단색조로 획일화되었다. 여기에는 '백색'을 한국의 정체성을 나타내는 색상으로 보았던 당시 미술계의 분위기도 일조했으며, 과거 일제 문화 통치기의 야나기 무네요시에 의해서 규정된 조선의 미가 확대 재생산된 것이기도 했다.

　　실제로 박정희 대통령의 역사관은 일제 식민지 사관과 거의 흡사했는데, 그가 쓴 책 『국가와 혁명과 나』 『우리 민족의 나아갈 길』에서 한국의 오천 년 역사를 "퇴영과 조잡과 침체의 연쇄사"로 규정하는가 하면, 조선왕

1961년 남대문 중수 공사

서울 남산의 안중근 동상과 기념관 <u>1970</u>

부산 충렬사 <u>1972</u>

아산 현충사 <u>1974</u>

서울 광진구의 어린이회관 <u>1975</u>

조와 유교 봉건시대를 "불살라버리고 싶은" 대상, "악의 창고" "구악(舊惡)" "역사에서 지우고 싶은 왕조" 등으로 묘사하곤 했다. 이 같은 역사관은 이 시기 문화 정책에도 적극 반영되었다.

1970년대에는 경주고도개발사업이 추진되어 대규모 복원 공사가 진행되었다. 예컨대 불국사, 대오릉, 안압지 개발 등을 통해 신라라는 황금시대를 복원하고, 과거의 화려하고 웅대한 모습을 강조하는 데 비중을 두었다. 이 시기 학생들의 국민윤리 교과서에는 화랑도가 민족의 얼로 부각되었고, 화랑도의 국가에 대한 충의 관념이 삼국통일의 정신적 토대가 되었다고 밝혀져 있다. 이후 불국사와 화랑, 신라 금관, 첨성대 등 통일신라라는 소재가 공공디자인이나 그래픽디자인에서 한국성을 상징하는 소재로 자주 등장했다.

애국선열 조상影像 건립 운동

문화 유적 복원과 맞물려 전국 곳곳에서 대규모의 시설물 정비사업도 진행되었다. 주지한 대로 제3공화국의 결여된 정통성에 대한 만회 수단으로 '민족중흥'을 강조했던 정권은 프로파간다 수단으로 애국선열들의 동상을 선별적으로 제작함으로써 국민들의 집단적 기억을 재생산하는 작업을 진행했다. 1964년 5월, 당시 공화당 창당 준비 위원장이자 5·16민족상재단 이사장이었던 김종필은 서울대학교, 홍익대학교, 이화여자대학교 조각과 학생들을 동원해 역사 위인의 석고상 37기를 만들어, 세종로의 중앙청에서 태평로의 남대문까지 길 양편으로 배치했다. 그러나 야외에 2년 넘게 세워두자 석고의 약한 내구성 때문에 비가 오면 얼룩이 지고 곧잘 쓰러졌다.

이후 1966년 광복절, 본격적인 '애국선열들의 조상 건립 운동'을 위해 '애국선열조상건립위원회'가 결성되었다. 같은 해 10월에는 서울 시내의 가로명을 정비하는 사업이 벌어졌고, 위인들의 명칭이 가로명으로 등장하기 시작했다. 이때 만들어진 이름이 '율곡로' '다산로' '난계로' '왕산로' '감찬로' '진흥로' '고산자로' 등과 같은 것이다. 그리고 1968년부터 애국선열조상건립위원회가 새로운 동상들을 만들어 세우기 시작했다. 당시 최고 권

「颱風(태풍) 해리어트 橫暴(횡포)에 두 石膏像(석고상) 넘어져」
《동아일보》 1965. 7. 29
위는 남대문 쪽에 놓여 있던 도산 안창호 선생 석고상이고, 아래는 시청 광장 분수대 옆에 있던 유관순 열사의 석고상이다.

1964년 호국선현 37인 동상제막식

愛國先烈 彫像建立委員會의 建立內譯
〈別表 I〉

順	名稱	作家	헌 납 자	建立日	位置	총 높이(동상)(m)	銘文	글씨
	1968〈1次年度〉							
1	忠武公 李舜臣	金世中	朴正熙(大統領)	68. 4.27	서울 世宗路	18(6.4)	李殷相	金忠顯
2	世宗大王	金景承	金鍾泌(共和黨 議長)	5.4	德壽宮 중화전 앞	8.9(4.5)	최현배	金忠顯
3	惟政 四溟大師	宋榮洙	李漢相(佛教 新聞社長)	5.11	장충단공원	10.3(4)	李熙昇	"
	1969〈2次年度〉							
4	栗谷 李珥	金貞淑	李洋球(동양시멘트社長)	69. 8. 9	社稷公園	11.5(4.5)	朴鍾鴻	李基雨
5	元曉大師	宋榮洙	趙重勳(한진 상사 사장)	8.16	孝昌公園	10.6(4.5)	李箕永	李基昇
6	金庾信	金景承	金成坤(국회의원)	9.23	서울시청앞(71년, 남산공원 이전)	9.3(4.5)	金庠基	孫在馨
7	乙支文德	崔起源	金昌源(신진자동차사장)	10. 9	제2漢江橋	14.2(4.5)	李殷相	金忠顯
	1970〈3次年度〉							
8	柳寬順	金世中	崔埈文(대한 통운 회장)	70.10.12	남대문 위(71년, 장충단 이전)	12.1(4.5)	徐明學	李基雨
9	申師任堂	崔萬麟	李學洙(고려원양어업 사)	10.14	사직공원	9.3(4.5)	李瑞求	李喆卿
10	鄭夢周	金景承	閔丙永(현대 건설 회장)	10.16	제2한강교	10(4.5)	李崇寧	徐喜煥
11	丁若鏞	尹英子	朴英俊(진흥 기업 사장)	10.20	南山시립도서관 앞	8.5(4.5)	柳洪烈	金忠顯
12	李退溪	文貞化	具滋暻(럭키 화학 사장)	10.20	"	8.5(4.5)	朴鍾鴻	金基昇
	1972〈4次年度〉							
13	姜邯贊	金泳仲	全仲潤(삼양 식품 사장)	72. 5. 4	水原 八達山	10.2(4.5)	金庠基	李基雨
14	金大建	田瑗鎭	崔聖模(대한생명보험 회장)	5.14	서울 切頭山	10.3(4.5)	柳洪烈	金忠顯
15	尹奉吉	姜泰成	崔鍾煥(三煥 기업 사장)	5.23	大田體育館 앞	9.2(4.5)		

미술평론가 윤범모가 정리한 동상 건립 내역

력의 실세였던 김종필 공화당 의장이 총재를 맡고 서울신문사가 직접 사업을 주관했으며, 권세가나 재계의 실력자들이 동상 건립을 하나씩 맡아 진행했다. 1968년 4월 이후 세종로에 이순신 장군 동상, 덕수궁에 세종대왕 동상, 장충단공원에 사명대사 동상이 세워졌다. 처음으로 세워진 이순신 장군 동상은 박정희 대통령이 직접 헌납한 것이며, 여타 동상들과는 달리 도로 한가운데로 진출해 있고 높은 단을 세운 것이 특징이다.

1969년 이후에도 동상 건립은 계속되어 사직공원에는 이율곡 동상과 신사임당 동상, 효창공원에는 원효대사의 동상, 시청 광장에는 김유신 장군의 동상, 남대문 앞에는 유관순 열사의 동상, 남산의 시립도서관 앞에는 정약용 동상과 이퇴계 동상, 제2한강교의 양편에는 정몽주와 을지문덕 장군의 동상이 들어섰다. 김유신 장군의 동상은 1969년 9월 23일 서울시청 앞 광장에 준공되었고, 유관순 열사의 동상은 1970년 10월 12일 남대문 앞 녹지대에 세워졌다. 박정희 대통령은 열두 번째 동상 기공식 때까지 어김없이 제막식에 참석했다고 한다. 이후 1971년에는 완공된 동상이 없었고 1972년에는 절두산 성지에 김대건 신부의 동상이, 수원의 팔달산에 강감찬 장군의 동상이, 대전의 충무체육관 앞에는 윤봉길 의사의 동상이 세워졌다. 이렇게 하여 애국선열조상건립위원회가 만든 동상은 모두 15기였다. 또 위원회와는 별개로 전국 각지 교정에 '이승복 어린이' 동상이 설립되어 반공 사상을 고취시켰다.

그러나 동상의 건립 대상인 위인 선정 과정이 주관적이었고 역사적 인물들의 초상을 어떤 근거로 어떻게 표현할 것인지 고민하지 않았기 때문에, 동상은 헌납자와 정권의 취향에 따라 건립되었다. 건립한 지 6개월도 되지 않아 지하철 1호선 굴착공사가 시작되어 유관순 열사의 동상은 남산 2호 터널의 장충단공원 입구로, 김유신 장군의 동상은 힐튼호텔 인근의 남산공원으로 옮겨지는 일도 있었다. 동상 건립에 대해 체계적인 사전 준비가 없었고, 장소 선정 또한 역사적 관련성이 고려되지 않은 졸속 전시용 행정이었음을 알 수 있다.

그중 특히 충무공 이순신 장군 동상은 건립 초기부터 시민들의 항의와 철거 논란에 휘말리기도 했다. 별다른 고증 없이 급하게 진행된 동상 건립 사업은 몇 명의 조각가에게 집중적으로 의뢰되었고, 몇 개월 만에 수많은

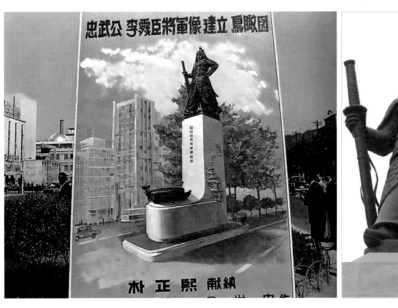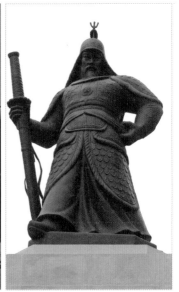

이순신 장군 동상 건립 조감도 1968
서울대학교 조소과 김세중이 제작한 것으로, '충무공 이순신장군상
건립 조감도' '박정희 헌납'이라는 글자가 보인다.

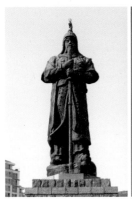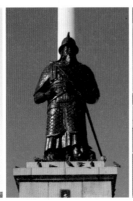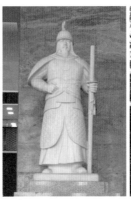

**경남 창원시 북원로터리의
이순신 장군 동상** 1952
국내에서 처음으로 세워진
이순신 장군 동상으로 제막식에
이승만 대통령이 참석했다.
윤효중 제작.

**부산 용두산공원 내의
이순신 장군 동상** 1955
당시 한국 최대 규모 동상으로
5년 동안 제작되었다.
김경승 제작.

**국회의사당 로비의
이순신 장군 동상** 1973
김경승 제작.

**안동 소재 초등학교 교정의
이순신 장군 동상** 미상

애국선열조상건립위원회가 만든 동상들의 현재 모습 <u>1968-1971</u>

동상을 급조하기 바빴다. 6미터가 넘는 규모의 이순신 장군 동상을 건립하는 데 주어진 시간은 3개월 정도에 불과했고, 작업만 하기에도 벅찬 시간에 제대로 된 고증이 가능할 리가 없었다. 또 4·19 혁명 전까지는 이승만 대통령 동상이 위치하던 자리에 이순신 장군 동상이 세워짐으로써 군사정권의 유산이라는 지적이 끊임없이 제기되었다.

　동상의 형상에 대한 여러 가지 문제 또한 제기되었다. 요약하면 원래 수군은 갑옷을 입지 않으며 입고 있는 갑옷이 중국 것이라는 점, 백병전을 하지 않는 수군인 이순신 장군의 칼은 수신호용으로 길이가 2미터가 넘는 칼이었으나, 동상은 짧은 일본도를 들고 있다는 점, 오른손에 칼집을 쥔다는 것은 칼을 뽑을 의사가 없는, 즉 항복을 표시하는 패장의 모습이라는 점, 아군에게 공격 명령을 내리는 등의 용도로 사용되는 북을 눕혀놓은 점 등이 지적되었다. 세종로에 세종대왕이 아닌 이순신 장군이 건립된 점도 지적되었고, 광화문이 아니라 남대문 밖에서 지켜야 한다는 주장까지 나오면서 다양한 논란이 일었다. 1968년 건립된 이래 철거나 표준 영정에 맞게 다시 제작하자는 목소리까지 나오는 논란 속에서도 지금까지 자리를 지키고 있다. 또 위원회 활동과는 별도로 현재까지 전국에 건립된 수많은 이순신 장군의 동상들이 남아 있는데 제각각 다른 모습을 하고 있다.

한국적 건축에 관한 고민

1970년대에는 전국 각지에 많은 박물관이 건립되어 역사와 문화에 대한 계몽에 박차를 가했다. 국립부여박물관(1967, 현 부여군고도문화사업소), 국립중앙박물관(1972, 현 국립민속박물관), 국립공주박물관(1973), 국립경주박물관(1975), 부산시립박물관(1978)과 국립광주박물관(1978) 등 수많은 박물관이 신축되었다. 당시 공공건물의 설계 지침에는 "한국성의 표현, 재창조, 승화"와 같이 표현되어 직접적으로 민족주의를 강요했는데 대부분의 건축물에 이 같은 요구 사항이 어김없이 반영되었다. 1970년대 초 동일한 기간에 정부 발주로 지어졌던 국립중앙박물관과 국립부여박물관의 두 사례를 양식적으로 비교해보면, 당시 독재정권이 요구했던 민족주의 형식, 즉 한국적

국립중앙박물관(현 국립민속박물관) 1972
설계 강봉진.

국립경주박물관 1975
설계 이희태.

부여박물관(현 부여군고도문화사업소) 1967
설계 김수근.

국립진주박물관 1984
설계 김수근.

국립청주박물관 1987
설계 김수근.

건축이 정확히 어떤 모습이었는지를 쉽게 파악할 수 있다.

일본 신사의 도리이와 지기

1966년 국립중앙박물관 현상 공모 당시에 주관 관청이 제시한 설계 조건에는 "건물 외형은 지상 5층 내지 6층, 지하 1층 건물로 그 자체가 어떤 문화재의 외형을 모방해도 좋음"이라고 명시되어 있었다. 이 같은 지침은 설계자와 심사자에게 혼란을 불러왔다. 그리하여 불국사, 삼국시대의 기단, 경복궁 근정전의 난간, 법주사 팔상전, 화엄사 각황전 등 9개의 전통 건축을 콜라주하고 세부까지 콘크리트로 모사한 지금의 결과를 낳았고, 이 건물이 하나의 전형이 되어 공공 건축물에 전통 모사적인 형식이 범람하게 되었다.

이와 같은 시기에 지어진 김수근 설계의 국립부여박물관은 독재정권이 요구했던 민족주의 형식을 다른 각도에서 읽어볼 수 있다. 김수근은 미국의 《타임》지가 "한국의 가장 경탄할 만한 훌륭한 건축가"라고 평했던 인물로, 김중업과 더불어 한국 현대 건축의 틀을 형성했다. 일본 유학 후 귀국한 김수근은 독재정권기와 맞물린 젊은 시절 동안 많은 국책 프로젝트를 수행하면서 한국의 정체성을 표현할 수 있는 '한국적 건축'을 고민할 수밖에 없는 상황이었다. 김수근은 부여박물관 공사가 진행되던 과정에서 지붕의 모양이 일본 신사의 '지기(千木)'와 비슷하고, 정문은 신사의 '도리이(鳥居)'와 비슷하다는 지적을 받으며 왜색 작가라는 시비에 걸려들었다. 당시 1967년 8월 19일자 《동아일보》 사회면 머리기사에 '부여박물관 건축 양식에 말썽. 일본신사 같다'라는 제목의 기사가 실리며 논쟁이 불붙기 시작했고, 급기야 박물관 철거 주장까지 제기되며 조사위원회가 구성되기도 했다. 민족주의 시각은 건축물의 외관 형태에 대해 과민한 반응을 불러일으켰고, 결국 일본 느낌이 나지 않도록 설계를 수정하는 선에서 타협되었다. 부여박물관 논쟁은 당시 한국 사회의 감정적 민족주의 수준을 단적으로 드러내고 있다. 전통을 직설적으로 모사하고 콜라주했던 국립중앙박물관과 비교해볼 때, 전통의 추상화를 시도한 김수근의 노력은 당시의 시대적 분위기에서 허용되지 않는 것이었다.

이후 김수근은 1979년에 설계한 국립청주박물관에서 부여박물관과 유사한 형태의 지붕 모양으로 설계했으나 왜색 시비를 일으켰던 처마와 용마루의 돌출부를 없애는 대신 전통 한옥의 형태와 스케일에 충실히 맞추

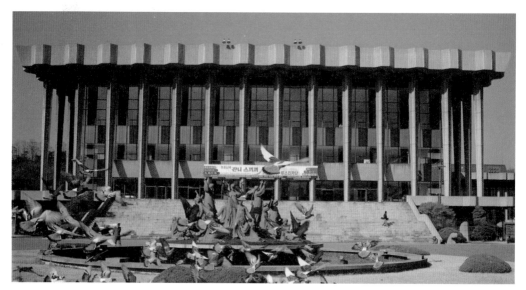

국립중앙극장 <u>1973</u>

'열주'라는 전통적인 형상을 현대적으로 차용한 대표적인
'한국적 건축'이다. 경복궁 내 경회루의 하부를 받치고 있는
기둥의 열주를 차용한 것으로 알려져 있다. 설계 이희태.

세종문화회관 <u>1978</u>

비천상(飛天像, 김영중 제작)과 전통적 요소의 처마와 서까래,
공포 구조를 추상화하고 문살이나 전통 문양을 대거
차용하고 있다. 설계 엄덕문.

었다. 이어서 1980년에 시공하여 1984년에 완공한 국립진주박물관은 거의 전통 건축물의 원형에 입각해 모사한 모습을 보이고 있다. 한 작가가 1970년대를 거치면서 만들어낸 세 박물관의 외부 형상 변천 과정을 살펴보면, 당시 정부가 요구했던 한국적 건축의 형태가 어떠했는지 짐작해볼 수 있다. 이후 김수근은 평생 '한국성' '한국적 건축'에 대한 강박적인 집착을 드러내기도 했다.

1970년 이후 다른 작가들을 통해 '국립중앙극장' '세종문화회관' 등 정부 주도의 대형 공사가 이어졌지만, 모두 전통 조형 요소들을 차용하는 방식으로 전통을 해석하며 설계해나갔다. 1960-1970년대 독재정권의 문화정책은 건축의 전통에 대한 해석의 다양성을 제거하고 전통의 피상적인 면만을 직설적으로 차용하는 방법으로 유형화·획일화했고, 한국적인 건축과 디자인을 형성시켰다. 이 같은 해석 방법은 1980년대 후반까지 계속되었으며, 독재정권이 종식되고 나서야 구조적 해석 방법이 등장하면서 조금씩 극복되기 시작했다.

모뉴먼트^{monument}와 공공디자인

1960-1970년대에는 전국 곳곳에 다양한 형태의 기념비가 건립되었다. 기념비는 크게 두 분류로 나누어볼 수 있다. 첫 번째는 앞서 이야기한 민족주의와 반공의 선전물로 활용된 사실적인 형태의 영웅상 또는 군인 군상이고, 두 번째는 경제발전을 기념하기 위해 제작된 기하학적 형태의 기념탑이다. 이는 1960-1970년대 미술계의 일반적인 흐름과 일맥상통한다.

두 형태의 예술 모두 애국주의와 계몽을 목적으로 제작된 공공미술이라는 점에서 동일하다. 하지만 사실적인 형태로 제작된 동상들은 그 설립의도와 의미가 명확한 반면, 산업 기념물은 추상성에 의해 의미가 불명확하여 세간의 주목을 받지 못했다. 하지만 이들 또한 경제발전에 대한 박정희 정권의 업적을 알리기 위한 선전물임은 명확했다. 동상들은 대부분 학교 교정이나 공원 등 생활 주변 곳곳에 침투해 있었지만, 산업 기념물들은

1960-1970년대 기념비

부산직할시 승격 기념탑 1963

울산 공업탑 1967

경부고속도로 기념탑 1970

소양강 다목적댐 건설 기념비 1973

구미시 수출산업의 탑 1976

포항오거리 기념탑 <u>1974</u>

한국은행 앞 조각분수탑 <u>1978</u>
당시 국내 최대 규모의 조각분수탑으로 정상부에는 십장생이
조각되었고, 남대문 쪽, 을지로 쪽, 남산3호터널 쪽 세 방향으로
청동 성인입상 6개, 군상 5개씩 3개조 15개로 구성되었다.
또 6각 기둥과 기단을 두고 그 위에 8층탑을 세웠다.
'8'은 관악, 북악 등 서울을 둘러싼 8악과 숭례문, 흥인문 등
8개문을 상징한다.

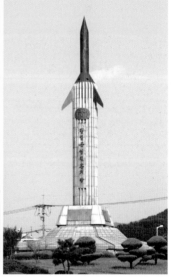

정밀공업 진흥의 탑 <u>1979</u>
1974년 창원공업기지 착공을 기념해서
창원 신촌광장에 연면적 8,235미터,
높이 25미터의 규모로 건립된 콘크리트
구조물이다. 정밀기술을 상징하는 미사일
모형으로, 탑 아래 비문에는 '우리 민족사에
찬란한 정밀공업의 금자탑을 세우자!'라는
박정희 대통령의 문구가 새겨져 있다.

년도	명칭	작가	현존 유무
1963	부산직할시 승격 기념탑	민복진	철거
1966	평화의 도시탑	박칠성	철거
1967	울산 공업탑	박칠성	현존
1968	구로동 수출공업탑	–	철거
1969	대전고속도로 기념탑	박칠성	철거
1970	경부고속도로 기념탑	송영수	현존
	고속도로 건설 희생자 위령비	최만린	현존
	남산 1터널 부조 '도약' '환희'	김세중	현존
1973	소양강 다목적댐 건설기념비	–	현존
1974	포항오거리 기념탑	박칠성	철거
	아산호 준공기념탑	–	현존
	호남남해고속도로 준공기념탑	김영중	현존
1975	영동고속도로 준공기념비	김경승	현존
1976	구미시 수출산업의 탑	–	현존
	안동 다목적댐 기념비	이일영	현존
	전주호남고속도로 준공기념탑	김영중	현존
1977	여명의 탑	강태성	현존
	번영과 평화의 길	김세중	현존
1978	고리 원자력 발전소 기념비	이일영	현존
	서울 한국은행 앞 광장 조각분수탑	이일영	현존
1979	호명호 양수발전소 기념비	이일영	현존
	정밀공영 진흥의 탑	–	현존

1960-1970년대 기념비 건립 현황[7]

'국가재건탑' '공업탑' '수출탑' 등의 이름으로 거대한 스케일로 제작되어 고속도로, 도심부 중앙의 로터리, 높은 지대의 정상에 조성된 넓은 광장에 노동자 동상이나 분수 등과 함께 조성되는 경우가 일반적이었다. 그 큰 규모 덕분에 도시의 랜드마크 역할을 하기도 했다.

형태 면에서는 단순 육면체의 기하형태에서부터 로켓이나 기계부품 등을 연상시키는 반구상적인 형태에 이르기까지 다양한 편이며, 부산, 울산, 창원, 대전 등 공업화가 일찍 진행된 도시를 중심으로 설립되었다. 기하학적인 형태로 제작하는 경향을 '한국적 모더니즘'이라고 부르기도 했는데, 추상미술이 가지는 전위적 성격은 미래 한국의 유토피아적 낙관과 현재의 시련 극복을 위한 독려의 의미를 함께 지닌 것이었다. 대부분 시멘트로 제작되어 그 예술적 가치가 낮았으며, 지금은 많은 수가 흉물스러운 외관 탓에 각 지자체에서 철거되었다.

한국적 디자인의 등장

1970년대 후반부터 1980년대에 이르기까지 시각디자인 영역에서도 한국적 디자인을 표방하는 작업들을 선보이기 시작했는데, 그래픽디자인을 중심으로 〈한국의 이미지〉(1979), 〈한국의 미〉(1981), 〈한국의 색〉(1981), 〈한국 패턴 디자인전〉(1985), 〈한국의 멋〉(1987) 등 한국의 전통을 주제로 한 전시가 이어졌다. 디자인에 나타나는 한국성의 표현도 역시 정부 주도의 민족주의 논리와 그 맥을 같이하고 있었다. 당시 디자이너들의 한국성에 대한 탐구는 전통 문양이나 색채와 같은 조형 요소의 재현 작업이 대부분이었으며, 그래픽 포스터에 자주 등장하는 소재는 '아리랑' '화랑' '충무공' '신라 금관' '남대문' 등이었다.

'한국적 건축' '한국적 모더니즘' '한국적 추상' 등과 같은 일련의 문화 예술계의 움직임과 같이 '한국적 디자인'도 정부 주도로 진행된 민족주의 미화 과정의 일환으로 이용되었으며, 궁극적으로는 프로파간다의 속성을 띤 것이었다. 이 같은 소재의 차용을 통해 표현된 한국적 디자인은 디자인 교육의 주요 프로그램으로 정착되면서 확산되어나갔다.

7
김미정, 「박정희 시대 공공 기념물을 중심으로」, 홍익대학교, 2010, 158쪽 참조.

한국을 소재로 한 그래픽 작품을 중점적으로 제작했던 김교만의 작업은 당시의 디자인 양상을 파악하는 데 있어 주목할 만하다. 김교만은 한국의 전통 소재를 현대적 감각으로 해석해냈던 디자이너로, 1996년 '한국을 대표하는 산업디자이너 100인' 가운데 1위로 선정되기도 했다. 그는 1976년 12월 17일부터 일주일간 한국디자인포장센터 전시실에서 〈한국을 주제로 한 관광 포스터전〉을 열었다. 이에 대해 1977년 3월호 월간《디자인》에 실린 인터뷰에서 "우리나라의 아름답고 특유한 생활 풍속들과 우리 민족의 전통적인 유산들을 발전하는 현대상과 융합시켜 신선하고 건전한 관광 포스터로써 관광산업 홍보에 이바지할 수 있다는 데 의의가 있다고 사료되어 한국을 위한 관광 포스터를 발표하게 되었다."라고 밝혔다.

〈한국을 주제로 한
관광 포스터전〉 포스터 1976
디자인 김교만.

전시회에서 소개되었던 작품들의 소재를 살펴보면 '농악대' '부채춤' '활쏘기'(활쏘기는 이순신 장군을 상징하기도 한다) 등의 민속적인 소재와 '석굴암' '첨성대' '돌미륵' '신라 금관' '경복궁' 등의 문화유산을 볼 수 있는데, 이는 당시 정권이 정통성을 선전하기 위해 선별적으로 선택했던 전통 소재들과 대부분 일치하고 있다. 더욱이 1980년대 이후 그래픽디자이너들이 한국성을 표현하기 위해 즐겨 사용한 오방색이나 단청, 풍수지리 등의 소재는 어디에서도 나타나지 않고 있다는 점으로 미루어볼 때, 그래픽디자인에도 당시의 문화 정책이 직간접적으로 작용했음을 알 수 있다. 또 독실한 천주교 신자였던 김교만은 많은 성당 관련 디자인을 맡아 하기도 했는데, '신라 금관'을 성당의 CI 베이직 시스템으로 제작한 것도 있다.

천주교 CI 베이직 시스템
디자인 김교만.

이와 유사한 경향은 다른 작가의 전시에서도 찾아볼 수 있었다. 홍익대학교 응용미술학과 출신 그래픽디자이너 홍종일, 전후연, 권명광, 나재오, 방재기, 정연종, 유재우는 1979년 〈한국 이미지전〉을 통해 포스터라는 매체에 한국의 이미지를 형상화한 작업을 전시했다. 당시 제각각 다른 학교나 기업의 소속이었던 그들은 자발적인 모임을 가진 뒤에 '한국 전통예술의 재조명'이라는 주제로 각기 9작품씩 출품했다. 작품의 소재를 살펴보면 '석굴암' '반가사유상' '전통건축물' '기생' '농악' '농촌 풍경' '닭' '호랑이' '장승' '잉어' '연꽃' 등 불교 문화재 또는 샤머니즘적 속성을 띤 전통문화와 관련 있다. 이들의 작업에서는 1970년대에 정책적으로 강조되었던 전통 소재와 함께 오리엔탈리즘적 특징을 지닌 소재들이 대거 등장하고 있다.

〈한국을 주제로 한 관광 포스터전〉 전시 작품 1976
디자인 김교만.

〈한국 이미지전〉 출품작 1979

〈한국 이미지전〉 포스터 1979

〈한국 이미지전〉
심벌 스티커 1979

기생이나 장승, 농촌 풍경 등은 과거 일제강점기에 향토색을 표현하기 위해 주로 사용했던 소재들이었다.

일반 대중들을 위한 공공디자인 영역에서도 유사한 경향이 나타났는데, 가장 대표적인 예로 담뱃갑 디자인을 들 수 있다. 정부가 독점적으로 전매하는 담배의 이름과 디자인 소재를 박정희 정권 이전, 즉 1940-1950년대와 그 이후를 비교해서 살펴보면 각 특징이 극명히 드러난다. 박정희 정권 이전에는 '승리'(1945), '장수연'(1945), '공작'(1946), '무궁화'(1946), '계명'(1948), '백합'(1949), '건설'(1951), '파랑새'(1955), '백양'(1955), '탑'(1955), '사슴'(1957), '진달래'(1957), '아리랑'(1958), '나비'(1960) 등과 같이 서정적이고 낭만적인 담배 이름과 그래픽 소재를 사용했고 전통문화에 대한 강박도 드러나지 않았던 데 비해 박정희 정권에 들어서는 '재건'(1961), '파고다'(1961), '금관'(1961), '새나라'(1961), '새마을'(1966), '정자'(1972), '은하수'(1972), '비둘기'(1973), '환희'(1974), '한산도'(1974), '단오'(1974), '남대문'(1974), '개나리'(1974), '명승'(1974), '거북선'(1974), '태양'(1974), '수정'(1974), '샘'(1974), '충성'(1976) 등의 이름이 사용되었다.

거북선, 한산도 등 이순신 장군과 관련된 소재와 첨성대, 신라 금관 등 신라와 관련된 소재들은 정권이 강조한 전통이었으며, 남대문은 박정희 정

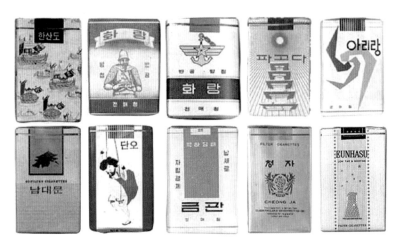

1970년대 담배 이름과 디자인

권이 가장 먼저 보수한 문화재였다. 특히 '화랑' 담배는 1949년에 국방부에서 군용으로 보급하기 시작해 1963년, 1968년 새로운 포장을 선보이기도 하며 1981년 말까지 32년간 군에 보급된 국내 최장수 담배였다. 대부분의 이름과 소재가 정권의 의도를 반영하고 있어 당시 문화 정책의 연장선상에서 이해해볼 수 있다.

만화영화와 반공 정책

월간 《우등생》 별책 부록
『각시탈』 1976

해방 이후 한국에 많은 수의 만화가 판매되어 전성기를 구가했으나 박정희 정권이 들어서면서 만화책과 만화 잡지가 '수입펄프를 낭비하는 원흉'으로 지목되었고, 박정희 정권은 만화 잡지 발행 허가를 취소했다. 문고판 출판이 불가능해지자 대본소 형태로 대여 만화가 유행했고, 전국적으로 대본소가 크게 늘어났다. 또 단행본 만화 대신 《소년중앙》《어깨동무》《우등생》 등 소년지의 별책 부록 형태로 발행되기도 했다. 만화 잡지는 1982년에 들어서야 비로소 육영재단이 《보물섬》을 발간하면서 엄청난 판매고를 기록할 수 있었다. 1960-1970년대 만화영화는 대부분 영세한 규모로 제작되었고 새로운 것을 만들기보다는 일본 만화를 모방하는 수준에 머물렀다. 일본 만화 캐릭터를 베끼거나 유사한 스토리를 만드는 것을 넘어서, 일본 만화를 보고 그대로 다시 제작하는 수준의 만화조차 등장했다. 당시 저작권법은 해외 저작물에 대한 보호 규정이 없었기 때문에 똑같이 제작하는 것은 별다른 문제가 되지 않았다.

한편 이 시기의 제작자들은 정부의 철저한 심의와 규제를 벗어나거나 수익성을 맞추기 위해 학생들의 단체 관람을 목적으로 한 반공 만화영화를 주로 제작할 수밖에 없었다. 즉 정권의 민족주의 문화 정책은 어린이 만화영화에까지 반영되어 그 특징을 드러냈다. 1970년대 후반에 제작된 국산 어린이 만화영화 〈로보트 태권V〉(1976), 〈태권동자 마루치 아라치〉(1977), 〈똘이장군〉(1978) 등의 작품들은 정의의 용사가 공산당을 상징하는 '붉은 악당'을 태권도로 물리친다는 반공과 계몽을 기본 내용으로 하고 있다.

당시 만화영화 분야에서 이례적으로 대흥행을 이끌었던 김청기 감독

은 세종로에서 이순신 장군 동상의 투구를 모티프로 〈로보트 태권V〉를 제
작했다고 회고한 바 있다. 일본의 그레이트 마징가를 닮은 외형으로 보건
대, 이순신 장군과 그레이트 마징가를 조합해 태권V가 탄생한 것이다. 태
권도를 구사하는 태권V는 중공업 육성 정책과 맞물려 공상과학만화의 전
성기를 구가했다. 〈똘이장군〉의 경우는 부제가 '제3땅굴 편'이었는데, 이것
은 1978년 발견된 북한의 제3땅굴[8]을 지칭한 것으로 어린이들의 애국심을
고취하고, 반공방첩 의식을 강화시킬 목적으로 제작된 것이었다. 만화의
내용을 보면 북한군이 붉은색의 각종 동물로 등장하고, 북한의 수령을 가
면 쓴 돼지에 비유하고 있다. 한복을 입은 '숙이'와 그 아버지가 공산당에
게 착취당하는 것을 똘이와 숲 속의 동물들이 구해낸다는 이야기로, 흥행
에 매우 성공한 작품이었다. 이 작품 이후 1979년에는 〈간첩 잡는 똘이장
군〉 〈암행어사 똘이〉 등의 시리즈가 추가로 제작되었다. 〈태권동자 마루치
아라치〉 또한 태권도를 통해 붉은 악당을 물리치는 대한의 용사라는 공식
을 보여주고 있다. 이 밖에 1979년 거북선을 주제로 한 〈날아라 우주전함
거북선〉, 마찬가지로 1979년 작품인 〈태극소년 흰독수리〉 등도 있다. 만화
영화 제작사들은 정권의 문화 정책에 적극적으로 호응함으로써 불량 만화
라는 딱지를 뗄 수 있었고, 어린이 단체 관람이라는 정책적 지원을 통해 수
지를 맞출 수 있었다. 반공과 태권도라는 테마는 1980년대 초반 〈해돌이
의 대모험〉 등에 이르기까지 한국 만화영화의 가장 중심이 되는 축이었다.

〈로보트 태권 V〉 1976
감독 김청기.

8
제3땅굴은 북한이 서울에서 불과
52킬로미터 떨어진 지점까지 파놓은
폭 2미터, 높이 2미터, 총길이 1,635미터
땅굴로 한 시간당 무장 군인 1만 명의
병력을 동원할 수 있는 규모였다.
북한의 무력 남침 기도가 드러난
것이었다.

〈똘이장군〉 1978
감독 김청기.

〈태권동자
마루치 아라치〉 1977
감독 임정규.

〈해돌이 대모험〉 1982
감독 김송필, 김현동.

외국 만화영화의 캐릭터를 모사한 사례
〈달려라 마징가X〉〈날아라 원더공주〉
〈우주소년 캐시〉〈우주 흑기사〉
1978 1978 1979 1979

「공상 과학 만화영화
로보트 태권V를 보고」
《소년한국일보》 1976. 7. 26

한홍택 1916-1994

한홍택은 서울 출생으로, 1937년 도쿄의
도안전문대학圖案專門大學을 졸업하고,
1939년 제국미술학교에서 1년간 유화를
배웠다. 귀국 후 1939년부터 1944년까지
해마다 조선미술전람회 서양화부에
출품해 입선하면서 서양화가로서의
위치를 굳혔고, 1940년 유한양행에
입사해 제약 상품을 위한 각종 도안을
그리는 전문 그래픽디자이너로 활동했다.
광복 직후인 1946년 조선산업미술가협회
(이후 대한산업미술협회로 개칭) 창립에
주도적 역할을 했고, 산업 미술계의
선구적 역할을 수행했다. 〈산업미술
개인전〉(1952), 〈모던디자인전〉(1958),
〈그래픽디자인전〉(1961),
〈시각디자인전〉(1967) 등 개인전도
활발히 개최했고, 1956년에는 한홍택
도안연구소를 설립하여 운영했다.
서울대학교 응용미술과 강사, 홍익대학교
공예과 교수, 덕성여자대학교 응용미술과
교수 등을 역임하고, 대한민국
문화예술상을 수상했다. 서양화와
산업미술을 병행했지만, 서양화가로서의
입지가 더 높았다.

도안전문학교 졸업 작품 1939
광고 포스터 1959

관광 포스터 <u>1949</u>

김교만 1928-1998

김교만은 1956년 서울대학교 응용미술과를 졸업하고, 잠시 진명여자고등학교 미술교사로 일하다가 동양방직 주식회사로 옮겨 광고와 패턴을 담당하는 디자이너로 4년간 일했다. 이후 성심여자고등학교와 서울예술고등학교 등을 거쳐, 1964년 서울대학교에 교수로 부임했다. 1978년 50세의 나이에 영국 센트럴세인트마틴스예술대학교 Central Saint Martins College of Art &Design에 입학해 그래픽디자인을 공부하기도 했다. 1976년 '한국'이라는 주제로 첫 번째 개인전을 열었고, 1978년과 1980년에도 개인전을 열었다. 한국 전통을 주제로 간결한 패턴의 그래픽을 추구했다. 작가로서의 개성이 뚜렷한 편이었고 서정적인 분위기를 연출했던 것이 특징이다.

『한국의 가락』(디자인연구사, 1982)과 『그래픽 4-아름다운 한국 1986』(미진사, 1986)라는 작품집을 발표했고, 대표 작품으로는 제42회 세계사격선수권대회의 심벌마크와 로고타입 및 포스터(1978), 서울지하철 3,4호선 토털디자인(1982), 한국 천주교 200주년 기념 심벌마크(1984), 한일은행·한국주택은행·중소기업 은행·대한투자신탁 CIP 제작(1982-1984), 아시안게임 문화 포스터(1986), 올림픽 문화 포스터, '한국 방문의 해' 심벌마크(1994) 등이 있다. 서울시 문화상, 대한민국산업디자인전람회 대회장상, 동탑산업훈장 등을 수상했다.

관광 포스터 1987
'한국 방문의 해' 공식휘장 1994
우표디자인 '농악' 1986

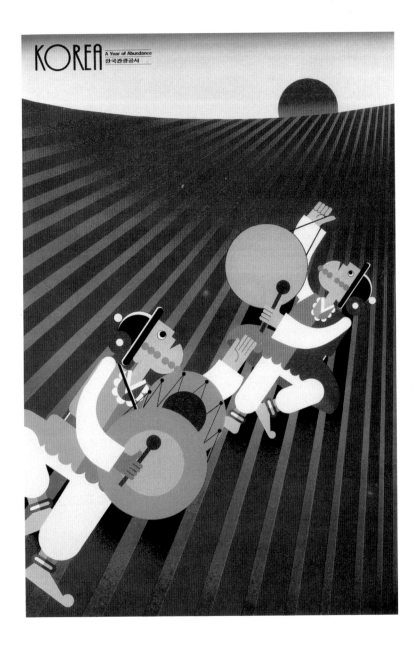

김중업 1922-1988

평양 출생으로, 호는 오심吾心이다.
1939년 평양고등보통학교를 마친 뒤,
1941년 일본 요코하마 고등공업학교
건축과를 졸업했다. 1941-1946년
도쿄의 마쓰다히라타松田平田설계
사무소에서 근무했고, 광복 후 1946년부터
1952년까지 서울대학교 공과대학
조교수로 있었다. 1952년 이탈리아에서
개최한 제1회 국제예술가회의에 한국
대표로 참석차 갔다가 돌아오지 않고, 그해
10월부터 프랑스 파리의 르 코르뷔지에Le
Corbusier건축연구소에서 4년간 일을
하게 된다. 1956년 귀국했으나, 공무원
신분으로 해외 불법체류를 한 탓에
서울대학교로는 복직할 수 없었고, 대신

홍익대학교 건축미술과 교수가 되었다.
같은 해 김중업 건축연구소를 열고
수많은 국책 프로젝트를 수행했으며,
1956-1965년에는 대한민국미술전람회
심사위원을 역임했고, 1962년 서울시
문화상, 1965년 프랑스 국가 공로
훈장을 받았다. 르 코르뷔지에를 무척
존경해 '김코르'라고 불렸고, 동시대를
살았던 건축가 김수근과는 영원한
라이벌 관계였다. 저서로『건축가의
빛과 그림자』(열화당, 1984)가 있고,
설계한 대표 작품으로 '서강대학교
본관'(1956), '육군박물관'(1956), '주한
프랑스대사관'(1964), '삼일 빌딩'(1969),
'제주대학 본관'(1970) 등이 있다.

주한 프랑스대사관 집무실 1964

UN묘지 정문 1966
제주대학교 본관 1970

김수근 1931-1986

함경남도 청진 출생으로, 1950년 경기공립중학교를 졸업한 뒤에 서울대학교 건축학과에 입학했다. 전쟁 중에 중퇴하고 일본으로 밀항해 도쿄예술대학교 건축학과와 도쿄대학교 대학원 박사를 수료했다. 1959년 유학생 신분으로 남산 국회의사당 설계에 응모해 1등으로 당선되었으나, 5·16 군사정변으로 계획이 백지화되었다. 하지만 이를 계기로 이름을 널리 알리게 되었고, 1961년에는 김수근건축연구소를 개소했으며, 홍익대학교 건축미술과의 전임강사가 되었다.

1967년 국립부여박물관 설계가 왜색 시비를 불러일으킨 것이 계기가 되어 평생 '한국적 건축'에 대해 고민한다. 대표 작품으로는 '워커힐 힐탑바'(1961), '자유센터'(1964), '정동문화방송사옥' (1965), '타워호텔'(1967), '한국일보 사옥' (1969), '건축사무소 공간 사옥'(1971), '마산 양덕동성당'(1979), '잠실 올림픽 주경기장'(1977) 등 수많은 건축물을 남겼고, 1966년 창간한 월간《공간》은 《스페이스(SPACE)》라는 이름으로 지금까지 발간되고 있다.

건축사무소 공간 사옥 1971

남산 타워호텔 <u>1967</u>

국립서울현충원은 1955년 7월 15일
국군묘지로 창설되어 순직 군인 등의
영현을 안장했다. 1965년에는 국립묘지로
승격되어 국가원수, 애국지사, 순국선열
등이 추가로 안장되었다. 국군묘지의
안장 능력이 한계에 다다르자, 1979년
충남 대덕군에 대전국립묘지를 추가로
착공했다. 1996년에는 국립묘지에서
국립현충원으로 변경되었다. 민족주의와
반공산주의가 시각화된 국립서울현충원
내에는 무용용사탑, 전쟁기념관, 현충관,
충렬대 등이 있다. 국립대전현충원에는
당시 문화 정책의 특징이 그대로 반영된
기하학적 형태의 기념비가 세워졌다.

국립서울현충원 1955
국립대전현충원 1979

데코마스 사례전 1976

국내에 CI라는 개념이 정착되기 이전, 조영제에 의해 '데코마스 (DECOMAS, Design Coordination as Management Strategy)'라는 용어로 기업 CI의 개발이 시작되었다. '데코마스'는 원래 일본 파오스(PAOS)사의 나카니시 모토오(中西元男)가 CI 개념을 기업에 이해시키기 위해 사용하던 용어였는데 조영제가 우리나라에 도입한 것으로, 국내 기업 CI의 효시가 되었다. 1976년 조영제는 신세계갤러리에서 〈데코마스 사례전〉을 개최하고 자신이 개발한 OB맥주, 제일모직, 신세계백화점 등의 디자인을 판넬로 전시해 큰 화제를 불러일으켰다. 이후 국내 기업 간에 CI 개발 붐이

본격적으로 일어났다.

조영제는 1965년 서울대학교 응용미술과를 졸업했고, 동 대학의 교수로 재직했다. 1970년대 중반부터 동양맥주, 제일제당, 제일모직, 신세계, 제일합섬, 한국외환은행, 삼립식품, 국민은행, 대림산업, 한국산업은행, 동아제약, 주식회사 럭키, 기아자동차, 삼성중공업 등 다수 기업의 CI 작업을 진행했다. 1982년부터는 올림픽조직위원회 디자인전문위원회 위원장을 역임하기도 했다.

OB맥주 CI 1974
신세계백화점 CI 1975
제일제당 CI 1975
제일모직 CI 1975

4장

국제화와 오리엔탈리즘:
세계 무대를 위한 미션

1980년대

1980년대 한국 사회는 고도의 경제성장을 이루어내며
본격적인 대중사회로 돌입했다. 산업의 발전은
산업디자인의 양적, 질적 발전을 불러오는 동시에 점점
그 범위를 확대시켰다. 정부 주도의 디자인 진흥사업은
퇴조했고, 그 자리를 대기업들이 대신하기 시작했다.
시장 개방의 압력과 올림픽 경기 유치 또한 디자인계에
큰 변화를 불러왔다. 여러 올림픽 관련 디자인을 통해
디자인계의 범위를 넓혔을 뿐 아니라, 모방과 표절이
성행하던 디자인계에 세계적 수준의 독창적인 디자인이
요구되기 시작했다. 그 일환으로 디자인계에서는 또다시
'한국적' 디자인에 대한 고민이 붙었다. 국제화 시대에
발맞춘 '선진' 디자인 양식으로서의 모더니즘이 일반화된
상황에서 서구와 차별되는 한국의 고유한 문화를 외국에
보여야 한다는 강박관념으로 전통적 소재의 현대적
표현이라는 절충적 양식이 다시 '한국적' 디자인이라는
이름으로 등장하기 시작했다.

1 선진국 프로젝트와 디자인

12·12 사태과 제5공화국의 출범

1979년 10월 26일 박정희 대통령이 암살당하면서 제4공화국은 끝이 나고, 그해 12·12 사태로 전두환 군사정권이 등장했다. 이에 반기하여 1980년 5월 서울역 광장과 시가지에서는 10만여 시민과 학생들이 주도한 민주화운동이 일어나면서 전국적으로 대규모 시위가 잇따랐다. 5월 17일 신군부 세력은 시민들의 대저항에 위협을 느끼고 비상계엄령을 전국으로 확대 발령했다. 5월 18일 광주민주화항쟁이 일어나자 신군부는 5월 27일 계엄군을 광주에 투입하고 강제 진압을 시도해 많은 수의 사상자를 냈다. 이후 국가보위비상대책위원회가 발족되었고, 9월 1일 전두환이 제11대 대통령으로 취임했다. 10월 27일에는 유신헌법을 폐지하고 대신 제5공화국 헌법을 공포했다. 언론 통폐합이 단행되어 언론의 특권과 의무도 제한되었다.

　1980년대를 관통하며 지속된 민주화항쟁은 1987년에 이르러서는 범국민적인 저항으로 발전했다. 1987년 1월 14일에 서울대학교 학생 박종철이 물고문으로 죽은 사건이 일어나자 전국에 추모대회와 평화대행진이 이어졌고, 민주헌법쟁취국민운동본부라는 범국민적 기구가 생겨났다. 국민들은 대통령 직선제를 요구했으나 전두환 정권은 이를 묵살했다. 그러던 가운데 6월 9일 연세대학교 학생 이한열이 경찰의 최루탄에 맞아 죽는 사건이 벌어졌고, 이에 분개한 모든 국민들이 독재정권에 항거해 거리로 나

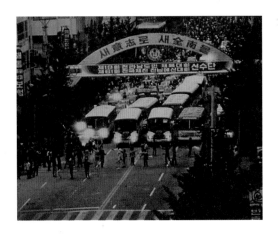
1980년 5월 광주민주화운동

섰다. 이 사건은 6월항쟁의 도화선이 되었다.

민주화항쟁이 걷잡을 수 없이 확산되면서 전두환의 후임으로 대통령 후보에 출마하려던 노태우는 더 이상 버틸 수 없게 되었고, 마침내 정권은 6월 29일 국민들의 대통령 직선제 요구를 받아들이겠다는 내용의 '시국 수습을 위한 8개항'을 선언하면서 개헌을 약속했다. 하지만 그해 대통령 선거를 얼마 앞두고 북한공작원에 의해 KAL기가 폭파되는 사건이 일어났고, 선거 하루 전날 극적으로 폭파범 김현희가 귀국하는 장면이 온종일 전국민에게 생중계되었다. 그리고 12월 12일 선거운동 기간 내내 야당의 대표에게 열세를 면치 못하던 노태우 후보가 결국 대통령으로 당선되었다.

대중문화와 저항문화

쿠데타를 통해 집권한 신군부는 정통성 논란을 의식해 언론 통폐합과 같은 억압책을 사용하는 한편, 국민들을 회유하기 위한 유화책을 통해 정권의 부도덕성을 가리려고도 했다. 또한 1970년대 경제개발 정책의 성공을 기반으로 한 경제력 증대와 산업국가로의 성장, 올림픽 등 국제적 규모의 대형 행사 준비를 통해 더 이상 쇄국적 문화 정책으로 일관할 수 없음을 인식하고 있었다. 그리하여 기존의 장발 단속과 야간 통행 금지, 교복 착용, 해

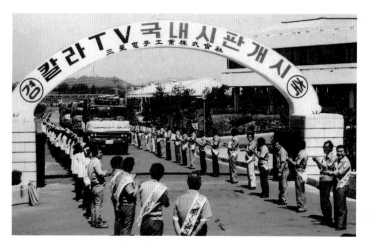

컬러 텔레비전 국내 시판 개시
박정희 집권 말기 사치를 부추킨다는
이유로 허용하지 않았던 컬러 방송이
1980년부터 시작되었다. 1976년부터
생산해 수출만 되어왔던 컬러
텔레비전을 처음 국내에 판매했다.

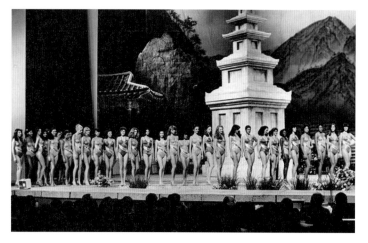

미스유니버스대회
징권의 어곤 호도책으로 평가받고
있는 미스유니버스대회가
광주민주항쟁이 끝난 지
두 달도 되지 않은 1980년 7월 8일에
세종문화회관에서 열렸다.

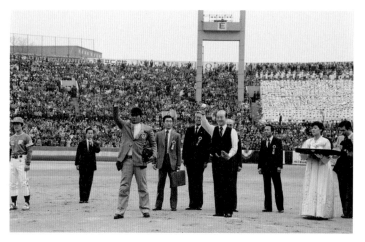

**각종 프로스포츠 창설과
1982년 프로 야구 개막**
프로 야구, 프로 축구, 프로 씨름 등이
창설되었고, 특히 야구와 씨름은
전 국민적인 인기 스포츠로 발전했다.

234

외여행 금지 등과 같은 일련의 억압책을 풀고, 개방화 정책으로 국민들을 회유하기 시작했다.

1980년 12월 1일 컬러 방송 시대를 열면서 KBS는 '수출의 날' 기념식을 천연색으로 전국에 방송해 국민들에게 신선한 충격을 주었고, 사회, 문화, 경제 전반에 큰 변화를 초래했다. 또 비슷한 시기에 각 지역을 연고로 한 프로 야구팀이 창설되고 프로 씨름이 개막되었으며, 영화 심의가 축소되고 심야 영업이 허용되었다. 이를 통해 정부는 대중들의 관심을 정치에서 오락으로 바꾸어놓기 위해 노력했다. 이른바 제5공화국의 문화 정책인 우민화 정책으로, 섹스(Sex), 스크린(Screen), 스포츠(Sports)의 머리글자를 따서 '3S 정책'이라고도 부른다. 1980년 광주민주화항쟁이 진정되기도 전에 개최된 미스유니버스대회나 1981년의 대대적인 관제 행사인 '국풍81'도 같은 맥락에서 이해할 수 있다. 신군부의 대중문화 시장개방 정책과 컬러 방송, 심의 축소 등은 대중적 상업문화를 급작스럽게 발전시켰다.

대중적 상업문화와 함께 1980년대는 저항 문화, 민중 문화 운동이 새롭게 등장하는 시기이기도 했다. 밀려드는 서구의 상업 문화에 대한 대안으로 '민족성' 논의가 벌어졌고, 지배 계층의 반대편에 선 '민중성'이 등장했다. 국가 주도 문화 정책과 상업화 논리에 저항하는 민중 문화 운동은 전통 민간예술의 현대적 재창조를 통한 민중 문화의 고양을 꾀했다. 그 배경을 살펴보면 1980년대의 특징적인 변화 가운데 하나인 반미 운동이 있다. 광주민주화항쟁을 겪으면서 국민들은 전후의 군건한 혈맹이자 민주주의의 지원자로 여겼던 미국의 위상에 대해 의심을 갖기 시작했다. 한국군에 대한 작전통제권을 쥐고 있는 미국의 승인 없이는 군부가 군대를 광주에 동원하는 것이 불가능했다는 점, 그리고 미국은 사전에 이 사실을 알고도 무력 진압을 묵인했다는 결론에서 비롯된 것이었다. 게다가 1980년 8월 8일 주한미군 사령관 존 위컴(John A. Wickham)이 한국인을 들쥐에 비유하며 "민주주의가 부적합한 국가"라고 말한 사실이 전해지면서 해방 이후 군건히 이어져왔던 미국에 대한 신뢰가 깨지기 시작했다. 1982년 3월 18일에는 광주 유혈 진압 사태에 대해 미국의 책임을 묻는 재야와 부산 지역 대학생들의 항의로 부산 미문화원 방화 사건이 일어났다. 이 사건 이후 반미 투쟁이 활성화되어 1983년 대구 미문화원 폭발 사건, 1985년 서울 미문화

'국풍81' 1981

원 점거 사건, 1986년 부산 미문화원 점거 사건이 잇따랐다.

 1980년대 민주화항쟁운동은 문화예술 전반에 엄청난 변화를 불러와서 민중가요, 민중문학, 민중영화, 민중연극 등과 같은 자생적 문화 운동이 등장하기 시작했다. 이와 함께 미술계에서는 민중미술이 중요한 장르로 정착해가고 있었다. 1980년 젊은 작가들의 모임인 '현실과 발언'이 창립해 1982년 이후부터 각종 전시회 등을 통해 미술계의 변화를 이끌어갔다. 서구 미술에 대한 주체적인 이해와 현실에 대한 깊은 통찰력, 비판적 시각을 갖춘 젊은 작가들은 기존의 제도권 미술을 공격함으로써 민중미술의 입지를 강화했고, 사회변혁을 목적으로 적극적으로 사회문제에 참여했다.

 민중미술은 민족적이고 민중적인 전통 미술을 발굴하고 계승해 대중적인 표현 양식을 개발하는 문제에 관심을 가졌는데, 주로 판화나 걸개그림의 형식으로 노동자와 농민을 표현하는 데 큰 비중을 두었다. 대표적인 작가로는 강요배, 김호석, 박불똥, 손장섭, 손상기, 신학철, 안창홍, 오경환, 오윤, 임옥상, 전수천, 정복수, 홍성담 등이 있다. 크게 1980년대 초까지를 1세대, 1980년대 중반에서 후반까지를 2세대로 나눈다.

 1세대 민중미술가들은 한국 사회에서 보이는 여러 모순과 4·19 혁명, 5·16 군사정변, 광주 민주항쟁까지, 고단한 민중의 현실과 삶을 무시한 채 서구의 추상미술 경향을 좇아 모더니즘 양식이라는 일상과 괴리된 작품으로 개인의 출세만을 바라는 기성 화단을 비판했다. 이는 제도권과 민중권의 대결 구도라는 양상을 보였고, 모더니즘 미술의 특권 의식에 반대하며, 사회개혁에 중심을 둔 사실주의 형식의 미술을 제작했다. 추상미술(모더니즘)은 서민 생활과는 동떨어진 엘리트적인 미술 형식, 그들만의 리그였던 셈이다. 서구 문물에 대한 맹목적인 추구로 인해 우리 전통문화와 자주성을 상실한 현실에 대한 반성이 일어났다. 전통문화에 대한 연구가 진행되었고, 전통 소재와 사실주의 형식의 결합으로 서민들과 소통할 수 있는 내용과 쉽게 이해 가능한 형식의 그림을 그리기 시작했다.

 2세대는 1980년대 중반부터 후반까지 한국 사회에 불어닥친 포스트모더니즘 열풍에 대해 비판하기 시작했다. 1세대의 작품이 정치적인 경향이었다면, 2세대는 사회운동과 노동운동의 경향을 띠었다. 미학이나 미술사가 서구적 관념미학과 몰역사적인 양식사론에 종속적인 인식 체계를 형

'노래를 찾는 사람들'
앨범 표지 1989

오윤의 〈지옥도〉 1981

홍성담의 〈대동세상〉 1984

성하고 있어 그 안에 우리의 주체성이 없다고 보았다. 또 미술 운동이 미술계 내부에서만 머물러서는 안 될 것이며 민중의 삶 속에 녹아들 수 있는 삶의 도구로 활용될 수 있어야 한다고 주장했다. 문화의 민주화, 삶의 민주화, 미술의 민주화를 통해 민중이 가진 미의식의 실체에 입각한 민족적·민중적인 미술문화를 건설해야 한다고 주장했으며, 민중사관에 따른 미술사의 전면 개편을 요구했다. 2세대 민중미술은 작품이 민중과 소통하고 삶의 공간에서 살아 움직이기를 원했다.

이처럼 민중미술은 현실의 문제를 직시하고 적극적으로 사회문제에 참여했으며, 서구 미술계의 영향을 받지 않은 독자적인 소재와 화풍을 선보였다. 이 같은 움직임은 과거 유럽에서의 윌리엄 모리스가 주도한 미술공예운동의 정신, 바우하우스의 이념, 러시아 사회주의 미술의 정신과도 일맥상통하는 것으로, 미술이 현실 변혁의 도구이자 일상과 삶의 한 축이 되기를 바랐던 것이다. 따라서 민중미술은 서구의 모더니즘, 포스트모더니즘이라는 미술 분류 방식으로는 구분할 수 없었고, 이데올로기에 갇혀서 추상미술만을 추구하던 미술계를 뒤흔들어놓기에 충분했다.

그러나 불행히도 디자인계는 정부 주도의 개발 담론에서 여전히 벗어나지 못해 자생적인 흐름을 만들지 못했다. 디자인은 여전히 국가를 부유하게 만드는 산업기술이었으며, 미국이나 일본의 디자인은 선진 디자인으로 따라잡아야 할 대상으로 인식되었다. 현실을 돌아보고 사회문제를 해결하기 위해서 노력하는 디자인은 등장하지 않았고, 정부 시책에 발맞추어 국제 행사를 준비하고 서구의 최신 사조를 실시간으로 전수받아 수출 증대에 일조하는 모습만을 반복적으로 보여줄 따름이었다.

국제 정세와 개방화 정책

1980년대의 국제사회는 1970년대와 그 양상이 확연히 달랐다. 중국의 덩샤오핑은 1978년부터 개혁·개방 정책을 실시했고, 곧이어 러시아의 고르바초프도 1985년 페레스트로이카 정책을 발표해 탈이데올로기, 탈군사화와 함께 개혁·개방 정책을 실시했다. 군비 축소와 함께 이념 대결이 급속히

퇴색되면서 경제와 외교를 중시하는 분위기가 조성되었고, 대신 국제무역 경쟁은 더욱 치열해져 과학과 기술 경쟁을 촉진시키고 고도의 기술 시대를 형성했다. 날로 치열해져가는 경제 전쟁으로 국가 간의 격차는 더욱 커져만 가는 상황이었다.

이처럼 1980년대부터 전 세계는 자본주의 체제로 전환되어가기 시작했다. 우리나라는 1980년대 중반기에 시작된 우루과이라운드 협상을 통해 국가가 주도한 계획적 경제성장 전략이 한계에 부닥쳤고, 세계 자본주의 체제로 급속히 통합되면서 시장 쟁탈전이 시작되었다. 개방, 자유화, 국제화로 대변되는 1980년대 경제 정책은 세계 자본주의를 주도하는 일부 국가와 초국적 자본으로 종속되는 것을 의미하기도 했다. 약해진 세계 이념 체제와 1980년대 미국에 불어닥친 경제 불안 때문에 미국은 남북한 대치 상황에 따른 한국의 세계 전략적 특혜들을 거두어들이기 시작했다. 특히 1980년대 미국을 휩쓴 '쌍둥이 적자(무역 적자와 재정 적자)'로 인해 미 행정부는 자유무역주의를 버리고 보호무역주의 통상 정책을 택하게 되었다. 그리고 한국의 대미 흑자가 연간 40억 달러인 점 등을 지적해 통상법 제301조에 의거한 불공정 무역 거래로 몰아붙여 제소하면서 한국 정부에 공정한 시장 참여 기회와 외국 영화 수입 개방을 강력히 요구했다. 이 같은 변화와 함께 지식재산권 보호 문제가 우루과이라운드의 주요 의제로 대두하기도 했다. 미국 등 기술 선진국은 지식재산권을 통상 압력 수단으로 활용했다. 시장 개방 압력과 자국 산업 보호를 위한 덤핑 판정, 우루과이라운드와 국제저작권협회 가입 압력, 유럽공동체(EC)의 경제 통합에 따른 무역구조 변화, 1차 유통시장 개방 등이 잇따르면서 국제화·개방화는 피할 수 없는 시대적 흐름이 되었고, 국내 산업 환경은 급변할 수밖에 없었다.

한국 사회는 박정희 정권 말기의 과도한 중화학공업 육성 정책과 방만한 정책 운영, 석유파동에 따른 원유 가격의 폭등 및 세계경제 동반 침체로 인한 무역수지 악화, 선진 각국의 보호무역 정책 강화, 중국과 동남아 수출 경쟁국의 부상 등에 의한 악재로 1980년 무역수지 적자가 50억 달러에 달했다. 외환 보유고는 거의 바닥으로 떨어져 국가 경제가 파탄 직전이었고, 1980년에서 1981년까지의 물가상승률은 평균 30퍼센트를 웃도는 상태였다. 이러한 상황 속에서 출범한 전두환 정권은, 경제 분야에서만은 과거

성장 제일주의 정책에서 벗어나 저물가·저금리·저환율의 3저(三低) 정책과 부동산 투기 억제 등 안정 우선 정책을 추진했다. 1982년은 긴축재정을 통해 강력한 물가 안정 정책을 펼치기 시작했는데 특히 서민 경제 안정에 집중했다. 또한 시장 개방과 국제화 정책을 펼치고, 산업합리화 정책을 펼쳐 기업들이 비효율적인 사업을 포기하고 성과가 좋은 사업에 집중하게 했다. 정부는 기존의 물량 위주의 수출 지원을 줄이는 대신 국제 경쟁력을 현저히 강화시킬 수 있는 기술 지원에 집중했는데, 특히 투자 비용이 많이 들고 효율이 낮은 중공업보다는 기술집약형산업인 반도체와 전자산업을 중점적으로 육성하기 시작했다. 1960-1970년대에 노동집약형산업(경공업)에서 자본집약형산업(중화학공업)으로 다각화되었다면, 1980년대부터는 기술집약형산업으로 체질 개선을 꾀했던 것이다.

이 같은 노력은 아주 빠른 효과를 드러내어 1982년부터 물가가 한 자리 수로 안정되었다. 몇 년간 지속된 물가 안정은 내수 시장의 활황으로 이어졌고, 이것은 다시 성장으로 이어지는 선순환 효과를 가져왔다. 또한 시기적절하게 전환된 산업 정책은 우리 산업계의 체질 강화로 이어졌고, 3저 호황(저금리, 저유가, 저달러) 및 올림픽 특수와 맞물려 1986년에는 경상수지 46억 달러의 흑자를 냈다. 이른바 흑자 원년의 기록에 이어서 3년 연속 12퍼센트가 넘는 고성장도 이루었다. 중국의 언론은 한국의 놀라운 성장세와 성공적인 올림픽 유치를 격찬하며 싱가포르와 홍콩, 대만과 함께 한국을 '아시아의 네 마리 용'이라고 일컫기도 했다.

산업 발전과 디자인에 대한 인식 변화

1980년대에는 산업 발전과 시장 개방에 힘입어 한국 디자인계에도 많은 변화가 일어났다. 1983년 KBS는 6부작 기획물 〈세계는 디자인 혁명시대〉를 방영했다. 제품의 품질과 기술을 강조하던 당시의 정부 산업 정책과 시기를 같이하며, 학계와 산업계에만 한정된 기존의 디자인 담론이 일반 대중에까지 범위를 넓혀나가는 계기를 마련했다. 제1편 '기업 디자인-새 모델에 사운을 건다', 제2편 '디자인 전문 회사-멋과 성능을 팝니다', 제3편

1980년대 금성과 삼성전자의 기업 이미지 광고
'테크노피아(Technopia)'와 '휴먼테크(Human-Tech)'라는 카피로 기술을 강조하고 있다. 이 광고로 삼성전자는 1987년 클리오 국제광고제(Clio Awards)에서 클리오 위너상을 받았다.

금성 디자인종합연구소 1983

1983년 제1회 금성사산업디자인전

'디자인교육-기술, 예술, 학문', 제4편 '스포츠산업-또 하나의 올림픽', 제
5편 '전시와 상술-진열장 속의 전쟁', 제6편 '한국 디자인 점검-아름다움
에의 도전'으로 구성된 이 프로그램은 정부 산업 정책의 연장선상에서 기
술이 아닌 디자인을 대대적으로 강조하고 나섰다. 낙후된 한국 디자인의
문제점을 점검하고, 제품의 가치를 높이는 데 중요한 역할을 하는 디자인
을 어떻게 발전시켜나갈 것인지에 대해 살펴보는 내용이었다.

　　때를 같이하여 금성은 1983년 국내 처음으로 디자인종합연구소를 설
립해 산업디자인 개선에 더욱 박차를 가했고, 국내 최초로 금성산업디자인
공모전을 개최했다. 비슷한 시기에 삼성은 산학협동을 중심으로 하는 삼성
굿디자인전을 열기 시작했고, 현대자동차는 '포니엑셀'을 시작으로 승용차
를 수출했으며 우리나라 중공업의 기술력을 한층 높여주었다. 또 각 기업
들은 CI를 도입했고, 기업별 브랜드 제작과 고유 모델 생산에 앞다투어 나
섰다. 더불어 정부 주관의 각종 국제 교류전과 해외 비교전 등을 통해 디자
인 개선에 앞장섰다. 하지만 1980년대 중반부터 산업계의 디자인에 대한
인식은 비약적으로 개선되기는 했으나, 독창적인 디자인이나 디자인 산업
에 관한 논의는 여전히 부족했다.

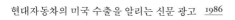
현대자동차의 미국 수출을 알리는 신문 광고　1986

정부 주도 디자인 진흥의 퇴조

1970년대 정부 주도하에 디자인 진흥사업을 활발히 펼치던 한국디자인포장센터는 1980년대 들어 재정 악화로 활동이 부진해졌으며, 디자인 진흥사업보다는 수익성이 높은 포장기술 용역사업에 집중했다. 1987년 이전까지 사업비의 전액을 자체 수입 및 부설 시범사업본부(통폐합 전의 한국수출품포장센터)의 이익금에 의존해 운영되고 있었다. 부족한 재원으로 인건비와 관리비조차 감당하기 힘들었고, 이 때문에 사업 실적은 현격히 저하되었다. 직원의 복지마저 열악해져 인력의 질적 저하 및 사기 저하를 초래했고, 무용론이나 타 기관과의 통폐합설이 끊임없이 제기되었다.

　게다가 1987년 하반기부터는 한국디자인포장센터가 독점 수입하던 '크라프트라이너(kraft liner)'가 수입자유화되면서 22.5퍼센트나 되는 고율의 세금(관세 20퍼센트, 방위세 2.5퍼센트)이 부과되어 부설 시범사업본부의 수입에서 연간 약 10억 500만 원의 손실이 발생했다. 급기야 1988년부터는 국고보조금(1990년까지 매해 5억 원)을 지원받게 되었으나 회생은 힘들어 보였다.

1987년 제1회 한국우수포장대전
1980년대까지 한국디자인포장센터는
디자인 진흥사업보다 포장재 개발에 주력했다.

부설 시범사업본부로부터의 전입금도 매년 감소해 1992-1993년도는 적자로 전환되어 이후 전입금이 끊겼고, 매년 늘어나는 인건비와 관리비를 충당하기에도 버거운 상태였다. 이 때문에 산업디자인 담당 부서와 포장 담당 부서는 연구개발이라는 명목으로 자체 수입을 올리기 위한 용역사업에 주력할 수밖에 없었다.

 교수 연수, 조사, 출판, 국제 협력, 전시 등의 제반 진흥사업은 빈약한 예산으로 양적 목표를 채우기에 급급했고, 성과는 미미했다. 실제로 1980년대의 활동 내용을 살펴보면 1980년과 1987년의 세미나, 1981년의 국제산업디자인단체협의회(ICSID) 아시아 회원국 회의, 1985년과 1987년의 〈국제포장기자재전〉, 1989년의 〈서울국제포장전〉 정도였다. 그러다가 1991년에 산업디자인포장진흥법이 전면 개정되고 정부의 산업디자인 육성 의지와 함께 진흥기금 500억 원 조성 방침이 내려지면서 국고보조금이 약간씩 늘어나 1991년에 8억 원, 1992년에 10억 원, 1993년에 11억 7천만 원으로 미미하게 증가하기도 했다. 하지만 정부의 소극적인 지원과 당시의 사회경제적 상황에 비추어보면 한국디자인포장센터의 미미한 디자인 진흥 실적은 당연한 결과였다. 이 같은 운영 실태는 1993년 군사정권이 막을 내리고 문민 정부가 출범할 때까지 계속되었고, 운영의 어려움을 겪는 과정에서 디자인 연구개발도 침체되었다.

 1970년 설립 당시 417종에 달하던 디자인 분야의 연구개발 실적은 1980-1981년에 5개까지 축소되었다. 사업 실적을 보면 1982년에 다시금 그 수치가 높아지다가 1987년을 기점으로 다시 하락하고 있다. 이것은 센터의 디자인 관련 업무가 다시 정상화된 것을 의미하는 것이 아니라, 1981년 10월 국제올림픽위원회(IOC) 총회에서 1988년 올림픽 경기의 서울 개최가 결정되면서 빚어진 일종의 올림픽 특수를 누린 결과였다.

 1982년 2월부터 한국디자인포장센터는 올림픽상품디자인개발위원회를 운영했다. 1982년 6월에는 〈세계 올림픽 상품 종합전〉을 개최해 미국, 영국, 멕시코, 홍콩, 오스트리아, 태국, 이탈리아, 스웨덴 등의 올림픽 상품들을 전시했으며, 8월에는 〈올림픽 기념품 소장전〉을 15일간 개최했다. 이후 여러 가지 올림픽 관련 문화 상품을 개발하기 시작했는데, 연도별 올림픽 상품 개발 실적이 디자인 연구개발 실적과 거의 일치하고 있다. 올

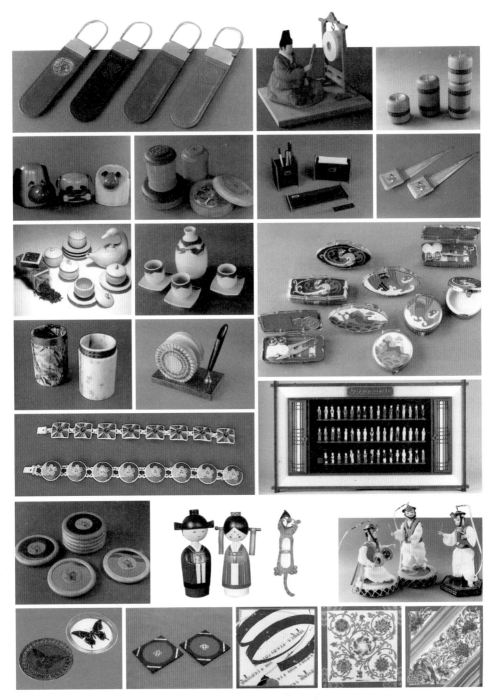

한국디자인포장센터가 만든 올림픽 상품들 1980년대

림픽 상품 개발을 제외한 사업 실적표의 디자인 연구개발을 보면, 1982년 0건, 1983년 1건, 1984-1986년 0건, 1987년 10건, 1988년 10건이다. 그나마도 올림픽 상품 가운데 대부분을 공예품이 차지하고 있어, 실질적인 디자인 연구개발은 1970년대 이후로는 이루어지지 않은 셈이었다.

분야	디자인			포장			
세부 사업	연구개발	기술 지도	기술용역	연구개발	기술 지도	기술용역	포장시험
단위	종(개)	업체	종(개)	종(개)	업체	종(개)	건
1980	5 (11)	–	88 (121)	107 (127)	–	1,920 (1,920)	4,526
1981	5 (8)	–	96 (126)	83 (83)	–	2,044 (2,088)	4,816
1982	165 (165)	107	51 (52)	101 (101)	–	7 (7)	26,080
1983	159 (159)	62	42 (42)	137 (137)	55	–	33,138
1984	121 (121)	42	40 (40)	148 (154)	117	–	19,822
1985	63 (63)	40	35 (35)	67 (100)	134	1 (1)	15,255
1986	122 (122)	74	38 (38)	125 (125)	184	8 (32)	18,929
1987	132 (132)	74	38 (38)	98 (98)	113	11 (14)	8,752
1988	75 (75)	74	38 (38)	52 (52)	93	32 (95)	9,367
1989	76 (76)	51	32 (32)	70 (72)	74	5 (15)	8,944
계	1,919 (4,345)	524	1,049 (2,334)	1,504 (2,256)	770	4,560 (5,748)	163,255

1980년대 한국디자인포장센터의 사업 실적표

구분	1982	1983	1984	1985	1986	1987	1988	계
공예품	116	130	103	45	73	68	15	550
일반 상품	49	28	18	18	49	54	50	266
계	165	158	121	63	122	122	65	816

올림픽 상품 연도별 개발 실적표

굿디자인 제도

1985년 정부는 'GD(Good Design)' 마크를 제정하고 국내 공산품을 대상으로 우수한 상품을 선정하는 GD마크 선정제, 즉 굿디자인 제도를 시행했다. 국내에서 생산된 공산품을 전기, 전자, 주택, 설비, 아동용구, 일용품, 레저 및 스포츠 부문, 운송 장비, 기타 잡화의 9개 부문으로 구분해 각 부문별로 매년 우수디자인 상품을 운영위원회에서 선정했다.

굿디자인 제도는 이미 영국, 미국, 일본 등에서도 여러 가지 형태로 시도되고 있었는데, 주된 취지는 일반 대중들과 제품 생산·유통 관계자의 디자인에 관한 이해를 증진시키는 것이었다. 1946년부터 영국의 산업디자인위원회(CoID, Council of Industrial Design)에서는 국가적 차원에서 굿디자인을 진흥하기 위한 목적으로 전람회를 활용해 우수한 영국산 제품을 선정하고 전시했다. 1950-1955년 미국 뉴욕의 현대미술관(MoMA, Museum of Modern Art)에서는 〈굿디자인〉 전시회를 통해 근대 디자인을 일반 대중에게 인식시키는 소비자교육 프로그램을 진행했다. 일본에서는 1957년부터 G마크를 제정하고 굿디자인 제품의 개발을 지원하기 위해 국가적 차원으로 노력했는데, 우리나라의 GD마크 선정 제도는 일본의 것을 모방한 것이었다. 일본의 경우 제2차 세계대전 패배 이후 1950년대 초반까지 외국의 제품을

한국의 GD마크와
일본의 G마크

GD마크 선정제와 〈굿디자인전〉 포스터　1980년대

모방한 저가의 노동집약형 상품을 주로 생산했다. 그러다가 1950년대 한국전쟁 특수로 엄청난 경제 발전을 이루게 되었고, 1964년 올림픽 개최지로 도쿄가 선정되면서 세계 속의 일본으로 거듭났다. 그에 따라 일본이 모방과 OEM을 통한 박리다매의 저가 제품을 탈피하고 선진 경제대국으로 나아가기 위해서는 디자인에 대한 산업계의 새로운 인식과 범국민적 계몽 운동이 꼭 필요한 상황이었다. 1980년대 중반 우리나라의 경제 상황은 1960년대의 일본과 유사했다. 저임금을 바탕으로 한 수출품의 가격 경쟁은 동남아 신흥공업국가들에 밀리기 시작했고, 수입자유화의 확대와 외국의 각종 수입 규제 조치 등의 어려움으로 고급 제품들은 품질과 디자인 면에서 선진국제품들과 경쟁이 되지 못했다. 이 같은 시점에 나온 GD마크 선정제는 산업체에 독자적인 디자인을 통해 상품의 질을 높이는 동기를 부여하고, 일반 대중에게는 양질의 상품을 선택하는 기준을 제시하는 좋은 취지의 제도였다. 그러나 시행 초기에는 별다른 호응을 얻지 못했고, 1990년대 들어서야 활성화되기 시작해 2000년대 들어서는 GD마크가 하나의 품질 인증 표시처럼 인식되기 시작했다. 각종 정부 지원사업 선정 시 가산점이 부여되는 등의 특혜와 판촉 효과로 굿디자인 제도는 주요한 디자인 제도로 정착되었다.

GD마크 선정 상품을 살펴보고 있는 관람객

계몽적 디자인과 상업적 디자인

1980년대에는 시장 개방을 통해 국민의 소비 수준이 높아졌으며, 일부 상류계층에 불어닥친 사치 열풍으로 외국제품에 대한 선호도가 높아져 상대적으로 국산 제품은 싸구려 취급을 당하기 시작했다. 경제 발전의 속도를 정부가 따라가지 못했고, 디자인계는 재벌 대기업 중심으로 재편되고 있었다. 엄청난 수출 호황 속에서 대기업 내에 디자인 관련 일자리가 많아지고, 홍보와 광고도 증가했다.

반면 한국디자인포장센터는 정부의 지원 중단과 재정의 어려움을 겪고 있는 형편이어서 더 이상 국가적 디자인 담론을 주도할 수 없었다. 또 시급한 국가적 디자인 개선사업이나 디자인 진흥의 흐름을 주도할 만한 능력이 없었다. 대한민국산업디자인전람회는 여전히 1970년대 상공미전의 경향을 탈피하지 못하고 있었다. 대한민국산업디자인전람회는 분명 디자이너 등용문으로서 디자인 후학들의 의욕을 고취시켰고, 공인된 디자이너를 기업이 쉽게 선별할 수 있게 해주었으며, 디자인 신경향을 전파하고 국내 디자인 조류를 선도했다는 점에서 순기능으로 작용했다. 그러나 수출산업에 기여한다는 본래 취지와 달리 입상 작품의 실용화는 이루어지지 않았으며 추천작가, 초대작가 부문과 같은 연공서열과 학맥이 중심이 되는 엘리트 디자이너 양성이라는 사(私)적 이익에 치중되는 문제점도 안고 있었다. 기업체에 실질적인 도움이 되지 못했을 뿐 아니라, 국민 생활과 동떨어진 전시성 행사로 변질되고 있었던 것이다.

그런데 1980년대 중반 GD마크 선정제 시행과 함께 디자인 경향이 급속히 변하기 시작했다. 이 시기의 디자인은 크게 상공부를 중심으로 관료적 성향의 엘리트 디자이너가 이끄는 '계몽적 디자인'과, 시장과 기업들의 필요성에 따라 등장한 '상업적 디자인'으로 구분할 수 있다. 전자는 '대한민국산업디자인전' '협회전' 등과 같이 상공부의 지원을 받고 정부 정책에 협조하는 관료화된 엘리트 디자이너 그룹에 의해 수행된 디자인 경향이었으며, 후자는 1980년대 이후 활성화되기 시작한 기업 중심의 디자인 그룹으로 굿디자인전, 삼성굿디자인전, 금성산업디자인공모전 등으로 대표된다. 이 같은 경향은 대한민국산업디자인전람회와 굿디자인전에서 각각 수상

한 작품을 비교해보면 그 차이를 쉽게 확인할 수 있다. 각각의 전시는 모두 산업통상자원부 산하 한국디자인포장센터 주관으로 이루어지는 전시였음에도 명확히 성격을 달리했다.

　　대한민국산업디자인전람회나 협회전의 경우에는 '친환경(eco)' '유니버설(universal)' '실버디자인(silver design)' 등의 키워드가 뚜렷하게 부각되었고 곧잘 입선했다. 1980년대 한국 사회는 환경 문제나 장애인, 노인 문제에 대한 논의가 거의 이루어지지 않은 시기였음에도 디자인계가 먼저 쟁점으로 부각시켰다고 볼 수 있다. 이 같은 문제들을 수용할 만큼 고도화되거나 민주화된 사회시스템을 구축하지도 못한 상태에서 나타난 디자인계의 관심은 분명 이례적인 것이었다. 하지만 실상은 이와는 달랐다. 당시 지구상의 에너지 대부분을 소비하는 서방 선진국 내에서 나오는 자성의 목소리와 미국 내에서 진행되고 있던 환경 관련 법규, 교토의정서 등과 같은 이슈가 서구 디자인계의 최신 흐름을 이루고 있었다. 이를 한국 사회 내에 전파시키는 역할을 공모전이 수행한 것이다. 당시 한국 사회 내부에 팽배해 있던 사회적 이슈인 산업재해, 노사분규, 노동 운동, 언론 탄압, 남북문제 등에는 무관심한 채 서구 디자인계의 이슈와 사조를 답습했다. 이것은 서구의 디자인 흐름이 선진적인 것이며 이것을 좇아 따라잡는 것이 디자인이 수행해야 할 임무라고 생각하는 개발주의식 사고에 따른 것이기도 했다. 국가 발전을 위한 산업기술로서의 역할에 충실했던 계몽주의식 디자인관이 녹아 있었던 셈이다. 한편 서구의 최신 디자인 사조나 이슈를 소개하는 디자인과 함께, 올림픽을 맞아 관광 상품 개발에 골몰하고 있던 정부의 관심사가 잘 드러나는 민속·전통 제품이나 관광 상품 디자인이 대한민국산업디자인전람회에서 꾸준히 수상하기도 했다. 대한민국산업디자인전람회는 여전히 관(官)과 교수진, 여론 선도 그룹으로 대표되는 엘리트 디자이너들의 계몽적 성격이 강했고, 수출 제품, 포장, 전통 제품 등 국가적 관심사를 반영한 관전으로서의 성격을 분명히 띠고 있었다.

관료 성향의 '계몽적 디자인'

대한민국산업디자인전람회에서 수상한 작품들은 전통 제품을 상품화하거나
전통적 색채를 띠는 포장 재료가 주류를 이루었다. 이외에도 시스템적 통합을
위한 공공시설물, 문화 상품적 성격이 강한 제품이 많이 등장했다. 양식적인
면에서는 굿디자인전이나 금성산업디자인공모전과 마찬가지로 모더니즘 양식을
보이기도 하지만, 한국적 색채를 덧씌운 절충주의적 양식과 함께 작가적 성향의
공예품들이 일부 섞여 있다.

1985년 제20회 대한민국산업디자인전람회 수상작
왼쪽 위부터 순서대로 죽세공예품 활성화를 위한 시안(대통령상, 디자인 정용주),
나전칠기 과기세트(중소기업협동조합중앙회 회장상, 디자인 정영환), 조명기구(초대작가상,
디자인 곽원모), 지하철 AFC(전국경제인연합회 회장상, 디자인 신효숙, 신동재), 이동 은행
시스템 디자인(대한상공회의소 회장상, 디자인 신명철, 정하성), 주방용품 및 테이블웨어
(중소기업진흥공단 이사장상, 디자인 정주훈, 이봉규), 인삼수 포장 계획
(한국디자인포장센터 이사장상, 디자인 김태철), 공공 캠페인을 이용한 티슈
포장 계획(대한무역진흥공사 사장상, 디자인 박용원).

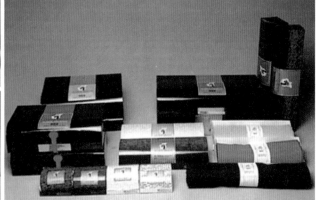

1987년 제22회 대한민국산업디자인전람회 수상작

왼쪽 위부터 순서대로 공중용 정보기기 시스템(대통령상, 디자인 지해천, 이석준), 종합 민원서비스
시스템(한국무역협회 회장상, 디자인 최현창, 신택균), 프레스 키트(Press Kit, 한국디자인포장센터
이사장상, 디자인 양윤식, 구기설), 죽세가공 생활용품 디자인(한국디자인포장센터 이사장상,
디자인 조규춘), 테이블용품에 관한 연구(중소기업협동조합중앙회 회장상, 디자인 이기상), 한복지
포장디자인 계획(국무총리상, 디자인 박규원, 최호천), 한국의 고지도(대한무역진흥공사 사장상, 디자인
김호연, 김승자), 삼미 하이파이스피커 VOX 포장디자인 계획(대한상공회의소 회장상,
디자인 박용원, 하상오), 올림픽 문화 행사 포스터(한국방송공사 사장상, 디자인 김영기).

대중 성향의 '상업적 디자인'

1985년 제1회와 1987년 제3회 굿디자인전 수상작을 보면 일반적인 일상용품이
대부분이다. 삼성과 금성에서 1985년에 각각 개최한 제3회 삼성굿디자인전과
제3회 금성산업디자인공모전도 유사하다. 특히 굿디자인전은 대중적 판매를 위한
상업적 공산품을 대상으로 하고 있다는 점에서 정치적 의도나 개인적 명예 혹은
계몽적 성격을 띠지 않은 소비 중심의 디자인전으로 자리매김했다.
한국디자인포장센터에서 주관했던 대한민국산업디자인전람회
수상작 전시와는 명확하게 다른 성향을 나타냈다.

1985년 제1회 굿디자인 선정작
왼쪽 위부터 순서대로 전자렌지(금성),전기밥솥(금성),
유모차(한국아프리카), 보온 물통(금성), 가스레인지(삼성),
테니스 라켓(에스콰이어 라켓), 세면대(미화인), 부엌 가구(한샘).

1987년 제3회 굿디자인 선정작
왼쪽 위부터 순서대로 카세트(대우전자), 뮤직센터(삼성전자),
전기밥솥(대우전자), 녹즙기(카이저), 운동화(슈퍼카미트), VTR(삼성전자),
비디오카메라(금성), 전자레인지(대우전자), 다리미(미화인),
텔레비전(삼성전자).

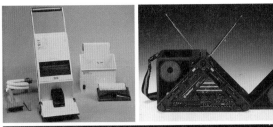

1985년 제3회
금성산업디자인공모전 수상작
왼쪽 위부터 순서대로 주거 생활에 알맞는
진공청소기(디자인 정지원, 최문실), 포터블
라디오 듀얼 카세트(디자인 김재훈), 시각장애인을
위한 오디오 제품 연구(디자인 신명철, 신상희,
신필승, 이욱).

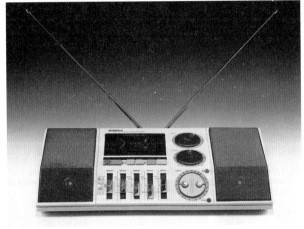

1985년 삼성굿디자인전 출품작
왼쪽 위부터 순서대로 음성다중 텔레비전(디자인
한도룡), 포터블 컬러 텔레비전 핸디(디자인 삼성전자),
영상 회의용 정보 교환기(디자인 김재호, 최용균).

이에 반해 굿디자인전은 철저히 산업 경쟁력 제고를 위해 산업화와 상업성을 중심으로 한 기업과 소비자의 관점을 대변했다. 주로 공산품을 대상으로 했고 대중적·산업적 측면의 평가 비율이 높았으며, 개인이 아닌 작품과 기업에 특전과 명예를 부여하는 방식을 취했다. 선정된 제품들은 실용 양산품들로, 프로파간다 미술로서의 전통 요소나 신디자인 사조에 대한 강박 같은 디자인 이외의 요소들이 배제된, 현실을 반영한 대중적 성향의 디자인들이었다.

서울아시안게임과 서울올림픽

1981년 독일 바덴바덴에서 일본 나고야와 팽팽한 경합을 벌인 끝에 서울이 1988년 올림픽을 유치하기로 결정되었고 제5공화국은 체육의 시대, 올림픽의 시대로 접어들었다. 정부는 서울올림픽이라는 거대 이벤트를 국민의 결속과 단합을 이끌어낼 수단과 경제 발전의 원동력으로 활용했다. 1970년대 박정희 정권에서부터 '체력은 국력'이라는 표어와 함께 시작되었던 스포츠산업 강조 정책은 마침내 올림픽 유치권을 획득하면서 성공했고, 프로스포츠 개막과 맞물려 국민들의 일상생활 깊숙이 스포츠 문화가 침투하기 시작했다.

KBS 최초 국내 제작 만화영화
〈떠돌이까치〉 1987

이와 맞물려 갑작스럽게 단행된 교복 자율화 조치에 미처 대응하지 못한 캐주얼 기성복 시장을 대신해 스포츠 브랜드들의 체육복이 외출복과 일상복을 대체할 만큼 선풍적인 인기를 끌었다. 나이키, 아디다스, 아식스 등의 수입 브랜드와 함께 르까프, 프로스펙스 등의 국산 스포츠 브랜드가 최대 호황을 누렸다. 또 1983년 이현세의 대중 만화 『공포의 외인구단』이 만화로는 예외적으로 공전의 히트를 기록했고, 이후 스포츠를 소재로 한 만화와 영화들이 많이 제작되었다. 수입에 기대온 만화영화 시장도 올림픽을 앞두고 자체 만화영화를 제작하게 되었고, 마침내 KBS와 MBC는 1987년 5월 국내 최초의 자체 제작 TV 만화영화인 〈떠돌이 까치〉와 〈달려라 호돌이〉를 방영했다. 〈떠돌이 까치〉는 이현세의 히트 만화를 영화화한 것으로 야구부 선수 까치와 육상 선수 엄지, 야구부 주장 마동탁의 삼각관계를 그

MBC 최초 국내 제작 만화영화
〈달려라 호돌이〉 1987

린 스포츠 극화였고, 〈달려라 호돌이〉는 매주 10분씩 방영하는 올림픽 캠페인 시리즈물이었다. 국산 만화영화가 제작되던 시기에는 미키마우스를 위시한 각종 외국 캐릭터들이 국내 시장에서 사라지기 시작했다. 서울올림픽 등 국제 행사에 앞서 시장 개방의 압력이 가해지면서 1987년 세계저작권협약(UCC)에 가입하고 저작권심의위원회를 설치한 뒤로 저작권에 대한 단속이 시작되었고, 표절 관행이 서서히 줄어들면서 국산 캐릭터에 대한 관심도 높아지기 시작했다. 이것은 이 시기의 국산 만화영화 붐을 이끌어낸 한 동인이기도 했다.

이외에도 서울아시안게임과 서울올림픽은 한국 디자인사에 획기적인 전환점을 마련했다. 특히 전 세계의 언론에 비춰지게 될 올림픽의 개최는 성공적으로 이루어져야 했다. 따라서 디자인은 세계적 수준이어야 했고, 기존의 모방과 표절이 만연하던 디자인계는 높은 수준의 독창적인 디자인을 추구해야만 했다. 또한 경기장 및 서울 시내 공공시설물에 대한 관심이 고조되면서 환경디자인의 중요성이 부각되었고, 이는 제품디자인에서 환경 분야가 독립되는 계기가 되었다. 당시 각종 사인 시스템, 유인물, 가로시설물 등을 종합적으로 디자인하기 시작하면서 '토털디자인'이라는 용어가 일시적으로 유행하기도 했다.

행사 전반에 필요한 수많은 디자인 작업을 소화해내기 위해 1982년 6월 서울올림픽대회 조직위원회에 디자인전문위원회가 설치되었다. 아시안게임과 올림픽의 디자인 기획 및 정책을 집행하기 위해 설치된 기구로, 1년 임기의 전문위원을 위촉해 총 여섯 차례 재구성되었다. 이때 참여했던 디자인전문위원은 위원장을 맡은 조영제(서울대학교)를 비롯해 김석년(오리콤), 김염제(한국방송광고공사), 김영기(이화여자대학교), 남정휴(제일기획), 민철홍(서울대학교), 박대순(한양대학교), 배범천(이화여자대학교), 안정언(숙명여자대학교), 양승춘(서울대학교), 유제국(한양대학교), 윤도근(홍익대학교), 윤호섭(국민대학교), 이종배(연합광고), 임영방(서울대학교), 정시화(국민대학교), 최동신(홍익대학교), 한도룡(홍익대학교)과 같은 디자인계 저명인사들이었다. 디자인전문위원회는 1983년부터 올림픽 때까지 서울올림픽 마스코트 및 휘장 제정과 표어(14종) 확정, 그리고 공식 포스터, 안내 픽토그램(70종), 스포츠 픽토그램(30종), 문화 포스터(12종), 스포츠 포스터(27종) 등을 개발하거나 제정 또

서울아시안게임 디자인

서울아시안게임 공식 포스터　1984
디자인 황부용, 김현웅 등.

문화 포스터 〈민예품〉　1984
디자인 권명광.

문화 포스터 〈한양도〉　1984
디자인 양호일.

문화 포스터 〈농악〉　1984
디자인 김교만.

문화 포스터 〈문양〉　1984
디자인 양승춘.

문화 포스터 〈십장생〉　1984
디자인 최동신.

는 확정했다. 그 외에 제작된 올림픽 관련 디자인으로 책자 표지 및 편집디자인(62종), 서식류(119종), 배지·메달·심벌류(43종), 기념품류(4종), 스티커류(7종), 차량 도색 및 번호판(2종), 전시 및 실내장식(5종), 픽토그램(47종), 안내표지 및 현판류(6종), 행사 포스터(10종), 광고물(5종) 등도 있다.

아시안게임 또한 디자이너의 위상을 높이는 데 크게 기여했다. 하지만 서울아시안게임 행사를 위해 개발된 각종 디자인 가운데 많은 수의 작품은 여러 디자이너들에 의해 공동으로 개발되어 누구의 작품인지 명확히 알 수 없다는 특징이 있다. 이는 정부의 요청에 따라 주로 대학교수를 주축으로 한 여러 디자이너들이 공동으로 호텔에서 합숙하며 디자인 작업을 진행했기 때문이다. 1980년대 초반까지도 디자이너가 국가 차원의 행사에 동원되어 디자인을 제공하는 것이 영광스러운 일로 인식되었고, 정부 관료의 판단에 따라 수정되거나 가감되면서 각종 결과물이 뒤섞여 누구의 작품인지 불분명해지거나 익명의 작품이 되는 것에도 별다른 문제 제기를 하지 못했다. 정부 입장에서 디자인은 단순히 정책 홍보의 기술에 불과했고, 이는 디자인계뿐 아니라 문화예술계 전체가 처한 공통된 환경이었다.

그러나 서울올림픽을 계기로 정부 조직 내에 디자인 전문가들로 구성된 위원회가 설치됨에 따라 디자이너의 위상이 강화되고 디자인 전문성에 따른 독립적인 운영이 일정 부분 보장받게 되었다. 때를 같이하여 1980년대 후반부로 가면서부터 강압적인 독재정권기가 종식됨에 따라 서서히 작가로서의 디자이너가 등장할 수 있었고 작품 스타일에 대한 정부의 간섭도 눈에 띄게 줄어들었다. 따라서 서울아시안게임과 불과 몇 년의 시간 차이를 두고 제작된 서울올림픽 관련 디자인에서는 대부분 누구의 작품인지를 구분할 수게 되었다. 올림픽이라는 국제 행사 준비를 계기로 국내 디자인의 수준은 월등히 향상되었다. 자신의 전공에 국한된 단편적인 분야에서 작품을 제작해온 디자인계가 범국가적 사업에 참여해 종합적인 디자인 전략을 수립한 경우는 사실상 처음 있는 일이었기 때문이다.

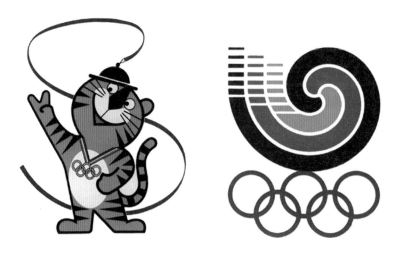

서울올림픽 공식 마스코트와 엠블럼 <u>1983</u>
디자인 김현(마스코트), 양승춘(엠블럼).

서울올림픽 전용 서체와 공식 색상

서울올림픽 스포츠 픽토그램과
시설물 및 대중교통 안내 픽토그램 1986

서울올림픽 환경 장식물　1988

서울올림픽 현수막　1988

서울올림픽 경기장과 주변에 설치할
가로 시설물의 표준 매뉴얼 1988

서울올림픽 관련 홍보 포스터 1988

서울올림픽 공식 포스터 1985
디자인 조영제.

서울올림픽 스포츠 포스터　1988

디자인 조영제.

비단 시각디자인뿐 아니라 환경, 건축, 광고, 패션 등 디자인 전 분야의 발전이 뒤따랐으며, 디자인계의 활동 범위는 이전과 비교할 수 없이 넓어지는 계기가 되었다. 서울올림픽의 전초전 성격으로 치러진 서울아시안게임 또한 각종 시각디자인과 환경디자인을 비롯해 광고, 패션 등 전 분야에서 비약적인 발전을 불러왔고, 특히 디자인 작업에 최첨단 컴퓨터가 활용되면서 그래픽디자인 작업의 일대 전환점이 되었다. 또 아시안게임과 올림픽 전후로는 각종 문화 행사들이 만들어졌고, 그에 따라 매스컴 홍보에 필요한 디자인물이 필요하게 되었다. 행사 관련 포스터와 홍보물, 매스컴이 쏟아내는 영상물과 광고들은 일반 대중에게 디자인이 한층 친근하게 다가가는 계기를 마련하기도 했다.

서울의 선진국형 외형 만들기

정부는 당시 올림픽을 오로지 국제적인 규모의 체육 행사로만 볼 수는 없었다. 오랜 기간 후진국으로서 국제 원조를 받아야 했고, 독재정권에 의한 후진적 정치 환경을 가져왔던 대한민국이 처음으로 세계 무대에 등장해 선진국과 대등한 위치로 올라섰음을 증명해 보일 기회였다. 1970년대까지 '근대'라는 키워드가 주요했다면 1980년대를 관통하는 키워드는 '선진'이었다. 민관 구분 없이 국가를 선진국형 외형과 생활 습관, 질서 의식을 갖자는 캠페인을 펼쳐나갔고, 금방이라도 선진국 대열에 올라설 것만 같은 사회 분위기를 조성했다. 특히 행사가 개최되는 서울은 엄청난 사업비를 투입해 도로, 가로, 공원 등 도시 인프라에서부터 문화예술과 같은 소프트웨어로 가득 채우는 선진국 프로젝트를 진행했고, 도심 곳곳에서 환경정비사업이 진행되어 대형 공사로 인한 소음이 그치지 않았다.

한강종합개발사업은 모든 환경정비사업의 종합판이었다. 잠수교 개량 공사와 함께, 올림픽 대로 건설, 분류 하수관로 건설, 저수로 정비 등이 뒤따랐다. 저수로 정비를 통해 13개소 694만 2,180제곱미터의 넓은 고수부지를 조성했고, 이 가운데 침수 빈도가 높은 곳은 시설광장지구로, 낮은 곳은 시민공원으로 활용할 수 있는 자연 초지로 조성했다. 초지지구에는

체육공원 7개소 214만 8,770제곱미터, 유원지 2개소 82만 6,450제곱미터, 주차장 1개소 13만 2,232제곱미터가 조성되었고, 이외에도 자연환경지구 13개소에 철새 도래지, 자연 학습장, 낚시터, 모래사장, 야생 초지 등이 조성되었다. 이와 함께 각종 신규 공원도 조성되었는데, 1982년부터 1988년까지 어린이 놀이터(공원) 318개소 31만 8,000제곱미터, 근린공원 58개소 252만 제곱미터, 자연공원 3개소 916만 제곱미터, 체육공원 10개소 467만 제곱미터가 조성되었다.

 1985년에는 서울 지하철 2, 3, 4호선 건설이 완료되었고, 대규모의 도로 및 가로 정비사업이 진행되었다. 1988년에는 광고물과 옥상 정비를 통해 불법 광고물, 현수막, 노상 입간판, 창문 선팅 등을 정비했다. 또 시장과 상가 410여 개소의 환경을 정비해 재래식 매장 시설을 쇼윈도로 개선했고, 공공 화장실에는 양변기와 세면대를 갖추는 등 유지 관리 수준을 높였다. 도시녹화 조경사업을 진행해 현사시, 포플라, 개나리 등 3만여 그루를 올림픽 경기장 주변과 주요 노선 도로 신설 확장 지역에 식재하고, 올림픽공원, 아시아공원, 종합운동장 인근에는 잣나무, 소나무, 은행나무, 향나무, 느티

「漢江(한강)이 살아났다」《동아일보》 1986. 9. 9

나무, 대추나무, 측백나무, 단풍나무 등 한국 고유 수종 6,500여 그루를 식
수하기도 했다. 성화봉송로와 경기장 주변 및 명승고적 관광지의 가로수
조성은 1983년부터 1986년까지 진행되었다.

또 각종 환경 조형물이 건립되었는데, 종묘 앞 시민공원에는 홍익대학
교 출신 강건희가 6개의 화강석으로 조형물을 만든 '화합과 전진'이, 아시
아공원 내 진입 광장에는 서울대학교 출신 엄태정이 청동을 주 재료로 학
의 날개를 형상화한 '웅비'와 한양대학교 출신 오휘영이 13.5미터의 스테
인리스스틸로 제작한 '자연과 빛'이 설치되었다. 건축물에 미술 장식품 부
설도 활발하게 진행되었는데, 정부는 건축 공사비의 1퍼센트 이상 금액을
미술 장식품 설치에 사용하도록 적극 유도했고, 소공원 조성, 가로변 대형
목 식재, 벤치 설치 진행과 함께 지구별로 예술 작품(조각, 회화, 벽화, 분수, 조명
등)이 설치되게 했다. 도심 재개발 구역 10곳에는 한국의 대표적 시인들의
시비를 설치했다. 대학로에는 1,550미터의 길을 '대학로 문화의 거리'로 조
성해 각종 행사들이 실내외에서 열리도록 했다. 서울대학교 사범대학 부속
중학교 인근 700미터에는 도로를 40미터로 확장하고 은행나무, 느티나무
등 1만 2,550그루로 단장했고, 토요일에는 오후 6시부터 10시까지, 공휴일
과 일요일에는 정오부터 밤 10시까지 차량 통행이 없는 거리로 조성해 풍

아시아공원의 환경 조형물 '웅비' 1986

266

류 마당을 펼쳤다.

이외에도 전국적으로 국립공원이 정비되어 전국 31개 지역, 관광지 18개 지역 등 49개 지역에 자동식 전화기와 수세식 화장실을 설치했다. 문화예술 시설도 정비되었는데, 국립중앙박물관 이전 개관과 예술의전당, 국립국악당, 국립현대미술관, 국립청주박물관, 서울시립박물관 및 미술관의 건립 등이 올림픽에 맞춰 진행되었다. 대규모의 문화재 보수도 이루어졌는데, 경복궁, 창경궁 등 5대궁 정비사업에 119억여 원이 투입되었고, 한강 유역의 암사동, 방이동, 몽촌토성과 같은 신석기 시대 유적지 정비도 대규모로 진행되었다.

문화예술축전 포스터 1988

올림픽 개막 1개월 전부터는 국립극장, 세종문화회관, 예술의전당, 국립국악당, 문예회관, 호암아트홀, 서울놀이마당, 문화체육관, 여의도광장, 한강 고수부지, 21개의 성화숙박도시 등 32개 장소에서 대규모의 '문화예술축전'이 성대하게 펼쳐졌고, 이외에도 전국 25개 장소에서 전시회가 진행되기도 했다. 국내외 528개 예술단체, 3만 722명의 예술인이 참가해 건국 이래 최대의 문화예술 행사였다.

서울시청 앞 서울올림픽 기념 거리 퍼레이드 1988

디자인교육의 변화

1980년대 기술 시대로의 전환과 디자인에 대한 국민적 계몽 활동에 힘입어 디자인에 대한 일반의 인식이 개선되었고, 디자인 계통의 남학생 진학률이 현저하게 증가했다. 또 자동차와 전자산업의 성장은 디자이너 수요의 확대를 불러왔고, 폭발적인 디자인과의 신설 및 전공이 세분화되는 계기를 가져왔다. 디자인 전공의 확대와 함께 과거 박정희 대통령의 우리말 사용 지시 이후로 한번도 공식적인 학과 명칭에 사용되지 않았던 '디자인'이 1980년대에 들어 사용되기 시작했다.

1983년 국민대학교 산업미술학과가 시각디자인과와 공업디자인과로 분리되고 학과 명칭에 디자인이라는 용어가 사용되기 시작하면서, 대부분

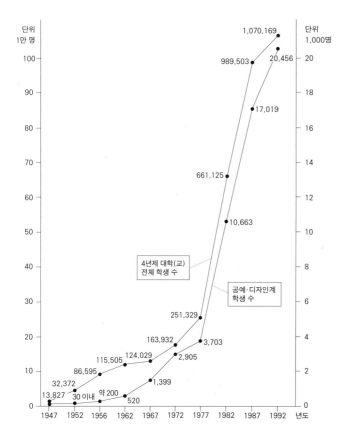

1947-1992년의 4년제 대학
전체 학생 수와 공예·디자인계
학생 수의 증가 추이[1]

의 대학들이 전공 명칭을 디자인으로 바꾸기 시작했고 시각디자인과 공업디자인을 구분하는 것이 일반화되었다. 그 외에도 폭발적으로 증가하는 디자인에 대한 사회적 수요에 부응해 광고디자인학과, 산업공예학과, 실내디자인학과 등이 생겨났다. 기술 발달과 사회적 수요 변화에 따라 시각디자인학과의 전공에는 영상 관련 과목이 새롭게 개설되었고, 공업디자인학과에는 운송수단 디자인, CAD(Computer Aided Design, 설계나 제조 등의 공정을 컴퓨터로 관리하는 기술) 등의 첨단 과목이 신설되었다. 또 한국과학기술대학에서는 공과대학에 속한 산업디자인과를 개설하는 등 디자인 전공이 전문적인 영역으로 나뉘었다.

1970년대에 이어 1980년대에도 디자인 관련 학과와 학생 수가 기하급수적으로 증가했다. 이처럼 디자인학과가 팽창한 배경에는 사회의 요구가 그만큼 확대되었기 때문이기도 하지만, 한편으로는 각 대학들이 부족한 재정으로 새롭게 학과를 신설하는 데 디자인 관련 학과가 다른 학과에 비해 상대적으로 설치 비용이 적게 들었던 이유도 있었다. 유행처럼 디자인 전공 신설이 확대되면서 일부 사학재단이 재정 수입 확대를 목적으로 학과를 신설하고 정원을 확대하는 경우도 많았다. 재단의 설립 목적이나 사회적 필요성, 지역적 특수성 등을 고려하지 않고 설립된 많은 디자인 관련 학과들은 교육 과정을 평가하거나 운영하는 데 기존에 신설된 대학의 학과를 모방하는 등 제 나름의 특성을 갖지 못하고 천편일률적인 디자인교육을 실시하게 되었다.

1
홍진원, 「한국 대학 디자인교육의 역사적 전개에 관한 연구」, 서울대학교 대학원 석사학위논문, 1993. 89쪽.

1980	• 국민대학교 장식미술학과를 산업미술학과로 개편, 1981년 종합대학으로 승격되어 조형대학 소속이 됨. • 동덕여자대학교 미술교육과를 생활미술과로 개칭 • 서울여자대학교 산업미술학과 신설 인가 • 경기대학교 응용미술학과(수원) 신설
1981	• 덕성여자대학교 응용미술학과가 산업미술학과로 개편 • 이화여자대학교 미술대학 자수과를 섬유예술과로 개편 • 대구대학교 인문대학에 산업도안학과, 응용미술학과 신설, 1982년 미술대학 신설, 산업도자학과로 개편 • 성인대학교(현 호남대학교) 설립 및 의상학과 신설 인가 • 상지대학교 생활미술과 증설 인가 • 경원대학교 설립 인가, 응용미술학과 신설
1982	• 울산대학교 응용미술학과 (1985년 산업디자인학과로 명칭 변경) 신설 • 단국대학교 응용미술학과가 도예학과로 개편 • 서울시립대학교 산업미술학과 신설 • 성신여자대학교 예술대학 산업미술과(야간) 개설, 1986년 주간으로 인가 • 상명여자대학교 공예교육과가 예술학부 공예학과로 변경
1983	• 국민대학교 조형대학 산업미술학과가 공업디자인학과와 시각디자인학과로 분리 • 동아대학교 예술대학 설치, 응용미술학과를 공예과와 산업미술과로 분리 • 청주대학교 예술대학 응용미술학과를 산업디자인학과로 변경 • 단국대학교 예술대학(천안) 산업미술과 신설 • 경기공업개방대학교(현 서울과학기술대학교)이 4년제가 되면서 공업디자인과가 산업디자인학과로 개편 • 호서대학교 인문학부 응용미술학과 신설 인가 • 원광대학교 미술대학 설치 및 응용미술과 신설
1984	• 국민대학교 조형대학 생활미술학과가 공예미술학과로 개편 • 상명여자대학교 산업디자인학과(천안) 신설 인가 • 경남대학교 문리과대학 산업미술학과 신설, 1990년 자연과학대학으로 소속 변경 • 숙명여자대학교 문리과대학 산업공예과를 공예과로 개칭
1985	• 군산대학교 산업디자인학과 신설 인가 • 전북대학교 공과대학 산업디자인과 신설 인가, 1990년 예술대학으로 소속 변경
1986	• 한국과학기술대학교가 실제 교육을 시작, 기술공학부 산업디자인과도 1학년부터 교육 시작 • 홍익대학교 산업도안과를 산업디자인과로 개칭 • 단국대학교 문리과대학 시각디자인학과 신설 • 상명여자대학교(천안) 의상디자인학과, 섬유디자인학과, 요업디자인학과, 실내디자인학과 신설 인가 • 효성여자대학교 미술대학 시각디자인학과 신설 • 호남대학교 산업디자인학과 신설 인가 • 영남대학교 미술대학에 산업디자인과 신설

1987	• 홍익대학교 미술대학 산업디자인과를 시각디자인과와 공업디자인과로 분리 • 건국대학교 가정대학(서울)을 생활문화대학으로 개편, 산업디자인학과, 공예학과 신설, 예술대학(충주) 산업디자인학과, 공예미술학과, 실내디자인학과, 의상디자인학과 신설 인가 • 한성대학교 산업디자인학과 신설 인가 • 제주대학교 이공대학에 산업디자인학과 신설인가 • 청주사범대학교가 서원대학교로 교명 변경, 산업디자인과 신설 인가 • 서울시립대학교 문리과대학 산업미술학과 신설 • 강원대학교 공과대학에 산업디자인학과 신설
1988	• 경기대학교 예체능대학(수원)에 공예디자인학과 신설 • 홍익대학교 산업대학(조치원) 신설 및 산업공예과와 광고디자인과 설치 인가 • 경희대학교 산업대학(수원)에 산업디자인학과 신설 • 충남대학교 예술대학 산업미술학과 신설, 디자인과 공예로 전공 분리 • 울산대학교 조형대학을 신설하고 시각디자인학과, 생활미술학과 신설 • 서울대학교 산업미술과를 산업디자인과로 개칭
1989	• 대한체육과학대학교(전 유도대학교, 현 용인대학교) 개편 및 산업디자인학과 신설 인가 • 수원대학교 미술대학 산업미술과 증과 인가 • 경북산업대학교 산업공예학과 신설 인가

1980년대 디자인 관련 학과 현황

2 가장 세계적이면서 가장 한국적인 디자인

세계화와 한국적 디자인

민족주의 담론을 벗어나 한국을 대표할 만한 고유 상징이나 기법을 고민해본 적이 없었던 한국 디자인계가 갑작스럽게 찾아온 초대형 국제 행사를 준비하면서 당황하는 것은 당연했다. 시장 개방과 대중문화의 등장 등 급변하는 상황에서 디자인계는 기존의 안이한 전통 논의나 정부 주도의 계몽 담론을 탈피하고 시장 움직임에 대응할 수 있는 다원적인 디자인에 대한 논의를 시작했다. 또 외국과 차별되는 한국 디자인의 추구에 대한 자성의 목소리가 높아지기 시작했고, 기존의 관념적 한국미 논의가 아닌 시장 지향적인 제품 생산을 위한 디자인 연구가 일부에서 시작되었다. 그러나 여전히 디자인계는 정부 주도의 계몽 담론이 주류였고, 디자인 전반에서는 대형 국제 행사 준비에 따른 '세계와 차별되는 한국의 이미지 찾기' 노력에 동화되는 경향이 지배적이었다.

　　1960-1970년대 박정희 정권을 거치며 선별적으로 고안된 '한국성' '민족성'은 한국적 디자인이라는 표현 양식을 통해 억압과 통제장치, 국가 선전물로서의 정치적 역할을 하면서 발전해왔다. 이 같은 관성은 1980년대 전두환 정권에서 다소 양상을 달리하게 되었다. 일련의 문화 개방 정책과 시장 개방 압력, 국제 행사의 유치 등으로 급속히 세계화의 물결을 타면서 이전과는 다른 형태의 민족주의 문화 정책이 필요했기 때문이다.

서울올림픽 매스게임
올림픽 개막식을 알리는 팡파레와
함께 온몸으로 '어서 오세요'라는
글씨를 쓰고 있다.

정부가 내세운 슬로건
'체력은 국력'

정부는 '세계 속의 한국'이라는 슬로건을 내세우며 '문화의 선진화, 국제화'를 문화 정책의 주요 목표로 설정했고, 또 한편 '체력은 국력'이라는 슬로건으로 스포츠를 강력한 문화 정책의 일환으로 활용했다. 이 두 문화 정책의 결정판이 서울아시안게임과 서울올림픽이었다. 특히 올림픽을 준비하면서 한국 정부는 외국에 소개하기 위한 차별적 요소를 가진 '한국성'이 필요했고, 이를 바탕으로 한 '한국적 이미지'를 만들어내기 위해 고심했다. 기존의 한국성을 새롭게 정의해야만 했던 것을 계기로 그동안 민족주의 이데올로기에 갇혀 있던 한국적 디자인에 대한 반성이 디자인계에서 이루어지기 시작했다. 또 모방 일색이었던 디자인계가 처음으로 서구와 다른 독자적인 스타일이나 국제화 시대에 맞는 한국의 정체성에 대해 현실적으로 고민해보는 계기가 되기도 했다.

그러나 전통에 대한 논의가 제대로 이루어지지 못한 채 짧은 기간 동안 급작스럽게 고안된 한국성은, 서구의 시선을 부단히 의식한 오리엔탈리즘적 요소를 대거 동원하는 결과를 낳았다. 1960-1970년대에는 잘 등장하지 않았던 '동양적 요소들'이 강조되었고, 동양 문화의 근본이라고 할 수 있는 '음양오행' 관련 소재들과 한국의 고유한 요소들이 적극적으로 발굴되었다. 박정희 정권 때에는 전근대적인 봉건의 잔재이자 미신 타파 운동의 대상, 제거해야 할 대상 등으로 인식되었던 동양적 속성과 전통 민간신앙, 무속, 풍수 등으로 한국성의 범위가 확장되었고, '삼태극' '사신도' '오방

색' '십장생' 등의 상징물들이 그 매개체로 활용되었다. 또 샤머니즘적 풍속으로 치부되었던 '단청' '부적' '무당' '장승' 등과 불교 전통, 한국의 지역성에 기반한 '하회탈' '태권도' '한복' '한글' 등의 고유한 소재도 부각되었다. 하얀 소복을 입고 춤을 추는 무녀나 기생의 모습, 혹은 신비롭고 나약한 여성의 모습이 다시 등장하기 시작했다.

반면 호국선현이나 반공과 같은 민족주의 이데올로기와 관련된 소재들은 대부분 사라지거나 비중이 축소되었다. 민족의 상징적 인물로 부각되었던 이순신 장군을 대신해 세종대왕을 내세웠다는 점은 당시 문화 정책의 방향을 극명하게 보여주는 사례이다. 1980년대에 새롭게 규명된 한국성은 전통문화의 자각이라기보다는 관광 상품 생산을 위한 논리에 가까웠다. 고유한 전통을 발굴해 해외에 홍보하려 애썼던 정부는 한국의 전통을 타자화된 시선으로 바라보았고, 오리엔탈리즘적 요소를 대거 발굴해나갔다. 역사적 관점에서 보자면 일제 문화 통치기에 등장했던 '조선색'의 연장선상에 있는 것이었고, 짧은 기간에 급조해낸 졸속 행정의 산물이었다. 하지만 서울올림픽을 준비하는 과정에서 대규모 홍보를 통해 이 같은 상징물들이 한국을 대표하는 것으로 치환되어 국민들의 공적 기억으로 각인되기 시작했으며, 세계 속에서 한국을 상징하는 아이콘으로도 자리매김했다.

전통을 해석하는 방식이나 양식 면에서도 많은 변화가 일어났다. 전통의 요소를 직설적으로 차용해 콜라주하던 이전의 경향과는 달리, 세계화 추세에 발맞추어 국제주의 양식으로 변용된 문화 정체성을 해석해내기 시작했다. 물론 이때까지도 여전히 많은 부분에서는 모사에 지나지 않는 기존의 정형화된 전통의 해석 방법을 반복적으로 재연하기도 했으나, 변한 사회상에 맞춰 전통도 새롭게 해석되어야 한다는 디자인계의 인식 변화로 다른 접근도 가능해졌다.

그 결과 형상의 직설적 차용보다는 전통에 내재된 의미와 질서를 찾아 구조적 해석을 가하는 모더니즘적 해석이 새로운 시대적 흐름으로 자리 잡았다. 색상도 1970년대의 한국성을 특징짓던 백색 대신 오방색이 부각되었다. 오방색은 음양오행 사상에 뿌리를 두고 주술적 속성을 띠며 민간신앙으로 발전해온 색상 조합으로, 사찰이나 궁궐에서부터 백성들의 일상생활에 이르기까지 깊숙이 배어 있던 전통문화였다. 특히 오방색에서 파생된

단청과 색동저고리는 동아시아 인근 중국과 일본에도 없는 한국 고유의 소재로 '한국성' '한국적 디자인'의 주요한 요소로 자리 잡았다. 이외에도 시각적인 자극이 강한 '굿' '성황당' 등과 같은 무속적 요소들이 세계와의 차별성을 드러내는 한국의 '고유성'으로 인식되는 경향도 생겨났다.

서울올림픽은 이 같은 노력의 결정판이었는데, 올림픽 엠블럼에서부터 마스코트, 경기장 등 거의 모든 곳에 전통적 소재를 국제주의 양식으로 해석한 디자인이 주종을 이루었다. 올림픽 엠블럼과 마스코트는 디자인전문위원회 내부에서 지명 공모를 통해 선정되었다. 삼태극을 소재로 한 엠블럼과 메달을 걸고 상모를 돌리고 있는 마스코트 '호돌이'가 그것이다. 올림픽 마스코트는 한반도 지형을 상징하며 민화에 자주 등장하는 호랑이가 되었다. 엠블럼은 삼태극을 기하학적인 표현 방법으로 제작했다. 1960-1970년대부터 시작해 1990년대 초까지도 국내 대부분의 관공서나 공공기관, 공공 행사들에서는 태극을 단순히 변형하는 정도의 CI나 심벌마크를 제작해 사용했다. 빨간색과 파란색, 태극으로 구성된 단순하고 비슷비슷한 마크들은 무슨 목적으로 제작된 것인지 혼동스러울 정도였다. 서울올림픽 엠블럼 후보작 역시 태극을 응용한 CI로 가득했는데, 양승춘이 독특하게 삼태극을 소재로 해 공식엠블럼으로 채택된 것이라는 후문이다. 올림픽 엠블럼과 마스코트를 기본 꼴로 하는 각종 조형물과 포스터, 픽토그램 등의 디자인물이 1980년대 중반을 가득 메웠다.

마스코트, 엠블럼, CI 등의 그래픽 작품들뿐 아니라, 김중업이 디자인

태극을 주제로 한
서울아시안게임 엠블럼 1982
디자인 김현, 안정언, 구동조.

태극을 주제로 한
서울올림픽 엠블럼 1983
디자인 양승춘.

태극을 주제로 한
서울장애인올림픽 엠블럼 1985
디자인 성악훈.

'평화의 문'과 사신도　1985
설계 김중업, 디자인 백금남.

'평화의 문' 좌우에 배치된 열주탈　1985
디자인 이승택.

올림픽공원 입구　1988
디자인 한도룡.

한 올림픽공원의 '평화의 문', 한도룡이 디자인한 올림픽공원 입구 등과 같
은 제반 시설, 도우미 복장, 관광 기념품 등 거의 모든 부분에서 '한국성'이
적용되었다. 김수근이 설계한 올림픽주경기장은 백자를 형상화하고 있다.
'평화의 문'도 전통 건축의 처마선 혹은 학의 날개를 형상화하고 있다. '평
화의 문' 천장 부분인 날개 하단에는 백금남이 태극 색깔을 사용해 사신도
를 그려넣었고, '평화의 문' 앞쪽 좌우로는 조각가 이승택이 만든 열주탈을
각 30개씩 늘어세웠다. 올림픽공원의 입구는 한도룡이 사찰의 기둥 양식
을 본떠 단청과 공포를 추상화하여 제작했고, 삼태극으로 장식된 플래카드
를 내걸었다. 올림픽 개막 행사에는 태권도와 부채춤, 태극이 등장했고, 풍
선으로 제작된 여러 가지 토속적인 탈들이 경기장 천장 위로 솟아오르는
이벤트를 펼쳐 보이기도 했다. 태권도와 부채춤은 1960년대 중반에 인위
적으로 고안된 전통문화이고 각종 탈들은 1980년대에 주목받기 시작한 전
통적인 소재라는 점을 생각하면, 1960-1970년대 독재정권 때 형성된 한
국성의 일부와 1980년대 들어서 새롭게 고안된 한국성이 한데 섞여 새로
운 한국성을 구성해낸 것이었다.

서울올림픽 관광 기념품 1986

올림픽주경기장 1984
설계 김수근.

선전물이 된 근대 건축

올림픽을 전후로 건축계에서 보여준 '한국성'의 표현 방법도 디자인계와 유사했다. 기존 전통 목조건축물의 직설적인 차용에서 벗어나 다양한 문화재로 전통의 범위를 확대시키는 경향이 나타났고, 국제주의 표현이 확대되었다. 그러나 박정희 정권을 거치며 형성된 '한국적 건축'이 사라진 것도 아니었으며, 민족주의를 강조하는 경향이 약화된 것도 아니었다. 기존의 형식주의를 넘어 새로운 시도가 이루어지기는 했으나, 여전히 그 한계가 명확했던 절충주의 양식으로 귀결되었다.

우여곡절을 겪으며 10여 년의 시간이 걸려 1987년이 되어서야 완성된 김석철 설계의 '예술의전당'을 예로 들어보면, 당시의 문화공보부 장관은 애초부터 설계 당선안을 무시해가면서까지 독창적이면서도 민족적인 형태를 요구했다. 그리하여 결국 조선시대 선비의 상징물인 '갓'과 '부채'의 형상을 차용해 지붕을 올리고, 전통 건축물의 장식적 요소를 차용한 절충주의 건물로 완성되었다. 같은 해 1987년 예술의전당 내에 건립된 김원 설

예술의전당 1987
설계 김석철.

국회의사당 <u>1975</u>
설계 김정수 외.

독립기념관 <u>1987</u>
설계 김기웅.

계의 국립음악당은 거대한 기와지붕 아래로 박스형의 벽체가 높게 세워져 있는데, 이 같은 형식은 1980년대 건축에서 많이 볼 수 있는 절충주의 양식의 전형이었다.

1987년에 김기웅의 설계로 지어진 '독립기념관'도 절충주의 양식을 보여주고 있다. 기하학적 형태의 거대 축조물에 전통적 기와지붕과 목조 기둥 양식을 많은 부분에서 차용하고 있으면서도 직설적으로 모사하지 않고 추상화의 단계를 거쳐 간결하고 웅장하게 표현했다. 중앙에 위치한 '겨레의 집'을 제외하고는 기와지붕이나 기둥 없이 모두 기하학적 형태를 띠고 있는데, 이 점이 1960-1970년대 건축 양식과 가장 큰 차이이다. 그러나 전체 부지에 시설물을 배치하는 방법으로 중심축을 강조하고 좌우 대칭 형태의 높고 두꺼운 벽이나 기둥 등을 차용한 점이나, 기하학적 형태의 높은 콘크리트 기념탑을 세우고 군상 조각을 만들어 세운 점 등은 박정희 정권의 성역화 사업에서 보여주었던 표현 방식과 많은 부분 동일했다.

독재정권기에 정부에서 발주한 많은 건축들은 정치적 논리에 따라 그 형태가 좌지우지되었고, 특히 '동양 최대' '동양 최고' '동양 최초' 등의 수식어를 사용하는 것을 좋아했다. 1969년부터 지어지기 시작한 여의도 '국회의사당'은 건립 과정에서 여러 정치인들의 간섭에 따라 애초 계획에 없던 돔 구조물이 추가되는 등 설계가 변경되기도 하여 1975년이 되어서야 준공되었다. 당시만 해도 동양 최초의 돔 형태로 지어진 동양 최대 규모였다. 마찬가지로 1975년에 준공된 남산타워(현 N서울타워) 역시 건립 당시 동양 최고 높이로 짓는 등, 전시성 랜드마크 건축들이 다수 생겼다. 이 같은 경향은 1980년대까지 이어져 독립기념관은 동양 최대의 기와 건축물로 기록되었고, 당시 동양 최대 높이를 자랑하던 '63빌딩(현 63시티)'은 한국의 근대화 성과를 과시하는 선전물로 활용되었다.

63빌딩(현 63시티) 1985
설계 S.O.M.

남산타워(현 N서울타워) 1971
설계 장종률.

관광산업과 그래픽디자인

그래픽디자인 분야에서도 한국적 디자인을 표방한 작품들이 끊임없이 등장했다. 주로 한국 전통을 소재로 작업해왔던 김교만은 1979년 권명광의 주도로 개최된 〈한국 이미지전〉에 참가했고, 1980년 〈한국의 가락〉이라는 일러스트레이션전을 열었다. 1986년 그가 개인 작품집 형식으로 발간한 『아름다운 한국 86, 그래픽 4』에는 정연종, 김현, 나재오 등 주로 '한국'을 소재로 포스터 작품 활동을 했던 작가들의 작품이 소개되고 있다. 김교만은 일찍이 스스로 만들어낸 자신만의 그래픽 스타일을 지속적으로 유지하며 다양한 작품을 선보이고 있으나 일부 작가는 외국 작가의 스타일을 인용해 한국적 디자인을 구현하려고 시도한 것을 볼 수 있다. 당시 일본 내에서뿐 아니라 세계적으로 그래픽디자인계의 거장으로 대접받던 다나카 잇코(田中一光)의 작품을 차용하거나, 가메쿠라 유사쿠(龜倉雄策)의 그래픽 기법을 차용한 작품들이 등장하기 시작했다.

　다나카 잇코는 철저히 전통에 기반한 소재에 최소의 기하학적 조형 요소만을 이용해 전통 일본 이미지를 현대화하는 데 성공했던 작가이다. 주로 가부키 무대나 '기모노' '탈'과 같은 전통적인 일본 이미지의 요소를 현대적으로 작품화했고, "가장 세계적이면서도 가장 일본적인 그래픽디자이

제3회 국제판화비엔날레전 포스터 <u>1962</u>
디자인 다나카 잇코.

〈전통인형극 분라쿠
(人形浄瑠璃 文楽)〉 <u>1966</u>
디자인 다나카 잇코.

〈니혼부요(日本舞踊)〉 <u>1981</u>
디자인 다나카 잇코.

너"라는 격찬을 받았다. 가메쿠라 유사쿠는 일본의 독특한 전통 미학을 바탕으로 디자인의 전통을 세우고, 일본 디자인을 세계에 알리는 데 지대한 공헌을 했던 작가로 도쿄올림픽 포스터 및 심벌, 히로시마 평화 포스터, 닛콘 등 유명 기업의 심벌과 포스터를 제작하기도 했다. 당시 한국적 디자인을 표현하기 위해 고심하던 작가들은 일본 그래픽디자인의 기법과 방법론을 모방하여 한국적 디자인을 표현하고자 했다. 『아름다운 한국 86, 그래픽 4』에서 볼 수 있는 전통적 소재의 기하학적 표현 방식은 1980년대 한국적 디자인의 특징들을 가장 잘 보여주는 대표적인 사례이다.

'국풍81' 공식 포스터 1981
디자인 정연종.

1980년대에는 한국적 디자인 붐이 일어났다지만 많은 경우 정권의 정치 선전물 역할을 하거나 올림픽 특수에 부응하는 관광 상품 디자인의 연장선상에 있었다. 1981년 전두환 정권이 개최한 대표적인 프로파간다 행사였던 '국풍81'은 정연종이 전체 행사를 맡아 한국성에 역점을 둔 이미지를 활용했다. 같은 해 정연종은 〈한국의 미 포스터전〉을 열었고, 한국시각디자인협회에서도 〈한국의 색전〉을 개최했다. 1982년에는 나재오의 〈한국의 얼굴전〉이 열렸다. 올림픽 준비로 한참 '한국성'에 대한 관심이 고조되었던 1985년에는 10여 명의 그래픽디자이너가 참여한 〈그래픽코리아85전〉이 개최되었다. 이 전시의 부제는 '한국의 재발견'이었고, 그래픽디자이너 이봉섭, 나재오, 김상락, 구동조, 김현, 방재기, 정연종, 황부용, 전

〈한국인의 표정〉 1986
디자인 정연종.

제2회 멕시코비엔날레
참가 작품 1986
디자인 김상락.

〈여인의 얼굴〉 1986
디자인 김현.

그래피코리아 85-한국의 재발견전(1985)

디자이 김상락

디자인 김현.

디자인 전갑배.

디자인 정연종.

디자인 구동조.

디자인 방재기.

디자인 조종현.

디자인 황부용.

디자인 이봉섭.

디자인 나재오.

올림픽 문화 포스터(1987)

부네탈
디자인 나재오.

민속놀이
디자인 김교만.

일월곤륜 장식도
디자인 양승춘.

한마당 속의 장구춤
디자인 김영기.

훈민정음
디자인 안정언.

봉황
디자인 구동조.

부채춤 추는 여인
디자인 김현.

수렵도
디자인 전후연.

한국의 문창살
디자인 유영우.

금관 장식
디자인 오병권.

한국의 고가
디자인 백금남.

농악 상모돌리기
디자인 조종현.

갑배, 조종현이 참여한 포스터 전시회였다. 참여 작가 가운데 대부분이 1970년대부터 '한국적' 디자인을 주제로 한 그래픽 작품을 제작해왔다. 〈그래픽코리아 85전〉에 출품된 작품들을 살펴보면, 1970년대와 구분되는 1980년대 한국성의 특징을 쉽게 발견할 수 있다. 우선 출품된 작품에서 이전과 눈에 띄게 차이가 나는 부분은 '무속'과 '토속'적 소재의 증가이다. '승무' '하회탈' '무당' '여성'이라는 소재를 선보이고 있었다. '농악' '부채춤'이라는 소재는 기존과 동일하게 등장하고 있으나, 표현 면에서는 1970년대의 사실적인 표현이 거의 사라지고 평면적이고 기하학적인 모더니즘 양식이 주종을 이루고 있었다.

이와 같은 작품 성향은 이후 올림픽 문화 포스터에서도 재차 드러난다. 올림픽 문화 포스터는 올림픽 조직위원회에서 서울에 소재한 각 디자인대학의 교수들을 추천받아 선성한 사람들이 제작했다. 이때 참여한 작가는 김교만(서울대학교), 양승춘, 김영기(이화여자대학교), 안정언(숙명여자대학교), 나재오(단국대학교), 유영우(국민대학교), 오병권(이화여자대학교), 백금남(성균관대학교), 구동조(동덕여자대학교), 김현, 전후연, 조종현이었다. 작품의 소재는 민속적인 것이 주종을 이루었고, '부채춤' '탈' '백제 금관 장식' '봉황' '무용총' '농악' '신라의 미소 수막새' '농악' '고구려 고분벽화' 등이었다. 또 1960-1970년대 박정희 정권을 거치며 형성되었던 한국성을 나타내는 소재 가운데 가장 빈번하게 등장했던 '충무공'이나 '화랑' '신라 금관' '탑골공원(파고다공원)' 등과 같은 이미지는 거의 사라지고, 대신 시각적 흥미를 유발하는 오리엔탈리즘적 속성인 '여성' '민속춤' '탈' '불교' 등이 주종을 이루었다. 대부분 1970년대에도 활동했던 동일한 작가들에 의해 제작된 작품임을 생각해보면, 작가들의 성향이 정권의 문화 정책과 동일한 기조로 변화되고 있음을 알 수 있다. 두 사례 외에도 많은 한국 관련 전시가 매해 개최되었으나 내용은 비슷했다.

대중문화에서 나타난 변화

민족주의 문화 정책은 일반 대중문화나 공공디자인에도 그대로 적용되고 있다. 정권의 3S 정책과 전통에 대한 강조는 당시의 영화산업에서 노골적으로 드러났다. 이두용 감독의 〈피막〉(1980), 〈물레야 물레야〉(1983), 〈뽕〉(1985), 〈뽕2〉(1988), 〈업〉(1988) 등과 같이 전통을 소재로 한 에로영화들이 영화산업의 주종을 이루었고, 〈어우동〉(1985), 〈변강쇠 1, 2, 3〉(1986-1987), 〈씨받이〉(1986), 〈황진이〉(1986), 〈마님〉(1987) 등의 영화들이 호황을 누리다가 1988년도에 이르러서는 〈합궁〉〈떡〉〈맷돌〉〈고금소총〉〈산배암〉〈씨내리〉〈이조춘화도〉〈액정궁〉 등과 같은 사극 섹스물이 그 흐름을 이어받아 제작되었다. 이 가운데 〈씨받이〉나 〈아다다〉(1988)는 국제 영화제에서 각각 여우주연상, 최우수여우상 등을 수상하는 과정을 통해 다시 한번 전통과 여성이라는 소재를 한국적인 것으로 선전하고, '한국성'으로 각인시키는 계기가 되었다. 특히 〈씨받이〉는 조선 시대라는 전통성에 여성, 비

1987년 제37회 베를린국제영화제에서
여우주연상을 받은 〈씨받이〉 1986

1986년 제31회 아시아태평양영화제에서
상을 받은 〈뽕〉 1985

인간성, 전근대성, 향토성 등이 복합적으로 섞여 있는 대표적인 오리엔탈리즘 시각의 영화였음에도 당시 시대적 분위기와 맞물려 '한국적이고 세계적인 영화'임을 내세웠다.

1980년대 담배 '솔'

1980년대 담배의 디자인을 살펴보면 '솔'(1980), '장미'(1982), '샘'(1982), '88'(1987), '마라도'(1987), '백자'(1988), '한라산'(1989), '도라지'(1988), '라일락'(1989) 등이 있는데, 이전과 달리 호국선현 관련 명칭이나 국가 이데올로기가 사라지고 관광지나 특산물의 이름들이 주종을 이루었다. 특히 '솔'과 '백자'가 등장한 점은 1970년대 문화 정책 기조와 확연히 차이를 보이는 부분이다. 솔(소나무)은 조선 시대 선비의 상징으로 선비나무라고도 불리며, 사군자에 소나무를 포함시켜 오군자라고 부르기도 한다. 백자는 고려 초에 이미 있었지만 유행하지 못했고, 조선 시대에 주류를 이뤘기 때문에 조선의 상징처럼 여겼다. 박정희 정권 때 조선조와 관련한 소재가 거의 등장하지 않았던 것을 생각해보면 많은 변화가 일어난 것이었다.

디자인 국부론과 기술, 그리고 문화 정체성

1980년대를 가로질러 1990년대 중반까지 국내의 디자인에 대한 인식은 '수출 증진에 도움이 되는 도구로 활용되어야 한다'는 국부론 수준을 넘지 못했다. 디자이너 스스로도 디자인을 창작하는 예술가보다는 기법 개발에 중점을 둔 도안 기술자 수준의 인식을 벗어나지 못한 상태였다. 당대 최고의 전문가 집단이 총동원되어 진행된 올림픽과 엑스포 같은 국제 행사에서 보여지는 디자인의 경향을 살펴보면 쉽게 확인된다.

역대 올림픽의 엠블럼은 당시 그래픽디자인계의 최신 트렌드를 반영해왔다. 포스터는 최고의 기술력을 동원해서 제작되는 것이 일반적이었다. 마스코트와 성화봉은 자국의 문화를 대표하는 아이콘을 채택해 자국을 대표하는 조형 양식으로 제작했다. 1964년 도쿄올림픽의 경우에는 최초로 사진을 이용한 포스터를 만들어 큰 이슈가 되었고, 성화봉은 일본도를 형상화한 것이었다. 그림책 작가 빅터 치치코프(Victor Chizhikov)가 만든 1980년 모스크바올림픽 마스코트 '미샤(Миша)'는 러시아의 상징인 불곰

	엠블럼	포스터	마스코트	성화
1960 로마올림픽				
1964 도쿄올림픽				
1968 멕시코올림픽				
1972 뮌헨올림픽				
1976 몬트리올올림픽				
1980 모스크바올림픽				
1984 로스앤젤레스올림픽				
1988 서울올림픽				
1992 바르셀로나올림픽				

1980년대까지 제작된 올림픽 디자인 비교

을 소재로 한 러시아 사회주의가 유일하게 인정하는 사실주의풍로 완성되었다. 디즈니 디자이너 로버트 무어(Robert Moore)가 만든 1984년 로스앤젤레스올림픽의 마스코트 '샘(Sam)'은 미국을 상징하는 흰머리독수리에 월트 디즈니의 애니메이션 캐릭터 제작 기법으로 완성되었다.

서울올림픽은 엠블럼과 마스코트를 지명 공모로 선정했고, 마스코트의 이름은 일반인에게 공모해 '호돌이'로 정했다. 호돌이의 당선작을 살펴보면 22회 모스크바올림픽의 마스코트 '미샤'의 형상과 비례 면에서 유사한 것을 확인할 수 있다. 눈매나 입의 모양, 고개를 기울이고 배와 엉덩이를 내민 모습, 오륜마크의 위치까지 유사함을 느낄 수 있다. 이후 올림픽 디자인전문위원회 내에서 '고양이'를 닮았다고 지적함에 따라 4개월에 걸쳐 수정했고, 지금 우리가 알고 있는 공식 마스코트 호돌이가 완성되었다. 그러나 수정된 호놀이의 모습과 로스앤젤레스올림픽 마스코트 '샘'을 비교해보면 입을 벌린 정도와 팔의 동작에서 유사점을 발견하게 된다. 엠블럼에서도 이와 유사한 경향이 발견된다. 당시 태극을 응용해 정부 기관이나 정당 등의 로고를 제작하던 것은 일반적인 관례였다. 올림픽 엠블럼은 일반적인 적·청으로 된 태극이 아닌, 적·청·황으로 된 삼태극이었기 때문에 기존의 태극 로고들과 차별된 점을 인정받아 선정된 것으로 알려져 있다. 하지만 로스앤젤레스올림픽 엠블럼에서 별이 3단계로 사라지는 모습과 태극의 꼬리 부분이 사라지는 모습에서 우연 이상의 유사성이 발견된다. 이 같은 경향은 성화봉에서도 뚜렷이 나타났다. 1987년 이우성이 디자인한 서울올림픽의 성화봉은 로스앤젤레스올림픽 성화봉과 동일한 형상에 세부 모양만 조금 다른 정도였다. 당시 최첨단 기법인 컴퓨터그래픽을 활용한 것으로 화제를 불러일으켰던 서울올림픽 공식 포스터도 상황은 마찬가지였다.

서울올림픽을 준비하는 과정에서 선례를 조사하고 참고하는 정도는 디자인 제작의 일반적인 절차였을 것이나, 전반적으로 어디선가 본 듯하다는 인상이 역력히 느껴짐에도 당대 최고의 전문가 집단으로 구성된 전문위원회 내부와, 마찬가지로 외부에서도 이 문제에 대해 지적하는 목소리는 없었다. 특히 호돌이의 경우, 미국 켈로그(Kellogg)가 자사의 등록상표인 호랑이 캐릭터 '토니 주니어(Tony Jr)'와 유사하다는 이유로 미국 국내법에 따라 사용 중지를 요청했다. 켈로그 측은 호돌이가 "새끼 호랑이이고, 검은색

서울올림픽 마스코트 초안과 모스크바올림픽 마스코트

로스엔젤레스올림픽 마스코트와 서울올림픽
마스코트와 캘로그의 토니 주니어

「美(미) 식품업체 켈로그 서울 올림픽組織委(조직위)
호돌이 시비… 條件附(조건부) 타결」
《동아일보》 1986. 1. 31

동그란 모자를 쓰고 있고, 두 발로 선 채 두 손으로 포즈를 취하고 있으며,
검은색과 노란색의 배열 등에서 토니주니어와 너무 흡사하다.”라고 주장
했다. 이에 서울올림픽 조직위에서는 켈로그 측에 “같은 업종의 경쟁사에
는 마스코트(호돌이) 사용권을 주지 않겠다.”라는 내용의 각서를 써주고 문
제를 일단락 지었다. 미국 국내법은 한국에 영향이 없음에도, 지식재산권
에 대한 무지와 디자인의 창작성에 대해 자신이 없었기 때문에 취해진 조
치라고 밖에는 이해할 수 없는 사건이다.

　1990년대 초까지도 한국 사회에서 디자인은 산업을 위한 기술이었고
국가를 부유하게 하는 개발의 도구였다. 고도의 압축 성장 과정에서 기술
자들이 끊임없이 선진국의 기술을 따라잡고, 선진국과 유사한 물건을 만들
어내는 것은 창피한 일이 아니었다. 오히려 선진국이 만들던 물건을 우리

도 만들어낸 것 자체가 한국인의 저력이었고, 기술의 쾌거이자 정책적 성과였다. 한국 디자인계는 산업의 일꾼으로서 솜씨 좋은 기술자의 역할을 수행했고, 선진국의 스타일을 끊임없이 차용하는 방식으로 작품을 제작해 왔다. 서구나 일본의 스타일에 한국의 소재를 활용하는 것은 '동도서기'이자 한국적 디자인이라 부르며 자랑할 만한 것이었지, 결코 부끄러운 일은 아니었던 것이다. 개발 담론이 지배하는 한국 사회에서 선진국의 기법을 차용해 그려내는 것은 오히려 능력 있는 디자이너의 미덕과 같은 것이었다. 사회 전반에 걸쳐 창작이나 지식재산권에 대한 일반의 이해 수준은 낮은 편이었고, '어디선가 본 듯하게' '미국 냄새가 나는' 디자인을 개발하는 것은 대부분의 클라이언트가 요구하는 조건이기도 했다.

　　서울올림픽 준비가 한창일 무렵인 1987년에 발표된 1992년 바르셀로나올림픽의 엠블럼과 마스코트는 한국 디자인계에 충격을 주었다. 자와 컴퍼스로 대변되는 모더니즘을 벗어나, 붓으로 휘갈긴 듯한 캘리그래피 기법을 활용한 로고를 선보였다. 또 양치기 개를 상징물로 내세워 자국의 대표 화가인 피카소와 호앙 미로의 회화 표현 방식으로 마스코트 '코비(Cobi)'를 디자인했다. 세계적인 화두로 떠올랐던 포스트모더니즘 논의를 디자인으로 훌륭하게 소화해낸 것이었다. 이후 1990년에 발표된 대전엑스포의 '꿈돌이'는 캘리그래피 기법을 차용해 투박하고 자유로운 선으로 제작된 것이었으며, 1990년대 중반까지 제작되었던 동화은행, 하나은행, 서울시 엠블럼 등에서 포스트모더니즘 제작 방법이 등장하며 대유행이 되었다. 1980년대 중반까지도 모더니즘이 지배하던 한국 디자인계가 불과 몇 년 사이에 자와 컴퍼스를 버리고 서예붓을 들기 시작했다. 물론 디자인의 모티프나 스타일만을 차용하는 것은 저작권과 무관했고, 전 세계적으로 하나의 큰 흐름이 된 일반적인 디자인 제작 방식을 수용한다는 점에서 무엇도 문제될 것이 없었다. 다만 한국 사회에서 포스트모더니즘을 수용하지 못하고 포스트모더니즘에 대한 이해도 부족한 상황에서 끊임없이 그 형식적인 특징만을 흉내 내고 있다는 점은 디자인계의 영원한 과제였다.

　　더글러스 켈러(Douglas Keller)는 "정체성의 상실을 염려하는 사회에서만 정체성의 문제가 제기되고 그것에 관한 논의가 가능하다."라고 주장했다. 독재정권의 민족주의 문화 정책은 한국의 문화 정체성, 한국성 형성의

문제와 예술문화 활동의 방향을 규정지었다. 정체성과 결부해 논의되어온 한국적 디자인은 한국 근대사에서 독재정권의 강압적 문화 정책과 이에 자발적 혹은 타율적으로 참여했던 작가들을 통해 한국성에 대한 권위적이고 이데올로기적인 담론을 재생산해냈다. 다시 말해 민주적 절차와 생산적인 논의를 통해 자생적인 문화 담론을 형성할 기회를 잃어버린 셈이다. 물론 독재라는 시대사적 특수성을 고려할 때, 당시 작가들의 노력을 현대의 시각으로 평가하고 매도하기에는 분명한 한계와 부담이 있을 수밖에 없다.

바르셀로나올림픽 엠블럼과
하나은행 로고와 서울시 엠블럼
<u>1987</u> <u>1991</u> <u>1996</u>

　　30여 년에 걸쳐 지속된 독재정권기를 지나면서 문화예술계 인사들 대부분이 기술 관료화되었다. 예술계는 국전에서 수상하기 위해, 그리고 정부 발주의 대형 프로젝트를 수행하기 위해 정부의 문화 정책에 동조하고 '한국성'에 대해 강박적인 집착을 갖게 될 수밖에 없었다. 민족 이외의 것에서 정체성을 찾고자 하는 새로운 시도는 차단되었고, 유기적인 속성의 문화 정체성은 고정관념이 되었으며, 변하는 시대에 발맞춘 다원화된 문화를 해석해내지 못했다. 1980년대를 거치면서 해외 시장을 겨냥해 '유형화된 한국성'을 생산했으며, 전통을 타자화하고 관광 상품으로 전락시켰다. 이 같은 경향은 한국 문화 해석에서 주체성을 약화시키고 서구에 종속된 담론을 형성한다. 30여 년간의 독재정권을 거치며 형성된 한국 공공디자인 영역의 '전통 강박적' 민족주의 경향은 마치 푸코가 말하는 파놉티콘(panopticon, 1791년 영국의 철학자 벤담이 죄수를 효과적으로 감시할 목적으로 고안한 원형 감옥)의 감시 장치처럼 디자이너에게도, 심사자에게도 정신적 검열 기제로 내재되어 작동하고 있었다.

뿌리깊은 나무 1976 | 샘이깊은물 1984

잡지《뿌리깊은 나무》는 한국브리태니커 회사에서 전문 잡지인
한창기가 1976년 3월 창간했다가 1980년 신군부에 의해
계급의식 조장, 사회불안 조성 등의 이유로 폐간되었다. 이후
1984년 한창기는 잡지《샘이깊은 물》을 창간했다. 두 잡지는
연속선상에서 이해되는데, 우리나라 최초로 아트디렉션 제도를
도입했고(이상철), 순수 우리말 잡지로 제작되었으며, 가로쓰기를
채택했다. 또 전문 사진작가를 통해 사진을 촬영하는 등 편집에
관한 새로운 장을 마련했다.《샘이깊은물》에서는 자체 개발한
글꼴이나 그리드 시스템, 여성 흑백사진을 사용한 표지디자인 등

편집디자인에서 획기적인 변화를 가져왔다.
《샘이깊은물》창간호의 표지에서 직접 개발한 글꼴을 사용한
제목을 볼 수 있는데, 기존의 네모 박스 형태를 벗어난 것이었다.
이전까지 대부분 활자는 일본에서 수입한 사각형의 글꼴이었다.
컴퓨터 도입으로 글자체에 대한 사람들의 관심이 생기기 시작한
것이 1990년대인 것을 생각하면 이 책의 글꼴은 시기적으로
매우 빨리 개발된 것이었다.《샘이깊은물》은 한국의 정서와
아름다움을 가장 잘 표현한 것으로 평가되고 있다.

《뿌리깊은 나무》창간호 표지 1976
《샘이깊은물》창간호 표지 1984

홍익대학교 출신 안상수가 1985년에
완성한 한글 글꼴로, 대표적인 탈네모
글꼴이다. 1991년 '아래한글'에 기본
글꼴로 탑재되면서 유명해졌다.
일반적인 글자체 개발에서는, 적게는
몇천 자에서 많게는 2만 개에 가까운
글꼴을 개발해야 된다는 점과 비교하면,
안상수체는 67자 글꼴 개발만으로
제작 가능한 혁신적인 방식이었다.
이는 기본적으로 한글 창제 원리의 정신과
가장 근접한 방식의 글꼴이며,

자와 컴퍼스로 대변되는 모더니즘
조형 양식과 정신에도 부합하고 있다.
또한 안상수체는 단순히 읽기 위한 글자의
차원을 넘어 순수 조형의 요소로 다양하게
활용되고 있고, 여러 가지 실험적인
작품들에 사용되었다. 안상수의 작품
〈한글만다라〉(1988), 〈문자도〉(1996),
《보고서\보고서》(1989 창간) 등을 통해
읽는 한글이 아닌, 조형예술로 보는
한글이라는 재정의가 이루어지고 있다.

안상수체 모듈 1985
〈한글만다라〉 1988
《보고서\보고서》 창간호 표지 1989

CI 연표 1945-1980년대

1980년대를 전후하여 국내 기업들은 CIP를 도입해 체계적으로 관리하기 시작했다. 이전까지의 심벌마크나 로고는 생산된 물품에 부착하는 상표로만 사용하던 것이 일반적인 경향이었다. 하지만 1970년대 중반, 서울대학교 조영제 교수가 '데코마스'라는 CIP 개념을 도입하면서 국내 기업들 간의 기업 이미지에 대한 인식이 변화되기 시작했고, 1980년대 들어서 국내 기업의 CIP 개발이 폭발적으로 증가했다. 각 기업들은 전사적인 기업 이미지 관리 체제를 도입해 기업 경쟁력 강화를 꾀했다. 이러한 경향은 1990년대에 들어서면서 정부와 지방 행정에까지 확대되어 지자체의 CI 개발이 성황을 이루게 된다.

2
대통령 공고로 제정된 국가 원수의 지위와 명예 및 권위를 상징하는 표시이다. 표장은 다시 '휘장'과 '기'로 분리된다. 대통령 휘장은 집무실 등 공식적인 장소에 부착한다.

3
대통령령으로 공포하여 제정된 이 문장은 외국, 국제기구 또는 국내 외국 기관에 발신하는 공문서, 1급 이상 공무원 임명장, 훈장이나 대통령 표창장, 국가공무원 신분증, 국·공립대학교의 졸업 증서 및 학위 증서 등 중앙 행정 기관의 장이 국가 표시를 위해 필요하다고 인정되는 문서, 시설, 물자 등에 사용되도록 규정되었다.

1945-1950년대

해태 1945

미원 1956

1960년대

종근당(이창림) 1960

태평양(서희석) 1962

호남정유(박승직) 1967

대통령 표장 2 (한홍택) 1967

대한항공 1969

현대(정주영) 1969

1970년대

대한민국 문장 3 (민철홍) 1970

서린호텔(박재진) 1973
*국내 최초 CI 편람 제작

동양맥주주식회사(조영제) 1974

신세계백화점(조영제) 1975

백설표(조영제) 1975

제일모직(조영제) 1975

마주앙(양승춘) 1977

대한주택공사(민철홍) 1978

쌍용(권명광) 1978

대웅제약(권명광) 1978

제일합섬(조영제) 1978

외환은행(조영제) 1979

대우(김현) 1979

동아그룹(권명광) 1979

농심(권명광) 1979

1980년대

삼성전자 1980

삼립식품(조영제) 1980

교보생명보험(조영제) 1981

코오롱(권명광) 1981

국민은행(조영제) 1981

한국산업은행(조영제) 1981

한일은행(김교만) 1981

아시안게임 엠블럼
(김현, 안정언, 구동조) 1982

대림산업(조영제) 1982

제일은행(안정언) 1982

한국주택은행(김교만) 1982

금성(디자인포커스) 1983

동아제약(조영제) 1983

조선맥주(올커뮤니케이션) 1984

한국전력공사(권명광) 1986

아시아나 항공
(랜도어소시에이츠) 1988

피어리스(조영제) 1983

동서식품(조영제) 1984

독립기념관(민철홍) 1986

한국마사회(인피니트) 1988

체신부(올커뮤니케이션) 1984
*정부 부처 최초로 CI 도입

MBC(권명광) 1986

금호타이어(디자인파크) 1987

한국관광공사(인피니트) 1988

럭키화재 1984

KBS(심팩트) 1986

한양투자금융(양승춘) 1987

예술의전당(올커뮤니케이션) 1988

삼양사(양승춘) 1984

기아자동차(조영제) 1986

한국전매공사(광맥) 1987

BC(디자인파크) 1989

조흥은행(권명광) 1984

롯데칠성(권명광) 1986

서울신탁은행(올커뮤니케이션) 1988

동화은행 1989

쌍용(헨리스타인) <u>1989</u>

SANGYONG

한국장기신용은행(CDR) <u>1989</u>

대전 엑스포 '93
(대전엑스포연구소) <u>1989</u>

**1990년대 서울시의
각 구청에서 개발한 CI들**

종로구

중구

동대문구

중랑구

노원구

양천구

강서구

영등포구

동작구

관악구

서초구

강남구

송파구

강동구

5장

포스트모더니즘과
문화산업화:
디자인 무한경쟁

1990년대

1990년대 초 사회주의의 몰락과 함께 탈냉전 시대가
도래했다. 세계는 무한경쟁 시대로 접어들었고,
한국 사회도 급속히 '세계화'되어갔다. 선진국과의
시장 경쟁은 디자인에 대한 관심을 더욱 증폭시켰다.
정부의 디자인 지원사업은 다변화되었으며,
대국민 계몽 활동이 강화되었다. 또 디자인 전문 회사들이
속속 생겨났으며, 대기업의 디자인 지원은 비약적으로
강화되어 세계적인 수준으로 발전하기 시작했다.

그러나 급속한 시장 개방의 결과는 한국 경제의
몰락이었고, 급기야 IMF 체제로 전환되었다.
IMF 체제하에서 김대중 정부는 더욱 강도 높은 디자인
드라이브 정책을 펼쳤다. 한국의 디자인을 첨단 제품과
지식정보산업 중심으로 재편해 세계 수준으로
발전시켜나갔다.

한편 '세계화' 논의는 포스트모더니즘 논쟁과 함께
근대 한국 사회의 민족주의에 대한 반성을 불러왔다.
'조국 근대화'라는 개발 논리에 눌려 사라졌던 전통문화를
재평가했고, 문화산업화 논의를 통해 전통문화를
대중소비 사회에 적합한 형태로 변모시키려는 움직임이
생겨났다. 획일화된 전통 묘사 방식을 벗어난 다양한
양상의 문화 정체성 논의가 시작되었다.

1 디자인 경영과 디자인 신국부론

탈냉전과 무한경쟁 시대

1991년 소련 공산 체제가 붕괴되었다. 1917년 마르크스주의자 레닌이 러시아혁명을 일으키고, 사회주의 국가 소련을 건설한 이후 74년 만의 일이었다. 러시아가 공산 체제를 포기하고 시장경제 체제로 전환되면서 미국과 소련 중심의 양극화가 막을 내렸다. 국내에서는 1992년 12월 18일 제14대 대통령 선거에서 김영삼 후보가 당선되면서 1961년 5·16 군사정변 이후 30년간 지속되어온 군부 통치가 끝이 났다. 김영삼 정부는 '문민 정부'라는 이름으로 그 의의를 담았다. 문민 정부는 역대 정권들과는 달리 정통성 시비에서 비교적 벗어날 수 있었고, 새로운 민주주의 시대를 열 수 있는 배경을 마련한 정권이었다. 이를 위해 '신한국 창조'를 통치 이념으로 내세우고 여러 가지 개혁 과제들을 추진했다. 공직자 재산 공개, 대대적인 군 인사 정리, 비리 공직자의 숙청과 공직자 윤리법, 금융실명제의 실시 등 강도 높은 개혁을 시도했다. 세계적으로 유래가 없는, 성공한 쿠데타를 처벌하는 작업도 진행했다. 또한 '신경제'로 표현되는 경제개혁 정책을 펼치기 시작했다. 과거 정부 주도로 구축된 성장 위주의 경제 체제에서 민간 주도의 자율 경제와 복지를 중시하는 경제 체제로 이행하겠다는 내용이었는데, 국제 여건은 국내 경제 상황을 엉뚱한 곳으로 이끌고 갔다.

　1993년에 우루과이라운드가 타결되고, 1995년 1월 1일부터 GATT

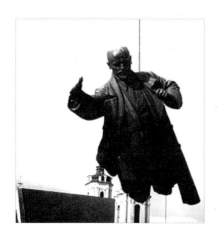

철거되는 레닌 동상

를 대신한 WTO 체제가 정식으로 출범하면서 세계는 '총성 없는 전쟁의 시대' '무한경쟁 시대'로 접어들었다. 새롭게 변한 국제 여건은 금융 구조 개혁, 재벌 개혁, 재정 개혁, 기구 개편 등의 획기적인 경제 개혁을 요구했다. 김영삼 대통령은 1994년 11월 '세계화' 선언을 하면서 세계화 드라이브에 착수했으나, 이에 상응하는 적절한 개혁을 이루어내지는 못했다. 대신 1996년 10월에는 경제협력개발기구(OECD)[1]에 스물아홉 번째 회원국으로 가입하게 되었다. OECD는 '선진국 클럽' '부자 나라들의 사교 클럽'이라고도 불리는데, 가입 조건 가운데 '개방'과 '자유무역'은 필수적인 것이었고, 그동안 우리나라가 개발도상국으로서 받아왔던 특혜들을 포기해야만 했다. 그리고 자본주의 역사가 오래된 서구 선진국과 동등한 조건에서 자유무역을 펼쳐야 했다. 그 결과 국내외의 언론으로부터 "한국인은 샴페인을 너무 일찍 터뜨렸다."라는 조롱을 받았다.

특히 우루과이라운드 협상은 선진국에 유리한 금융, 지적재산권, 첨단 기술 제품 시장을 개방하기로 한 것에 비해, 개발도상국인 우리나라가 취할 수 있는 실리는 별로 없었다. 충분한 경쟁력을 기르지 못한 상태에서 취해진 강압적인 개방은 제2의 강화도조약과 다름없는 것이었다. 이어서 출범한 WTO 체제는 공산품의 관세에 중점을 둔 미국 중심의 GATT 체제와 달리 농산물과 서비스, 지적재산권까지 포괄하는 동시에 강력한 행정적 제재력까지 가진 세계무역 체제였다. WTO 체제 이후 우리나라는 쌀을

1
제2차 세계대전 후 유럽의 경제 부흥 협력을 추진해온 유럽경제협력기구(OEEC)를 개발도상국 원조 문제 등 새로 발생한 경제 정세 변화에 적응시키기 위해 개편한 기구로, 1961년 파리에서 발족했다. OECD 회원국이 되기 위한 기본 자격은 다원적 민주주의 국가로서 시장경제 체제를 보유하고, 인권을 존중해야 한다.

비롯한 기초 농산물 시장, 지적재산권과 서비스 분야까지 개방해야 했고, 1997년 들어서는 수입자유화율이 99.9퍼센트로 높아졌다.

급속한 시장 개방의 결과로 1993년부터 1997년 사이에 5만 개가 넘는 중소기업이 도산했다. 반면 정부 주도 경제성장 모델의 최대 수혜자인 일부 재벌기업들의 덩치는 더욱 커졌다. 30대 재벌이 국민총생산에서 차지하는 비중은 1993년 79.9퍼센트에서 1996년 92.1퍼센트로 높아졌으며,

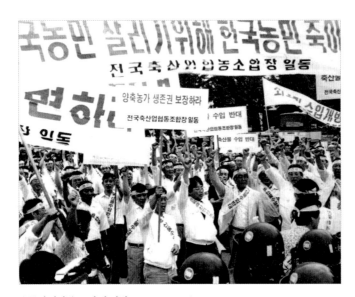

우루과이라운드 반대 시위

「韓國人(한국인), 샴페인 너무 일찍 터뜨렸다」
《조선일보》 1989.9.23

이들의 계열사 수도 1993년 540개에서 1997년 815개로 늘어났다. 그러나 문어발식 확장으로 덩치만 커졌을 뿐 내실을 기하지 못했고, 자동차나 전자 등과 같은 수출 주력 산업에 과잉 투자한 데 비해 수출 부진으로 재고가 늘어났다. 국가 외채는 눈덩이처럼 불어났고, 대기업들마저 속속 부도가 나기 시작했다. 그 결과 한국 경제에 대한 국제 사회의 신용도가 급속히 하락했고, 외국 자본은 일제히 이탈하기 시작하면서 주식시장이 혼란에 빠지고 말았다. 급기야 국가 부도 위기에 몰려 국제통화기금(IMF) 구제금융을 받게 되었다. 물가는 매년 5퍼센트 이상의 상승률을 기록했고, 적자폭은 매년 증가해 1994년 45억 달러, 1995년 89억 달러, 그리고 1996년에는 역사상 최대인 237억 달러에 이르렀다. 김영삼 정부 5년 동안 한번도 흑자를 기록하지 못했고, 외채만 눈덩이처럼 불어나 미국 다음으로 많은 전 세계 2위의 채무국이 되었다. 1인당 국민총생산량도 1995년에 기록한 1만 37달러에서 1997년에는 9,511달러로 떨어졌다. '한강의 기적'으로 불리는 한국 경제성장의 신화가 1997년에 한꺼번에 무너진 것이다.

국제 상황의 변화와 지식재산권 협약

1990년대 세계 시장 환경은 그 이전과 180도 달라졌다. 과거 한국이 고도성장을 이룰 수 있었던 배경에는 개발도상국에 대한 특혜와 보호무역이 있었다. 국내 산업의 보호를 이유로 경쟁력이 없는 물품에 대해 '수입 금지'를 걸 수 있었고, 외국 지식재산권을 인정하지 않거나 침해를 방조하는 형식으로 국내의 산업을 성장시킬 수 있었다. 가령 일본 소니의 '워크맨 (Walkman)'(1979)이 전 세계를 강타할 무렵, 우리 정부는 일본 '워크맨'에 대한 수입을 금지하는 대신 삼성전자와 금성이 '마이마이'(1981)나 '포키토키'(1981), '아하'(1987)와 같은 미니카세트를 만들어서 산업 경쟁력을 갖출 때까지 보호했다. 국내 산업이 덜 성장한 분야에 대해서는 대부분 수입을 금지시키거나 엄청난 관세를 물려 국내 산업을 지켜냈다. 또 해외 저작물에 대한 저작권을 인정하지 않거나 상표법 등을 엄격하게 집행하지 않는 방법으로 지식재산권에 대한 압력도 막아냈다. 유명 해외 브랜드를 복제하

소니 '워크맨'의 최초 모델과 삼성전자
'마이마이', 금성 '포키토키' <u>1979</u> <u>1981</u> <u>1981</u>

해외 유명 제품은 정부가 수입 금지, 높은 관세 등을
통해 시장을 보호했고, 국내 기업은 해외
유명 상품과 유사한 물품을 만들어내는 일이 흔했다.

수입 브랜드 및 디자인 모방

1980년대까지 한국은 짝퉁 공화국이라는 평가를
받았다. 해외 상표를 보호하는 데 소극적이었고,
1987년 이전까지는 해외 저작물의 저작권을 인정하지
않았다. 수입 브랜드의 디자인이나 극장용 만화영화를
그대로 베끼기도 했다.

삼 성 United States Steel
Coporation 금강기획 Centro de Arte
Achtural Dicen Castro

대 우 Continental Airline 롯 데 Life Engineering

코오롱 West Chamion
Products 라이커 Benson Crane

국내 기업의 CI와 해외 유사 상표들

는 것에 거리낌이나 지장 없이 복제 제품들은 그 나름대로의 영역을 형성하며 산업으로 발전하게 되었다. 미국도 반공산주의 혈맹인 가난한 한국의 보호무역에 대해 별다른 문제 제기를 하지 않았다. 과거 1970-1980년대 우리나라 텔레비전에서는 외국의 노래에 가사를 바꿔서 부르는 번안 가요가 많이 방송되었다. 외국곡을 허락받지 않고 로열티도 내지 않은 채로 번안해 부른 가요들도 문제될 것이 없었고, 캐릭터를 위시한 여러 해외 저작물들도 상황은 다르지 않았다.

올림픽이 치러지기 한 해 전인 1987년 우리나라는 세계저작권협약에 가입했다. 1986년 저작권법을 개정하여 1987년 이후에 만들어지는 외국의 저작권을 보호해주기로 했다. 하지만 그때까지도 1987년 이전의 저작물에 대해서는 여전히 보호해주지 않았으나, 1995년 WTO 체제로 접어들면서 상황은 급변했다. 미국의 집요한 요구로 WTO 체제 안에 지식재산권과 관련된 '트립스 협정(TRIPs Agreement)'이 포함되었다. 트립스 협정은 무역 관련 지식재산권에 관한 협정으로 특허권, 상표권, 디자인권, 저작권 등에 대한 보호를 강화하고, 침해에 대해서 강력하게 대응할 수 있는 협정이다. 세계는 이미 신자유주의로 변했고, 한국은 강대국의 지식재산권을 모두 보호해주는 방향으로 지식재산권법을 개정할 수밖에 없었다.

이것은 기존 산업계의 모방, 표절, 주문자상표부착생산(OEM)과 같은 노동집약적산업 체제에 일대 변화를 불러왔다. 특허권, 저작권, 상표권 등 지적재산권 분야와 서비스 분야의 개방은 기존의 안이한 디자인 제작 방식에 제동을 걸며 유사 모델이나 표절, 모방에 해당하는 작품들을 대거 법정 분쟁의 대상으로 몰아갔다. 대부분의 소규모 디자인 사무실들은 막대한 자금력을 바탕으로 한 외국 디자인 컨설팅업체에 대항할 만한 능력이 없었다. 한보철강의 부도 사태 이후 연이은 광고주들의 부도로 광고 회사들은 막대한 빚을 떠안게 되었고, 대기업에 의존하던 CI 전문 회사들은 대기업의 신규 사업 축소로 새로운 일거리를 찾아야 했다. 기업 사외보를 대행하던 업체들은 사외보가 폐간되거나 대기업 계열사의 인하우스 제작이 늘어나 고전을 면치 못했다. 제품디자인은 시장 침체로 신모델의 출시 주기가 길어졌고, 패션, 인테리어 등 디자인 관련 전 분야에서 이 같은 현상은 비슷하게 발생했다.

KBS 특집 프로그램 〈디자인에 승부를 걸어라〉 1994

「디자인이 역사를 바꾼다-
"디자인을 살려야 선진국대열 섭니다"
《조선일보》 1996. 12. 14

하지만 위기는 오히려 기회로 작용하기도 했다. 시장이 개방됨에 따라 디자인의 중요성이 국가 경쟁력과 산업 생존 차원에서 강조되기 시작했다. 각 기업들은 디자인의 중요성을 깨닫고 대기업 내부에 디자인센터를 설립했고, 디자이너 중진을 배출해냈다. 기업들의 디자인 투자가 늘어났고, 중소기업에 이르기까지 인하우스 디자인 체계가 갖춰지기 시작했다. 또 다각화된 디자인 특화 산업을 시작해 다양한 고유 모델의 생산이 가속화되었고, 디자인을 고부가가치 산업으로 인식하는 경향이 만연해졌다.

1994년 금성의
디자인 인턴십 광고

1994년 4월에는 MBC와 KBS가 각각 디자인에 관한 특집 프로그램을 마련했다. 1983년 KBS에서 방영한 〈세계는 디자인 혁명시대〉이후 11년 만의 일이었다. MBC는 〈21세기 세계가 앞서간다-왜 디자인인가〉라는 주제로 세 편의 특집 프로그램을 편성했다. 제1편 '꿈을 꾸는 사람들', 제2편 '자연에서 나온다', 제3편 '미래는 아름다움이⋯⋯'로 편성되었는데 디자인의 중요성을 중심으로 이야기되었다. 한 달 늦게 KBS는 〈디자인에 승부를 걸어라〉라는 주제로 네 편의 특집 프로그램을 마련했다. 제1편 '정상의 조건(기업 편)', 제2편 '경쟁력의 해결사(전문회사 편)', 제3편 '신국부론(교육 편)', 제4편 '한국 산업디자인의 현주소'로 구성되었다. MBC와 KBS의 특집 프로그램은 디자인의 중요성을 산업계와 국민들에게 부각시키는 계기가 되었다. 또 《조선일보》는 '디자인이 역사를 바꾼다'라는 이름으로 1996년 3월 8일부터 12월 14일까지 10개월에 걸쳐 총 25회를 기획 연재했다. 군복 편을 시작으로 군장비, 비행기, 국제회의장, 가구, 영화, 거리 시설물 등 다양한 분야에서 디자인의 중요성을 부각시켰다.

디자인의 격상과 디자인 경영

한국 경제가 흑자로 돌아선 1980년대 중반 이후 '자율화'라는 이름으로 재벌 대기업들은 더욱 거대해졌으며, 이미 국내 디자인은 정부 주도의 디자인 진흥 체제를 벗어나 대기업을 중심으로 발전하고 있었다. 이전까지는 기업들이 독창적인 디자인 개발을 위한 연구보다는 손쉬운 기술 도입을 통해 디자인의 문제를 해결하려는 경향이 짙었다. 그러나 1990년대로 들어

서면서 상황은 급반전했다. 1990년대 이후에는 국가의 집중적인 지원을 받은 대기업에 의해 디자인이 비약적인 발전을 이루기 시작했다.

특히 1990년대 중반 무렵부터 대기업 경영진들 사이에서 디자인 경영이 화두로 떠오르기 시작했다. 당시 시장이 개방되면서 선진국의 물품들이 물밀듯이 밀려들어왔고, 국내의 제품들은 품질이나 디자인 면에서 모두 경쟁이 되지 않는 상황이었다. 매번 애국심에 호소하는 마케팅을 통해 자국 시장을 지켜왔던 정부도 WTO 체제 앞에서는 별다른 방법이 없었다. 물러설 수 없는 무한경쟁으로 내몰린 국내 기업들은 글로벌 경쟁의 핵심이 디자인에 있다는 것을 이해하기 시작했다. 제조 기술 관련해서는 이미 오랜 OEM 생산을 통해 어느 정도 자신이 있었던 대기업들은 앞다투어 디자인에 대규모로 투자하기 시작했고, 해외에 디자인 연구소를 만들거나 디자인 관련 기구를 개편해 인원을 늘리고 직급을 높였다.

금성은 1991년 대기업 최초로 디자이너 출신을 이사로 임명했고, 금성국제산업디자인공모전을 개최해 전 세계 디자이너들의 새로운 시대에 적합한 새로운 가치와 상품 아이디어를 적극적으로 발굴하려고 시도했다. 삼성전자도 '품질 경영'을 표방하기 시작했다. 1980년대에 디자이너 출신의 최고 직위가 부장급이었던 것이 2000년대로 접어드는 과정에서 격상되어 상무급이 되었다. 디자인 부서의 최고 책임자도 1980년대에는 이사급이었던 것이 2000년대에는 사장급으로 올랐다. 1993년부터는 디자인 멤버십 제도를, 1995년부터는 디자인 전문 교육기관인 'SADI(Samsung Art & Design Institute)'를 운영하며 디자인 인재 양성에 나서기도 했다. 현대자동차도 1980년대에는 디자이너 출신의 최고 직위가 부장급이었던 것이 1990년대에는 전무급으로, 그리고 2000년대에는 부사장급으로 상승했다. 디자인 부서의 최고 책임자도 1980년대에는 부장급이었던 것이 2000년대에는 부사장급까지 올랐다. 1995년에는 현대자동차 남양 연구소가 준공되면서 디자인 분야를 '디자인 연구소'로 독립시켰다. 에스콰이어, 애경산업, 쌈지, 동아연필 등도 디자이너 출신 최고 직위 및 디자인 부서 최고 책임자의 직위가 1980년대에는 과장급 내지 부장급이었던 것이 1990년대에는 이사급으로, 그리고 2000년대에는 상무급으로 올랐다. 대우자동차는 1993년에 디자인 담당 부서를 회장 직속으로 격상시켰고, 고유 모델 개발

「삼성 디자인 분야 올 1천억 투자」
《매일경제》 1996. 2. 12

에 박차를 가해 1996년에는 4개의 고유 모델을 만들어냈다.

대기업 사이에서는 세계사에 유례가 없는 디자인 경영 광풍이 몰아쳤고, 경제만큼이나 디자인 부문도 압축적인 초고도 성장을 이끌었다. 삼성그룹의 이건희 회장은 1996년 "경영을 알려면 디자인을 알아야 한다."라고 강조하며, '글로벌 경영의 원년, 디자인 혁명의 해'를 선포하고 그룹 고위임원 180여 명에게 집중적인 디자인교육을 실시했다. 또 전 계열사의 디자인 인력을 획기적으로 늘려나갔고, 제일모직은 1996년부터 '디자인 혁명'이라는 경영 전략을 추진했다. 1995년 LG전자로 상호를 변경한 금성은 디자이너 수를 180명에서 350명으로 늘리고, 이 가운데 절반을 해외 디자이너로 채우는 10개년 계획을 추진하기도 했다. 문구업체 모닝글로리는 직원 300명 가운데 무려 100명이 디자이너였다.

한편 1996년도에 서울대학교 경영대학에 '디자인 경영' 과목이 개설되었고(조동성 교수), 같은 해 한국디자인포장센터는 학부 과정이 없는 국제산업디자인대학원(IDAS)을 설립했다. 디자인 강국을 주창하며 개설된 국제산업디자인대학원에는 1999년도 뉴밀레니엄 디자인 혁신 정책 과정 1기 졸업식에 구자홍 LG전자 대표이사 부회장, 강성모 린나이코리아 회

LG전자 CI 1995
디자인 랜도어소시에이츠.

현대자동차 디자인 연구소 1995

삼성 애니콜의 텐밀리언셀러 제품들

SGH-T100 <u>2002</u>
일명 이건희폰,
1,100만 대 판매.

SGH-E700 <u>2003</u>
일명 벤츠폰,
1,300만 대 판매.

SGH-D500 <u>2005</u>
일명 블루블랙폰,
1,200만 대 판매.

SGH-E250 <u>2006</u>
5,200만 대 판매.

J700 <u>2008</u>
1,000만 대 판매.

장, 장대환 매일경제 신문사장, 정몽규 현대산업개발 회장, 조희준 국민일
보 사장, 홍라희 호암미술관관장, 배중호 국순당 사장, 이범 에스콰이어 부
회장, 조희준 국민일보 회장 등 국내 유명인사 60명이 모여 화제가 되기
도 했다. 경제계의 디자인 경영이라는 화두는 시장 개방 과정에서 굴뚝 공
장 기반의 국내 산업계가 살아남기 위해 필연적으로 거쳐야 할 과정이기도
했으며, 이러한 변화는 IMF 국가 부도 상황을 맞아 더욱 가속화되었다.

1997년 《비즈니스 위크》
아시아판 표지

　기업들의 노력은 곧바로 한국 디자인 경쟁력의 강화로 이어졌다.
1997년에는 미국산업디자인협회에서 주관하는 공모전 IDEA(Industrial
Design Excellence Award)에서 삼성전자가 애플, 컴팩컴퓨터, 스틸케이스 등과
함께 최다 수상 기업으로 선정되었고, 삼성전자의 인터넷 TV가 1997년
《비즈니스 위크(Business Week)》아시아판 표지에 실리기도 했다. 삼성과 LG
전자는 IDEA뿐 아니라 독일의 iF 디자인(International Forum Design) 등에서
여러 상을 받았으며, LG전자는 일본의 G마크 선정제에서 3점의 굿디자인
마크를 획득한 바 있다.

애니콜 최초 모델
'SH-700'의 광고 <u>1993</u>

　국내 디자인 경영의 성과를 가장 확연히 보여주는 사례는 삼성의 휴대
폰 '애니콜'이다. 1993년 출시된 '애니콜'은 외산 휴대폰이 포진한 상태에
서 독자 브랜드를 개발하고, '한국 지형에 강하다'라는 슬로건으로 산악 지
대가 많은 국내 환경에 맞는 핸드폰임을 강조했다. 불과 2년 만인 1995년
에는 미국의 '모토로라'를 누르고 시장점유율 50퍼센트를 넘겼고, 수많은
텐밀리언셀러(1,000만대) 제품을 연이어 탄생시키며 세계시장 점유율 1위
자리를 지켰다.

디자인 진흥 정책의 다변화

한국디자인포장센터는 급변하는 세계경제와 사회 환경에 발맞추어 1991년 디자인포장진흥법을 산업디자인포장진흥법(법률 제4321호)으로 개정하고, 기관의 명칭을 산업디자인포장개발원(KIDP)으로 개편했다. 1977년 제정된 법을 처음 개정한 것으로 그 내용에는 종합진흥계획의 수립, 디자인의 연구개발사업 실시, 우수 디자인 및 포장 선정, 전문 인력 양성, 전문 회사 지원 등 국가적 차원의 디자인 진흥사업이 구체적으로 포함되었다. 1996년에는 재차 산업디자인진흥법(법률 제5214호)으로 개정하고, 1997년 한국산업디자인진흥원(KIDP)으로 개칭했다.

산업디자인포장개발원의 광고 만화 1984

그리고 1993년 문민 정부가 출범함에 따라 그간 군부 정권의 디자인에 대한 몰이해로 빚어진 잘못된 정책들이 제자리를 찾아가기 시작했다. 관례적으로 퇴역한 군인에게 돌아갔던 센터의 원장직도 처음으로 행정공무원 출신인 유호민이 맡아 1993년부터 1997년까지 제7대 원장직을 맡게 되었다. 또한 우루과이라운드 타결과 WTO 체제의 출범에 따른 시장 위기의 돌파구를 디자인에서 찾으려는 노력이 이어졌다. 자체 경비 조달의 어려움으로 제대로 진흥사업을 펼치지 못하고 있던 산업디자인포장개발원에 1994년부터 정부 지원금이 획기적으로 증가하기 시작했다. 1994년에는 60억 원으로 전년 대비 413퍼센트나 증가했으며, 1995년에는 85억 원으로 전년 대비 42퍼센트, 1996년에는 106억 원으로 전년 대비 25퍼센트 증가했다. 1993년에 비해 1996년에는 지원금이 무려 9배나 증가한 것

연도	-1987	1988	1989	1990	1991	1992	1993	1994	1995	1996
정부			노태우 정부					김영삼 정부		
국고보조금	0	5	5	5	8	10	11.7	30	30	39
공기반자금								30	55	67
계(억 원)	0	5	5	5	8	10	11.7	60	85	106

산업디자인포장개발원의 정부 지원금 증가 현황

이며, 인건비가 순사업비보다 많은 비정상적 예산 구조를 탈피하고 디자인 진흥이라는 본연의 사업에 주력하여 다양한 사업을 펼칠 수 있는 환경을 마련할 수 있었다.

환경의 변화는 사업 내용에도 변화를 주어 관료적 전시 행정 중심의 업무와 포장재 중심으로 이루어진 용역사업에서 벗어나 디자인 진흥에 힘을 쏟기 시작했다. 우루과이라운드와 WTO에 의해 정부가 중소기업에 디자인을 직접적으로 지원하는 것이 불가능해지자 정부는 직접적인 디자인 지원사업에서 간접적인 지원사업으로 사업 방향을 전환했고, 시장 개방에 맞설 수 있는 산업디자인 전문 회사의 필요성에 따라 산업디자인 전문 회사 인증 제도를 시행했다. 그리하여 1992년 '212디자인' 등이 공인 산업디자인 전문 회사로 등록했고, 이래로 1994년 44개사, 1995년 63개사, 1996년 74개사로 점차 늘어났다. 또한 GD마크 인증을 강화하고, 1993년부터 상공부 장관 이상의 수상업체에 대해 제품디자인 개발을 위한 공업발전기금 지원 및 정부기관 우선 구매도 추진해 제도를 활성화해나갔다. 한편으로는 서울국제디자인박람회와 〈해외우수디자인상품전〉〈일본우수포장디자인전〉 등을 통해 매해 세계의 디자인 흐름을 살펴볼 수 있는 디자인과 포장을 전시했으며, 중소기업들의 디자인 경쟁력을 심어주기 위해 노력했고, 같은 취지로 코리아디자인센터(KDC)의 설립도 추진했다.

그뿐 아니라 그동안 정부 시책과 맞물려 기업 중심으로만 진행되던 디자인 진흥사업에서 대국민 계몽사업이 포함된 서비스사업으로 전환되기 시작했다. '산업디자인 발전 원년의 해' 선포(1993), '디자인 주간' 선정(1993년 9월 1일-9월 15일), '디자인의 날' 제정(1993-1997년) 등과 함께 산업디자인 발전 5개년 계획(1993-1997년), 한국청소년디자인전람회(1993), 세계화 방안 논의(1996), 디자인 정보화 사업(MIDAS, 1997), 세계그래픽디자인대회 개최(2000), 세계산업디자인대회 개최(2001) 등이 그 예이다. 문민 정부를 거치며 일본 통상산업성의 디자인 진흥 제도를 무분별하게 모방하는 경향도 있었지만, 많은 정책 부문에서 1980년대에 비해 획기적인 변화를 보였던 것만은 분명하다.

1993년 제28회 대한민국
산업디자인전람회 개막식

'디자인 주간' 포스터
1993

'디자인의 날' 포스터
1994

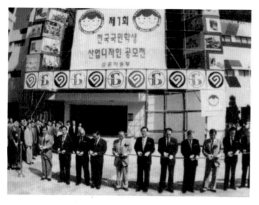

1994년 제1회 전국 국민학생
산업디자인공모전 개막식

제1회 전국 국민학생
산업디자인공모전 포스터
1994

제1회 전국 중·고등학생
산업디자인공모전 포스터
1994

IMF 체제와 디자인 신국부론

1990년대 수출은 대기업 중심의 반도체와 중화학공업이 주도했다. 10대 주력 수출 상품은 반도체, 자동차, 선박, 화학 제품, 전기전자, 기계류 등으로, 의류를 제외하고는 모두 중화학 제품이 차지했다. 1995년에는 수출 규모가 1,000억 달러를 돌파했다. 이것은 지난 1964년 수출 1억 달러를 처음 넘어선 이후 불과 31년 만에 1,000배가 증가한 것이었다. 특히 반도체는 1994년에 단일 품목으로는 최초로 수출 100억 달러를 돌파했다. 그러나 반도체 한 품목에 너무 의존한 구조 탓에 1995년 하반기부터 반도체 가격이 급락하면서 수출산업이 어려워지기 시작했고, IMF 경제 위기와 맞물려 국내 기업의 신용을 추락시켰다. 국내 30대 그룹 가운데 기아 등 여섯 곳이 도산했고, 1999년에는 전 세계를 무대로 세계 경영을 펼치던 대우그룹이 해체되었다.

IMF 체제 이후 우리나라의 자본시장은 완전히 개방되었다. IMF의 구조조정 프로그램은 미국의 경제 질서를 세계 경제 질서로 확산시키는 과정이었다. 자유화 정책은 필수적으로 대외 개방을 포함하고 있었고, 외환 자유화, 금융 자유화, 금융기관 M&A(매수·합병)나 공기업 민영화를 불러왔으며, 외국인에 대한 차별을 근본적으로 없애버려 선진국의 자본이 더욱 그 영역을 확대하는 결과를 가져오게 되었다. 하지만 IMF 체제가 우리에게 부정적인 역할만을 한 것은 아니었다. 시의적절한 때에 한국 경제와 산업의 체질을 글로벌스탠더드로 개선시킴과 동시에, 2000년대를 대비해 세계 최고의 산업 영역을 여러 가지로 확보할 수 있는 계기도 마련했다. 1997년 12월 3일 IMF에 경제 주권을 넘기면서 김대중 대통령은 IMF 체제 극복이라는 과제를 떠안게 되었다. 1998년 새로 들어선 '국민의 정부'는 IMF 체제와 세계화 및 개방화의 물결 속에서 '신지식'이라는 키워드를 내놓았다. 당시 제조업 중심의 2차 산업은 생산비 상승으로 급속히 국제 경쟁력을 잃고 있었고, 금융이나 서비스업 등은 IMF로 선진 경제에 예속되어버린 상황이었다. 이에 정부는 IT 지식 정보화 산업과 BK21 사업을 통해 나노 기술(NT)과 바이오 기술(BT)의 미래 산업을 육성하고자 한 것이다.

나아가 정부는 디자인을 미래 고부가가치 문화산업의 핵심으로 천명

김대중대통령 내외가 10일 청와대에서 열린 산업디자인진흥대회에 참석, 우수디자인제품을 관람하고 있다.
/청와대 사진기자단

디자인 석사학위 소지자 병역특례

鄭산자 청와대보고

앞으로 산업디자인 석사학위 소지자도 병역특례 혜택을 받을 수 있고 디자인 전문회사는 벤처기업으로 지정될 수 있게 된다.

또 2004년까지 1천억원 규모의 디자인 벤처펀드가 조성되며 지역별로 고가의 첨단장비를 갖춘 디자인혁신센터 10개가 새로 만들어진다. / 관련기사 11면

정덕구(鄭德龜) 산업자원부 장관은 10일 청와대에서 김대중(金大中)대통령 주재로 열린 제1회 산업디자인 진흥대회에서 이런 내용의「산업디자인의 비전과 발전전략」을 보고했다.

정장관은 이날 ▲국제적 디자인 전문인력 양성 ▲디자인 벤처기업 육성 ▲디자인 지적재산권 보호 강화 ▲디자인을 통한 고유 브랜드 육성 ▲기업의 디자인 경영 체제확립 등을 통해 2004년까지 디자인 선진국에 진입할 수 있도록 정책적 역량을 집중하겠다고 밝혔다. 정부는 이를 위해 대학의 디자인학과를 특성화 대학으로 독립시키거나 공과대학 소속으로 전환하도록 유도하고 산업디자인 석사학위 소지자에게 병역특례 혜택을 주기로 했다.
박문규기자
park003@kyunghyang.com

1999년 제1회 산업디자인진흥대회에 참석해 사인판에 서명하는 김대중 대통령

「디자인 석사학위 소지자 병역특례」
《경향일보》 1999. 11. 11

"知識 기반으로 국가혁신"

金대통령 정보통신·문화·디자인산업 집중육성

'두뇌강국 실천전략 국민보고대회' 열려

관련기사 3·5·7·8·9면

강헌구·김영태 기자

김대중(金大中) 대통령은 2일 "장차 우리나라는 새로운 차원의 두뇌강국으로 비약해야 한다"며 이를 위해 국가혁신체제 구축론을 강조했다.

김 대통령은 이날 오전 호텔신라

에서 열린 매일경제신문사 주최 '두뇌강국 실천전략 국민보고대회'에 참석해 기조연설을 통해 이 같이 말하고 "지식기반시대를 맞아 국가적으로 지식경영을 적극 추진하겠다"며 이같이 말했다.

김 대통령은 "정부는 정보·문화·관광 등 지식산업 육성을 위해 집중적으로 지원하겠다"고 밝혔다.

강조했다. 김 대통령은 또 "효율적인 정보기반 구축을 위해 정부·기업·연구소·기업·대학 간의 공동연구소 기업 내에 데이터베이스(DB)화를 이룩고 덧붙였다.

이날 대통령은 "과학기술 교육개혁 등 중점 추진과제를 선정, 지식산업이 요구하는 창의력 있는 인력을 양성해야 한다"고 천명했다.

한편, 이날 보고대회에서는 매일경제와 미국 부즈앨런해밀턴사의 구조조정 추진 ▲고시와 집단공채제도 폐지 ▲과학고용부 신설 ▲세계 수준의 산업집합체(클러스터) 육성 ▲외국 지식 유치 ▲감사제도 개혁 등 무선파괴를 제시했다.

지식관련 경제장관 간담회

정부는 3일 오전 범부처적 지식산업 육성방안을 모색하기 위한 경제장관 간담회를 개최한다.

정부는 지식두뇌강국 실천을 위한 구체적 프로그램을 김대중(金大中) 대통령의 육성 내용을 바탕으로 한 '21세기 일류국가'로 발전구상을 국회에 반영하기 위해 정보화를 긴급 소집한 것으로 전해졌다.

김대중 대통령이 2일 호텔신라에서 열린 '두뇌강국 실천전략 국민보고대회'에서 각계 각층 지도급 인사 500여 명이 참석한 가운데 참석자들이 지식두뇌국가 건설에 달의하심을 밝히고 있다. /특별취재반

「知識(지식) 기반으로 국가혁신 - 金(김) 대통령 정보통신·문화·디자인산업의 집중육성」《매일경제》 1998. 12. 3

하고 디자인산업 분야에 대한 지원을 획기적으로 증대시켜 디자인계의 국제화와 산업 경쟁력 강화에 집중했다. 지식기반 산업에 대한 기본 계획을 통해 2003년까지 5조 8,000억 원을 지원하겠다는 계획을 1998년에 세우고, 정보통신, 문화, 관광, 디자인산업에 대한 집중 육성을 시작했다. 이어서 초고속 정보통신망 구축, 소프트웨어 벤처기업 타운 건설, 애니메이션 등의 고부가가치 문화 상품 개발에 착수했다. 또한 1999년에는 기존 이공계 중심의 병역특례를 산업디자인 분야까지 확대했고, 디자인 분야에 대한 투자액도 연간 3조 원 규모로 확대했다. 각 대학의 디자인학과는 특성화 대학으로 독립시키거나 공과대학 소속으로 전환하도록 유도했다. 1999년부터는 '대한민국디자인대상' 시상식을 열어 디자인산업 발전에 기여한 기업과 개인에 대해 훈포장을 했으며, 제1회 시상에서는 LG전자에 디자인 경영상 대상을 수여했다.

정부의 디자인에 대한 지원과 기대는 1998년 4월 21일에 개최된 한국디자이너대회 '어울림' 행사를 통해 분명하게 확인할 수 있다. 디자이너들의 결속과 2000년 세계그래픽디자인대회, 그리고 2001년 제22차 국제산업디자인단체협의회 총회의 성공적인 서울 개최를 다짐하기 위해 열린 이 행사는 한국산업디자인진흥원와 한국디자인법인단체총연합회 주최로 한국종합전시장 국제회의장에서 진행되었다. '디자인 혁명, 수출 2배, 경제 르네상스'라는 주제하에 김대중 대통령과 디자이너 700명, 정부, 문화계, 교육계, 언론계 등 총 1,000명이 참석해 디자인을 통한 국가 경쟁력 강화, IMF 경제 위기 극복에 대한 논의를 가졌다. 김대중 대통령은 연설을 통해 "21세기는 문화와 경제가 하나가 되는 문화 경제의 시대"임을 강조했으며, 디자인산업이 그중 가장 '핵심적인 문화산업'이라고 했다.

친애하는 디자이너 여러분, 그리고 디자인 관계자 여러분!
오늘, 디자인산업의 새로운 발전 전략을 모색하는
'98 한국디자이너대회에 참석하게 된 것을 뜻깊게 생각합니다. (…)

다가오는 21세기는 문화와 경제가 하나가 되는 문화경제의 시대가
될 것이며, 두뇌강국이 세계를 지배하게 될 것입니다.
세계 각국은 저마다 자국의 부를 늘리기 위하여 국가 경쟁력을

최고도로 강화시키고 있으며, 지식집약형 고부가가치 사업에 인적,
물적 투자를 집중하고 있습니다. 수출 확대를 통해 경제를 회생시켜야
하는 우리는, 이와 같은 세계적 조류에 하루빨리 부응해 나가지
않으면 안 됩니다.

이를 위한 방안으로, 우리 상품에 우리의 문화와 창의적 아이디어를
접목시킨다면 높은 부가가치가 창출될 것이며 세계시장에서도
경쟁력을 발휘하게 될 것입니다. 그런 의미에서 디자인산업은
이 같은 시대적 요구를 가장 충실히 반영하고 있는 문화산업입니다.

우리는 '디자인을 바꾸니 수출이 보인다'는 수출 일선의 목소리에
귀를 기울여야 합니다. 디자인은 제2의 기술 개발이요, 디자인산업은
고부가가치를 생산하는 굴뚝 없는 공장인 것입니다. 그러나 이런
디자인의 중요성에도 불구하고 우리의 디자인산업은 선진국은 물론
후발 개발도상국보다도 뒤처져 있습니다. 세계 최고 품질의 의류를
수출하면서도 세계적인 유명 브랜드 하나도 갖고 있지 못한 것이
우리의 현실입니다.

지금 우리 상품의 대부분이 경쟁력이 떨어지고 있는 것은, 아직도
규격화된 공업주의적 발상에서 벗어나지 못한 채 디자인 개발을
등한시하는 데 큰 원인이 있습니다. (…)

새 정부는 디자인산업의 중요성을 무엇보다 절감하면서 관련 정책의
입안(立案)과 시행에 최선을 다하고 있습니다. '국민의 정부'는 이미
출범과 동시에 디자인산업의 육성을 100대 과제의 하나로 선정한 바
있습니다. 이를 구체화하기 위하여 정부는 지금 '산업디자인 진흥 종합
계획'을 수립했으며, 이를 바탕으로 디자인산업 육성 대책을
적극 추진해나가겠습니다.

우선 디자인 관련 정보를 신속하게 제공할 수 있는 디자인 정보
체제를 구축하고 우수한 디자인 인력을 양성할 수 있도록 지원을
강화해나가겠습니다. 또한 디자인 전문 회사의 창업을 활성화하고 기업이
디자인 발전을 적극 추진할 수 있도록 제도적 여건을 마련할 것입니다. (…)

김대중 대통령의 한국디자이너대회 '어울림' 행사 연설문

국민의 정부는 계획대로 문화산업에 대한 엄청난 지원과 우대 정책을 펼쳤다. '지원은 하되 간섭은 하지 않는다.'라는 문화 정책 기조와 함께 과거 독재정권처럼 통제나 억제가 아닌 육성과 지원을 통해 문화산업을 일으켰다. 정보통신 분야에 대한 집중 지원은 게임산업과 문화콘텐츠산업을 획기적으로 성장시켰고, 이는 디자인계의 흐름을 변화시키는 또 하나의 계기가 되었다. 시장경제 논리에 발맞춘 문화산업의 육성은 국제시장에서 경쟁력을 발휘하기 시작했고, 한류[2]로 대변되는 새로운 문화 현상을 만들어내기 시작했다. 한국의 문화산업과 디자인 경쟁력은 세계적인 반열에 올라섰다. 텔레비전 드라마 수출에서 시작된 한류는 1990년대 후반부터 가요, 패션, 음식, 가전제품 등 사회, 문화 전반의 스타일을 동남아시아 전역에 확산시키고, 세계로 전파하기 시작했다. 온라인 게임업체도 폭발적인 성장을 이뤘으며, 한국 인스턴트 식품이나 한글 자체가 한류의 주요한 소재가 되기도 한다. 한국의 디자인계는 글로벌 트렌드와 발맞추거나 혹은 앞서나가는 양상을 보이기 시작했다. IMF 체제는 앨빈 토플러(Alvin Toffler)가 『제3의 물결(The Third Wave)』에서 주장하던 정보화 강국을 대한민국에서 실현시키는 계기로 작용한 것이었다.

2
한국의 대중문화가 아시아를 중심으로 인기를 얻기 시작하자, 2000년 중국의 언론에서 이 같은 현상을 표현하기 위해 '한류'라는 용어를 사용하기 시작해 일반화되었다. 드라마를 시작으로 가요 등이 중국, 대만, 홍콩, 베트남, 태국, 인도네시아, 필리핀 등으로 번져나갔다. 이어서 음식, 패션, 화장품, 가전제품 등의 생활 스타일까지 폭발적인 인기를 끌며 각국에 전파되었다.

2 포스트모더니즘과 한국형 디자인

탈근대화와 세계화 시대

1980년대 말부터 '국제화(internationalization)'라는 용어가 사용되다가 1990년대 중반을 전후해 '세계화(globalization)'라는 단어가 갑자기 등장하기 시작했다. 이와 비슷하게 서구에서 1970-1980년대에 활발히 논의되었던 '근대성(modernity)' 및 '탈근대(post modern)'가 한국에서는 1980년대 후반부터 시작되어 1990년대에 본격화되었다. 동구 사회주의권의 몰락과 함께 세계화라는 시대적 추세가 이 같은 논쟁에 불을 지폈다. 1990년대 들어 한국 사회에도 세계가 하나로 되어가고 있다는 현실 인식이 자리 잡기 시작해 포스트모더니즘 논의가 전 사회적으로 광범위하게 이루어졌다. 모더니즘 대 민중예술이라는 근대적 이분법을 불식시키고, 한국 사회에서 근대주의의 한 축을 이루었던 민족주의에 대해서도 비판적인 입장을 내비치기 시작했다. 비판의 내용은 한국 근대사상의 가장 큰 축이 되어온 민족주의가 방어적이고 폐쇄적이며 '자민족 중심주의(ethno-centrism)'의 성향을 가지고 있다는 것이었고, 한국 근대 민족주의를 개방적인 것으로 바꾸어야 한다는 것이었다. 일각에서는 포스트모더니즘 논쟁을 '한때의 지적 유행' 또는 '우리 현실과는 무관한 외래 이론'이라는 시각으로 바라보았다. 하지만 분명 한국 민족주의의 성격이 1990년대 들어서 변화의 길로 접어들었고, '민족국가'의 이데올로기가 급속히 쇠퇴하기 시작한 것만은 분명했다.

국제화랑(현 국제갤러리) 1991
설계 배병길.

이와는 별도로 디자인계에서도 포스트모더니즘 논의가 활발히 진행되었다. 서구의 최신 디자인 사조인 포스트모더니즘이 1990년대 초반부터 유행하기 시작해 디자인 전 분야를 휩쓸었다. 포스트모더니즘 양식의 해체주의, 하이테크, 신미니멀리즘 등을 적극적으로 수용하는 등 모더니즘 일색을 탈피한 다원화 양상을 보였다. 이 같은 경향은 건축, 그래픽, 제품, 의상, 환경디자인 등의 많은 분야에서도 공통적으로 나타났다. 그러나 과거의 근대성에 대한 인식 없이 산업의 기술로, 혹은 근대화의 선전 수단으로 수용되었던 모더니즘과 마찬가지의 전철을 밟고 있었다. 후기 구조주의 철학이나 해체주의, 변화된 세계관에 대한 논쟁 없이 포스트모더니즘 양식은 최신 유행 제품, 해외 수출 유망 스타일 등과 같은 형식으로 소개되었고, 세계화 시대의 국제 경쟁력 확보를 위한 산업 자원으로 수용되었다. 각 디자인 공모전에서도 형태가 비틀어지거나 기하학적 장식이 과다한 작품들이 입선하기 시작하면서 각 대학의 졸업전에서마저 천편일률적으로 포스트모더니즘 양식을 선보였다. 건축계에서도 비틀어지고 이질적인 재료들이 혼용된 해체주의 건축이 각종 설계 공모에 등장하기 시작했으며, 하이테크 양식이 나타나기도 하는 등 혼란스러운 상황이었다.

국민은행 CI 1995
디자인 디자인파크.

　　이 같은 경향을 가장 잘 보여주는 사례가 대전엑스포이다. 1986년 아시안게임과 1988년 서울올림픽을 성공리에 개최한 정부는 1991년 엑스포를 개최하기로 1989년에 발표했다. 하지만 국제박람회기구(BIE)의 공인

포스트모더니즘 양식의 디자인

컬러 텔레비전 '네오 크랙(Neo Crack)'과
휴대용 컴퓨터 '내추럴 크랙(Natural Crack)' 1990
한국디자인포장센터에서 국제 경쟁력 강화를
내걸고 제시한 미래 디자인(수출 유망 상품)이다.
디자인 홍성수, 유상욱.

제7회 금성산업디자인공모전
대상 수상작 '인터페이스 바이블' 1991
디자인 홍의택, 류제성, 김천식.

신한테크의 '셀피아 III' 1993
디자인 212코리아.

금성의 혼례용 주방용품
'베스트 알파 시리즈' 1993

1995년 한국자동차디자인공모전
대상 수상작 '굿모닝' 1995
디자인 김소정, 하태훈.

을 받기 위해 개최가 2년 연기되었고, 1990년 12월에 공인을 받을 수 있었다. 그리고 불과 다섯 달 뒤에 대전 도룡동 갑천(甲川) 변에 있는 약 89만 2,000제곱미터 부지에 1조 7,000억 원을 투입해 1991년 4월 12일 기공식을 가졌으며, 불과 2년 3개월 만에 완공했다. 정부가 국내 대기업과 대형 공기업들이 대전엑스포에 참여하기를 독려해 한국통신, 한국전력, 삼성, 현대, 대우, 선경, 기아자동차, 한화, 한국후지쯔 등이 상설전시 구역에 전시관을 열었다. BIE 공인을 통해 미국, 캐나다, 일본, 중국, 호주, 프랑스, 스위스, 오스트리아, 러시아, 태국, 노르웨이 등 15개 회원국의 전시관도 문을 열었고, UN도 별도로 전시관을 열어 운영했다. 대전시를 제외한 전국 15개 광역시·도 역시 각각 독립된 전시관을 운영했다. 그리하여 1993년 8월 7일부터 11월 7일까지 93일 동안 '새로운 도약에의 길'이라는 주제로 대전엑스포가 열렸다. '전통 기술과 현대 과학의 조화' '자원의 효율적 이용과 재활용'이라는 슬로건을 부제로 내걸었다. 엑스포는 성공적이었고 국내외 총 관람객 수는 1,450만 명에 이르렀다.

대전엑스포는 국가적인 역량이 집중된 국제 행사였던 만큼 당대 최고의 작가와 건축가들이 동원되었다. 전체 감독은 조영제, 계획은 정석원이 맡았고, 공식 엠블럼은 문철, 마스코트 '꿈돌이'는 김현이 디자인 했고, 한빛탑은 한도룡, 전기자동차는 212디자인이 제작했다. 이외에도 윤영기, 유진형, 윤호섭 등 많은 디자이너가 참여했다. 엑스포의 상징탑인 한빛탑은 철근콘크리트 구조 위에 화강석과 스테인리스스틸, 유리 등이 기하학적 문양으로 조합되어 120미터 높이로 제작되었다. 행사장 진입구인 '남문(南門)'은 천병희가 설계했는데, 철골을 이용해 목조 한옥을 형상화했다. 진입로 역할을 했던 엑스포 다리는 태극을 모티프로 2개의 타원형 아치를 교차해 제작했다. 대부분의 건물이 스테인리스스틸과 유리, 철골 등의 재료를 노출한 채, 기하학적인 패턴으로 일그러져 있다. 대전엑스포의 모든 요소들은 포스트모더니즘을 기반으로 구부러지고 휘어지거나 들쭉날쭉한 형태로 제작되었다. 1988년 서울올림픽이 모든 디자인 부문에서 모더니즘 언어로 일관했던 것과 비교하면 불과 5년 만에 한국의 디자인 언어가 180도로 변한 셈이었다.

대전엑스포 디자인

대전엑스포 엠블럼 1990
디자인 문철.

대전엑스포 마스코트 '꿈돌이' 1990
디자인 김현.

각종 전시관 건물들 1993
지구관
선경 이매지네이션관
삼성 우주탐험관
포항제철 소재관
럭키금성 테크노피아관
한국담배인삼공사 자연생명관

한빛탑 1990
디자인 한도룡.

남문 1993
설계 천병희.

대전엑스포 다리 1993
설계 삼우기술단.

전통문화와 대중문화에서 나타난 '우리 것'의 재구성

'탈냉전' '탈근대' '세계화'라는 시대적 흐름은 우리나라 대중문화의 흐름
도 바꿔놓았다. 1980년대 대중문화의 큰 줄기로 자리 잡았던 좌우 진영의
이데올로기 대결은 세계화 흐름과 시장의 논리가 접목되면서 문화에 대한
근본적인 개념에 변화를 일으켰다. 또 1980년대 후반부터 전개된 영상 시
대, 경제적인 풍요, 문민 정부의 출현과 일련의 민주화 조치 등과 같이 반
공, 안보, 민족 등의 갖가지 금기에 갇혀 있던 욕구들을 일시에 분출시켰
다. 일본 문화에 대한 시장의 단계적인 개방과 과거 금단의 영역이었던 사
회주의, 공산주의 사회에 이르기까지 문호가 개방되었고, 서구의 문화산업
은 생활 깊은 곳까지 파고드는 계기가 되었다. 세계화를 표방한 문화 정책
과 최대 이윤 창출을 목적으로 하는 시장 원리가 도입되기 시작하면서 대
중문화는 대중 소비사회에 적합한 형태로 변모하기 시작했다.

한편 해방 이후 줄곧 이념과 냉전 논리에 막혀서, 혹은 '조국 근대화'
라는 개발 논리에 밀려서 청산해야 할 잔재 정도로 격하되거나 정치적 이
익에 따라 편집되고 재구성되어왔던 전통문화에 대한 재조명과 인식 전환
의 움직임이 생겨났다. 1990년 문화부의 출범 이후 '우리 소리'를 찾기 위
한 전통음의 표준화, 고유한 색채 문화를 찾기 위한 전통 색상 표준화, 의
식주 부문에서의 고유한 양식과 축제의 개발 보급 등의 사업을 추진해왔
다. 1994년에는 문화부가 '국악의 해'를 지정하고, 1996년 12월부터는 매
월 첫째 토요일을 '한복 입는 날'로 선포하는가 하면, 1997년을 '문화유산
의 해'로 지정해 전통문화를 오늘의 일상 속에서 되살려내기 위해 노력했
다. 또한 고유한 전통문화의 보존과 발전을 위한 정책과 함께 문화의 국제
경쟁력을 키우기 위해 대중문화 산업 정책을 입안했다.

때를 같이하여 1993년 임권택 감독의 영화 〈서편제〉가 한국 영화 최
대 흥행 기록을 세우며 대성공을 거두었다. 소설가 조정래의 역사소설『태
백산맥』은 1993년 완간된 지 4년 만에 350만 부라는 경이적인 판매 기록
을 세우기도 했다. 기존의 전통문화 논의가 문화재와 같은 물질 중심으로
형성되어왔다면, 1990년대에는 사투리, 민초들의 삶, 판소리 등과 같은 민
족의 정서와 삶으로까지 영역이 확대되었다.

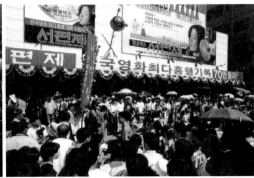

영화 〈서편제〉와 극장 풍경 1993

1980년대 후반부터 등장했던 개량 한복은 '생활한복'의 개념으로 디자인
되어 기성복의 형태로 선보였다. 생활한복은 활동이 편하고 통풍이 잘 되
어 건강에 좋은 옷으로 소개되었고, 신세대들을 중심으로 외출복으로 선택
되기 시작했다. '질경이' '아라가야' '새내' '돌실나이' '여럿이 함께' 등의 생
활한복 메이커가 등장했다. 생활한복은 전통 한복과 달리 주로 면, 마, 모
시 등으로 만들며, 옷고름 대신 매듭단추를 달거나 소매나 허리품을 줄여
활동성을 강화한 디자인이 특징이었다. 하지만 한복의 일상화에는 여러 가
지로 한계가 분명히 있어 대중화되지 못했다. 대신 일상복인 티셔츠에 한
글 로고를 넣는 것이 유행하면서 동시에 고유 캐릭터와 우리말 이름 짓기
가 대중적인 인기를 끌었다. 당시 인기가 있었던 고유 캐릭터로는 '금다래'
'산머루' '떠버기' '아기공룡 둘리' 등이 있다.

　　계급적 대립이나 국가 이데올로기의 대변을 위한 장치로서의 전통문
화와 민족문화론은 대량소비 시대에 적합한 대중문화와 문화 상품으로 변
화하기 시작했다. 전통문화는 더 이상 기존의 사회 실천적 기능, 욕구 분출
의 통로, 혹은 정치 이데올로기의 표현 수단이 아니라 소비의 대상, 상품으
로 인식되기 시작한 것이다. 또 전통문화는 급속한 세계화의 물결 속에서
문화 제국주의에 대한 대항 논리로, 국가 경쟁력 향상을 위한 도구로 인식
되기 시작했다. '전통문화의 현대화'라는 논리를 통해 전통문화, 민족문화
의 경쟁력을 확대하고 상품 시장으로 편입시켜 부가가치 창출을 위한 도구

〈아! 고구려전〉전 포스터와 이신우의
고구려 벽화 문양 의상

1990년대에는 문화의 각 방면에서 고구려에 대한 관심이
대폭 증가했다. 1994년 디자이너 이신우가 파리에서 열린
프레디포르데(기성복) 의상전에서 고구려 벽화에 그려진 해의
신과 달의 신을 현대 의상에 프린트해 발표하여 호평을 받았다.

가구업체 한샘이 실시했던 한글티셔츠공모전과
브렌따노한글디자인공모전 작품

한글 티셔츠 입기 운동의 일환으로, 한복의 일상화보다
부담 없이 입을 수 있는 일상복인 티셔츠에 한글 로고를
넣는 것으로 실생활 내에서의 전통 찾기를 시도했다.
한샘 공모전은 1991년 제3회 공모전에서 640점이 접수되는
큰 호응을 얻었으며, 대량생산을 전제로 한 디자인과
현대성에 심사의 중점을 두었다.

1990년대 유행을 일으켰던 토종 캐릭터
떠버기, 떠순이, 개굴구리, 금다래 신머루.

로 활용한 것이다. 여기에는 후기 산업사회, 정보사회로 이행되어가는 산업구조로 볼 때 전통문화, 민족문화가 미래의 국가 경쟁력이자 무한한 부가가치 창출의 근원이라는 인식이 깔려 있다. 이 같은 인식은 문화 시장 개방으로 인한 문화의 동질화 현상을 피하고, 세계와의 차이를 통한 경쟁력을 확보하고자 하는 문화산업론으로 이어지게 된다.

문화산업론과 한국형 디자인

정부의 제2근대화론에 발맞춰 문화산업화 논의가 시작되었다. 문화산업화란, 국가가 하드웨어 중심의 상품 생산(굴뚝 경제 체제)에서 소프트웨어와 서비스 산업(지식 경제 체계)으로 변하면 문화가 주된 부가가치를 생산하며 산업의 중심을 이루게 된다는 것이다. 경제 논리에서는 민족문화의 특정 내용과 형식을 생산공정, 경영전략 등에 적용해 고부가가치의 상품으로 활용한다는 것이다.

 문화산업론은 디자인과 영상산업, 멀티미디어산업 등과 같은 소프트웨어산업의 변화를 이끌어내기 시작했다. 유통시장 개방과 수입 완전 자유화로 인해 국제 경쟁력이 약화되고 OEM의 한계로 불황을 겪고 있던 국내기업들은, 선진국으로부터 내수 시장을 지키기 위한 노력의 일환으로 전통문화와 문화산업에 관심을 기울였다. 디자인에서의 한국미 논의도 피상적이거나 사변적인 차원의 구호에서 그치지 않고 실용적인 활용 방안을 모색해나갔다. 과거 관 주도의 정책적 구호로만 이용되던 한국미 담론이 대기업의 제품디자인에 적용되고 국외 홍보용 자료, 영상물, 소프트웨어 등의 상품들과 융화를 이루기 시작했으며, 소정의 성과도 거두어들였다. 국가적 차원의 문화 정체성 논의에도 점차 변화를 보이며 과거의 관념적인 이미지 위주의 논의에서 실체적 영향력이 있는 대상과 기존의 대외 이미지를 최대한 활용하려 했다.

 시장 개방은 국내 가전업계의 제품디자인에 일대 체질 개선을 유도했다. 선진국과 비교할 때 브랜드나 품질, 디자인 면에서 경쟁 상대가 되지 못하는 상태에서 전자 제품의 수입과 유통시장이 완전 개방되면 단지 수

출 부진에 그치는 것이 아니라, 내수 시장까지 잠식될 우려가 있는 상황이었다. 국내 가전업체들은 내수 시장 잠식의 대응 전략으로 우리의 생활 방식에 맞는 '한국형 상품'을 개발했다. 1980년대까지 수출이 우선으로 고려되던 상황에서 충분히 성장하지 못한 국내 소비 시장에 '한글' 매뉴얼을 채용한 내수용 디자인은 경제성이 떨어지는 선택이었다. 또한 외국의 제품을 모방하는 수준이었으므로 우리의 생활습관과는 맞지 않는 형태나 기능으로 만들어진 경우가 많았다.

그러나 1990년대 초부터 대대적인 '국산품 애용 운동'과 함께 한글을 상품명과 매뉴얼로 채택한 제품이 등장했고, 우리나라의 정서와 주거환경, 식생활, 생활환경을 고려한 제품들이 '한국형'이라는 이름으로 속속 출시되기 시작했다. 서구와는 맞지 않는 우리의 생활 습관을 고려한 기능의 재배치와 매뉴얼의 한글화가 적극적으로 이루어졌다. 대표적인 사례가 김치냉장고와 물걸레 청소기이다. 금성의 '물걸레 진공청소기'는 방바닥을 물걸레질하는 우리 사회만의 습관을 제품화한 것으로, 전적으로 내수 시장을 염두에 두고 개발한 제품이었다. 어느 수입 제품과도 유사한 점을 찾아볼수 없는 한국형 제품은 경쟁을 피하고 새로운 틈새시장을 안정적으로 개척해나갈 수 있게 해주었다. 이 시기에 등장한 김치냉장고도 마찬가지였다. 아파트나 집합 주거 단지에 적합한 형태와 기능을 가진 '김치냉장고'는 수입자율화의 영향에서 벗어날 수 있는 대표적인 한국형 제품이었다.

그 외에도 밥 짓기, 찌개, 찜 등을 할 수 있는 전자레인지, 압력솥 전자레인지, 뚝배기 전자레인지, 불림 작용 후 세척하는 식기세척기, 쌀밥, 죽, 잡곡밥, 모듬밥 등을 구별해 밥을 짓는 전기밥솥, 가마솥 보온밥솥, 김치특선실을 갖춘 냉장고, 우리 가옥 구조에 맞도록 설계된 소형 진공청소기, 화면 표시 기능이 한글로 설계된 컬러 텔레비전, 전자식 약탕기, 참기름 제조기, 삶는 세탁기, 공기방울 세탁기 등과 같은 한국형 제품들이 잇따라 시판되었고, 쌀뒤주나 온돌바닥과 관련된 제품들도 일부 출시되었다. 시장 개방의 흐름은 우리 생활 습관과 환경에 맞게 우리의 시각으로 새로운 제품을 생산할 수 있게끔 전환하는 계기가 되었다.

1990년대 신문 기사를 살펴보면 우리 것에 대한 높은 관심을 엿볼 수 있다. 단순히 문화 정체성 차원의 논의가 아닌 산업 경쟁력 차원에서 한국

삼성의 삶는 세탁기 1992

금성의 물걸레
진공청소기 1991

금성의 한글 메뉴가
채택된 인공지능
보온 밥솥 1991

한일스텐레스의 한일바이오
'사각' 김장독 1991

디자인 212디자인.

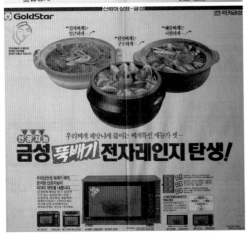

한국형 디자인 제품을 소개하는
금성의 신문 광고 1992

「문화 상품 소재 無限(무한)-개발이 '열쇠'」
《국민일보》 1995. 1. 1.

의 전통을 강조하고 있다. 아래 몇 개의 신문 기사를 통해 당시의 분위기를
이해할 수 있다.

(…) 최근 가전업체들이 우리나라 사람들의 생활 방식과
가옥 구조에 맞는 '한국형' 제품을 적극 개발하고 있다.
삼성전자, 금성사, 대우전자 등 국내 가전 3사는 유통시장
개방에 대한 대응 전략의 하나로 좌식 생활, 밥과 김치,
국 위주의 식생활, 대가족 공동생활 등 한국인들의 생활
습관에 어울리는 전자레인지나 세탁기, 청소기, 냉장고 등
가전제품을 선보이고 있는 것이다. 이 같은 '가전제품의
토착화' 작업은 외국산 가전제품의 국내시장 잠식에
대비, 외국 제품과의 차별화를 강조함으로써 내수 시장을
방어하려는 적극적인 개방 대응 전략으로 풀이된다. (…)

「家電(가전)제품 韓國型(한국형)이 쓰기 편하다」
《동아일보》 1991년 10월 18일

(…) 최근 들어 우리말 상표를 주력 상표로 사용하는
기업이 크게 늘고 있다. 특히 유통시장이 개방되면서
외국 가전제품에 위협받고 있는 국내 가전업체들이
상표의 차별화 전략으로 '한국형'을 강조하면서 순수한
우리말 상표를 집중 개발하고 있다. 금성사의 경우 한국형
시리즈를 내놓으면서 '싱싱 김장독' 냉장고를 비롯해
'뚝배기' 전자레인지, '가마솥' 보온 밥솥 등을 선보였다.
삼성전자도 '행복' 캠코더, '청' 냉장고, '짝꿍' 압력 밥솥
등의 우리말 상표를 출원했다. (…)

「우리말 商標(상표) 늘어난다」《경향신문》 1994년 7월 2일

(…) 한국형 제품이 내수 시장을 탄탄하게 지키면서 외국
가전제품이 갈수록 맥을 못추고 있는 가운데 한국형
제품은 세계 시장에서도 성공을 거두고 있다. 대우전자의
공기방울 세탁기. 조상 대대로 물려 내려온 삶는 세탁
방식의 장점을 적용한 제품이다. 삶을 때 보글보글 생기는

수많은 공기방울이 빨랫감 올 사이에 낀 때를 빼주는 원리를 착안해 개발했다. 선조의 지혜가 담긴 이 세탁기가 드럼 방식(세탁조가 통째로 돌아가면서 세탁하는 방식)이 주도하던 세계 세탁기 시장의 판도를 바꾸고 있다. 공기방울 세탁기의 삶는 효과가 알려지면서 유럽과 미국을 중심으로 공기방울 세탁기를 보내달라는 주문이 폭주하고 있다. 대우는 지난 해 모두 60만 대를 수출한 데 이어 올해는 1백만 대 수출 계획을 잡아놓고 있다. 공기방울 아이디어 하나로 대우는 종전까지 세계 최대 세탁기 업체인 미국 월풀사(연 40만 대 수준)를 따돌리고 단번에 세계 1위 세탁기 업체로 부상했다. '가장 한국적인 것이 가장 세계적인 것'임을 입증한 제품이다. (…)

「家電(가전)제품도 '한국형' 각광」《한국일보》 1995년 6월 12일

한국적 건축의 반성

WTO 체제 출범과 함께 건축 설계 시장의 단계적 개방이 예고되었고, IMF 체제를 거치며 건축계는 구조조정을 거듭했다. 건설 경기 위축으로 수많은 건설사가 도산하는 한편, 국제적 수준의 건축교육과 설계를 요구 받았다. 문민 정부 출범 이후 정부가 발주하는 대규모 공사에서는 더 이상 '한국적'일 것을 주문하지 않았고, 건축계 내부에서도 한국적 건축에 대한 반성이 잇따랐다. 1960-1970년대 독재정권기를 거치며 형성된 전통 모사 방식의 형식주의 건축물과 1980년대의 절충주의 건축에 대한 비판과 반성 이 이어졌다. 건축가 김수근은 박정희 정권을 봉건 왕조에 빗대어 이들 건축물을 '박조건축(朴朝建築)'이라고 냉소하기도 했다. 건축에서의 문화 정체 성과 한국성을 추구하기 위한 방법을 전통 건축의 형상에서 찾을 것이 아니라 정신성에서 찾아야 한다는 주장이 이어졌다. 그리하여 음양오행에 바탕을 둔 '풍수지리', 마당이나 공간 구획 방식으로서의 '비움' '여백의 미' 그리고 토착적인 특성으로서의 '목구조 건축' '흙집' 등에 주목하기 시작했다.

1990년대에서 2000년대 초까지 설계된 대표적인 건축물 가운데 한국

성을 표방한 것으로는 우경국이 설계한 '몽학재', 정기용이 설계한 '효자동 사랑방', 승효상이 설계한 '수졸당', 우규승이 설계한 '환기미술관', 김병윤이 설계한 '몽죽헌', 김영섭이 설계한 '청양천주교회', 승효상이 설계한 '웰컴시티', 류춘수가 설계한 '서울월드컵경기장', 황일인이 설계한 '제주월드컵경기장', 재일교포 2세 이타미 준(伊丹潤, 한국 이름 유동룡)이 설계한 '포도호텔' 등이 있다. 그러나 어느 건축물도 전통 건축의 요소를 직설적으로 차용하고 있지 않으며 정신적·정서적 차원에서 한국성을 해석해내고 있다. 또 주목해야 할 상징적인 건축물로는 '인천국제공항'과 용산 '국립중앙박물관'이 있다. 독재정권을 거치며 지어진 거의 대부분의 박물관은 전통 목조 건축물을 본뜬 건축 양식의 형태였고, 김포국제공항도 거대한 기와지붕을 덮어쓰고 있는 절충적 형태였다. 하지만 1990년대 후반부터 새로 지어진 인천국제공항과 국립중앙박물관 또한 이 같은 선례를 따르지 않는 대신 건축계의 새로운 경향을 그대로 보여주고 있다.

건축계에서 나온 한국적 건축에 대한 비판의 목소리는 당시 몇몇 건축가들의 기고글을 읽어보면 잘 이해할 수 있다. 전통의 피상적 차용과 권위적인 활용에 대해 비판하는 분위기를 읽을 수 있다.

(…) 김포공항은 별로 자랑스럽지 않은 얼굴이다. 청사 지붕은 한국적 아름다움을 살리도록 곡선을 사용했다고 한다. 건물 곳곳에는 전통적인 문양이 장식되었다. 전통의 형태를 빌려오면 훌륭한 우리 얼굴이 되리라던 소박한 믿음이 남긴 흔적이다. (…) 한국은 더 이상 신기한 아침의 나라가 아니다. '한국 전통미의 조화' '처마 곡선'으로 표현되는 어줍잖은 지역 정서는 새로운 세기의 야심을 담을 수 없다. 우리가 전통적 곡선미로 공항을 이야기하고 있을 때 남들은 이용자의 입을 떡 벌어지게 만드는 최고의 기술력을 과시하기 시작했다. (…) 간사이공항의 지붕 형태는 일본 전통이 아니고 냉난방 공기의 흐름에 따라 결정되었다. 우리가 면세점에 몇 달러짜리 한복 인형을 진열해 놓은 사이 그들은 수백 달러짜리 전자 제품을 팔기 시작했다. (…)

「전통美(미)에 주저앉은 '비상의 꿈'」《동아일보》 1999년 11월 15일

(…) 강혁 경성대 건축공학과 교수는 우리 현대 건축이
서구 모더니즘과 거의 구별되지 않는 상황에서 한국성
찾기는 별 의미가 없다고 주장했다. (…) 토론에 나선
임창복 성균관대 교수는 "한국성의 기준으로 근대화
과정의 건축 유산 등도 눈여겨봐야 하며 도시 공간과의
조화도 고려할 요인"이라고 주문했다. 건축가 김진애 씨는
"서양 건축과의 비교로만 한국적 건축 형태를 논의하는
건축인들의 좁은 시야가 문제"라며 "중국 등의 동양권
건축도 참고해야 한다"고 말했다.

「어떻게 지어야 한국적인가」《한겨레》 1997년 4월 19일

어떻게 지어야 한국적인가

'플러스'창간10돌 세미나…"실험정신이 우리전통" 주장 눈길

(…) 오랫동안 우리를 우울하게 한 파행적 절대 권력의
정치 형태도 그러한 전제적 건축 공간과 불가분의 관계에
있었으며, 그 파쇼적 공간에서의 삶은 경직된 까닭으로
끝내는 부러질 수밖에 없는 것이었다. (…) 왜곡된
역사를 바로 세운다는 명분 아래 우리의 근대사 자체인
조선총독부 건물을 부순 뒤 우리가 목격하게 된 것은
경복궁 너머 준수한 북악산의 풍경 아래 위치한 청와대의
모습이다. 이곳은 일제가 조선왕조를 폄하하고 유린하기
위해 경복궁과 도성을 내리깔아 보도록 총독관사의 터로
잡아 오늘날까지 이어지고 있다. 서울의 중심축을 움켜진
이곳에 올라 아래를 내려다보면, 공간에 지배당하는
인간인 바에야 어느 누군들 오만해지지 않으랴. 더구나
몇 년 전 그 건축 외관마저 시대를 역행한 봉건왕조 시대의
사이비 건축 형식으로 새로 건립된 지금의 청와대 건축과
그 공간은 그 속에서 사는 이들로 하여금 리얼리티를
직시하게 하기가 몹시 어렵게 되어 있다. (…)

「봉건적 건축 전형 '눈높이 낮춰야'…」《중앙일보》 1997년 7월 15일

봉건적 건축 전형 '눈높이 낮춰야'

유홍식의 시장 찾기

1990년대 한국성을 표방한 건축물들

몽학재 1993
설계 우경국.

효자동 사랑방 1993
설계 정기용.

수졸당 1993
설계 승효상.

환기미술관 1994
설계 우규승.

몽죽헌 1998
설계 김병윤.

청양천주교회 1999
설계 김영섭.

웰콤시티 2000
설계 승효상.

인천국제공항 2001
설계 까치건축(건축설계 회사 컨소시엄).

제주 포도호텔 <u>2001</u>
제주 오름과 초가지붕의 곡선을 본따 만든 모양이
포도송이를 닮았다. 설계 이타미 준.

서울 월드컵경기장 <u>2001</u>
'방패연'을 콘셉트로 지어졌으나 직설적인 전통적 형상은 드러나지 않는다.
전국의 월드컵경기장 대부분이 '수원화성' '황포돛대' '마당' '합죽선'
'학' 등을 콘셉트로 내세우고 있지만, 표현 방식은 대동소이하다. 설계 류춘수.

제주월드컵경기장 2001

제주도의 전통문화와 자연을 형상화해 만든 경기장으로,
언론의 극찬을 받았다. 설계 황일인.

국립중앙박물관 2005

1995년 국제설계경기를 통해 우리나라 정림건축의 설계안이
당선되었다. 기존의 국립박물관과 달리 전통에 대한 강박이
거의 없다. 설계 정림건축.

롯데월드 마스코트 로티 1989

저작권 개념이 희박하던 디자인계에서 '롯티Lottie' 사건은 디자인의 저작권 소송으로 처음 주목받았다. 1989년 롯데월드는 주식회사 대홍기획을 통해 마스코트 지명 공모를 실시했고, 정연종이 디자인한 캐릭터 '롯티'가 당선되었다. 롯데월드 측은 미국 파라마운트Paramount사의 펠릭스Felix 캐릭터와 유사하다는 등의 이유로 너구리 형상에 대해 수차례 수정을 요구했다. 몇 차례 수정 끝에 정연종 측은 추가적인 수정 요구를 거절했다. 결국 롯데월드 측은 계약을 파기하고 합의금을 물었다. 이후 롯데월드 측이 다른 만화가에게 캐릭터 개발을 다시 의뢰했고, 애초 롯티 캐릭터에 약간의 수정 작업을 거쳐 롯데월드 캐릭터 '로티Lotty'를

개발했다. 정연종은 롯데월드 측을 대상으로 저작권 침해에 근거한 저작물 사용금지 가처분을 신청했다. 법정 다툼은 길어져서 1심은 롯데월드 측이, 2심은 정연종이 승소했다. 하지만 "캐릭터는 기업의 이미지를 결정하는 중요한 요소로 광고가 주된 목적이므로 캐릭터를 의뢰한 기업이 그 변경권을 가지고 있다."라는 대법원의 판결로 정연종이 4년 만에 결국 패소했다. 이외에도 1993년에 있었던 한국통신의 CF 표절 시비, 1994년의 히딩크 넥타이 사건, 2005년의 글꼴모임과 문화체육부와의 서체에 관한 지적소유권 소송 등 법적인 문제가 계속되었으며, 이후 디자인계의 모방 관행이 급속히 사라졌다.

파라마운트의 '펠릭스' 1919
디자인 팻 설리반(Pat Sullivan).

정연종의 '롯티'와
롯데월드 마스코트 '로티'

글로리 담배 1993

1990년대 브랜드의 국제화를
위해 한국담배인삼공사에서 공개
현상공모를 통해 선정한 담배
이름에 영문이 사용되었다. 이외에도
'컴팩트'(1994), '디스'(1994),
'오마샤리프'(1995), '심플'(1996),
'에쎄'(1996), '겟투'(1997) 등 시대
분위기를 반영하며 영어를 적극
사용해 외국산 담배와 구분이 되지
않는 특징을 보인다.

'글로리' 담배
디자인 강이환.

극장용 애니메이션 아마게돈 1996

만화가 이현세가 1988년부터
만화 잡지 《아이큐 점프》에 연재해
인기를 얻었던 작품 『아마게돈』을
극장용 애니메이션 〈아마게돈〉으로
제작했다. 2년의 제작 기간과 25억
원의 제작비, 연인원 220여 명 동원,
100퍼센트 국내 제작, 한국 만화의
자존심이라는 수식어가 붙었고, 10여
분의 컴퓨터그래픽 사용 등을 통해
국산 애니메이션에 대한 기대감을
한껏 부풀려 많은 관심을 집중시켰다.
1996년 1월 개봉했으나 흥행에는
실패했다.

〈아마게돈〉 포스터

1990년대 후반부터 정부는 한국 문화의
정체성에 대한 외국인들의 이해 증진을
위해 한국 문화 이미지 확산사업을 추진했다.
이를 위해 1996년 12월 한복과 인삼 등
10종의 한국 문화 이미지가 선정되었고,
1997년 11월에는 한국 문회를 상징히는
휘장과 이미지의 그래픽을 확정했다.
한국 문화 이미지 해외 전시회, 캘린더와
포스터 발표 등 한국의 이미지를 해외에
알리기 위한 목적이었다. 이외에도
전통문화 상설 공연장 설치, 한국을
대표하는 문학 작품, 전문 서적, 연구
논문의 번역사업 지원, 한국적 문화
상품의 개발과 국내 보급 활성화,
한국학 전공 외국학자와 학생에 대한
체계적 지원과 육성, 한국을 대표하는
상품 및 패스트푸드의 개발과 보급
지원 등도 추진했다.[3]

한복

인삼

아티스트

제례악

태권도

설악산

탈춤

한글

석굴암과 불국사

불고기와 김치

『세계화 백서』, 세계화추진위원회,
1998, 73쪽 참고.

휘장과 이미지 10종

한국산업디자인진흥원은 디자인과 관련된 제반 업무를
모두 소화할 수 있는 코리아디자인센터 건립을 추진했다.
1996년 12월 코리아디자인센터 건립에 대한 기본 방향이
설정되었고, 경기도 성남시 분당구에 2001년 9월, 1,000억 원
가량의 예산으로 준공되었다. 코리아디자인센터는 지상 8층,
지하 4층 규모로 연건평 1만 4,201평으로 디자인신기술센터와
디자인정보센터, 창업보육시설, 디자인체험관 및 전시장,
그리고 한국산업디자인진흥원을 비롯한 디자인 관련 단체와
전문 회사 등이 입주했다. 2000년도 한국산업디자인진흥원의
원장으로는 설립 이후 30년 만에 처음으로 민간인이자 전문
디자이너 출신인 과학기술원 산업디자인학과 정경원 교수가
선발되었다. 한국산업디자인진흥원은 정부 주도의 디자인
진흥에서 일부 탈피해 시대의 흐름에 발맞춘 전문적인 기관으로
거듭나고 있다.

6장

시장경쟁과 글로벌 디자인: 권력을 위한 신무기, 디자인의 재발견

2000년대 이후

국민의 정부가 펼친 신자유주의 경제 정책과 문화산업
집중 지원, 지방분권화 정책은 사회 전반에 급속한
변화를 일으켰고, 줄곧 산업 정책의 일환으로
이해되던 디자인이 문화산업으로의 공공적 가치를
재평가받기 시작했다. 나아가 2000년대 중반에
들어서 맞이한 디자인의 대유행으로 각 정부 부처와
지자체, 기관들이 동시다발적으로 디자인 정책을
수립하면서 획일적이고 일원화되어 있던
디자인 진흥의 주체가 다원화되었다. 산업 논리로만
접근한 디자인 담론이 문화나 보편적 복지 차원에서도
논의되기 시작했다. 급기야 2000년대 후반부로 가면서
디자인은 정치권의 주요 쟁점으로 떠올랐다.
'디자인 서울'과 같은 메가프로젝트들이 가동되면서
디자인이라는 용어 자체가 정치 슬로건으로 탈바꿈되었고,
보수 정권의 정치 자산으로 역할하기도 했다.

1 디자인 전쟁과 브랜드 개발

한류와 글로벌 디자인

'국민의 정부'와 '참여 정부'라는 진보 진영이 집권한 10년을 통해 2000년 대는 한국의 역사에서 가장 역동적인 변화를 일으킨 시기로 기록되고 있다. 2000년 6·15 남북공동성명과 2002년 한일월드컵 4강 진출, 한류 문화의 범세계적 확산 등은 '대한민국'에 대한 자긍심을 고취시켰고, 한국 사회는 스스로를 규정할 때 더는 타자의 시선에 기대지 않게 되었다. 또 미군 장갑차 사건으로 불거진 한미 주둔군지위협정(SOFA, Status of Forces Agreement)에 대한 개정 요구와 한미 FTA을 반대하는 촛불집회를 통해 맹목적인 미국화를 거부하는 동향이 범국민적인 차원으로 확대되었다.

촛불소녀 마스코트
2008년 서울시청 일대에
촛불을 들고 나온 10대 청소년을
상징하는 마스코트이다.
디자인 박활민.

　　1997년에 시작된 IMF 체제에서 한국 사회는 미국식 신자유주의 경제 금융 체제를 이식받아 2000년대 들어서도 꾸준한 신자유주의 경제 정책을 이어갔다. 그리고 신자유주의 경제 정책은 노동의 유연화를 가져왔고, 수많은 비정규직을 양산해냈다. 국민의 정부와 참여 정부는 사회안전망 정책을 통해 양극화 문제를 어느 정도 해결해보려는 노력을 펼쳤으나 역부족이었다. 소득 불균형에 따른 양극화는 더욱 첨예해졌고, 카드 대란이나 비정규직과 실업자의 증가가 사회적 문제로 대두되었다. 이에 반해 대기업은 대규모 구조조정과 고용 유연화를 통해 글로벌 경쟁력을 갖춘 거대한 다국적 기업으로 성장해갔고, 한국 경제구조의 중심에 서게 되었다. IMF 체제

는 오래가지 않았다. 지속적인 성장을 통해 참여 정부 말기인 2007년에는
1인당 국민총소득량이 2만 달러를 넘어섰다. 1995년에 1만 달러를 돌파한
뒤로 12년 만의 일이었다.

2000년대에 접어들면서 디자인계는 글로벌 트렌드에 실시간으로 동
조하게 되었고, 디자인 경쟁력 또한 세계적 수준을 자랑하기 시작했다. 디
자인뿐 아니라 문화산업계 전반에서 한국 사회는 더 이상 정치적 이해관
계나 이데올로기, 오리엔탈리즘 색채, 한국성에 대한 집착 등에 강박적으
로 매달리지 않았다. 정부 역시 강제하거나 규제하지 않았다. 그에 따라 디
자인 정책은 정부 주도의 계몽적 진흥사업 중심에서 정보 제공과 정책 개
발 등의 지원사업으로 재편되었다. 한국디자인진흥원(KIDP)으로 개편한
한국산업디자인진흥원은 2008년에 한국의 디자인 경쟁력이 세계 8위라고
발표했다. 문화에 대한 자신감이 넘쳐났으며, 역사상 가장 역동적이고 활
기에 넘치는 시기였다.

2000년대 중반 한국 대기업의 디자인 경영도 세계적인 수준으로 올
라갔는데, 제조업 분야에서는 오히려 한국이 세계 트렌드를 이끌어나가
는 상황으로까지 발전하게 되었다. IDEA, iF, 레드닷(Red Dot) 등 권위 있
는 국제 디자인상에서 삼성과 LG는 수해 동안 이어지는 최고의 수상 실적
을 자랑했고, 핸드폰, 텔레비전, 냉장고, 세탁기 등 제조업 분야 대부분에서
세계 시장을 휩쓸었다. 현대자동차도 괄목할 만한 성장세를 보였다. '쏘나

세계적인 경쟁력을 갖춘 제품들

LG전자의 '초콜릿폰' <u>2005</u>
해외 출시 18개월 만에
1,500만 대를 판매해
밀리언셀러로 등극했다.

레인콤의 '아이리버' <u>2002</u>
MP3 플레이어는 사각형이라는
편견을 깬 아이리버 시리즈가
세계시장 20퍼센트를 점유했다.
디자인 이노디자인.

삼성의 '보르도 TV' <u>2006</u>
와인잔에 와인이 조금 남아 있는 모양을
모티프로 디자인되어, 출시 후 세계적인
격찬과 함께 소니의 '브라비아(Bravia)'를
제치고 창사 이래 처음으로 세계 텔레비전
시장점유율 1위로 올라섰다.

뿌까 2000

2000년 플래시 애니메이션으로 제작되어
전 세계 150개국에 진출해 연간 3,000억대
매출을 기록했다. 디자인 부즈캐릭터시스템.

뽀로로 2003

EBS 만화영화로, 세계 110여 국에 수출되었다.
아이들에게 '뽀통령'이라는 별명으로 불리우며 많은
사랑을 받고 있는 뽀로로는 2004년 프랑스 TF1에서
방영되어 47퍼센트 시청율을 올렸다. 디자인 오콘.

기아자동차의 '쏘울' 2008

2009 레드닷 디자인상 수상. 미국 시장 출시 후
박스카 판매 1위를 차지하며 연간 10만 대 판매
기록을 세웠다.

타'(1985), '아반떼'(1995), '산타페'(2000) 시리즈 등 연이어 히트 상품을 내놓으며, 2009년 상반기 포드를 제치고 글로벌 업체 4위에 올라섰다. 기아자동차는 2006년 세계 3대 자동차 디자이너로 꼽히는 피터 슈라이어(Peter Schreyer)를 디자인 총괄 담당 부사장으로 영입했고, '디자인 기아'라는 슬로건으로 전사적인 디자인 경영에 돌입해 '쏘울'(2008), 'K5'(2010) 등의 성공 사례를 만들어 세계 디자인상을 석권했다.

한국은 제조업 이외의 분야에서도 성공적인 정보화 정책을 통해 세계 최고의 인터넷 강국으로 탈바꿈하면서 인터넷과 미디어를 기반으로 한 산업이 크게 발전했다. '마시마로'(2000)나 '뿌까'(2000), '뽀로로'(2003)와 같은 캐릭터디자인들이 세계적인 인기를 구가했다. 문화계에서는 아이돌 그룹을 중심으로 하는 케이팝(K-Pop) 열풍이 세계를 강타했으며, 1990년대 이후 지속적인 인기를 이어온 뮤지컬 〈명성황후〉(1995), 〈난타〉(1997) 등의 공연과 영화, 드라마 등이 해외 시장에서 세계적인 상품으로 주목받았다.

현대자동차를 커버스토리로 다룬 《타임》과 《비즈니스 위크》
미국의 《타임》지는 2005년 네 쪽에 걸쳐 현대자동차에 대한 기사를 대대적으로 보도했다. 현대자동차는 1999년 이후 세계 주요 자동차업체 가운데 가장 빠른 성장을 이룬 기업이며, 몇 년 사이에 저렴한 차의 대명사에서 스타일리쉬한 디자인과 우수한 품질의 글로벌 자동차 메이커가 되었다고 소개했다. 이보다 앞서 2001년에는 《비즈니스 위크》에 소개되기도 했다.

디자인 전쟁

2000년대 이후 산업계 전반의 디자인 경영에 대한 인식 개선과 수요 증가로 홍익대학교, 이화여자대학교, 연세대학교 등 여러 대학에서 디자인 경영 전공 과정이 개설되었다. 비록 디자인학와 경영학을 연계하는 형식이 일반적이었지만, 실무 중심의 교육체계에서 탈피했다는 점에서 큰 변화였다. 하지만 제조업 기반의 국내 대기업들이 디자인을 기술에 비해 작은 투자로 큰 이윤을 남길 수 있는 방편이자 제품의 완성도를 높여주는 수단으로 치부하던 경향도 여전했다. 독창성이나 혁신성 등에 대한 논의는 부족한 편이었고, 디자인을 지식재산권과 같은 기업의 주요 자산으로 인식하지도 못했다.

하지만 2010년 유럽연합(EU)과의 FTA가 체결되고, 이어 한미 FTA도 체결되면서 디자인은 다른 양상으로 흘러갔다. FTA는 가맹국 간에 자유무역을 보장하는 협정으로 지적재산권에 대한 내용도 다수 포함되어 있었기 때문이다. 이후 유럽과는 지리적표시 제도를, 미국과는 상표법을 강화하는 방향으로 법이 개정되었다. 디자인은 단순히 경영의 수단을 넘어 기업 생존을 위협하는 주요한 지식재산권으로 부각되기 시작했다. 특히 미국의 애플사가 2011년 4월 자사의 디자인 특허를 침해했다는 이유로 캘리포니아 법원에서 삼성전자에 대한 미국 소송을 제기한 사건은 국내 산업계에 경각심을 불러일으킨 계기가 되었다. 삼성전자는 이에 맞서 독일, 일본 등을 통해 침해 소송을 역으로 제기했고, 점차 범위가 확대되어 이탈리아, 영국, 호주, 네델란드 등으로 소송이 확산되었다. 애플은 자사의 아이폰과 아이패드 등에 대한 디자인 특허와 트레이드 드레스(trade dress)[1], UI(사용자환경)와 UX(사용자경험)디자인을 삼성전자가 침해했다고 주장했는데, 내용 대부분이 디자인과 관련된 것이었다. 당시 삼성전자는 미국에서 IBM에 이어 특허를 두 번째로 많이 가진 기업이었고, 국내외 10만 건이 넘는 특허를 가진 특허 공룡에 가까운 기업이었다. 통신 기술과 관련된 표준 특허도 많이 보유하고 있던 삼성전자는 애플이 데이터 분할 접속, 전력 제어 등의 기술을 침해했다고 맞섰다. 하지만 캘리포니아 법원에서는 삼성전자가 패소해 1차적으로 약 1조 2,000억 원의 배상금을 선고받았고, 계속해서 지

1
제품 또는 제품의 장식, 이미지 등이 특정 회사를 나타내는 출처 표시의 역할을 할 경우, 이를 상표에 준해서 보호해주는 미국의 지식재산권 제도이다.

애플의 '아이폰 3G'와
삼성의 '갤럭시S' 2010

루하고 긴 공방이 진행되면서 세계 여러 나라에서 제각각 다른 양상의 판결이 이어졌다.

제조업 기반의 국내 기업들은 디자인을 주요한 자원으로 인식했지만, 지식재산권에 대한 인식 수준은 상대적으로 낮았다. 한국 사회는 저작권이나 특허 등의 제도가 제대로 작동한 지 불과 20년 정도밖에 되지 않았고, 그간 모방이나 표절 등에 대해 관대했던 분위기로 인해 디자인 관련 업계는 지식재산권에 대해 거의 문외한이었다. 급변하는 세계경제 환경과 애플과 삼성의 디자인 특허 침해 소송을 통해 산업계와 일반 대중 사이에 디자인 지식재산권에 대한 관심이 급속히 환기되었다. 과거 안일한 디자인 경영 방식에서 벗어나 대거 변리사와 변호사를 대동한 지식재산권 경영이 시작되었고, 디자인이 단순히 디자인 경영을 위한 수단을 넘어 기업 방어의 핵심 요소로 중요성을 더해가기 시작했다.

중앙 집중형 디자인 진흥 체제의 해체

1970년 이후 30년 동안 디자인 관련 사업기관은 산업자원부 산하기관인 한국산업디자인진흥원이 유일했다. 한국 디자인은 산업디자인진흥법을 바탕으로 산업 논리에 발맞춘 일원적 진흥 체제를 유지하고 있었다. 하지만 1990년대 후반부터 급속히 그 권력이 해체되면서 한국산업디자인진흥

원도 국민의 정부 이후 역할이 바뀌기 시작했고, 참여 정부부터는 정책기관으로 완전히 탈바꿈해 그 영향력이 현저히 축소되었다.

2000년 한국산업디자인진흥원 원장에 최초의 민간 디자인 전문가인 한국과학기술원 정경원 교수가 취임하면서, 그간 산업자원부 산하기관으로서 정부 정책을 실현하던 운영 방식을 탈피할 수 있었다. 2001년에는 시대적 변화에 발맞추어 '한국산업디자인진흥원'에서 '산업'을 지우고 '한국디자인진흥원'으로 명칭을 바꾸면서 디자인에 대한 개념 정립을 새롭게 했다. 중소기업에 디자인 용역을 제공하는 직접 사업이 줄어들면서 예산의 많은 부분이 삭감되기도 했다. 대신 디자인 센서스나 관련 실태 조사, 디자인 편람 발간, 산업디자인 진흥 정책 수립, 공모전 운영, 각종 행사 진행 등과 같은 정책 수립 및 조사연구사업 중심의 기관으로 역할을 바꾸어나갔다. 2004년에는 1996년에 설립되었던 한국디자인진흥원 부설 국제산업디자인대학원이 홍익대학교 국제디자인전문대학원으로 변경되었다.

그 외에도 산업자원부는 2000년부터 전국의 대학을 중심으로 디자인혁신센터(DIC, Design Innovation Center)를 설치하기 시작했다. 산업디자인 지방화 정책의 일환이자 전국 대학의 디자인 연구 활동과 지역 디자인 전문회사를 지원할 목적으로, 각 지역에 소재한 대학 내에 센터를 설치하고 고가의 첨단 장비를 구입했다. 전국 16개 지역에 센터가 개소되었고, 'e-디자인아카데미' '브랜드경영센터' 등과 같이 특화된 형태의 14개소를 더해 총 30개소가 설치되었다. 하지만 설립된 대부분의 센터들은 그 설립 목적에 부합하지 못했고 실적도 저조했다. 정부의 지원이 끊어지자 대부분 자립하지 못한 채 그 명맥만 유지할 뿐이어서 실패한 정책으로 평가받고 있다.

디자인혁신센터의 설치와 함께 산업자원부는 광주, 부산, 대구시와 공동으로 지역디자인센터(RDC, Regional Design Center)도 건립했다. 지역디자인센터 내에는 디자인 관련 각종 설비 및 장비가 갖추어졌고, 창업 보육 시설, 디자인 공용 장비실, 디자인 전시장, 지역 디자인 홍보관 등이 설치되었다. 각 센터는 독립적으로 운영되며, 지역의 디자인 특화사업 진행에서 기업의 디자인 개발 지원, 디자인 인력 양성, 정보 제공, 전시·컨벤션 등의 다양한 프로그램이 진행되었다. 즉 각 지역디자인센터별로 그 사업 내용과 특색이 다르게 구성되었다. 기관장은 공모를 통해 뽑았는데, 대구·경북디

구분	주관 기관	과제명
시범 DIC	국제디자인대학원대학교	디자인혁신센터
	중앙대학교	디자인경영센터
	한국과학기술원	디자인혁신지원센터(디지털미디어)
	동서대학교	디지털영상디자인혁신센터
	광주대학교	디자인 개발 기반 구축
	삼척대학교	지역특화디자인혁신센터
	강원대학교	지식정보디자인혁신센터
	계명대학교	디자인산업진흥센터
	전북대학교	디자인가치혁신센터
	한국디자인진흥원	통합디자인혁신센터
	세명대학교	친환경디자인센터
	청주대학교	문화산업디자인혁신센터
	제주관광대학	관광문화상품디자인혁신센터
	바이오21센터	바이오디자인혁신센터 구축
	서울산업대학교	공예문화디자인혁신센터
	대불대학교	해양레저산업디자인혁신센터
특성화	국제디자인대학원대학교	국제 디자인트렌드 연구센터 구축
	한국디자인진흥원	디자인정보자료실 구축·운영
	한국디자인진흥원	e-디자인아카데미 설립을 통한 디지털 디자인 전문 인력 양성사업
	한국디자인진흥원	산업디자인 개발체험관 구축·운영
	한국생산성본부	브랜드 통합 정보망 구축 및 연구센터 운영
	한국포장협회	포장 인력 양성사업
	서울대학교	한국디자인산업연구센터 설립
	한국디자인기업협회	디자인실용화센터
	산업정책연구원	브랜드 경영 연구원
	한국디자인진흥원	글로벌 디자이너 양성
	세종대학교	디지털영상디자인 기술지원센터
	경원대학교	도시환경디자인 시스템 구축
	한서대학교	표면처리 감성디자인 기반 구축
	경성대학교	유니버설디자인 기반 구축

디자인혁신센터 설립 현황[2]

광주디자인센터 _2006_

2004년 12월 22일 첨단과학 산업단지 내 대지에서 건립 기공식을 가지고, 광주과학기술원 인근 연구 용지 1만 평 대지에 연면적 약 1만 7,246제곱미터의 지하 2층, 지상 7층 규모로 건립되었다. 국비 250억 원, 시비 250억 원 등 모두 500억 원의 사업비가 투입되었고, 2006년 개관했다.

부산디자인센터 _2007_

두 번째로 설립된 지역디자인센터로, 5,400제곱미터의 부지에 지상 8층, 지하 3층 연면적 2만 3,400제곱미터 규모로, 국비 250억 원, 시비 221억 원, 총 사업비 471억 원을 투입해 2007년 부산시 해운대구에 개원했다.

대구·경북디자인센터 _2008_

부산과 광주에 이어 세 번째로 개원한 곳으로, 대구시 동구 신천동에 지하 4층, 지상 12층의 연면적 약 1만 9,448제곱미터 규모이다. 국비 248억 원, 시비 287억 원, 도비 30억 원, 민자 14억 원으로 총 580억 원의 사업비가 투입되었다. 2004년 12월 착공해 2007년 7월 17일 준공되었고, 2008년 3월 개관했다.

자인센터의 경우 삼성전자 디자인센터장을 지냈던 정용빈 원장이 선임되어 대구시의 전폭적인 지원에 힘입어 중소기업이 실제적으로 필요한 애로 사항을 해소해주는 '디자인119' '1인 창조기업' 지원사업과 같은 특화사업을 펼쳤다. 이 같은 활동들은 대구와 경북 지역의 디자인 환경 개선에 가시적인 성과를 드러내고 있다. 이처럼 지역디자인센터는 산업자원부에서 설립 비용을 일정 부분 부담하기는 하나 각 지자체의 산하기관으로 운영되고 있다. 이로 말미암아 한국디자인진흥원은 영·호남 지역에서 영향력이 낮아졌고, 한국디자인진흥원이 진행하는 디자인 진흥사업의 입지를 더욱 좁히는 계기가 되었다.

2005년에는 문화체육관광부에 공간문화과가 생겨나면서부터 한국디자인진흥원이 담당하던 공공디자인 부분에 대한 지분을 뺏기 시작했다. 각 지방자치단체에서도 자체 디자인 전담 부서가 생겨났고, 중소기업청이나 특허청 등에서도 디자인 관련 사업을 진행하기 시작하면서 더 이상 디자인 정책이 한국디자인진흥원만의 고유한 사업 영역이 아니게 되었다. 공공디자인과 중소기업 대상의 디자인 지원사업에 대한 이슈는 여타 중앙부처와 지자체에 선점당해 영향력이 지속적으로 줄어들었다. 이명박 정부 들어서는 연구개발 지원 통합 방침에 따라 그동안 한국디자인진흥원의 고유

2
「한국디자인진흥원 40년사」, 한국디자인진흥원, 2010, 155쪽.

사업으로 인식되어오던 중소기업 디자인 개발 지원사업 대부분이 산업기술평가관리원으로 이관되어 예산마저 현저히 줄어들었다. 2009년에는 한국디자인진흥원 내 조직 개편을 단행해 16개 팀을 9개 팀으로 통폐합하고, 인원을 감축하기 시작했다. 10여 년간 한국디자인진흥원은 예산과 영향력이 지속적으로 줄어들었고, 내부에서는 '잃어버린 10년'이라는 자조적인 소리가 나올 정도였다.

지방자치와 브랜드

1995년 본격적으로 시행된 지방자치제도를 통해 각 지자체는 선거로 단체장을 뽑게 되었고, 선출된 단체장들의 가장 시급한 과제는 지역 경제의 활성화와 재선의 성공이었다. 지역민의 관심을 고취시키고 지역의 경쟁력을 강화하기 위한 여러 가지 노력의 일환으로 지자체 브랜드 개발, 지역특산물의 경쟁력 강화, 축제 및 관광 상품 개발, 공공디자인 개발 등의 여러 사업을 적극적으로 펼치기 시작했다. 이 과정에서 디자인은 훌륭한 정책홍보 수단으로 활용되었다. 특히 디자인을 가장 적극적으로 활용한 지자체는 서울시였다. 가장 먼저 서울시가 도시 CI와 로고, 캐릭터, 슬로건 등을 개발하며 지자체 브랜드화를 시작했으며, 이를 뒤쫓아 각 지자체도 앞다투어 브랜드 및 디자인 개발에 나섰다. 하지만 지역별 특성에 대한 이해가 부족한 상태로 단기간에 급조된 브랜드와 디자인 개발은 각 지역별 정체성에 대한 고민 없이 비슷비슷한 형태의 개발로 이어졌다. 브랜드 개발과 육성을 지자체 단체장들의 정치적 치적으로 인식하는 경향에 따라 개발된 브랜드 및 디자인은 가로등에서부터 벤치, 도로 펜스 등의 도시 환경시설물이나 공공시설에 무분별하게 사용되기 시작했다. 또 지자체장이 바뀔 때마다 전임자가 개발한 CI를 폐기하고 새롭게 CI를 개발하는 등 난개발이 이루어졌다.

한때 서울시는 제30대 서울시장 조순 때 개발된 서울시 공식 엠블럼, 제32대 서울시장 이명박 때 만들어진 슬로건 'Hi Seoul'의 로고, 제33, 34대 서울시장 오세훈 때 만들어진 슬로건 'SOUL OF ASIA'의 로고를

지방 도시 최초로 CI를 도입한 부천시 디자인 디자인포커스. **1991**

'서울 정도 600년' 사업을 위해 개발된
서울시 상징물 캐릭터 _1994_

서울시 옛 상징물 인왕산
호랑이 캐릭터 '왕범이' _1998_

서울시 로고형 슬로건 'Hi Seoul'에
이후 추가된 'SOUL OF ASIA'
슬로건과 오방색띠 _2002_ _2006_

서울시 휘장 _1996_

기업 공동 브랜드
'하이서울' 상표 _2004_

서울시 상수도사업본부
브랜드 '아리수' 상표 _2004_

서울시 상징물 '해치'의 BI와 캐릭터 _2009_

서울시 제35대 시정의 로고형과
변형 슬로건 _2011_

함께 사용했으며, 2009년에 서울시의 상징물로 해치가 선정되면서 만들어진 해치 마크와 '해치 서울'이라는 슬로건, 디자인총괄본부에서 선정한 서울색 '색동띠' 등까지 어지럽게 난립하면서 서울시의 브랜드 가치를 하락시키고 정체성을 혼란스럽게 만들었다.[3] 이 같은 문제는 각 지자체가 거의 비슷한 상황이었다. 지자체의 CI 개발 붐에 발맞춰 비슷한 시기에 우후죽순으로 만들어진 전국 약 250여 개 기초·광역지자체의 CI도 대부분 서울의 몇몇 대형 브랜드 업체들이 수주했고, 제한된 기간 내에 여러 건의 디자인을 개발하다 보니, 지역 특색에 대한 고민 없이 삼원색과 기하 도형을 바탕으로 관념적인 CI를 대량으로 급조하는 수준에서 마무리되었다.

또한 도시 브랜드화에 일조할 수 있는 축제나 공연, 행사 등이 큰 비중으로 늘어나기 시작했다. 기존의 지역 행사들이 대부분 지역의 특산물이나 전통문화유산 등을 바탕으로 기획되었으나 지방사치제 이후 새로운 아이템 발굴과 관광 상품 개발을 위해 힘썼으며, 부산국제영화제(1996), 보령머드축제(1998), 함평나비축제(1999) 등과 같이 성공한 사례가 속속 나타났다. 하지만 많은 지자체에서 준비 없이 무분별하게 진행하면서 2009년에는 전국 축제가 1만 개를 넘어섰고, 실패하는 사례가 훨씬 더 많아졌다. 또 전국 각지에 여러 가지 테마를 바탕으로 한 박물관들이 들어서기 시작했다. 2011년 기준으로 이전에는 국립박물관이 전국에 30관이었던 것에 반해, 이후에는 공립박물관은 289관, 사립박물관은 251관, 대학박물관 85관까지 모두 655관에 이르렀다. 이들 박물관의 절반 이상을 차지하는 공립박물관은 대부분 2000년대에 들어서 생겨난 곳으로, 일부 테마박물관을 제외하고는 대부분 향토전시관 형태로 비슷비슷하게 운영되고 있다.[4]

3
「市 공무원 명함에 숨은 뜻 많다는데…
-전·현 시장 슬로건 함께 담아」,
《서울신문》, 2011년 4월 13일 참조.

4
전인미, 「전국 공립박물관의
전시현황과 그 배경에 관한 연구」,
현대미술논집 제30집, 서울대학교,
2011, 37-66쪽.

5
장동석, 「지방자치단체 아이덴티티
디자인연구」, 국민대학교
석사학위논문, 2007, 22-30쪽 참조.

유사한 형태의 도시 슬로건
서울시 슬로건과 유사하게 개발된 도시 슬로건들은 전반적으로
영문을 사용하고, 유사한 소재와 색채로 표현되고 있다.[5]

경북 문경시

대구광역시

서울 강북구

경기 의왕시

경남 함양군

강원 춘천시

충청북도

충남 청양군

경북 청송군

충남 공주시

유사한 형태의 내륙 지방 지자체 CI
소재는 산과 강을 선택하고, 관념적인 녹색과 파란색을 바탕으로
비슷한 CI를 선보이고 있다.

경남 거제시

전북 부안군

부산 사하구

강원 강릉시

경북 울릉군

강원 동해시

부산 남구

부산 북구

강원 양양군

부산 중구

유사한 형태의 해안 지방 지자체 CI
소재는 해와 바다를 선택하고, 관념적인 빨간색과
파란색을 바탕으로 유사한 CI를 선보이고 있다.

충북 괴산군

충북 단양군

경북 보은군

경남 고성군

전북 완주군

경기 고양시

충남 예산군

충남 천안시

경북 안동시

울산 남구

기타 유사하게 개발된 지자체 CI
바르셀로나올림픽 엠블럼과 서울시 공식 휘장에서 볼 수 있는
캘리그래피풍에 관념적인 색상을 조합해 유사하게 표현되고 있다.

홍길동 테마파크로 도시 마케팅에
성공한 전라남도 장성군

축제를 통해 지역 특산물을
홍보하는 흑산도

지역 특산물 모양의 가로등을 설치한 충청남도 청양군

지역 특산물 홍보에 나선 경상북도 영양군청

서울 덕수궁 수문장 교대식

전국 등지에서 개최되고 있는 루미나리에 축제

지리적표시제와 농산품의 공동브랜드화

각 지자체의 브랜드 열풍과 함께 지역 특산물의 브랜드화 열풍도 거셌다. 우리나라는 1994년 WTO 회원국으로 가입하면서, 가입 전제 조건으로 트립스 협정을 체결했다. 트립스 협정에는 지역의 농특산물의 상표권에 대한 국제 규범도 포함되어 있다. 하지만 우리나라는 개발도상국으로 분류되어 4년간의 유예를 받았고, 1999년 1월 개정된 농산물품질관리법에 지리적표시제가 도입되면서 2000년부터 전면 실시하게 되었다.

　지리적표시제란 특정 지역의 우수 농산물이나 특산물에 지역명을 표기할 수 있도록 하는 제도로, 지리적표시로 등록된 상품은 지식재산권이 법적으로 보장된다.[6] 이 제도는 2004년 칠레와 맺은 FTA에서 다시 한 번 주목받았다. 이후 미국, 유럽연합과 맺은 FTA에서 지리적표시 보호가 별도로 규정되었다. 특히 유럽연합과의 FTA에서 한국은 64개, 유럽연합은 162개의 지리적표시 상품을 서로 보호해주기로 약정까지 맺었다.

　2001년 중국이 WTO에 가입하면서 우리나라와 교역이 확대되기 시작했고, 특히 값싼 농산물 수입은 우리 농산물의 경쟁력을 급속도로 약화시켰다. 사면초가의 상황에서 국내 지자체들은 지리적표시제를 통해 보호도 받고 값싼 중국 농산물과 경쟁하기 위해 일제히 공동 브랜드화 작업에 착수했다. 보성 녹차를 시작으로 이천 쌀, 여주 쌀, 나주 배, 순창 고추장, 상주 곶감, 영광 굴비, 영덕 대게, 완도 김, 흑산도 홍어, 횡성 한우 등 우

6
예를 들어 통상 와인(wine)을 지칭하는 샴페인(Champagne)은 프랑스의 특정 지역의 이름이다. 따라서 프랑스에서는 샹파뉴 지방에서 생산된 것이 아니면 샴페인이라는 표시를 할 수 없다. 이외에도 메독, 보르도, 보졸레, 부르고뉴, 마고 등 프랑스 와인과 아이리시 위스키, 코냑 등 술이 80종류나 포함되었다. 카망베르 치즈도 보호 대상으로 규정되어 함부로 쓸 수 없다. 한국에서 비슷한 이름의 제품을 만들 수 없을 뿐 아니라, 비슷한 이름의 다른 나라의 상품도 수입할 수 없다.

지리적표시 등록 마크

고급 브랜드화에 성공한 횡성 한우

리에게 익숙한 특산품들이 등록되었다. 2004년부터 특허청은 상표법 내에 '지리적표시 단체표장제'를 도입했다. 농산물품질관리법이 농수산물을 중심으로 보호하는 법규라면, 지리적표시 단체표장제는 농수산물뿐 아니라 수공예품 같은 공산품까지 포괄하기 때문에 보호 범위가 더욱 넓다.

성공한 공동 브랜드는 상품의 부가가치를 높였고, 지리적표시제 등록은 국내뿐 아니라 국제적인 보호가 된다는 잇점이 있었다. 특히 지리적표시는 소비자들에게 '품질보장' 장치로 인식되는 경향이 나타나, 등록된 상품은 미등록 상품에 비해 도매시장에서 훨씬 비싼 값에 거래되었다. 이 같은 경제적인 효과가 나타나자 각 지자체는 앞다투어 상표 등록과 브랜드 개발에 뛰어들었다.

2 공공디자인과 정치

환경개선사업과 공공디자인

2000년대 들어 지역 브랜드화 사업과 더불어 공공디자인에 대한 관심이
폭발적으로 증대되었다. 처음에는 공중 화장실이나 거리 간판 개선과 같은
환경개선사업의 일환으로 시작되었다. 1999년 행정안전부와 조선일보, 문
화시민운동중앙협의회 공동 주최로 '아름다운 화장실 대상'을 선정하면서
공공디자인에 대한 관심이 환기되었고, 전국적으로 화장실 개선사업이 대
대적으로 진행되었다. 2000년대 초반까지는 환경미화 차원에서 화장실을
인조 꽃으로 장식하거나 모조 그림을 걸어두는 식의 간단한 장식으로 진행
되는 것이 일반적이었다. 도시 가로시설물의 개선에서도 지역의 상징물을
가로등이나 벤치, 쓰레기통 등에 부착하거나 조형물로 만들어 세우는 식의
단순한 방식으로 하드웨어적인 요소에 집중되어 있었다. 대표적인 예가 월
드컵을 준비하면서 전국 각지에 축구공 모양 조형물을 만들어 세우고, 지
자체 톨게이트 인근에 도시의 캐릭터 조각을 크게 세우는 것이었다.

그러다가 점차 도시의 랜드마크를 만들기 위해서 유명한 작가의 미
술 작품을 구입해 설치하는 등의 방법이 동원되기도 했다. 도시 문화 환경
의 개선과 문화예술 진흥을 목적으로 일정 규모 이상의 건축물은 건축비
의 1퍼센트 이내에서 미술품을 설치하도록 강제하고 있는 문화예술진흥
법의 건축물에 대한 미술 작품의 설치 제도에 따른 것이었다.[7] 이것은 원래

수원 월드컵경기장의 축구공
모양 공중화장실 __2001__

7
문화예술진흥법 제9조(건축물에 대한
미술 작품의 설치 등) ① 대통령령으로
정하는 종류 또는 규모 이상의
건축물을 건축하려는 자는 건축 비용의
일정 비율에 해당하는 금액을 회화,
조각, 공예 등 미술 작품의 설치에
사용하여야 한다. ③ 제1항 또는
제2항에 따라 미술 작품의 설치 또는
문화예술진흥기금에 출연하는 금액은
건축 비용의 100분의 1 이하의 범위에서
대통령령으로 정한다.

청주국제공항에 설치된
충청북도 캐릭터 '고르미·바르미' <u>2004</u>

1972년 문화예술진흥법부터 권고 사항으로 시행되었으나, 1995년부터 강제 사항으로 바뀌어 운영되어온 제도이다. 이 제도 탓에 대부분 건축물 입구나 휴게 시설에 건물과 어울리지 않는 조각을 사다가 세워놓은 경우가 많아졌다. 또 환경미화를 위해서는 으레 미술품을 사다가 설치해야 한다는 식의 인식이 지배적이게 되었다.

2000년대 초에는 월드컵을 준비하는 과정에서 서울시가 한강의 여러 교량을 도시의 랜드마크로 재정비할 목적으로 한강 교량정비사업을 시작했다. 그중 첫 번째 정비 대상으로 선정된 올림픽대교를 꾸미기 위해 상판에 불꽃 모양의 철제 조형물을 올려놓는 계획을 세웠다. 그런데 올림픽대교 주탑 위에 10톤 무게의 불꽃 모양 조형물을 올리는 것은 교량의 안전성에도 위협적이었지만, 조형물을 올리는 과정에서 동원된 육군 헬리콥터가 교량 난간과 충돌해 군인 3명이 사망하는 사건까지 발생했다. 얼마 뒤 조형물은 다시 올려졌으나, 서울시는 더이상 한강 다리에 미술품 설치를 통한 랜드마크화 사업을 진행하지 않았다. 대신 야간 경관 조명을 활용하는 사업으로 바뀌었다. 공공디자인의 개념 또는 랜드마크의 건설 방법이 우연한 계기로 진일보하게 된 것이다.

2000년대 중반부터는 도시 브랜드화 및 관광 상품화를 위한 랜드마크용 교량, 경관 조명, 분수대, 공원 등으로 점차 환경개선사업의 범위가 넓어지고 확대되어갔다. 폐쇄된 정수 시설을 시민의 휴식 공간으로 탈바

청담대교　2001
설계 동부건설.

서울 서초동에 설치된 '아쿠아아트 육교'　2004
설계 다비드 피에르 잘리콩(David Pierre Jalicon).

청계천에 설치된 조형물〈스프링(Spring)〉　2006
디자인 클래스 올덴버그(Claes Oldenberg),
코셰 반 브루겐(Coosje van Bruggen).

올림픽대교에 올려진
철제 조형물〈영원한 불〉　2001
디자인 윤동구.

부산역 광장의 분수대　2010
설계 레인보우스케이프.

꿈시킨 선유도공원(2002), 걷고 싶은 거리를 만든다는 개념으로 진행된 '종로 업그레이드 프로젝트'(2004), 지역 상권 활성화를 위한 부산의 '광복로 시범가로 조성사업'(2006)과 같이 간판, 가로, 경관 조명 등이 복합적으로 적용된 환경개선사업이 성공적으로 진행되면서 전국은 공공디자인 전성시대를 맞았다. 또 서울시에서는 청계천 사업의 성공 이후 도시 곳곳에 분수 설치가 유행하게 되었다. 이 같은 일련의 변화는 전국에 영향을 미쳐 곳곳에서 야간 경관 조명과 분수 설치가 대유행했다. 공공디자인의 긍정적 측면이 부각되면서 각 지역별로 특성 있는 사업들이 계속 생겨났다. 강원도 영월군의 '공공미술 프로젝트'(2008), 경상남도 통영시의 동피랑 마을에서 진행된 '동피랑 색칠하기-전국벽화공모전'(2007), 이외에도 '제주 올레길'(2007)과 같이 쇠퇴해가는 지역 경제를 회생시키고, 주민들의 삶의 질을 개선하는 데 큰 도움을 주는 성공적인 프로젝트가 많이 진행되었다. 하지만 일부에서는 땅값을 올리기 위한 목적이나 단체장의 치적으로 홍보하기 위한 수단으로 무분별한 공공디자인사업이 발주되기도 했다.

서울시는 건축물의 디자인을 심의해 특색 있는 디자인의 건축물을 적극 유도했다. 건축주가 천편일률적인 디자인을 지양하고 도시의 랜드마크가 될 수 있는 독특한 디자인을 수용하는 경우, 용적율이나 층수 제한을 완화해주는 파격적인 제도를 운영했다. 건축 외관이 독특해질수록 실사용 공

강원도 영월군의 '공공미술 프로젝트'

간이 줄어들고 건축비가 올라가기 때문에 건설사에는 부담이 되기도 한다. 하지만 서울시의 강경한 방침에 맞춰 일그러지거나 울퉁불퉁한 건물들이 대거 등장하기 시작했다. 서울시의 적극적인 디자인 정책은 전국 각지로 전파되어 거의 모든 지자체가 서울시의 뒤를 따르는 경우가 일반적이었다. 이 같은 정책에 따라 여러 번의 설계 수정 끝에 새로 지어진 서울시청 신청사는 울퉁불퉁 일그러진 형태에 정면, 측면, 배면이 모두 제각각 다른 형상을 띠고 있다. 2013년 《동아일보》와 월간 《스페이스》가 건축 전문가 100명을 대상으로 선정한 최악의 한국 현대 건축물이기도 하다.

　　각 정부부처와 지방관청 내에 디자인 관련 업무가 점차 많아짐에 따라 자연스럽게 디자인 전담 부서도 설치되기 시작했다. 가장 먼저 디자인 전담 부서를 설치한 지자체는 성남시였다. 2000년 10월 2일에는 세계 최초로 국제산업디자인단체협의회 총회에 회원 도시로 가입했고, 2001년 1월 디자인 전담 부서를 설치했다. 2001년 10월 코리아디자인센터 설립과 함께 '디자인도시 성남'을 선언하고, 2002년 9월에는 성남 국제디자인포럼을 개최했다. 이후 서울시, 경기도, 부천시 등이 적극적으로 나서 디자인 전담 부서를 설치했고 디자인 진흥에 힘썼다. 2005년까지 지자체 내에 디자인 관련 전담 부서가 설치된 곳은 60퍼센트 가까이 되었으며, 디자인 관련 프로젝트를 실시하는 비중도 크게 늘어났다.

서울시청 신청사 <u>2012</u>
설계 유걸.

2007년 서울시가 시장 직속 디자인 전담 기구인 '디자인서울총괄본부'를 설치하고, 본부장은 부시장급 대우라는 파격적인 행보를 보였다. 서울시의 공공디자인에 대한 총괄 책임을 디자인서울총괄본부에 맡기고 전례 없는 대규모 예산을 지원했다. 곧 전국 각 지자체에서도 디자인 전담 기구를 신설하고 디자인 전문가를 초빙하는 경쟁이 생겨났다. 2008년에는 경기도에서 행정1부지사 직속의 '디자인총괄추진단'을 설치하고 건국대학교 맹형제 교수를 본부장으로 위촉했다. 강원도에서는 행정부지사를 본부장으로 하는 '디자인강원총괄본부'를 만들고, 공공디자인 전문가 자문단을 구성했다. 대전시는 대형공사들을 대상으로 '도시기반시설 미관 심의제'를 시행했고, 대구시는 '도시경관자문위원회'와 '도시디자인위원회'를 출범시켰다. 또 대구, 부산, 광주에서는 지역디자인센터에 지원을 강화했다. 각 지자체 내의 증가하는 디자인 업무를 소화할 별정식 공무원 형태의 디자인 전문가도 채용하기 시작했다. 행정안전부에서는 2009년도에 디자인 행정을 전담할 디자인 직렬을 설치했고, 2010년부터는 공채를 통해 디자인 공무원을 채용했다. 디자인 직렬 공무원은 도시 및 공공디자인 관련 업무를 주로 담당하게 되었다.

디자인과 정치

2002년 민선 3기로 당선된 이명박 서울시장은 '청계천 복원' '서울광장' '버스중앙차로제' '뉴타운 사업' 등과 같이 토목공사를 중심으로 하는 디자인 정책을 펼쳐 공공디자인의 전성기를 열었다. 특히 청계천 복원사업은 가장 성공적인 공공디자인 사례로 손꼽힌다.

서울시는 2003년 7월부터 2005년까지 복개로인 청계천로와 청계고가로의 구조물을 제거하고, 종로구 태평로 1가에 있는 동아일보사 입구에서 성동구 신답철교에 이르기까지 5.8킬로미터에 달하는 구간을 하천으로 복원하는 공사를 진행했다. 복원된 하천에는 한강물을 끌어와 수심 30센티미터 가량으로 유지되는 물이 흐르고, 21개 교량, 벽화, 폭포, 분수, 녹지 등 다양한 테마 공간이 들어선 산책로로 탈바꿈했다. 도심 속 생태하천을

표방했으나 무리한 공사 진행 때문에 일부에서는 인공 하천이라는 비판을 들었다. 하지만 국내외 언론에서는 대단한 성공 사례로 소개되기도 했다. 미국의《타임》지는 이명박 서울시장을 '환경영웅'으로 칭하는가 하면, 하버드대학교에서 친환경 도시공학 프로젝트에 수여하는 도시디자인 분야 최고 권위의 상인 '베로니카 러지 그린 프라이즈(Veronica Rudge Green Prize)'를 청계천 프로젝트가 수상해 세계적인 관심이 집중되었다.

2008년 '환경영웅상'을 수상한 이명박 전 서울시장
'환경영웅상'은 2006년 미국의 《타임》지가 발행 60주년을 기념해 선정한 '영웅' 시리즈의 하나로, 이명박 전 서울시장은 서울숲 등 친환경적 생태 시설 조성과 청계천 복원 등 환경문제를 해결한 공로를 인정받아 수상자로 선정되었다.

공공디자인 개발사업의 진행과 함께 서울시의 아파트 가격은 연일 최고가를 갱신하며 폭등이 일어났다. 이 같은 성공적 전개는 각 지자체별로 유사 사업들을 범람케 했고, 서울 반포천, 광주 광주천 등과 같이 정치적 목적에 따라 치적쌓기 하천 복원이 성행하게 되었다.[8] 이후 전국 각 지자체에서는 디자인을 중심으로 하는 메가프로젝트가 줄이어 진행되었다. 2005년에는 57개 지자체에서 299억 원에 달하는 공공디자인 관련 사업을 추진했고, 2006년에는 약 210억 원 규모의 사업을 추진했다. 2007년에는 16개 광역 지자체 가운데 7개의 지자체와 전국 227개 기초지자체 가운데 13개의 지자체가 경관 계획 수립을 통한 공공디자인 개발사업을 펼쳤다.

청계천 복원사업의 성공은 당시 서울시장이었던 이명박의 주요한 정치 자산이 되었다. 이명박 서울시장은 환경개선사업을 통해 강한 추진력과 환경영웅의 이미지를 얻게 되었고, 2008년 제17대 대통령에 당선되었다. 이명박 대통령은 대선 공약에서 국가디자인위원회를 설치해 국민적 공감대를 토대로 국가 디자인의 제도적 기반 및 조직을 확립하고 공공디자인에 의한 문화 공간화를 조성하겠다고 밝혔다. 비록 현실화되지 못했지만, '디자인'이라는 의제를 정치적으로 선점하는 데 성공했다. 이후 정치권의 선거공약으로 디자인에 대한 언급이 많아졌다. 민선 4기로 당선된 오세훈 시장은 '디자인 서울'를 천명하며 본격적인 공공디자인 개발 시대를 열었다. 그러나 공공디자인, 환경디자인에 대한 명확한 범위나 대상, 사업 기준 등이 모호한 상태에서 토건 개발이나 환경 개발이 디자인이라는 이름으로 진행되는 경우가 많았다.

2007년 《타임》에 소개된 이명박 전 서울시장

2000년대 중반에 이르러서는 문화관광부를 비롯한 각 부처에서도 공공디자인 부문에 대한 관심이 한껏 고조되었고, 앞다투어 공공디자인 개발사업을 시작했다. 특히 문화관광부는 각 지역에 '가로 환경 개선' '농어촌

8
「청계천 이후, 치적 쌓기 하천복원 붐」, 《매일경제》, 2007년 10월 4일.

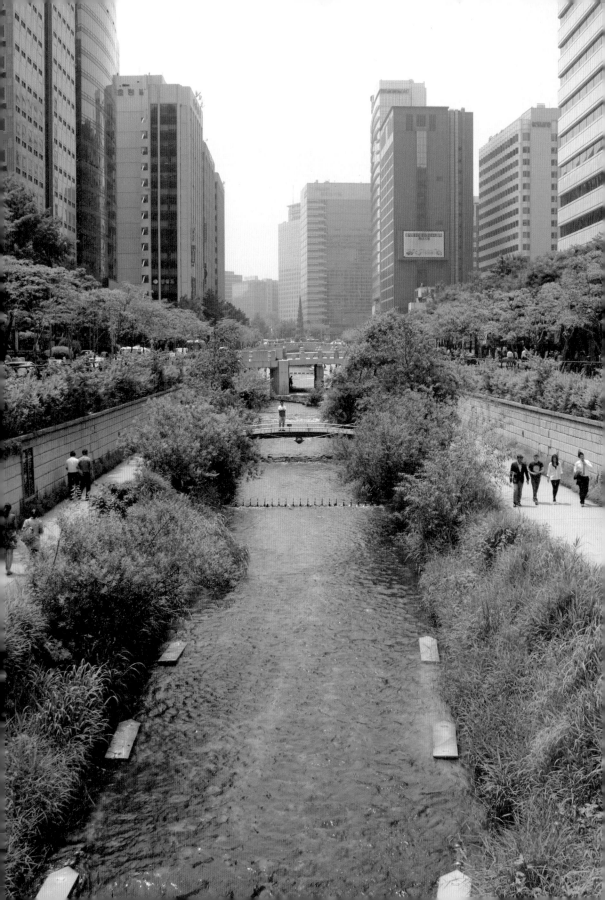

생활 공간 환경디자인 개선' 등 공공디자인 개발사업을 경쟁적으로 전개했다. 건설교통부도 건축·도시 계획을 실시했다. 2005년 정부 부처에서 진행한 디자인 관련 사업을 살펴보면, 대부분 사업이 토목공사를 중심으로 하는 비슷한 유형의 공공디자인 개발사업이었음을 쉽게 확인할 수 있다. 각 부처 산하기관에서 진행한 사업도 내용이 별로 다르지 않았다.

주목할 만한 점은 대부분 공공디자인 개선이 사업의 주된 내용이었지만, 문화부를 제외하고는 직접적으로 '디자인' 사업임을 명기하지 않고 있다는 점이다. 예외적으로 행정자치부가 '국가 상징 디자인 공모전' 사업에 '디자인'이라는 용어를 사용하고 있지만, 이 사업은 한국디자인진흥원이 위탁 운영했다. 이 같은 현상은 디자인 관련 예산을 집행할 수 있는 정부 부처는 산업디자인진흥법을 가진 산업자원부이며, 타 부처에서 '디자인'이라는 용어를 사용하면 산업자원부와 마찰이 생기기 때문으로 추측된다. 하지만 당시 산업디자인진흥법에서는 산업디자인에 대한 규정만 하고 있을 뿐 교육, 문화, 환경, 조경, 공간, 관광지 관련 사업 등에 관해서는 모호하거나 관련된 언급이 아예 없었다. 또한 산업디자인을 제외한 디자인에 관련해서는 문화관광부의 문화산업진흥기본법 제2조에서 문화관광부 소관임을 규정하고 있다. 디자인 관련 사업을 집행할 법적 근거가 없었던 여러 부처들은 각기 다른 법적 근거를 가지고 비슷한 목적의 사업들을 펼치고 있었던 셈이다. 토목 중심의 공공디자인과 관련해서는 건설교통부의 '국토의 계획 및 이용에 관한 법률', 건축물의 경우 '건축사법' 및 '건축법' 등이 있었지만 방대한 디자인산업 분야 전반을 망라하는 법적 근거는 없었고, 산업디자인진흥법은 그 한계가 명확했다. 이와 같은 상황에서 디자인 관련 법안에 대한 정비를 주장하는 목소리가 나오기 시작했다.

청계천 종로 방향 생태 복원 구간

	사업명	예산	정책 유형
산업자원부	국가 환경 개선사업(2006.5.1-10.31)	10.5억 원	지원사업
	지역 디자인 혁신사업(2006.5.1-10.31)	16.5억 원	개발육성
	디자인 기술 개발사업(1997-2005)	38.7억 원	기술개발
행정자치부	문화 소외 지역 생활친화적 문화 환경 조성(2005.3-2005.10)	11억 원	지원사업
	아름다운 공간 환경을 위한 공간디자인 진흥 방안(2005.9-2005.12)	0.3억 원	개발육성
	가로 환경 개선(2003-)	87억 원 이상	생활환경개선
	광복로의 광복 프로젝트 공모(2005.6.5-)	80억 원	공모
	농어촌 생활공간 환경디자인 개선 공모(2005.12-2006.12)	1.3억 원	공모
건설교통부	살고 싶은 도시 만들기(2005-)		환경개선
	경관법(2005-)		정책개발
	친환경 건축물 인증 제도(2002-)		개발장려
	테마형 도시생태하천 조성 사례집 발간(2005.9)		지원사업
	행정 중심 복합도시(2005-2012)		도시개발
	기업도시(2005-)		도시개발
행정자치부	소도읍 육성사업(2004년-3년간)	120억 원	개발육성
	신활력 사업(2005년-최대 9년까지 지원)	2,000억 원	자금지원
	국가 상징 디자인 공모전(2003-)		공모·전시
농림부	농촌마을 종합개발사업 (2004.4.1- 2014.4.1)	6조 3,719억 원	환경개선
	녹색농촌 체험마을 조성사업(2003-)	36억 원	개발육성
	전원마을 조성사업(2004-2013)	3,100억 원	환경개선
해양수산부	어촌 종합개발사업(1994-2007)	1,120억 원	환경개선
	어촌관광 체험마을 조성사업(1994-2007)	682억 원	개발육성

2005년 부처별 주요 (공공)디자인 개발사업 내용과 예산 규모

디자인과 법

산업자원부 이외에 디자인 관련 사업에 지속적으로 관심을 가졌던 부처는 문화관광부였다. 문화관광부는 한국디자인진흥원이 경기도 성남으로 이전한 다음 해부터 디자인과 관련된 사업을 펼치기 시작했다. 2002년 서울 예술의전당 내에 한가람디자인미술관을 개관하는 것을 시작으로 많은 디자인 전시회와 세미나, 출판사업을 벌였으며, 2005년 8월에는 디자인 관련 전담 부서인 문화정책국 공간문화과를 설치했다. 문화산업진흥기본법 2조 '정의'에서는 디자인을 문화산업 가운데 하나로 규정하고 있다.[9] 다만 '산업디자인을 제외한 그 밖의 디자인'이라는 단서를 붙여 산업자원부의 산업디자인진흥법과의 충돌을 피하고 있다. 이 같은 불명확한 법 규정으로는 문화관광부가 디자인과 관련된 장기적인 진흥 계획을 세우거나 인프라를 구축하는 데 많은 어려움을 겪을 수밖에 없었다. 이에 문화관광부의 디자인 진흥사업에 대한 법적 근거를 마련하기 위해 2006년 11월 8일 17대 국회의원 한나라당 박찬숙 의원의 대표 발의로 '공공디자인에 관한 법률안'을 제안했다. 공공디자인에 관한 법률안에는 국무총리 소속하의 공공디자인위원회를 설치하는 것을 비롯해, 다양한 공공디자인 진흥사업을 문화관광부가 펼칠 수 있도록 하는 법적 근거를 마련하려는 노력이었다.

하지만 당시 산업자원부는 문화관광부의 공공디자인 관련 법안의 저지를 위한 법안을 불과 15일 전에 국회에 제출했다.[10] 산업디자인진흥법을 디자인산업진흥법으로 개정하는 법안으로, 범정부적인 디자인 정책 총괄 기구로서 국가디자인위원회를 국무총리 산하에 설치하고 국가 디자인 전략 수립 및 부처 간 정책 조정 등 거의 동일한 내용을 골자로 하고 있다. 결국 두 디자인 법안의 주요 골자는 공공디자인 영역을 어느 부처가 차지하느냐의 문제였다. 산업자원부가 제출한 법안은 많은 부분 문화관광부에서 제출한 법안의 내용과 중복되는데도 산업자원부는 법리 논쟁을 유발하고, 법안 상정을 가로막았다. 결국 산업자원부와 문화관광부의 디자인 법안 선점 경쟁이 한나라당과 열린우리당 국회의원을 통해 대리전으로 치러졌다.

당시 제출된 문화관광부의 공공디자인 관련 법안은 디자인 분야에 관심을 가진 지 얼마 안 된 박찬숙 의원을 한국공공디자인학회와 한국실내디

9
1항에서 문화산업에 포함되는 내용을 열거하고 있는데, "만화·캐릭터·애니메이션·에듀테인먼트·모바일 문화콘텐츠·디자인(산업디자인은 제외한다)·광고·공연·미술품·공예품과 관련된 산업"이라는 표현으로 디자인을 포함시키고 있다.

10
2006년 10월 23일, 열린우리당 17대 국회의원 김태년 외 40명 공동 발의했다.

구분	산업디자인진흥법 개정안	공공디자인에 관한 법률안
산업디자인의 범위, 공공디자인의 독자성	• 산업디자인=제품, 포장, 시각, 환경 등(공공디자인은 산업디자인의 일부)	• 산업디자인 = 제품디자인 (공공디자인은 독자적 영역)
디자인 진흥 계획	• 디자인산업 진흥 종합 계획 및 시행 계획	• 공공디자인의 발전을 위한 종합 계획
디자인 정책 심의, 의결기구	• 국가디자인위원회 위원장: 총리 간사: 산업자원부 장관	• 공공디자인위원회 공동위원장: 총리, 민간위원 간사: 문화관광부 장관
디자인 인프라	• 한국디자인진흥원, 지역디자인센터	• 공공디자인 연구센터
주요 사업	• 산업디자인 개발사업(기반 기술, 공공·환경디자인 개발 등) • 국제 협력 및 해외 진출	• 공공디자인 시범사업 및 공공디자인의 연구·개발 • 공공디자인의 국제 협력

산업디자인진흥법 개정안과 공공디자인에 관한 법률 비교[11]

디자인산업진흥법안	공공디자인에 관한 법률안
환경디자인이라 함은 생활환경 및 공간 등을 쾌적하고 아름답고 편리하게 디자인하는 것을 말하며, 실내디자인·건축디자인·조경 및 도시 계획 관련 디자인 등을 포함한다.	공공디자인이라 함은 공공 기관이 조성·제작·설치·운영 및 관리하는 공간·시설·용품·정보 등의 심미적·상징적·기능적 가치를 높이기 위한 행위와 그 결과물을 말한다.
국가는 디자인산업의 진흥과 산업디자이너의 양성을 위해 필요한 시책을 수립·시행해야 한다. 지방자치단체는 국가의 시책과 지역적 특성을 고려해 지역 디자인산업의 진흥과 지역 산업디자이너의 양성을 위해 필요한 시책을 수립·시행해야 한다.	국가 및 지방자치단체는 공공디자인의 발전을 위해 필요한 시책을 수립·시행해야 한다.
산업자원부 장관은 디자인산업의 발전과 산업디자인의 개발 촉진을 위해 5년마다 디자인산업진흥종합계획(이하 "종합계획"이라 한다)을 수립·시행해야 한다.	문화관광부 장관은 공공디자인의 진흥을 위해 공공디자인의 발전을 위한 종합 계획(이하 "종합 계획"이라 한다)을 5년마다 수립·시행해야 한다.
디자인산업의 진흥을 위해 국무총리 소속하에 국가디자인위원회를 둔다.	공공디자인에 관한 다음 각 호의 사항을 심의하기 위해 국무총리 소속하에 공공디자인위원회를 둔다.
디자인산업 진흥 및 산업디자인의 개발 촉진을 위한 사업을 효율적이고 체계적으로 추진하기 위해 한국디자인진흥원을 설립한다.	문화관광부 장관은 공공디자인의 진흥에 관한 업무를 효율적으로 수행하기 위해 공공디자인 연구센터를 설치·운영할 수 있다.
지역 디자인산업의 활성화를 도모하기 위해 지역 디자인센터를 설립할 수 있다.	지역 공공디자인 시행 계획, 지역의 공공디자인에 관한 중요 정책 등을 심의하기 위해 지역 공공디자인위원회를 설치할 수 있다.

디자인산업진흥법안과 공공디자인에 관한 법률안의 쟁점[12]

자인학회가 도와 짧은 기간 동안 마련한 것으로 구체적인 추진 계획이 제대로 갖춰지지 못한 법안이었다. 산업자원부가 제출한 법안 역시 졸속이었다. 두 법안은 산업디자인의 정의에 대해서는 뚜렷한 시각차를 나타내고 있는 반면, 내용 가운데 많은 부분이 중복되었고 심지어 똑같은 내용도 심심치 않게 발견되어 법률상의 논란을 불러일으켰다. 두 법안의 내용 가운데 중복되거나 일치되는 부분을 비교해보면 왼쪽 표와 같다.

산업자원부가 제안한 디자인산업진흥법은 기존의 불분명한 디자인 정의를 새롭게 하는 과정에서 그 범위를 확장시켜 모든 디자인 영역을 산업디자인 법안으로 흡수하는 내용을 담고 있다. 공공디자인 법안과 비교해보면 국무총리 산하 디자인위원회의 설치와 5년 단위 종합 계획 수립, 지역 디자인 발전 계획 등이 거의 일치하고 있다. 산업디자인진흥법이 새로 개정된 지 불과 6개월 만에 새로 개정안(일부 개정 2006.4.28, 법률 제7949호)을 만들었다는 점과 공공디자인 법안이 제출되기 불과 보름 전에 제출했다는 점으로 미루어볼 때, 산업자원부가 문화관광부의 입법을 방해하기 위해 급하게 법안을 제출했다는 의혹을 떨치기 힘들다.

법안이 국회에 계류되어 논의를 거치는 동안 산업자원부는 공공디자인 부문에 많은 예산을 투입하고 실질적인 지원사업을 강화하기 시작했다. 한국디자인진흥원은 2008년 공공디자인 부문에 약 100억 원 규모를 지원했다. 이는 2007년에 비해 30퍼센트 가량 늘어난 예산으로, 공공디자인 컨

11
도재문(산업자원위원회 수석전문위원), 「산업디자인진흥법 전부개정법률안 검토보고서」, 산업자원위원회, 2007 참조.

12
기조발제1 윤종영, 「공공디자인에 관한 법률안 입법공청회 배포 자료」, 2007년 2월 28일 참조.

'공공디자인에 관한 법률안' 입법 공청회

설팅과 공공디자인 개발로 나누어 지원했으며, 지원 대상은 공공 영역 디자인 개발을 필요로 하는 중앙 부처나 자치단체, 공공 기관 등으로 범위를 넓힌 것이었다. 특히 공공디자인 종합 전략과 밑그림을 그리는 컨설팅 분야에 집중 지원함으로써 장기적인 계획을 마련하는 데 주력했다.

결국 문화관광부의 공공디자인 법안 통과는 실패했고, 법안을 발의했던 국회의원이 2008년 국회의원 선거에서 낙선함에 따라 추가적인 후속 조치는 취해지지 않았다. 두 법안 모두 디자인의 범주를 넓히고 있다는 점에서 긍정적인 면이 있으나, 그동안 문제가 되어왔던 문화사업이나 교육 정책에 관한 조항은 여전히 결여되어 있었고, 기존의 여러 부처가 이미 추진하고 있던 정책들을 모두 취합해 디자인진흥원 혹은 문화관광부가 수행하겠다는 수준의 소위 '밥그릇 싸움'[13]으로 비춰질 수밖에 없었다. 더군다나 이미 1970년대 이래로 신업자원부하에 소속되어 강력한 정부 주도 디자인 진흥 과정을 겪으면서 여러모로 문제점을 안고 있는 한국 사회의 디자인 진흥 체제를 국무총리 산하 위원회로 격상시킴으로써 더욱 강력한 국가 주도형 디자인 진흥 체제로 재편하겠다는 내용이 담겨 있어 정부 중심의 디자인 진흥책을 추진할 것이 예상되는 상황이었다.

이후 2008년 10월에는 한나라당 남경필 의원이 동료의원 30여 명과 함께 '디자인 기본법'을 대표 발의했다. 이 법안은 디자인의 정의 규정에 디자인 전 분야를 총망라해 포괄하고 있었다. 우선 디자인의 진흥 및 지원에 관한 사항을 심의, 조정하는 기구로, 대통령 소속하에 국가디자인위원회를 설치해 문화관광부 장관이 국가 디자인 정책의 목표와 추진 방향, 실행 전략 작성 등 디자인 진흥의 중심적인 역할을 하는 것으로 작성되었다. 하지만 이 또한 별다른 성과 없이 폐기되었다.

디자인 진흥사업과는 별개로 디자인 보호에 관한 법률 제정에도 여러 가지 문제가 발생되었다. 2000년 7월 문화관광부는 저작권법을 개정하는 가운데 4조 저작물의 4조 '예시'에 '응용미술저작물'을 포함시킴으로써 디자인에 대한 영향력을 확대하는 데에는 성공했다. 반면 특허청은 의장법을 '디자인법'으로 개정하려고 시도했으나, 산업자원부의 빈번한 반대에 부딪혀 '디자인 보호법'이라는 어정쩡한 이름으로 개정하게 되었다. "디자인의 창작을 장려하여 산업 발전"을 목적으로 한다는 법의 목적과 달리, 산업디

13
「디자인 관리, 산자부·문광부 티격태격」, 《환경일보》, 2007년 3월 14일.

자인진흥법과의 관계를 이유로 '디자인 보호'라는 내용과 맞지 않는 법을 만들어낸 것이다. 또 디지털 기반의 디자인 개발이 활발해짐에 따라 캐릭터디자인 등에 대한 보호 범위를 확대하려는 노력을 하고 있으나, 문화관광부와의 마찰로 디자인 보호법의 보호 범위를 넓히는 데 어려움을 겪고 있다. 각 부처별 이해관계에 부딪혀 일부 디자인 영역은 중복된 법 적용을 받고 있고, 일부 디자인 영역은 아예 보호 대상에서 벗어난 사각지대에 남아 있게 되었다.

디자인 서울

한국디자인진흥원이 성남시로 이전한 이후, 독자적인 디자인 진흥사업을 펼치기 시작한 서울시는 25개 자치구에 모두 디자인 전담 부서를 신설했고, 청계천 복원사업으로 대변되는 공공디자인과 토목공사를 중심으로 활발한 활동을 펼쳤다. '한강 르네상스' '디자인 서울' '디자인올림픽' '뉴타운' '걷고 싶은 거리' 사업 등 다각적인 정책을 활발히 진행했다. 그 예산 규모는 세계적으로 유래를 찾기 힘들 정도로 컸다.

'디자인 서울' 기조연설 중인
오세훈 전 서울시장

　　2008년의 경우 서울시 전체 예산 23조 6,178억 원 가운데 문화산업 육성, 디자인서울 등 창의 문화 도시를 위한 사업 예산이 총 5,697억 원이었다. 그중 도심 재창조 사업에만 2,182억 원이 투입되었다. 동대문운동장 부지에 조성 중인 동대문디자인플라자(DDP)에 925억 원(2010년까지 전체 예산 3,738억 원), 남산 정비사업에 223억, 남산 조깅길 사업에 76억 원, 남산 조명 사업에 29억 원, 시내 보행 환경 개선사업에 118억 원, 공공 건축, 시각매체, 광고물 등을 개선하는 '디자인 서울' 거리 조성사업에 359억 원이 배정되었다. 친환경사업에는 2조 8,080억 원이 투입되었으며, 그중 '한강 르네상스' 프로젝트에만 1,719억 원이 투입되어 한강교량 보행녹도 설치, 인공호안 녹화사업, 한강교량 조명 개선, 난지도 하늘다리 설치, 한강공원 권역별 특화사업 등이 진행되었다. 한국디자인진흥원이 집행한 주요 사업 예산이 500억 원 수준임을 고려할 때, 서울시의 디자인 예산은 우리나라 전체에서 진행된 디자인사업보다 훨씬 더 큰 규모였다.[14]

14
《하이서울 뉴타운소식지》23호,
서울특별시 주택정책실,
2008년 1월 15일.

'한강 르네상스' 사업 홍보물

동대문디자인플라자 조감도

서울시는 디자인으로 세계의 주목을 받기 위해 '세계 디자인 수도(WDC, World Design Capital)' 사업을 추진했고, 다목적 전시·컨벤션 시설과 최첨단 정보센터를 갖춘 '동대문디자인파크' 건립 계획을 세웠다. 2008년 10월에는 세계 디자인 수도 선정을 계기로 '서울디자인올림픽'을 개최하면서 서울을 디자인산업의 중심지로 발전시킬 계획을 세웠다. 세계 디자인 수도는 국제디자인연맹(IDA)과 국제산업디자인단체협의회가 만든 제도로, 2년마다 해당 도시에 부여하는 명칭이다. 서울시는 대규모 디자인사업을 준비하는 과정에서 디자인 전담 부서의 필요성을 느끼고 2007년 4월 '디자인 서울총괄본부'를 설치했으며, 이어 5월 1일 공개 모집을 통해 서울대학교의 권영걸 교수를 본부장으로 임용했다. 본부장은 부시장급 대우의 서울시 CDO(Chief Design Officer)로서 서울시의 디자인 정책과 공공디자인 분야에 대한 총괄 책임을 맡았다. 총괄본부는 '본부장'과 '부본부장' '디자인 서울 기획관', 실무기구인 '도시경관 담당관' 및 '도시디자인 담당관'으로 구성되었고, '부본부장'과 '디자인 서울 기획관' '도시디자인 담당관'에는 디자인 전문가를 계약직 공무원으로 채용했다.

디자인서울총괄본부는 도시디자인 분야를 총괄했다. 건축·주택 분야의 외관 등 도시경관 관리, 문화 분야의 도시갤러리 프로젝트, 건축물에 대한 미술 장식 업무 등 그동안 여러 조직으로 분산되어 있던 디자인 관련 기능을 통합 조정하여 수행했다. 서울시는 디자인서울총괄본부의 출범을 계

- 서울 도시디자인 기본 계획 수립 및 시행
- 도시경관디자인 및 가로 보행 환경 개선사업
- 공공시설물 디자인 개선, 광고물·간판 정비사업
- 도시 야간 경관 계획 수립·시행
- 한강 르네상스와 연계한 한강변 경관 개선 및 시설물 디자인 개발
- 걷고 싶은 거리·마을, 포토아일랜드 조성사업 추진
- 공공디자인 진흥을 위한 연구·개발사업 시행
- 공공디자인위원회 및 도시디자인포럼 운영
- 서울디자인상 제정·운영 및 서울 모습 사진 기록화 사업
- 도시갤러리 프로젝트 업무
- 건축물에 대한 미술 장식 업무 등

디자인서울총괄본부의 사업 내용

디자인서울총괄본부의 역할과 구조

서울특별시 행정기구 설치조례 시행규칙(2008.04.17 규칙 제3617호),
제2장의 제3,5조에서 '디자인서울총괄본부'의 역할과 구조를 자세히 살펴볼 수 있다.

제3조 (보좌기관)

서울특별시장(이하 "시장"이라 한다) 밑에 대변인·디자인서울총괄본부·
홍보담당관 및 마케팅담당관을 두고, 행정(1)부시장 밑에 여성가족정책관·
감사관·비상기획관·정보화기획단·시민고객담당관 및 민원조사담당관을,
행정(2)부시장 밑에 기술심사담당관을 둔다.

제5조 (디자인서울총괄본부)

① 디자인서울총괄본부장은 지방부이사관으로 보한다.

② 디자인서울총괄본부장은 도시디자인 사무에 관하여
 시장을 보좌한다

③ 디자인서울총괄본부장은 제1항의 규정에 불구하고
 지방계약직공무원으로 보할 수 있다.

④ 디자인서울총괄본부에 디자인기획담당관, 도시경관담당관 및
 공공디자인담당관을 두고, 디자인기획담당관은 지방부이사관·
 지방서기관으로, 도시경관담당관은 지방서기관 또는 지방기술서기관으로,
 공공디자인담당관은 지방기술서기관으로 보한다.

⑤ 디자인기획담당관은 다음 사항을 분장한다.

 1. 도시디자인 정책 총괄 기획
 2. 디자인서울 추진 전략 구상 및 연차별 실행계획 수립
 3. 디자인관련 법령 및 제도개선 연구
 4. 디자인서울 교육·홍보에 관한 사항
 5. 디자인 국제행사에 관한 사항
 6. 디자인관련 국제협력 및 교류사업에 관한 사항
 7. 서울상징 개발에 관한 사항
 8. 도시갤러리, 미술장식 등 사업 추진
 9. 소프트 서울 및 문화디자인 정책 개발 등 사업 추진
 10. 서울도시이미지 형성 및 수준향상을 위한 정책사업 개발
 11. 동대문 디자인 플라자 설립 및 운용방안 수립(신설 2008.3.27)
 12. 세계디자인수도(WDC) 추진 관련 사항(신설 2008.3.27)
 13. 그 밖에 본부 내 다른 담당관의 주관에 속하지 아니하는 사항(개정 2008.3.27)

⑥ 도시경관담당관은 다음 사항을 분장한다.

 1. 도시경관 정책·계획 수립 및 사업에 관한 사항

 2. 도시경관 관련 법령 및 제도 운영 등에 관한 사항

 3. 걷고 싶은 거리사업 총괄에 관한 사항

 4. 포토 존 조성사업에 관한 사항

 5. 서울모습사진기록화 사업에 관한 사항

 6. 가로시설물 통합 정책 및 사업 총괄·조정

 7. 옥외광고물 수준향상에 관한 사항

 8. 옥외광고물관리 및 정비에 관한 사항

 9. 광고물 정책에 관한 사항

 10. 광고물 교육·캠페인·홍보에 관한 사항

 11. 불법광고물에 대한 행정처분(민원처리 등)

 12. 광고물 관련 소송·질의회신 등

 13. 시장이 지시하는 경관 시안 작성에 관한 사항

⑦ 공공디자인담당관은 다음 사항을 분장한다.

 1. 공공디자인 기본계획 수립 및 정책에 관한 사항

 2. 디자인서울 가이드라인 제정 및 운영에 관한 사항

 3. 서울디자인위원회 및 디자인서울포럼 운영에 관한사항

 4. 디자인 개선을 위한 커미셔너의 제도 운영에 관한사항

 5. 디자인서울 관련 지원분야 심의·협의·조정·개선에 관한 사항

 6. 공공디자인 표준화 및 선도사업에 관한 사항

 7. 공공시설물 야간경관사업 및 조명에 관한 사항

 8. 영상 멀티미디어 및 공공매체 활용에 관한 사항

 9. 각종 안내사인의 체계적인 정비에 관한 사항

 10. 공공디자인상 제정 및 운영에 관한 사항

 11. 서울색 정립 및 체계화 사업, 서체 개발 등

 12. 시장이 지시하는 디자인 시안 작성에 관한 사항

 13. 디자인서울 홈페이지 개발 및 디자인 DB(data base)에 관한 사항

 14. 디자인 진흥을 위한 각종 사업의 연구개발 지원

가독성을 위해
장식적 표현을 절제함

돌기의 길이를 줄여
현대적 간결함을 표현

가로, 세로 굵기의 균형감으로
서체 선명도 재고

가로 고유성을 위해 열림의 시각화

서울한강체

간결한 모음의 맺음

간결한 자음의 맺음

돌기 삭제로 시원한 공간 창출

글자와 글자 사이의 여백 확보를 통한 시인성 재고

비대칭적 '시옷' 형태로 글자의 동세 강조

한국적 곡선을 사용하여 정체성 표현

서울남산체

자폭을 줄여 여유로운 공간미 형성

밑선 변화를 통하여 문장 가독성 재고

서울시 전용 서체와 서체가 적용된 사인판 2008
'디자인 서울' 사업의 일환으로 서울디자인총괄본부는
2008년에 7종의 서울서체를 개발했다. 윤디자인연구소를
통해 개발된 두 가지 타입의 서체에는 각각 '서울남산체'
'서울한강체'라는 이름을 붙이고, 서울 시내 안내표지판
4,000여 개에 일괄적으로 적용했다.

서울시 가로시설물 2008

기로 서울을 자연과 어우러진 명품 도시, 관광 도시, 디자인 중심 도시로 발전시키는 것을 최대 역점 사업으로 설정했다.

2008년에는 서울시가 주력하고 있는 각종 디자인 관련 사업들을 관리하는 기구로 '서울디자인재단'도 출범했다. 세계 디자인 수도 행사 등 국내외 디자인 교류사업과 작품 전시 및 디자인산업 진흥 등의 업무를 맡았으며, 또 동대문디자인플라자의 운영도 맡을 예정이다. 서울디자인재단은 시 직속 조직인 디자인서울총괄본부와는 달리 서울시에서 나오는 출연금 외에도 각종 기금을 자체적으로 마련해 다양한 사업을 진행할 수 있도록 계획되었다.[15]

15
「'서울디자인재단' 8월 출범 – 디자인산업 진흥 위한 각종 사업 맡아」, 《조선일보》, 2008년 5월 19일.

디자인 메가프로젝트의 등장

'디자인 서울' 사업이 진행되면서 서울에 소재한 '코엑스(COEX)'에서는 연일 디자인 관련 전시로 성황을 이루었고, 각종 이벤트와 행사들로 넘쳐났다. 2008년부터는 잠실종합운동장에서 서울디자인올림픽 행사를 시작했다. 단순히 디자인 전시 차원을 넘어서 불꽃축제, 콘서트, 페스티벌, 각종 체험 행사가 어우러진 메가프로젝트가 등장하기 시작한 것이다. 서울디자인올림픽은 서울시가 '2010 세계 디자인 수도'로 지정된 것을 계기로 2008년부터 시작한 종합 디자인 축제이다. 행사는 서울디자인컨퍼런스, 서울디자인전시회, 서울디자인공모전, 서울디자인페스티벌 등으로 구성된다. 제1회 서울디자인올림픽은 2008년 10월 10일부터 31일까지 잠실종합운동장에서 개최되었고, 2009년에는 10월 9일부터 29일까지 잠실종합운동상 및 서울 도심, 한강공원 등에서 개최되었다.

서울디자인올림픽의 심벌마크는 한국 전통 '조각보'를 모티프로 제작했고, 색상은 전통 오방색을 차용했으며, 캐릭터는 서울의 상징인 '해태'를 변형한 '아르롱'이다. 하지만 2009년 국제올림픽위원회에서 '올림픽'이라는 단어를 스포츠와 무관한 행사에 사용하지 말 것을 요청해옴에 따라 2010년부터는 명칭을 '서울디자인한마당'으로 변경했다.

'서울디자인올림픽 2008' 행사장

서울디자인올림픽 캐릭터 '아르룽' 2008

'서울디자인한마당 2010' 포스터 2010

'서울디자인올림픽 2009' 행사장

이외에도 서울리빙디자인페어, 코리아디자인위크, 서울디자인페스티벌, 공공디자인엑스포, 서울디자인마켓 등 대형 전시나 행사들이 줄이어 치러졌다. 서울시와 더불어 경기도에서도 디자인포럼과 디자인서밋, 디자인페어 등이 쉴 새 없이 진행되었고, 경기디자인페스티벌이나 대한민국뷰티디자인엑스포와 같은 거대 행사들로 수도권 일대는 디자인붐이 일었다.

행사와는 별도로 큰 규모의 디자인 프로젝트가 계속 발주되었는데, 지자체 아이덴티티디자인, 서울서체 개발, 서울 표준색 제정, 서울시 우수 공공디자인 인증 제도, 초등학교 디자인 교재 개발 및 정규교육 도입 등 소프트웨어사업이 진행되어 시민들의 디자인에 대한 인식을 개선시켜나갔다. 이와 함께 서울이라는 도시에 대한 자긍심을 높이고, 해외에 서울의 브랜드 가치를 높이기 위해 노력했다. 하지만 디자인 서울 사업이 후반으로 접어들수록 수해 예방이나 사회안전망 등에 대한 기본적인 사업은 등한시한 채 '보여주기식 전시 행정'에만 집중한다는 시민사회의 비판도 커졌다.

디자인·정치·어젠다

2000년대 한국의 디자인계는 격변의 시기를 보냈다. IMF 체제를 극복하면서 이식된 세계화 정책과 미국식 경제 시스템이 오히려 디자인의 발전을 부추겨 소위 '디자인 선진국' 대열에 합류하게 되었다. 대기업을 중심으로 정착되기 시작한 디자인 경영 체제는 밀리언셀러를 양산해냈으며, 더 이상 정부가 주도하는 디자인 진흥책은 효용이 사라진 듯 보였다. IT사업과 접목된 디자인은 게임과 캐릭터, 애니메이션, 콘텐츠 분야에도 혁명 같은 변화를 불러왔고, 2000년대 후반에는 UI나 UX디자인을 넘어 서비스디자인이라는 신영역을 개척하며 그 범위를 확대했다.

서울시청 앞 광장의 '세계 디자인 수도 서울 2010'
상징 조형물 2010

하지만 여전히 한국 디자인계의 어젠다는 관이 주도하고 있는 듯 보인다. 과거에는 산업자원부가 디자인계에 화두를 던지며 산업디자인의 발전 방향을 제시해나갔다면, 현재는 지자체와 정치권이 그 역할을 대신하고 있다. 산업디자인이라는 이름이 디자인산업 혹은 공공디자인으로 바뀌었을 뿐 디자인은 여전히 과거와 마찬가지로 정치의 논리에 묶여 각 정권의 성향에 영향을 받으며 제 모습을 바꾸어가는 구시대적 양상을 반복적으로 보여주고 있다. 공공디자인은 시민의 보편적 복지를 향상시켜주는 훌륭한 도구이지만, 또한 사회적 갈등을 억압하기 위해 활용되는 도구이기도 하다. 서울시청 앞 잔디광장과 광화문광장에 넓게 조성된 화분은 군중이 모이기 어렵게 만드는 장치로 활용되었고, 인도에 설치된 화분들은 노점상을 쫓아 냈으며, 또 노사분규가 있는 곳에서는 바리케이드 역할을 했다.

　2000년내를 거치며 서울시나 경기도, 기타 각 시사체에서 발주된 메가프로젝트들로 디자인계는 최대의 호황을 누렸다. 물론 건축, 토목, 시설 부분의 많은 예산이 '디자인'이라는 이름으로 집행되는 탓에 그 규모가 실제보다 많이 부풀려지기는 했지만, 디자인사업을 통해 지자체 내에 별정직으로 마련된 자리와 매년 지자체가 발주하는 엄청난 양의 거대 프로젝트의 최대 수혜자는 다름 아닌 디자인계 대학 교수 및 디자인 업체이다. 과거 독재정권 시절부터 각종 기념비, 전매품의 디자인 개선, 공보물 제작 등에 참여하는 방식으로 관변 단체의 역할을 했던 디자인 학계는, 이제 정부의 각종 위원회나 지자체에 디자인 정책 총괄책임자, 기관의 수장으로 직접 참

서울역 광장 버스환승센터와
인도에 설치된 화분　2009

광화문광장 임시 꽃밭　2010

여함으로써 관변 단체를 넘어 관의 주체로 탈바꿈했다.

과거에는 정부의 정책을 선전할 수단으로서 디자인이라는 기술만을 요구했고, 이에 특정 개인이 수동적으로 참여해 디자인 기술을 제공하는 정도에 그쳤지만 이제는 학연과 인맥으로 얽힌 특정 디자이너 집단이 특정 정치 세력과 연대해 정책적 아이디어와 기술, 조직력까지 총동원하여 적극적으로 참여하고 있다. 디자인계가 조직적이고 능동적으로 움직이고 있는 것이다. 중앙정부와 지자체가 디자인의 공공성을 논의하고, 삶의 질 개선을 위한 수단으로 디자인을 활용했다는 점에서 디자인에 대한 인식 변화와 영역 확대, 복지 정책으로서의 디자인이라는 긍정적 변화를 일으킨 것은 분명해 보인다.

이 같은 변화는 디자이너의 사회적 책임과 위상 강화로 말미암은 자연스러운 현상으로 이해될 수 있는 부분이기도 하지만, 정치권의 치적 홍보와 디자인을 정치 자산화하려는 시도를 오히려 디자인계가 정책 개발을 통해 최일선에서 돕고 있다는 비판을 면할 수 없는 부분이기도 하다. 민간의 자발적인 운동이나 디자인계의 각성 없이, 디자인에 관한 주제를 이끌어가는 주체자 자리에 관이 건재하게 자리하고 있으며, 그 변화의 중심에는 여전히 산업 시대 개발의 논리가 있다. 여러 정책들을 통해 파생된 사업들, 간판 개선에서 경관 조명, 서체, 가로시설물, 재래시장 리노베이션, 이정표나 키오스크, 축제와 이벤트, 나아가 한강 르네상스 사업까지. 초대형 메가 프로젝트를 통해 시민보다 더 큰 수혜를 입은 디자인계는 예산 낭비와 정책 실패에 대한 시민의 따가운 시선은 외면했고, 자성의 목소리 또한 실종되었다. 오히려 과도한 디자인 정책의 집행은 국민에게 디자인에 대한 피로감을 불러왔고, 디자인이 곧 개발이라는 부정적인 인식도 생겨나기 시작했다. 결국 시민의 삶을 뒤로 한 보여주기식의 전시 행정과 동원된 어젠다는 각종 사업의 표류와 비용 증가에 따른 도시의 경영 악화와 시민 간의 갈등을 조장하는 것으로 마감하게 된다.

아트디오스 2006

LG전자는 2006년부터 가전제품 디자인에 순수화가의 작품을 적용한 아트디오스를 출시해 일대 돌풍을 일으켰다. '꽃의 작가'로 알려진 하상림의 꽃 그림으로 냉장고 전면을 과감하게 장식하면서 주방 가전제품은 백색이라는 공식을 깼다. 이후 국내 작가뿐 아니라 스티븐 메이어스(Steven N. Meyers), 버나드 오트(Bernard Ott), 주디스 맥밀란(Judies K. Macmillan) 등 해외 작가들도 신제품 디자인에 참여했다. 김치냉장고, 에어컨, 세탁기 등 여러 생활 가전품에 순수예술을 접목하는 것이 유행처럼 번져나갔다. 플라스틱 소재를 탈피하여 전면 강화유리를 채택하거나, 유리로 된 큐빅을 박는 등 장식이 과다한 제품들이 인기를 얻기도 했으며, 빨간색이나 파란색 같은 강한 원색을 채택한 주방 가전제품도 등장했다.

LG전자 아트디오스 프렌치 냉장고
'R-U713MHY' 2006
강렬한 붉은색의 몸체에 강화유리와 커다란 꽃무늬, 큐빅 등의 장식을 채택하고 있다. 2006 우수산업디자인전 대통령상을 수상했다.

서울시 우수 공공디자인 인증 제도 2008

서울시는 서울 도시디자인의 수준 향상을 목적으로 2008년부터 '서울특별시 우수 공공디자인 인증제'라는 제도를 도입했다. 이 제도는 서울시가 마련한 디자인서울 가이드라인에 대한 준수 여부를 비롯해 기능성, 경제성, 지속가능성, 장소성, 환경친화성, 창의성, 심미성 등을 종합적으로 심사해, 우수 공공디자인으로 선정된 제품에는 서울시 인증마크인 '해치' 마크를 부여한다. 서울시 디자인 가이드라인에서 정하고 있는 '공공 시설물'은 벤치, 휴지통, 자전거 보관대, 가로 판매대 등 10개 분야 41개 종류이며, '공공 공간'은 보행가로, 자전거 도로, 역전 광장 등 9개 분야 22개 종류이다. 또 '공공 시각 매체'는 공공 기관 안내 표지, 버스정류장 표지, 관광 안내 표지 등 19개 분야 51개 종류가 대상이다. 인증 기간은 2년이며, 사후 점검을 통해 부적격 판정 시에는 인증을 취소한다.

해치마크

근현대디자인박물관 2008

2008년 3월 박암종 교수가 개인적으로 수집한 디자인 사료를 전시하기 위해 사립박물관을 개관했다. 서울특별시 마포구 창전동 6-32번지에 위치하고, 지하 1층, 지상 5층 규모의 단독 건물이다. 지하 1층에는 특별전이나 기획전 등이 개최되고, 1층은 카페, 2-3층은 상설전시장이 마련되어 있다. 개화기인 1880년대 잡지, 그림엽서, 화장품 등의 희귀한 자료부터 해방 이후의 라디오, 전화기, 텔레비전, 냉장고 등 한국 디자인사에서 기념비적인 물품 1,800여 점을 연대기별로 전시하고 있다.

근현대디자인박물관 로고

초등학교 디자인교육 2010

서울시와 서울시 교육청이 공동으로 우리나라 최초의 초등학교 디자인 교재를 개발했다. 2010년부터 초등학교 5-6학년을 대상으로 창의재량 활동 시간에 디자인 수업 교재로 활용된다. 목차는 '디자인의 원리와 조형' '디자인과 생활' '디자인과 경제' '디자인과 사회' '디자인과 문화' '디자인과 미래' 등 6개 단원, 23개 주제로 구성되었다. 디자인교육을 위해 서울 시내 585개 초등학교 5-6학년 학생 및 교사에게 약 22만 부를 무료로 보급했고, 별도의 교사용 지도서도 배포했다. 이와 별도로 지식경제부는 2011년부터 '디자인 연구학교'도 시범 운영해오고 있다.

서울시 초등학교 5-6학년 디자인 교재

역사 없는 학문, 한국의 디자인에 대하여

한국 디자인사 서술의 문제점과 역사적 특수성

한국 디자인의 역사가 21세기에 들어서도록 합의된 하나의 정론을 형성하지 못하고 있는 이유는 주체적인 서술 기준이 없었기 때문이다. 그동안 한국의 미술사나 디자인사는 서구의 가치 기준으로 재단되어왔다. 역사 발전의 보편성이라는 서구의 계몽주의 사상에 바탕을 두고, 인간 이성을 중심으로 한 서구 근대화의 성공 과정을 찬양했으며, 서구 근대화 과정에서 나타나는 미술 양식인 '모더니즘'을 미술을 평가하는 유일한 잣대로 삼았다. 그러다 보니 문화의 상대성이 박탈되었고, 서구 선진국을 제외한 대부분의 국가들은 역사 발전 단계가 뒤처지는 국가이자 서구에서 실험한 조형 양식을 뒤늦게 좇는 후진 국가로 전락했다.

그렇다고 모더니즘의 가치 기준을 우리 미술사 혹은 디자인사에 엄격하게 적용한 것도 아니었다. 모더니즘의 핵심 가치라 할 수 있는 '근대성'을 중심으로 생각해보면 식민지와 독재국가의 문화, 혹은 후발 산업화 국가의 문화 양상은 그 가치를 평가할 필요도 없는 주변부의 역사였다. 서구 디자인사에서 나치 치하의 독일이나 볼셰비키혁명 이후에 나타난 소련의 디자인에 대해서 가치를 부여하지 않듯이, 한국의 미군정기와 독재정권기에 이루어진 디자인 작업들은 근대 디자인사의 서술 대상에서 제외하는 것이 맞을 것이다. 1980년대 초까지도 우리 사회에서는 민주주의와 대중사회가 본격적으로 도래하지 못했다는 점에서 근대성의 기본 조건도 충족되지 못한 사회였다고 할 수 있으며, 1990년초까지도 국내 대부분의 디자인은 모방 일색의 후진적인 것이었다.

하지만 지금도 우리 미술계는 서구의 역사 서술 방법을 자의적으로 해

석하고 우리의 실정에 맞게 '한국적'으로 끼워 맞추고 있다. 인상파 미술을 모더니즘의 출발점으로 잡는 서구 미술의 경향에 비추어 처음으로 일반 대중의 생활상을 그렸던 단원 김홍도의 작품을 부각시키고, 관념산수화가 아닌 실경을 그렸다는 이유로 겸재 정선을 근대 한국화로 분류하는 작업을 진행하고 있다. 서구의 앵포르멜(Informel) 미술과 우리나라 단색조 회화를 비교해 약간의 시차만 있을 뿐 서구와 우리의 미술 발전이 '거의 동일한' 발전 양상을 보인 것처럼 해석한다. 모든 것을 모더니즘과 포스트모더니즘의 구분틀에 끼워 맞추다 보니, 1980년대에 나타났던 자생적인 미술 흐름인 민중미술의 구분은 모호해졌다.

　　디자인의 역사에서도 디자이너와 디자인 운동의 역사를 중점적으로 나열하고, 일부 천재적이거나 창의적인 '작가들'의 '작품'을 통해 역사가 발전되어왔다는 식의 서술을 하고 있다. 독일에서 처음으로 아에게(AEG)라는 기업에 디자이너로 고용되었던 최초의 산업디자이너 페터 베렌스(Peter Behrens)와 비교해 국내에서 처음으로 디자이너를 채용했던 금성과 디자이너 박용귀의 작업을 부각시킨다. 그뿐 아니라 서구의 여러 모더니즘 디자인 운동 단체의 활동에 비추어, 1970년대를 전후해 국내에 설립되었던 수많은 디자인 협회와 단체, 한국디자인포장센터의 활동을 한국 디자인 사조를 이끈 선구적 단체로 비유하기도 한다. 단지 몇몇 개인들의 활동과 서울대학교나 홍익대학교를 중심으로 조직되어 이합집산을 거듭했던 단체에 선구자적 가치를 부여하고, 근대화 과정의 독재와 가난, 산업화의 병폐 등과 같은 사회 현실은 외면한 채 질곡의 역사를 낭만적으로 해석한다.

정권의 정책 홍보와 수출을 위해 봉사했던 디자인계의 노력은, 엄밀히 따져보자면 근대화 이전 봉건시대 미술의 행태에 가까우며, 실제로 많은 수의 작품들이 역사적 형식을 재현하는 한국판 신고전주의 미술이었다. 여기에 서구 모더니즘의 기준을 엄격히 적용해보면 결코 근대 디자인의 범주에 포함시켜 한국 디자인의 원류로 평가해서는 안 될 부분인 셈이다.

그렇다면 우리는 무엇을 기준으로 어떻게 한국의 디자인 역사를 서술해나가야 하는 것일까? 서구의 시선으로 디자인사를 정리한다면 막강한 경제력을 바탕으로 세계 문화의 주도권을 가져오지 않는 한 영원히 주변부에 머무를 것이며, 그 문화적 가치에 대해서도 평가받지 못할 수도 있다. 이는 우리만의 문제가 아니라 자생적인 산업화 전통과 강대한 제국주의 역사를 가지지 못한 비서구권의 공통된 고민이기도 하다. 비서구권의 개발도상국이나 경제적으로 아직 충분히 성숙하지 못한 나라들에서 받아들여진 모더니즘은 과거 미국의 경우와 마찬가지로 사회적 이념이 사라진 상업적 가치와 스타일로서의 모더니즘이었다. 민주주의와 산업화의 이념을 사상과 조형 언어로 담아낸 서구의 근대성과 근대주의, 즉 모더니즘 운동의 가치는 우리에게 별다른 의미를 부여하지 못한다. 단지 군사 쿠데타를 정당화하기 위한 개혁의 표상으로, 자유주의를 선전하는 이데올로기로, 반공과 근대화의 상징으로, 수출 상품을 위한 기술로 모더니즘 양식이 받아들여지고 활용되었다. 포스트모더니즘 역시 사정은 다르지 않았다.

그러므로 서구 디자인의 보편타당한 평가 척도인 역사 발전 단계로서의 근대화와 모더니즘이라는 기준을 우리 역사에 그대로 대입하는 것은 무

리이다. 그렇다고 역사 서술에서, 특히 미술 분야에서 판단의 기준을 바로
잡지 않고 역사를 서술하는 것은 단순한 사건의 나열과 역사적인 미술 데
이터의 집합 이상의 의미를 갖지 못할 것이다. 이 책도 서구 모더니즘의 기
본 틀을 결국 벗어나지는 못하고 있다. 다만 모더니즘의 기준에 근대주의
와 민족주의라는 기준을 더해 절충점을 찾고 있을 따름이다. 역사 해석에
관해서는 더 많은 논의와 검토가 필요하다. 문화의 상대성을 인정하듯, 무
엇이 되었건 우리 역사를 해석하기 위한 틀이 있어야만 서구의 관점으로
각색된 역사가 아닌 참된 우리의 역사 서술이 비로소 가능할 것이다.

　이와 함께 우리만의 특수성에 대한 연구가 반드시 병행되어야 할 것
이다. 우선 디자인사 서술에서 가장 논쟁이 되는 부분이 한국 근대 디자인
의 기점을 언제로 볼 것인지에 대한 부분이다. 현재 일반적으로는 1800년
대 말, 일제강점기를 디자인 역사의 출발점으로 잡는 경향이 짙다. 이 기준
은 근대적 형태의 인쇄 매체가 등장한 시점이나 산업 시설과 제품이 등장
한 시점을 근거로 삼고 있는 듯 보이며, 일견 타당성도 있다. 하지만 일회적
이고 산발적으로 등장하는 하나하나의 디자인 현상을 근거로 한국 디자인
의 출발점이라고 단정 짓기에는 무리가 있다. 아프리카의 어느 오지에 텔
레비전을 한 대 가져다 놓고 그곳이 근대화될 것이라고 일반화할 수는 없
다. 텔레비전은 단지 하나의 사건에 지나지 않으며, 그 텔레비전을 통해 문
명에 대한 이해와 생활의 변화가 이루어지기 시작해야 비로소 그것이 하나
의 기점이 될 수 있다. 우리에게 찾아왔던 근대의 조각들이 궤를 갖추거나
스스로 작동하지 못한 상황에서 단지 그 조각을 근거로 스스로 근대화되었

다고 주장하는 것은 지나치다.

그렇다면 디자인교육 시스템이 정착되기 시작한 해방 이후의 미군정기는 어떠한가? 이 또한 주체적이지 못하다는 점에서 비판받을 여지가 다분하다. 서구 모더니즘의 역사에서 중요한 기준으로 잡고 있는 산업화와 대량생산을 근거로 한다면 1960년대가 한국 디자인의 출발점이 될 수 있다. 만일 서구에서 말하는 근대적 주체, 즉 민주주의와 자유로운 개인이 등장하는 시기, 현실의 문제를 고민하고 사회를 개선하기 위해 노력을 기울인 시기를 기준으로 삼는다면 1980년대 말이나 1990년대를 디자인의 출현 시기로 잡아볼 수 있다. 독창적인 디자인 양식으로 세계의 디자인 조류를 이끈 디자이너와 디자인 작품의 등장을 근거로 삼는다면 세계적인 히트 상품들을 배출해내기 시작한 2000년대를 기준으로 삼아야 할 것이다.

강박적으로 한국의 디자인 역사를 100년에서 150년 정도로 길게 늘이는 것은 형식적으로나마 서구 디자인사에 한국이 뒤지지 않았다는 식의 억지 부리기일 뿐이며, 단순한 디자인 사건과 데이터의 나열이 될 수는 있을지언정 한국 디자인의 역사가 될 것 같지는 않다. 하지만 이 책에서는 다소 무리로나마 한국 근대 디자인의 기점을 미군정기로 설정했다. 이유는 미군정을 통해 근대적 시스템을 이식하기 시작했고, 또 근대 문물에 대한 국민적 열망이 폭발적으로 증가한 시기였기 때문이다. 이 같은 배경으로 국민들 내부에 체화되는 경험으로서의 디자인이 발생하기 시작했다는 점에서 미군정기를 근대 디자인이 형성되기 시작한 지점으로 평가할 수 있겠다. 이를 토대로 정부의 진흥 정책과 대기업의 활동이 연쇄적으로 일어났

으며, 디자인 국부론을 근간으로 하는 디자인 문화가 정착되어간 것도 분명한 사실이기 때문이다.

또 디자인 역사의 발전 단계를 이 책에서는 정권의 성향을 기준으로 구분하고 있는데, 이는 각 정권의 정책이 디자인계의 주요 흐름을 결정짓는 경우가 많았기 때문이다. 물론 더 많은 논의를 통해 해결해야 할 과제가 남아 있는 기준임에는 두말할 나위가 없겠다.

다음으로 고민해야 할 부분은 우리 근대 디자인의 발생 과정과 계몽적 성향이다. 서구의 경우에는 산업의 발전에 뒤따르는 산업 수요를 충당하기 위해 디자인교육이 생겨났다. 하지만 우리는 산업 수요가 전혀 없는 상황에서 미군정을 통해 대학 디자인교육이 정착되었다. 일찍이 디자인교육을 받은 소수의 디자이너 겸 교수들도 별다른 활동 없이 작가 생활을 전전해야만 했을 정도로 디자인에 대한 사회적 수요는 부재했다. 하지만 이들은 1960년대 이후 혁명정부 수립과 함께 디자인에 대한 인식이 부족한 정책 관료들을 도와 정책을 입안하고 시행하는 과정에서 스스로 권위적인 정부의 시책에 동조하면서 근대화 정책에 필요한 중요 집단으로 변모해갔다. 이것은 비단 디자인계의 문제만은 아니었고, 건축계나 문화예술계의 전반적인 경향이었다.

특히 일부 엘리트 디자이너들은 교육자로, 정책 입안자로, 국전 심사위원으로, 실무 디자이너로 국가의 전방위적인 업무를 수행하며 정부가 발주하는 수많은 국가 프로젝트의 수혜를 받았다. 그들의 활동을 통해 한국 근대 디자인의 틀이 형성되고 평가되었다. 1960년대부터 1990년대 초에

이르기까지 국내의 거대 프로젝트 대부분이 극소수의 디자이너에 의해서
만 수행되었다는 점은 매우 흥미로운 사실인데, 한국 디자인사는 바로 이
들 소수 엘리트 디자이너의 역사라고 해도 과언이 아닐 정도이다. 이들은
무지몽매한 국민을 교화하고 열악한 국내 디자인을 진흥한다는 입장의 '계
몽주의 디자인관'을 견지한 반면, 당대 한국의 사회 현실과 디자인의 관계
를 회복시키지는 못했다.

　　한편 국내 대기업에서는 일찍부터 인하우스 디자인 시스템이 정착되
었지만 익명성에 의지하는 기업의 디자인은 영웅적인 디자이너를 탄생시
키지 못했다. 오랜 독재 체제로 아방가르드와 같은 반사회적인 디자인 그
룹을 형성할 여유도 없었다. 산업 자원으로서의 디자인은 일반 문화나 예
술로부터 분리되어 자생적 문화 담론을 형성하지 못했고, 오직 '디자인 국
부론'으로 무장한 산업 전사를 양성할 뿐이었다. 1970년대에 이미 세계적
으로 유래가 없는 '디자인·포장진흥법'과 정부 디자인 진흥기관을 설립했
음에도, 단지 정부와 소수의 엘리트 디자이너 차원에서 논의될 뿐이었던
디자인은 국가 이벤트나 수출산업과 같은 거대담론으로만 발전했을 뿐 시
민의 일상 문화로, 또는 보편적인 복지의 일환으로 삶의 질을 개선하는 데
에는 아무런 도움도 주지 못했으며, 사회적 괴리의 폭을 좁히지도 못했다.

　　2000년대 이후 지방분권화 과정에서 등장한 많은 공공디자인 담론들
은 이전과 다소 양상을 달리하며 문화와 복지의 차원에서 디자인의 역할을
재조정하는 계기가 되기도 했다. 하지만 2000년대 중반부터 불어닥친 '디
자인 서울'이나 '공공디자인법'과 같은 정치적 움직임과 함께 또다시 퇴행

적 변화가 감지되었다. 정부와 지자체의 공공디자인 정책들은 거대담론으로 변질되었다. 시민들의 생활환경은 정부와 구청의 관리 영역으로 격하되었고, 환경정비사업 능의 명복으로 일사불란하게 정리되어갔다. 천박하고 큰 간판, 규제해야 할 아파트, 이를 정비의 대상으로 바라보는 관청, 규제하는 정부만 있을 뿐 시민의 일상 속에 디자인 문화가 차분히 녹아들 만한 시간적 여유는 없었다.

역사학자 에드워드 카(Edward H. Carr)는 역사를 "현재와 과거와의 대화"라고 규정했다. 역사는 현재의 시각에서 어제와 오늘을 평가하며, 내일의 세계를 바라보게 한다. 서구의 근대 역사 이론을 넘어서지 못하고, 새롭게 변화된 시대상을 반영하지 못한 역사 서술은 건강한 역사관을 형성하지 못할뿐더러 새로운 문화 정체성을 형성해내지도 못한다. 따라서 식민주의적 역사 해석 방법과 서술 방향은 이제라도 현대의 변화에 발맞추어 재평가하고 바꿔가야만 한다.

우리에게 '근대'와 '근대화' '근대주의' '모더니즘' '포스트모더니즘' 등은 극히 혼란스러운 개념이다. 표상은 같으나 내용 면에서는 상반되기 일쑤고, 같은 단어임에도 각 사회상에 따라 다르게 해석될 수밖에 없다. 서구에서 근대화는 민주주의와 산업화를 의미하면서도 한편으로는 식민지 제국주의의 논리로 활용되었다. 일본의 근대화는 민주주의를 제외한 자발적인 서구화와 산업 발전 그리고 제국주의의 논리로 활용되었다. 우리는 개발독재를 정당화하는 통치 논리에 가까운 측면이 있다. 그럼에도 용어의 혼동으로 인해 역사 인식의 혼란을 초래하고 있다.

우리가 '근대'를 오해했듯이 '디자인' 역시 오해하긴 마찬가지였다. 수출품 포장지가 디자인과 동의어로 사용되었던 한국 근대의 디자인사에서 서구적 개념의 근대 이론을 들이대는 것은 모순에 가깝다. 사회 전복적인 혁명 정신과 규범의 일탈을 통해 근대 디자인관이 형성되었던 서구와 달리, 일찍이 제도와 법, 정책기관을 통해 근대화의 도구로 국가적 차원에서 진흥된 디자인을 서구와 동일선상에서 비교하는 것부터가 잘못이었다.

그렇다고 일체를 부정하고 회의론에 빠져서는 대안이 없다. 국가가 잘못된 목표를 제시했더라도 당시에 그것이 최선이라고 믿고 신념에 따라 작업을 진행했던 수많은 사람들의 노력을 한꺼번에 부정한 것으로 매도해서도 안 된다. 한국 근대화 과정에서 정권과 정책의 영향을 받지 않고, 독자적으로 발전한 문화예술 분야는 없다. 다만 규제나 심의, 검열 등의 제재가 없었음에도 자발적으로 정책에 동조하고 앞장섰던 사례도 그리 많지 않았지만, 당시의 신념이 현재와 상충된다 하더라도 시대상을 이해하지 못한 상태에서의 맹목적인 비판이나 부정은 결코 옳지 못하다. 근대사의 역사가 짧고 모든 디자인 현상이 현재 진행형임을 감안할 때 결코 누구도 이 비판에서 자유롭지 못하며, 좁디 좁은 디자인계 내부의 분열을 초래할 수도 있다. 분명한 것은 관성적으로 그 흐름이 지속되는 것을 묵인해서는 곤란하다는 것이며, 변화된 사회에 발맞춘 새로운 가치관과 역사 해석의 지향점을 만들어가야 함은 우리에게 남겨진 과제 중 하나라는 것이다.

한국 디자인과 문화 정체성

신채호 선생은 역사란 "아(我)와 비아(非我)와의 투쟁"이라고 했다. 한국 근대 디자인의 역사를 요약하자면 '근대주의와 민족주의의 갈등'의 역사이며, 더 깊게는 '식민주의와 민족주의의 갈등'의 역사로도 정의할 수 있다. 시대와 상황에 따라 갈등이 드러나는 방식이 변하기는 했으나 결코 그 본질적인 갈등의 구조가 변한 것은 아니다. 우리는 해방 이후 60여 년간 줄곧 '자발적 서구화와 민족문화 창달'이라는 이율배반적인 시대사적 갈등을 겪어왔다. 근대주의가 시대사적 과제였다면, 민족주의는 역사적 과제였다. 마찬가지로 한국 디자인의 역사에서도 끊임없이 제기되었던 가장 첨예한 문제는 언제나 '근대화'와 '문화 정체성'에 관한 것일 수밖에 없었다.

해방 이후로 줄곧 선진 문물이라는 이름의 미국식 디자인이, 근대화라는 이름의 모더니즘과 굿디자인이, 세계화라는 이름의 포스트모더니즘이 매 시대별 근대주의의 표상으로 적극 수용되어왔다. 이와 반대로 민족주의 담론은, 일제강점기에는 향토색이나 조선색 등의 이름으로, 개발독재기에는 한국적 디자인이라는 이름으로 출현했다. 1980년대에는 오리엔탈리즘적 한국성이 디자인에 반영되었고, 최근까지도 문화산업이라는 이름으로 끊임없이 재생산되고 있다. 일제에 의해 단절된 문화는 복원되지 못한 채 그저 '전통문화'라는 이름으로 고착화되었고, 이후 지속적으로 대두되는 정체성 담론에서는 언제나 피상적인 양식이나 형태의 문제로 격하시키는 우를 범했다.

시장 개방과 세계화의 물결이 밀려오던 1980년대 후반에 들어서야 비로소 민족주의적인 입장에서 벗어나 단절된 문화에 대한 자성이 시작되었

고, 현실의 문제로 눈을 돌려 민족의 구심점이 되는 문화 정체성에 대한 논의가 일시적으로나마 시작되었다. 하지만 2000년대 들어서는 민족주의나 우리 것에 대한 담론 자체가 다시 실종하는 분위기이다. 팽배한 신자유주의 사조와 시장 주도적 문화 생산방식으로 우리 문화에 대한 논의는 거의 이루어지지 않고 있으며, 다만 과거 한국적 디자인이라 불렸던 디자인들의 피상적인 형상을 간헐적으로 차용하는 정도에서 그치고 있다.

　지금 세계는 자본주의라는 단일 체제와 문화로 통합되었고, 한국 역시 우루과이라운드를 계기로 국제화 흐름에 동참하여 시장 지배적 메커니즘이 작동하는 다문화주의 시대를 살고 있다. 글로벌 경제와 네트워크의 발달을 통해 전 세계가 실시간으로 정보를 공유하고, 시장은 통합되었으며, 월드컵과 같은 단일 이벤트를 전 세계인이 동시에 즐기고 환호하는 완전한 지구촌 시대의 일원이 되었다. 그런데 어찌된 영문인지 세계의 어느 도시에서나 맥도널드 햄버거에 콜라를 먹고, 아이폰을 통해 유튜브와 페이스북을 즐긴다. 또 인텔 컴퓨터, 마이크로소프트 윈도와 오피스로 업무를 보고, 할리우드에서 제작된 블록버스터 영화를 즐기며 주말을 보낸다. 1990년대 이후 진행된 '세계화'와 '신자유주의'는 결국 미국의 문화 시장으로 전락하는 결과만을 불러온 셈이다.

　영어 공용화론이 대두될 만큼 세계화 혹은 미국화가 진전되었고, 대량 소비 성향의 문화산업이 등장한 뒤로 국지적인 문화의 보존은 사실상 '문화재' 차원을 넘어서기 힘든 상황이 되었다. 문화 제국주의 국가들의 전위부대인 문화산업을 통해 민족문화의 가치는 더욱 낮아졌으며, 세대 교체를

통한 사회 구성원의 변화는 더 이상 기계적인 전통 보존을 무의미하게 만들고 있다. 문화 정체성은 특정 집단의 역사적 경험이나 지리적 근접성, 미래에 대한 공통 목표 등에 따라 구성되며, 집단 구성원들에게 문화적 동질성과 독자성, 그리고 현실 이해에 대한 공통의 지침을 제공하는 역할을 한다. 오랜 시간에 걸쳐 형성되고 지속됨으로써 사회로 하여금 문화를 일관되게 이해하고 문화에 대한 신념을 갖게 한다. 그런데 지금과 같이 세계화와 신자유주의에 지배받는 상황에서는 더 이상 지역적인 문화 정체성의 유지가 불가능하다. 1990년대 우리 정부는 '우리 것이 좋은 것' 혹은 '신토불이' 등과 같은 슬로건을 통해 맹목적인 시장 방어 논리를 펼치기도 했고, 각종 광고에서 'Made in Korea'를 강조하며 민족주의를 자극하는 마케팅을 펼치기도 했다. 하지만 이는 모두 옛이야기가 되어버렸다. 서구 선진 자본주의 사회의 다국적 문화산업이 생산하는 대중문화는 이미 전 세계의 다양한 민족문화를 파괴하고 획일화했으며, 종속적인 자본주의의 발전 과정을 밟고 있는 한국도 똑같은 상황에 놓여 있다. 서구의 소비적인 대중문화 앞에서는 고유한 민족문화를 유지만 하기도 벅찬 상황이다.

한국 디자인계의 고민도 여기에서 출발한다. 제국주의에 대한 피해의식을 계속 간직하고 국수적 성향으로 흐른다면 관광 기념품 생산에는 도움이 될지 모르겠으나, 한국의 조형 문화가 세계사 혹은 인류에 기여할 수 있는 기회는 점점 더 축소될 수밖에 없다. 종래 유행하던 '가장 한국적인 것이 가장 세계적'이라는 슬로건은 허구임이 드러났으며, 거꾸로 세계적인 것을 한국적인 것에 담아내는 더 현실적인 대안을 제시해야 할 때이다.

철학자 탁석산은 그의 저서 『한국의 정체성』(2000, 책세상)에서 '한국적'이라는 것에 대한 개념과 판단 여부에 대한 나름대로의 기준을 제시한 적이 있다. 그는 한국의 정체성을 판단하는 기준은 '현재성'과 '대중성' '주체성'을 근거로 삼아야 하며, 기존에 근거로 삼은 시원(始原)의 문제를 탈피해야 한다고 말했다. 과거의 것이 재현되어 현재에 존재한다면 그것은 현재의 것이 되며, 시원만 존재하고 현재에는 없는 '우리 것'을 찾는 일은 무의미하다는 주장이다. 그 시원이 외국의 것이라 하더라도 현재 한국 내부에 적극적으로 도입되고 융성하여 발전한다면 우리 것이 되는 것이며, 아무리 좋은 것을 소개한다 하더라도 한국 내에서의 개성적인 주체적 수용이 없는 한 우리 문화가 될 수 없다. 또 '현재성'과 함께 대중의 지지와 호응이라는 '대중성'을 확보할 때에 비로소 '한국적'인 것이 된다고 주장했다. '혼합'과 '융화'는 분명 다른 것이기 때문에 유입되었다고 해서 모두 우리 것이 되는 것은 아니라는 이야기이다.

　탁석산은 책 출간 당시 흥행에 성공한 대표적인 두 편의 영화 〈서편제〉와 〈쉬리〉를 예로 들면서 이 점을 설명했다. 현재의 소수 한국인이 즐기고 부르는 판소리보다는, 대중적이며 남북대치라는 현실의 문제를 이야기하고 있는 〈쉬리〉가 더욱 한국적이라고 했다. 설령 현대의 변화된 문화전통이 외래의 것이라고 하더라도 그 문화의 수용이 주체적으로 이루어졌다면 일본 문화든 미국 문화든 간에 그 문화는 한국의 문화라고 볼 수 있다. 정체성과 고유성은 시원의 문제가 아니며, 수용 주체의 개성의 문제이다. 원조에 대한 강박에서 벗어나 형식, 내용 면에서의 토착화와 창조적 수용

을 통해 한국 문화의 스펙트럼을 다양화하고 다원화하는 것이 생산적인 문화 정체성 논의의 방향이 될 수 있다.

한국 디자인계의 문화 정체성에 대한 논의도 기존의 기계적인 해석 방법, 무조건적인 원형에 대한 추구, 복고풍, 전통 소재의 차용 정도에 머물러서는 안 된다. 현대사회에서의 문화 정체성이란 고정불변을 원형으로 하는 것이 아니라, 쉴 새 없이 생성되고 소멸하는 유기체적 성격을 가졌다. 변화하는 한국 사회에 발맞춘 한국 디자인의 문화적 정체성을 확립하기 위해서는 맹목적인 우리 문화 예찬을 지양하고, 현대 문화의 바탕 위에서 신문화 창조를 위한 논의를 진행해야 한다.

과거 20세기 서구 디자인은 정반합의 발전 구조를 보이며 기존의 낡은 관념을 타파하고, 새로운 조형 언어를 창조하며 새로운 문화 양상으로 자리매김했다. 또 신문화는 많은 부분 세기의 패러다임 변화에 따른 기술, 산업, 환경적 변화와 그 맥을 같이해왔다. 특히 전통과의 단절을 통해 새로운 영역이 개척된 경우가 많았다. 모더니즘 양식, 미니멀리즘, 포스트모더니즘 등 대부분의 신조형 언어는 기존의 관념을 부정하고 변화된 사회와 기술상에 발맞춘 새로운 조형 실험으로부터 발생했으며, 그 자체로 새로운 문화전통으로 자리 잡아 한 국가의 문화 정체성으로 발현되었다.

인상파 미술가들은 철저히 전통을 무시하면서 새로운 예술의 역사를 썼다. 바우하우스에서는 역사교육을 하지 않았고, 이전까지 미술과 어울리지 않았던 새로운 기술과 산업 재료를 접목해 모더니즘을 탄생시켰다. 포스트모더니즘은 또다시 모더니즘을 부정하고 전복시키며 새로운 조형 양

식을 탄생시켰고 세계 문화의 흐름을 이끌었다. 당대의 역사와 고전적인 질서를 전복하면서 새롭게 탄생한 실험성 강한 아방가르드 미술가들의 작품은 미술계 내에서 배척과 철거 논란의 중심에 섰을 뿐 아니라 심한 경우 탄압의 대상이 되었지만, 결국 세계 예술의 질서를 재편하고 새로운 표준으로 자리매김했다. 파리엑스포의 정문으로 설계되어 흉물스럽다는 이유로 끊임없이 철거 논란에 휩싸였던 에펠탑(1889)은 현재 파리의 대표 아이콘으로 자리 잡고 있다. 역사교육과 종래 아카데미 미술교육 자체를 부정하고 적극적으로 사회 개혁에 참여하며 탄생되었던 바우하우스는 나치의 탄압과 강압적인 폐교 조치에도 독일 디자인 그 자체가 되었다. 주류 디자인계의 흐름을 부정하고 예술성에 대한 조롱과 풍자를 일삼던 멤피스그룹(Memphis Group)은 이탈리아 디자인의 전통을 새롭게 정립함과 동시에 세계의 디자인 흐름을 바꾸었다.

　수많은 아방가르드 미술가들이 쏟아낸 혁신적인 작품의 공통 주제어는 전통의 '계승'이 아니라 '단절'이었다. 변화하는 시대 흐름을 읽고 한발 앞선 진보적인 움직임들이 결국 디자인의 새로운 정체성으로 발현된 것이다. 한국의 문화 정체성 논의에서도 수구적인 전통의 추구에서 벗어나 신문화 영역을 창조함으로써 새로운 문화 정체성을 확립하고 세계 미술사적 영향력을 행사할 수 있는 방향을 모색해야 한다.

　『오리엔탈리즘』과 『문화와 제국주의』의 저자 에드워드 사이드는 서구에 대한 배척이 아니라, 동서의 동등한 공존과 화합을 주장한다. 다문화주의 시대에 우리가 해야 할 일은 지나간 제국주의에 대한 맹목적인 비난이

아니라, 제국주의 소산을 일정 부분 인정하고 '문화의 겹치는 영역', 즉 인류 문화의 보편성을 발견해 동서의 상호 이해를 촉진하고 동등한 공존의 방향을 모색해나가는 것이라고 했다. 우리 내부의 오리엔탈리즘 혹은 문화 제국주의적 성향과 타성을 극복하고, 문화 정체성에 대한 올바른 인식을 갖기 위해서는 수구적이고 기계적인 원형 추구라는 방어적 자세로는 대응해나갈 수 없다. 문화 제국주의를 어떻게 비판하고 극복할 것인가 하는 것보다는 비자율적이며 획일적인 삶의 방식들을 우리 사회 내에서 어떻게 '우리 것'으로 만들어나갈 것인지 고민할 때이다.

국사학자 이기백은 "한국의 전통문화도 닫힌 공간이 아닌 열린 국제 교류 관계에서 이루어진 것"이어야 하며, "한국의 문화적 정체성 논의도 닫힌 공간이 아닌 열린 국제 교류 관계에서 이루어져야 할 것"이라고 주장했다. 한국 디자인계는 그 문화적 정체성을 찾기 위해 닫힌 전통문화를 뒤질 것이 아니라, 열린 세계로 나가 보편적 특성과 대중적 현대 문화의 토대 위에서 그 정체성 담론을 형성하고 새로운 조형 문화를 창조해야만 한다. 부단한 실험과 자기 혁신을 통해 신조형 문화라는 전통을 세우는 것이 역으로 한국의 문화 정체성을 찾는 것과 일맥상통하게 되는 것이다. '우리 것이 좋은 것'이라거나 '가장 한국적인 것이 가장 세계적'이라는 편협한 주장보다는 '우리에게 가장 좋은 것이 세계에서 가장 좋은 것'이 될 수 있어야한다. 한국이라는 특수성에 중점을 둔 보편을 추구할 것이 아니라 보편성에 입각한 특수를 추구하는 것이 더욱 절실하며, '세계 속의 한국'을 찾을 것이 아니라 '한국 속의 세계'를 찾는 일을 우선해야 한다.

한국 디자인의 미래

전후 한국 사회는 폐허 더미 속에서 기적을 이루어냈다. 제국주의의 식민 착취를 하지 않고 단기간에 후진국에서 선진국 반열에 올라선 국가는 한국이 최초라고 해도 과언이 아니다. 사회, 문화, 경제 전반에서 선진국과 대등한 수준에 이르렀고, IT, 전자전기, 반도체, 철강, 조선, 자동차, 석유화학, 섬유, 중공업, 기계 등 제조업 분야에서는 세계 최고 수준을 자랑하고 있다. 이러한 성장은 동아시아, 중국, 러시아와 그 외 제3세계 국가들의 경제 발전의 모델이 되었다. 또한 한국 연예인들과 제품, 음식, 문화, 방송 등 한류 열풍을 통해 아시아권 내에서 문화적 선도국으로 발돋움했다. 특히 과거 제국주의 국가들과는 달리 군사력을 동반하지 않은 비제국주의 국가로서 대상국들의 자발적인 수용으로 이 같은 움직임을 전파하고 있다는 점에서 더욱 고무적이다. 한류는 아시아 지역의 문화 결속을 이루는 구심점 역할을 하며, 문화적 블록 형성의 계기를 마련해주고 있다. 다만 한류 문화 내용의 대부분이 상업적 대중문화와 소비문화로 이루어져 있다는 점과 일방적인 전파로 '한국판 문화 제국주의'를 재현하고 있는 양상을 보인다는 점에서 비판받을 소지가 다분해 지속적인 영향력을 기대하기에는 회의적이다. 하지만 한 가지 분명한 것은 한류 문화를 통해 세계 보편성을 띤 한국 디자인의 가능성을 충분히 확인했다는 점이다.

2000년대 이후의 한국 디자인은 더 이상 정책적 진흥의 수단, 또는 이념과 사상의 표현이 아니다. 오늘날 디자인은 기업의 강력한 경영 수단이자 국민의 복지 수단으로 자리매김하고 있다. '디자인 경영'은 이제 기업 경영과 지방행정의 중심으로 자리 잡고 있다. 미디어의 변화로 UI, UX,

서비스디자인 등과 같은 새로운 신생 분야가 매일 새롭게 탄생하고, 각각의 디자인은 목적에 부합하는 수단으로 최적화되어가고 있어 더 이상 통합된 디자인의 언어나 일관된 세계 조류는 없을 것으로 보인다. 각 분야의 디자인은 제각기 독자적인 영역을 형성하며 세분화될 것이고, 전문성을 띠며 시장에 최적화되어갈 뿐이다.

오늘날 디자인 경영의 대표적인 성공 사례로 회자되고 있는 미국의 애플은 선구적인 디자인을 통해 디자인이 어떤 방향으로 가야 할 것인지에 대한 좋은 시사점을 주고 있다. 핸드폰 업계의 후발주자였던 애플은 디자인 중심의 혁신과 지식재산권 경영을 통해 아이폰이라는 단 하나의 제품으로 기존 핸드폰 시장의 강자였던 모토로라, 노키아, HTC, LG 등을 모두 제압해버렸다. 삼성전자와 진행하고 있는 '세기의 소송'에서는 디자인이 얼마나 강력한 공격 무기가 될 수 있는지에 대한 좋은 사례도 남기고 있다.

애플의 디자인은 과거 독일 바우하우스의 디자인 전통과 일본 소니의 '워크맨'이 보여주었던 혁신성, 미국 할리우드의 다국적 문화 생산방식을 총합한 것이며, 발전된 인터넷 미디어 환경과 변화된 소비자 욕구를 융합시켜낸 것이다. 여기에 더해 상표나 디자인, 특허 등을 통해 자사의 디자인을 단순히 하나의 조형물로 남겨두지 않고, 지식재산화하는 노력까지 덧붙여 새로운 독자성를 확보하고 있다. 동그라미와 네모로 모든 디자인 언어를 정리하고 가급적 버튼을 눈에 띄지 않게 감춰버리는 방식은 20세기 초 독일의 바우하우스 개교 이래 모든 디자이너의 기본 언어가 된 것이며, 2차 세계대전 이후 1950-1960년대 울름조형대학의 디터 람스(Dieter

Rams)가 브라운(Braun)사의 제품을 디자인하면서 이미 그 솜씨를 발휘한 바 있다. 하지만 애플은 근대 디자인의 기본과도 같던 유리와 철, 군더더기 없고 간결한 미니멀리즘 디자인을 애플의 고유한 아이콘으로 만들어버리는 수완을 발휘했다. 애플의 디자인은 결코 과거 디자인의 재탕이라는 평가를 받지 않으며 세계 디자인 트렌드의 선두주자로 자리매김하고 있다. 이미 모든 것은 세상에 충분히 있지만, 애플은 이들을 조합해서 새로운 디지털 시대의 의제를 선점해버린 것이다.

　　과거 영국은 자국의 막강한 군사력과 경제력, 산업력을 바탕으로 '해가 지지 않는 대영제국'을 표방하며 자국의 문화를 전 세계에 전파했고, 이를 세계적인 척도로 제시해 문화 의제를 선점했다. 이 같은 영향력은 200여 년이 지난 현대에까지 남아 그 국가적 영향력이 현저히 줄어든 지금까지도 세계적 표준과 척도로 작용하고 있으며, 여전히 문화적 영향력을 과시하고 있다. 이와는 대조적으로 일본은 근현대에 이룩한 세계 1위의 산업력과 경제력을 가지고도 주체적 입장을 고수하지 못하고, 패전국의 굴레를 벗어나지 못한 채 미국 종속적 문화 형성과 탈아 친서구적 문화 입장을 고수하여 아시아 문화권에 소속되지도 못하고 서구에도 편입되지 못하는 이방인의 위치에 서 있다. 더불어 자국의 정체성에 대해서도 회의에 빠져 있다. 산업 기술은 시간적인 간격만 극복된다면 누구에게나 추월당할 수 있는 분야이므로 문화적 척도, 가치관, 조형 양식에서의 고유한 독창성을 찾아 발전시켜야 한다. 결코 경제력이나 산업 기술력의 우위만이 문화적 우위로 직결되는 것은 아니다. 이는 주체적인 문화 형성과 문화 의제 선

점의 중요성을 깨달아야 한다는 것을 보여주는 반면교사인 셈이다.

"하늘 아래 새로운 것은 없다."라는 말이 있다. 근대 디자인 역사에서 실험될 수 있는 거의 모든 조형 언어들은 이미 나 선보였다고 해도 과언이 아니다. 다만 이들에 대한 새로운 시선과 자산화하려는 노력만이 있을 뿐이다. 한국의 디자인은 급변하는 환경에 발맞추려는 노력을 넘어, 세계시장을 선점하고 의제를 이끌어가야 할 시점에 놓여 있다. 더 이상 한국만의 문화적 속성을 반영한 지역성의 산물로 경쟁할 수는 없을 것이다. 모든 디자인은 세계적인 동시에 인류 보편성에 기반한 혁신의 산물이어야 한다.

또한 미래의 디자인은 지식재산의 중심이자 기업 경영의 핵심 자원이며, 국가경쟁력의 원천이자 복지 정책의 수단이다. 선진국은 이미 굴뚝 중심의 제조업산업이 사라지고, 문화와 콘텐츠 그리고 디자인을 중심으로 산업이 재편되었다. 미국 내에서 단 한 켤레의 신발도 생산하지 않으면서 전세계 스포츠 시장을 호령하는 '나이키', 미국 문화를 앞세워 전 세계에 커피와 햄버거를 판매하는 '스타벅스'와 '맥도널드', 그리고 단 한 대의 스마트폰도 생산하지 못하지만 전 세계 스마트폰 시장을 양분하고 있는 '애플'과 '구글'이 보여준 경영의 중심에는 디자인이 있다. 한국 사회도 서구 선진국과 마찬가지로 언젠가는 제조산업이 쇠퇴할 수밖에 없다고 가정할 때 우리에게 필요한 것은 창의성이며, 이를 현실로 구현하는 디자인 중심의 산업 육성이라는 것이 자명하다. 당위적 구호를 벗어나 현실을 바꾸고, 변화하는 시대상에 앞서 어떻게 디자인을 자원화하고 세계 디자인의 흐름과 의제를 선점해나갈지를 고민해야 할 때이다.

새로운 한국의 디자인 역사를 기다리며

언젠가부터 대학에서 '디자인과'가 '디자인학과'로 바뀌기 시작했다. 당시 과연 '디자인이 학문인가?' 하는 논의를 했던 기억이 난다. '학'이 되기 위해서는 학문으로서의 체계나 역사, 이론 같은 게 있어야 한다. 그런데 디자인과에서 체계적인 이론을 배운 기억이 별로 없다. 유일하게 배운 것은 디자인사인데 그나마도 페터 베렌스, 바우하우스, 아르누보, 포스트모더니즘 같은 전혀 와 닿지 않는 내용만 달달 외워 시험을 보고 이내 잊어버렸다.

이 책 『한국의 디자인』은 정말 지겹게도 오래 쓴 책이다. 대학에서 10년 동안 디자인사 강의를 맡아 수업 자료로 쓰기 위해 정리를 시작했던 것이 발단이 되었다. 시작은 2002년쯤이었다. 지금도 그렇지만 당시 우리 디자인의 역사를 대충이라도 정리한 책이 없었다. 대학에서는 한국 디자인사를 가르치지 않는다. 이 땅에서 사람이 살아왔으면 멋지건 궁색하건 수많은 결과물이 남아 있을 테고 역사도 있을 것인데, 정리된 기록은 정말이지 찾기가 힘들다. 역사 없는 학문은 없다. 아무도 하지 않고 어쩌면 앞으로도 영영 그럴 것만 같아, 부족하나마 '이건 내가 꼭 해야 하는 일'이라는 괜한 소명감 같은 것이 발동했나 보다. 그래서 오랜 시간 늘 마치지 못한 곤충채집 방학 숙제인 양 계속 자료를 찾고 조금씩 조금씩 글을 붙여나가고 있었다.

그런데 무엇 하나 제대로 된 자료가 남아 있질 않으니, 양질의 사진은 고사하고 사실 확인조차 힘들다. 연세 많은 원로 교수들의 기억에만 의존하기에도 한계가 있고, 근거를 찾기 위해 사방팔방 뒤져봐도 결국 찾지 못하는 것이 많다. 남아 있는 사료들은 제각각 내용이 달라 어느 게 맞는지

혼란스러울 때가 부지기수이다. 그나마 제대로 남아 있는 자료들은 소장자들의 사용 협조를 구하는 것도 어렵다. 그래서 결국 확인을 거치지 못해 수록하지 못한 부분이 헤아릴 수 없이 많다. 사진은 저작권자 확인이 어려워 일일이 저작권을 해결하지 못한 부분도 많지만, 공정한 이용 범위 내에서 사용하고자 최대한 노력했다.

또 늘 자기 검열에 시달리며 문장을 거르고 걸렀다. 언급된 대부분의 내용이 좁디좁은 디자인계에서 직간접적으로 안면 있는 분들의 작품과 이야기이다. 그들의 평생 행적에 새카만 후배가 오늘의 잣대를 들이대는 것이 늘 부담스럽고 조심스럽다. 하지만 아무것도 하지 않았다면 비판받을 이유도 없다. 오히려 자주 언급되는 것은 가장 왕성한 활동을 했다는 방증이기도 하니 긍정적으로 생각해주십사 하고 부탁드리고 싶다.

나는 이 초라한 글을 대신해 조만간 누군가가 좀 더 근사하고 당당한 한국 디자인사를 써주기를 바란다. 각 대학은 한국 디자인사를 개설하고, 박물관은 초대 디자이너들의 작품을 소장하고 연구하며 가치를 평가하는 날이 오길 바란다. 누군가는 디자인인문학연구소를 만들고, 사료를 정리해서 우리 것을 조금만 더 챙겨줬으면 좋겠다. 너무 기본적이고 당연한 것인데 돌아보면 우리 주변에는 아무것도 없다.

한국 디자인 연표 1945-2010

1945

국내 최초 담배 '승리' 발매

조선미술건설본부
공예부 신설(위원장 이순석)

조선미술가협회 창립

조선프롤레타리아미술동맹
창립

조선산업미술가협회
창립 및 창립전

대한제지공업협회 창립
(구 조선제지공업협회)

동아프린트 설립
(동아출판사 전신)

1946

자동전축(juke box) 상업화

서울대학교 예술대학
미술학부 신설

이화여자대학교
미술학과 신설

조선조형예술동맹
공예부 신설

조선공예가협회
· 창립(회장 김재섭)
· 제1회 조선공예미술전 개최

조선산업미술가협회
· 제2회 산업포스터 및
 팜플릿전 개최
· 조국 광복전 개최

조선나전칠기공예조합
창립(이사장 김우공) 및
창립전

현대자동차공업사 설립

1947

한글 가로쓰기 채택

조선산업미술가협회
· 제3회 올림픽에 관한
 디자인전 개최
· 제4회 관광을 위한 충주,
 단양 스케치전 개최

락희화학 '럭키크림' 생산

이순석 장식 도안 개인전

윤봉숙 자수전

1948

대한민국 정부 수립

조선인민공화국 수립

안익태의 〈애국가〉
국가로 채택

숙명여자대학교 미술과 신설

조선산업미술가협회
· 제5회 관광을 위한
 남해안 스케치전 개최
· 제6회 산업건설
 포스터전 개최
· 대한산업미술가협회로 개칭

서울대학교 예술대학
미술학부 도안과, 학생작품전
서울미대전 개최

대한미술협회 창립
(조선미술협회가
확대 재편 및 명칭 변경)

임석재 광복 후 최초의
개인 사진전 개최

1949

20본 들이 담배 포장 시작

문교부 제1회 대한민국
미술전람회(4부 공예 설치로
국전 공예 시작) 개최

서울대학교 예술대학 미술학부
도안과, 응용미술과로 개칭

이화여자대학교
예림원 제1회 졸업생 배출

생활미술연구회
이순석 도안 개인전 개최

대한미술협회
제2회 대한미협전 개최

대한산업미술가협회 제7회
산업건설 포스터전 개최

공병우 고성능
한글타자기 개발

이순석 대통령
무궁화대훈장 디자인

한흥택 한국 관광 포스터 발표

1950	1951	1952	1953	1954
6·25 한국전쟁 발발	한일통상협상 체결	한미경제조정협정 체결	스탈린 사망	경제개발 5개년계획 시작
홍익대학교 초급대학 및 미술과 병설	**경상남도** 도립 통영나전칠기기술원 설립	**홍익대학교** ·공예도안과 신설 ·문학부 내 미술부 신설	한국전쟁 휴전 제1차 화폐개혁	국내 최초 민간 방송국, 기독교 방송국 개국
한홍택 대한민국 대통령 휘장 디자인	**대구** 종군화가단 결성	**한국사진작가협회** 창립 및 회원전 개최	**서울대학교** 미술대학 응용미술과 신설	국내 최초 민간 라디오 방송국, CBS 개국
이병현 타계	**이화여자대학교** 예술학부와 미술학부 신설	**락희화학** 국내 최초 플라스틱제품 생산	**대한미술협회** 제2회 대한민국미술전람회 개최	국내 최초 TV 수상기 수입
기타 ·제5회 산업미술전(부산) ·제1회 수출공예품전시회	**기타** ·제6회 산업미술전(부산)	**기아자전거** '삼천리호' 생산	**한국사진작가협의회** 컬러사진 발표 (정인성·임응식)	사진 식자체 국정교과서에 최초 사용
		학원사 학생교양지 《학원》 창간	**한홍택** 제1회 개인전 (서울신문사 후원)	**홍익대학교** 제1회 홍대미술전 개최
		장봉선 사진식자기 자판 고안		**대한미술협회** 제3회 대한민국미술전람회(공예, 응용미술로 개칭) 개최
				대한산업미술가협회 제8회 수복건설 포스터전 개최
				《한국일보》창간 및 해외 만화「블론디」연재
				문교서적 한글·한문 혼용

1955

광복 10주년 기념 산업박람회

한국조형문화연구소 설립

대한미술협회 제4회 대한민국
미술전람회(응용미술에서
공예부로 환원) 개최

숙명여자대학교
생활미술전 개최

공예작가동인회 창립 및
동인전 개최

대한복식연우회 창립

하동환자동차제작소 설립

락희화학 국내 최초 치약
'럭키치약' 생산

삼화인쇄소 국내 최초
원색 동판인쇄 시작

국제차량제작 국내 최초
조립자동차 '시발자동차' 생산

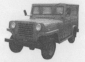

이순석 서울시 문화상
공예 부문 수상

한홍택 개인전 개최

김성환 《동아일보》에
「고바우영감」 연재

1956

국내 최초 TV 방송국
HLKZ-TV 개국

국내 최초 TV 광고 등장

한국미술품연구소 설립

홍익대학교 제3회 홍대미술전
개최(공예과 설치의 계기 마련)

한국미술평론가협회 창립

한국미술협회
제1회 한국미협전 개최
(이순석·백태호 출품)

대한산업미술가협회
제9회 협회전
직물디자인전 개최

《신미술》 창간

《신여성》 창간

동아출판사 민간 최초
벤튼자모조각기 도입

태평양화학 국내 최초
모델을 이용한 신문 광고 제작

김형만 대한극장 설계
(1958년 준공)

한홍택
· 국내 최초 도안연구소 설치
· 제2회 개인전 한홍택
 모던디자인전 개최

1957

소련, 스푸트닉호 발사 성공

저작권법 공포

한국공예시범연구소 개소

홍익대학교 공예과 신설

한국신문편집인협회 창립

한국수출포장공사
· 설립
· 골판지 원지 및 상자 제조

명보극장 개관(설계 김중업)

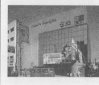

백태원
제1회 공예작품전 개최

최경자
제1회 개인 의상 발표회 개최

기타
· 벨기에만국박람회
 출품 작품전
 (이순석·김교만·권순형)

1958

국내 최초 필터 담배
'아리랑' 발매

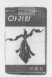

홍익대학교 미술학부 내
공예과 신설(정원 80명)

한양대학교 도서관 준공
(설계 박학재)

서강대학교 본관 준공
(설계 김중업)

한국만화가협회 창립

한국판화협회 창립

대한산업미술가협회
제10회 협회전
관광 포스터전 개최

AD코리아 설립

금성(현 LG전자)
· 설립
· 국내 최초 산업디자이너 공채
 (박용귀·최병태)

삼화인쇄 원색분해 시작

태평양화학 국내 최초
사외보 《화장계》 창간

김교만·권순형
NK디자인연구소 설립

한홍택 모던아트전 개최

1959

국제연합한국재건단
(UNKRA), 크라프트지
생산기계 도입 협정 체결

진로, 국내 최초 CM송 광고

한국공예시범소
국제무역박람회 최우수
전시관 선정

한국미술평론인회 창립

대한산업미술가협회
제11회 협회전
'건국10주년기념전' 개최

한국일보
한국광고작품상 개최

금성 국내 최초 라디오
'A-501' 출시(디자인 박용귀)

한홍택·유강열
홍익대학교 공예과
교수로 부임

김한용 국내 최초
상업사진연구소 개설

김중업 프랑스 대사관 집무실
현상공모 당선(1964년 준공)

기타
· 공예동인전(공예에서
 디자인으로의 변화 보임)

1960	1961	1962	1963	1964

1960

제2공화국 출범
4·19 혁명

한국공예시범소 폐소

한국미술평론가협회 창립

금성 국내 최초 선풍기 생산

신흥제지 크라프트지 생산

동양맥주 국내 최초 사보
《OB뉴스》창간

조선일보 국내 최초 신문용
납작꼴 활자 개발

한국광고사(광고대행사)
국내 최초 광고 전문지
《새광고》창간

메트로호텔 준공(설계 이희태)

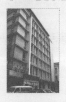

노먼 드한 공업미술전 개최

유강열 홍익대학교 미술대학
공예학과장 및 국전
심사위원으로 위촉

권순형 작품전 개최

김정수 장충체육관 설계
(1962년 준공)

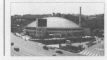

1961

5·16 군사정변
KBS TV 개국
MBC 문화방송 개국
국내 최초 컬러 시네마스코프
《춘향전》 개봉

한국응용미술가협회 창립
(서울대학교 응용미술과
졸업생 중심)

국제복장학원 국내 최초
스타일화과 신설

금성 최초 국산 전화기 생산

삼진알미늄 알루미늄박 생산

황종례 도예전 개최

1962

국내 최초 단지형 아파트,
마포아파트 준공

한국신문협회 창립

경성정공 기아자동차로
상호 변경 및 오토바이 생산

새나라자동차 설립 및
'새나라' 자동차 조립 생산
(일본 닛산과 제휴)

금성 최초 전자 제품
라디오 수출

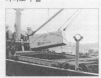

성안기계공업사 그라비아
인쇄기(1도 인쇄) 개발

조선일보 제1회
광고사진공모전 개최

민철홍 '아리랑' 담배
포장디자인

조영제·민철홍·한도룡
제1회 서울국제음악제
포스트 시리즈 제작

한홍택 그래픽디자인전 개최

1963

제3공화국 출범

북한, 혁명전통
미술전람회 개최

한국 ISO
(국제표준화기구) 가입

FM 라디오 방송국 개국

동아방송(DBS) 라디오 개국

KBS TV 광고 방송 시작

미국인 광고대행업
시작(1963-1965년)

한국잡지협회 창립

국내 최초 '삼양라면' 생산

대한미술협회 제12회
대한민국미술전람회 개최
(대통령상: 공예부 박한우)

한국상업미술가협회 창립

한국미술협회 창립
(대한미술협회와
한국미술가협회 통폐합)

대한복식디자이너협회 창립
(회장 최경자)

그래픽아트회 창립

금성
• '체신1호' 전화기
 (디자인 민철홍)

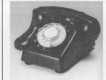

• 공업의장과 신설
 (최초 공업디자인 전담 부서)

모나미 국내 최초 볼펜 생산

애드세일(프로덕션) 설립
(대표 김효)

김수근 남산 자유센터 설계

권명광 그래픽디자인전 개최

1964

비상계엄

월남 파병

동양방송(TBC) TV,
라디오 개국

서울대학교 상업미술과
공예미술로 분리

홍익대학교
공예학부 내 도안과 신설

홍익공예고등전문학교
(홍익공업전문대학 전신) 설립

국제복장학원
국내 최초 차밍스쿨 설립 및
스타일화전 개최

대한산업미술가협회
제14회 협회전
강원도 스케치전 개최

신안기계공업사
그라비아 인쇄(3도) 개발

해태제과 포장디자인실 신설

안성산업 드럼 캔
(Drum Can) 생산

조선일보 조일광고상
제정(대상: 이효일)

한홍택
• 개인전 그래픽아트전 개최

• 문하생 작품전 개최

1965	1966	1967	1968	1969

1965

한일협정

월남 파병

수출진흥확대회의
공예미술연구소 설치 결정

서울대학교 부설
한국공예디자인기술연구소
설립(초대 이사장 박갑성,
소장 이순석)

한국포장기술협회 창립

한국선전미술협회 발족

대한산업미술가협회 제15회
전시 및 최초 전국공모전 개최

한국공예가회 창립
(간사장 박대순)

한국미술협회 창립전

S/K어소시에이츠
(광고회사) 설립

아시아자동차 설립

신진자동차
새나라자동차 인수

금성 최초의 국산 냉장고 생산

《중앙일보》 창간 및
중앙광고대상 제정

이순석 회갑 기념전 개최

기타
· 국내 최초 한·미·일
스타일화전 개최

1966

상공부 제1회 대한민국
상공미술전람회 개최
(대통령상: 강찬균, '서울역
안내시스템')

서라벌예술대학 공예과 설치

한국공예디자인연구소 설치
(초대이사장 박갑성,
소장 이순석)

한국포장기술협회
창립 및 《포장기술》 창간

한국상업미술가협회
제5회전을 끝으로 해체

금성 국내 최초 흑백 TV
'VD-191' 생산

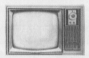

신진자동차 '코로나' 생산

두산제관
캔맥주(3피스) 생산

김수근 격월간 《공간》지 창간

전성우·전영우
간송미술관 설립

한홍택·권명광·김효
그래픽 개인전 개최

1967

제2차 경제개발 5개년계획

한국생산성본부, 국내 최초
일제 '파롬222' 도입

합동통신 광고기획실 설립

상공부 제2회 대한민국
상공미술전람회 개최
(대통령상: 김길홍, 'Auto-
Liner')

프리즘그래픽디자인그룹
창립전

신진자동차공업(대우자동차
전신) '코로나' '퍼블리카'
'지프' 등 생산(도요타와
기술 제휴)

삼화인쇄 국내 최초
롤랜드 4색 옵셋 인쇄기 도입

고려서적 및 삼화인쇄
국내 최초 컬러스캐너
전자색분해기 도입

한일은행 캘린더 발표
(디자인 김교만)

민철홍 대한민국 국장 디자인

신동헌 국내 최초 장편
만화영화 '홍길동' 발표

하동환 월남과 보루네오에
대형 버스 첫 수출

김수근 부여박물관 설계

기타
· 동아공예대전

1968

일본, 오사카만국박람회 개막

국민교육헌장 제정 반포

경부고속도로 기공

문화공보부 신설

공업기술원,
제품과학연구소 설치

코카콜라 한국 상륙

국제광고협회(IAA)
한국지부 창설

김정수·이광노·안정배
국회의사당 설계
(1975년 준공)

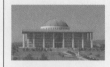

국립중앙박물관(현 국립
민속박물관) 현상 설계

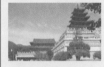

상공부 제3회 대한민국
상공미술전람회 개최
(대통령상: 권명광, '양송이
재배장려 및 해외광고물시안')

한국포장기술협회
· 세계포장기구(WPO) 가입
· 김종영, 제2대 이사장 취임

덕성여자대학교
응용미술과 신설

한국상업사진가협회 창립

한국만화가협회 창립

애드코리아 광고대행사 설립

현대자동차 '코티나' 생산

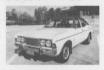

《의상》(국내 최초 패션
종합지) 창간

기타
· 제1회 한국무역박람회 개최
(포스터 조영제·민철홍)

1969

미국, 아폴로호 달 착륙

전자공업진흥법 제정

경인고속도로 개통

MBC TV 개국

KBS TV 상업방송 폐지

펩시콜라 한국 상륙

서울 남산타워 기공
(설계 장종률)

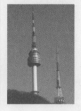

상공부 제4회 대한민국
상공미술전람회 개최
(대통령상: 부수언, '택시
미터기')

한국공예디자인연구소
한국디자인센터로 개칭(2월),
한국수출디자인센터로
개칭(3월)

한국수출포장센터
설립 및 계간 《디자인》 창간

건국대학교 가정대학 내
공예학과와 생활미술학과 신설

숙명여자대학교
산업미술대학(산업미술과,
산업공예과) 신설

1970

한양대학교 사범대학 내
응용미술과 신설

한국인테리어디자이너협회
창립

한국디자인실협작가협회 창립

프리즘그래픽디자인그룹
제3회 전시회 개최 후 해체

동아미술제 최초 공모전 개최

일본 모리사와
최정호 활자로 국내 사진식자
글자판 제작

삼성전자 설립

만보사 광고대행사로 발족

금성 국산1호 세탁기 생산

신세계백화점 국내 최초
크레디트카드제 도입

합동광고 광고기획실,
광고전문지《합동광고》창간

한국일보 국내 최초 스포츠
신문《일간스포츠》창간

기타
• 제1회 한국포장콘테스트
 개최

서울 인구 500만 돌파

경부고속도로 완공

한국신문협회 광고협의회
발족

통상진흥국 디자인·포장과
설치(1973년 중소기업국으로
이관, 1977년 폐과)

제4차 수출진흥확대회의
한국포장기술협회,
한국수출디자인센터,
한국수출품포장센터
통합 결정

한국디자인포장센터
• 설립(초대이사장 이낙선)
• 1차 디자이너 등록 233명
• B0사이즈의 대형 제주도
 관광포스터 최초 제작
• '70 KOREA PACK 개최
•《디자인·포장》
 (현《디자인DB》) 창간

제5회 대한민국상공미술
전람회 개최(대통령상:
김철수, '기와디자인')

세종대왕기념관 준공
(1973년 개관)

한국현대디자인실험작가협회
제1, 2회 협회전 개최

계간《디자인》4회로 폐간

삼성전자
• 트랜지스터 라디오
 생산 및 수출
• TV 공장 준공

삼성산요전기
수출용 라디오 생산

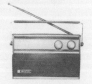

기타
• 제1회 전국대학문화예술축전
• 제1회 전자전람회
• 우수공예전
• 스위스 포스터전

1971

새마을운동 시작

구미전자공업단지 설치

영동고속도로 개통

한국디자인포장센터
• 세계공예가협회(WCC)에
 정회원 가입
• 디자인 세미나 개최
 (수출용 완구 디자인 개선)
• '71 KOREA PACK 개최
• '71한국포장대전 개최
• 제6회 대한민국상공미술
 전람회 개최(대통령상:
 신용태,'마른전복 수출을
 위한 재료별 포장계획')

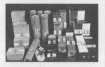

성균관대학교
생활미술과 설치

한국디자이너협의회 창립

한국시각디자인협회 창립

한국디자이너협회 창립

한국광고협의회 창설

삼성전자 국내 최초
TV 중남미 파나마 수출

대한전선(대우 전신) 설립

한국자동기 진공포장기계
국내 최초 개발

유한킴벌리 국내 최초
여성 생리대 생산

학원사 국내 최초 서적용
옵셋윤전기 도입
(BB타입 4×4)

장봉선 국내 최초
사진식자기와 글자판 제작

기타
• 제1회 전국디자이너대회
• 제1회 전국관광민예품
 경진대회

1972

7·4 남북공동성명

충렬사, 부산유형문화재
제7호 지정(1976-1978년
중수·보수 공사)

디자이너 등록 실시
(상공부 고시 제8287호)

한국디자인포장센터
• 이코그라다 가입
• 제1회 국제관광포스터전
 개최
• 제7회 대한민국상공미술
 전람회 개최(대통령상: 이건,
 '개폐식 간이탁자')

서울대학교
산업디자인 전공 신설

중앙대학교
서라벌예술대학교 인수

홍익대학교
• 산업디자인 전공 신설
• 제1회 한·일대학디자인미술
 교류전 개최

한국그래픽디자이너협회
창립(회장 김교만)

한국인더스트리얼
디자이너협회 창립
(회장 민철홍) 및 창립전

중앙그래픽디자인협회 창립

한국포장기술연구소 발족
(소장 김영호)

한국시각디자인협회 창립전

삼성전자 흑백 TV 생산

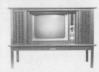

태평양화학 국내 최초 캠페인
광고 'Top Color '72' 시작

남양유업 테트라 팩 등장

이희태 국립극장(남산) 설계

고우영 《일간스포츠》에
장편만화 「임꺽정」 연재

문춘식 외 『광고사전』
출간 (광명출판사)

기타
· 전국대학생디자인공모전
· 그래픽디자인 13인전

한국디자인포장센터
· 국제산업디자인단체협의회
　가입 및 3대 이사장
　장성환 취임
· 산업디자인 세미나 (로이 윌슨
　Roy V. Wilson) 및
　'73 한국포장대전 개최
· 스위스포스터전 개최
· 해외 우수포장비교전 개최
· 제8회 대한민국상공미술
　전람회 대통령상 개최
　(대통령상: 박인숙, '장식을
　겸한 병따개와 조미료통)

홍익대학교 제2회 〈한-일
3개 내학 미술교류전〉 개최
(홍익대, 오사카예대,
나니와전문대) 및 일본
디자이너 초청 특강

성신여자사범대학교
공예교육과 신설

수도여자사범대학교
응용미술과 신설

한국공예가협회 창립
(초대회장 강찬균)

**한국인더스트리얼디자이너
협회** 제2회 회원전 개최

포항제철 준공 및
통조림용 강관 국산화

제일기획 (광고대행사) 설립

대한전선 의장개발 및 발족

민철홍 대한민국 훈장 디자인

박재진 국내 최초
서린호텔 CI 편람 제작

이상철 '이가솜씨' 설립

기타
· 제2회 대학국제교류전
　(서울대학교 미술대학과
　미국 프랫인스티튜트,
　다이블로대학 참가)
· 제1회 관광사진 및
　포스터 공모전

민청학련 사건

대통령 긴급조치 선포

서울지하철 1호선 개통

디자인·포장기술사
1~2급 기사 제도 확립

한국내셔널,
컬러 TV 수상기 생산

한국디자인포장센터
· '74한국포장대전 개최
· 해외포장자료전 개최
· 완구 제품 및 넥타이 개최
　굿디자인전 개최
· 벽지제품 굿디자인전 개최
· 디자인 세미나 개최
· Tokyo-Pack 참관단
　17명 최초 파견
· 제9회 대한민국상공미술
　전람회 대통령상 개최(대통령상:
　고을한, '가정용 패널 히터
　디자인 연구')

중앙대학교 예술대학
공예과 신설

부산시각디자인협회 창립

**한국인더스트리얼
디자이너협회** 제3회 회원전
개최(주제: 어린이의 세계)

**한국현대디자인실험작가
협회** 제9회 협회전 및
제1회 한중심상예술
교류전 개최

현대자동차 '포니' '포니쿠페'
이탈리아 토리노 모터쇼 참가

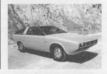

기아자동차 '브리사' 생산

삼성전자 카세트라디오 생산

연합광고 (광고대행사) 창립

한독약품 캄비손연고
TV 광고에 부분 모델 최초 사용

세종문화회관 기공
(설계 엄덕문·전동훈,
1978년 완공)

기타
· 69동인회 창립전

1975	1976	1977	1978	

새마을사업 종합계획 확정

국립민속박물관 개관

광복 30주년 기념
한국현대공예대전 개최

국제연합공업개발기구
국제 포장 세미나 개최

한국디자인포장센터
· 벽지제품 굿디자인전 개최
· 일본 에쿠앙겐지 초청
 디자인 세미나 및 국내
 우수포장 세미나 개최
· 제10회 대한민국상공미술
 전람회 개최(대통령상:
 김순식, '전자제품 시리즈의
 포장디자인 표준화제안')

해태포장디자이너협회 창립
및 디자이너 13인전 개최

**한국현대디자인
실험작가협회전**
제10회 협회전 개최

금성 공업의장실을
디자인 연구실로 개칭

조영제 제일제당, 세계백화점,
제일모직 CI 디자인

박재진 기업디자인연구소 설립

모택동 사망

미국 카터 대통령 당선

한국디자인포장센터
· 포장실험실 설치 및
 제5대 원장 김희덕 취임
· 제11회 대한민국상공미술
 전람회 개최(대통령상:
 홍성수, '스테레오 카세트
 겸용 컴퓨터 캘린더')

서울카피라이터즈클럽 창립

전남산업디자인협회 창립

**한국인더스트리얼디자이너
협회** 제5회 조명전 개최

국민대학교 제1회 조형전

월간 《디자인》 창간

제일백화점 CIP 도입

기아자동차
아시아자동차 인수

현대자동차 '포니' 출고

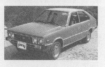

김지철 한국인삼 및 인삼차
포장 'Creative 76(일본)' 입상

조영제 데코마스 사례전 개최

김교만
한국 관광 포스터전 개최

김청기 장편 애니메이션
〈로버트 태권V〉 개봉

미군방송 AFKN
컬러 방송 시작

디자인·포장 진흥법(법률
제3070호) 제정 공포

한국디자인포장센터
· 이탈리아 산업디자인전 개최
· 제12회 대한민국산업디자인
 전람회(전 대한민국상공미술
 전람회) 개최(대통령상:
 민병혜, '포터블 전자미싱')

금성 디자인연구소 발족

삼화인쇄
국내 최초 스캐너 도입

제일기획 클리오 광고상에서
'물' 그래픽 부분에서 입선

김교만 국제사격선수권대회
심벌마크 제작

박대순 『디자인 용어사전』
발간(미진사)

최영수 포스터 '장고춤'
국제전 수석 입상

최원형 제17회 ACC상 입상

디자인포장진흥법 시행령
(대통령령 제9011호) 공포

국내 최초 디자인 분야 유학생
파견(미국 시라큐스대학교,
석사과정 1명)

한국디자인포장센터
제13회 대한민국산업디자인
전람회 개최(대통령상: 박성우,
'수출용 책상용구세트')

한국디자인학회 설립
(초대회장 박대순)

서울패키지디자인협회
(한국패키지디자인협회 전신)
창립

대한산업미술가협회
산업미술 30년전 개최

**한국인더스트리얼
디자이너협회** 제1회
한국공업디자인상
공모전 개최

동아공예대전
제도 및 동아미술제로
명칭 변경

현대공예창작회 창립전

합동광고
DM 전문 시스템 도입

세종문화회관 개관

중앙일보 컬러 오프셋
윤전기로 인쇄시작

제일기획
· 광고상 마련
· 클리오상 입상
 (향토문화 시리즈 공모)

김종성 힐튼호텔 설계

백남준 '비디오 가든' 발표

김영기, 권명광 세계 '아동의
해' 상징포스터·캘린더 제작 및
국제 전시(파리) 입상

기타
· 세계 카탈로그 전시회
· 세계 문자 전시회
· 제1회 아세아 그래픽
 디자인비엔날레
· 총력안보포스터 공모전

1979	1980	1981	1982

박정희 대통령 서거

1회용 종이컵 국산화

한국종합전시장(코엑스) 개장

문예진흥원 미술회관 개관

한국디자인포장센터
• 영국·독일·이탈리아
산업디자인전 개최
• 제14회 대한민국산업디자인
전람회 개최(대통령상:
정국현, '확성기기')

한국디자인학회 발족

한국인테리어디자이너협회
창립

월간디자인사 제1회
BIM트리엔날레 개최

서울패키지디자인협회 창립전

부산공예가회 창립전

한국도예가회 창립전

오리콤 광고대행사 발족

한남체인 외환은행 CIP 도입

선경화학 페트병 개발

한국일보 국내 최초
한글 전산식자 시스템
'HK-7910' 개발

태평양화학
세계 유일 화장품 박물관 개관

하이콜드 클리오상 수상

장호익 국제산업디자인단체
협의회 주최 제1회 세계
디자인학생콘테스트 2등 수상

김수근 청주박물관 설계
(1989년 준공)

홍종일·권명광 외 한국
이미지전 개최

김중업 스케치전 개최

조수현 전통매듭전 개최

김교만 일러스트레이션전 개최

김영희 닥종이민속인형전 개최

기타
• 아시아 국제그래픽디자인
비엔날레 한국 작품전

5·18 광주민주화운동

언론기관 통폐합

컬러 TV 방영 시작

전두환 대통령
'포장기술 향상' 지시

한국디자인포장센터
• '80 한국포장대전 개최
• 제15회 대한민국산업디자인
전람회 개최(대통령상:
이영제, '충전식 자동분무기')

한국디자인학회
1차 연구 발표
「한국수출산업을 위한
산업디자인 개선에 관한 연구」

**한국인더스트리얼디자이너
협회** 제1회 하계대학 개설 및
제2회 한국공업디자인상
공모전 개최

《포름》(디자인전문지) 창간

태평양화학 CIP 도입

한국사진식자개발상사
한국기계연구소, HK-1
사진식자기 개발

삼성전자 CIP 도입

김교만 일러스트레이션
「한국의 가락」 발간

김교만·김현 브루노
국제그래픽비엔날레
한국 초청작가 선정

기타
• 제1회 민속공예 학술회의
• 제1회 국제섬유디자인전

제84차 IOC 총회, 88올림픽
개최지 서울로 결정

해외 여행 자유화

한국방송광고공사 창립

국제산업디자인대회 개최

한국디자인포장센터
• 제16회 대한민국산업디자인
전람회 개최(대통령상:
김학성, '신체장애자를 위한
포스터')

한국시각디자인협회
가메쿠라 유사쿠 내한 강연
'일본 그래픽 디자인의
과거·현재·미래' 개최

한국현대디자인학회
한·일 디자인 세미나 개최

한국시각디자인협회
〈한국의 색전〉 개최

월간 《광고정보》 창간

큐닉스컴퓨터 설립
(회장 이범천)

바른손
그래픽디자인 카드 제작

신진자동차 거화로 상호 변경

정연종 '국풍81' 포스터 제작
및 한국의 미 포스터전 개최

기타
• 우수포장전
• 해외 우수 주방용품전
• 해외 우수 완구전
• 전통공예대전

야간 통금 해제

프로야구 출범

**한미수교 100주년 기념사업
추진위원회** 심벌마크 제정

한국디자인포장센터
• 올림픽 상품디자인
개발위원회 설치
• 제17회 대한민국산업디자인
전람회 개최(대통령상: 변상태·
강병길, '올림픽 타운의 보행자
공간을 위한 스트리트 퍼니처
통합 조정 계획')

서울올림픽대회 조직위원회
서울올림픽 휘장 및
마스코트 현상공모

아시안게임 CI 발표

**한국인더스트리얼디자이너
협회** 하계대학 운영 및
창립 10주년 기념전 개최

대한인간공학연구회 창립

홍림회 창립

한·불 미술가협회 창립

종합포토에이전시 월포 설립

금성 국내 기업 최초
품질보증제도 실시

을지병원 CIP 도입

현대자동차 포니2 생산

부수언 가구디자인전

김교만 지하철 3, 4호선
토털디자인 계획 완성

나재오 한국의 얼굴전

강석원
한·미 수교 100주년
기념탑 설계

기타
· 인덕그래픽디자이너 창립전
· 라틴아메리카 예술 순회전
· 한·미 수교 100주년 기념회
　및 도자전
· 올림픽 기념품 소장전

버마, 아웅산 폭발 사건

서울올림픽 휘장 디자인
(양승춘)과 마스코트
디자인(김현)

KBS 1TV 〈세계는 디자인
혁명시대〉 제작 방영

한국디자인포장센터
《포장기술》 창간

· 대한민국산업디자인전람회,
　'공업디자인' 부문을 '제품 및
　환경디자인'으로 변경
· 제18회 대한민국산업디자인
　전람회 개최(대통령상:
　이수봉, '사무처리 자동화를
　위한 시스템 퍼니처 디자인')

**한국인더스트리얼디자이너
협회** 국제산업디자인단체
협의회 가입

서울일러스트레이터협회 창립

홍익시각디자이너협회 창립전
개최

국제광고협회
세계광고회의 개최

금강기획(광고대행사) 설립

코래드(광고대행사) 설립

새한자동차
대우자동차로 개칭

금성
· 디자인연구실, 디자인
　종합연구소로 발전
　(독립연구소 체제)
· 제1회 산업디자인
　공모전 개최

삼성 제1회 굿디자인전 개최

**화성·한국투자금융·코오롱·
중소기업은행·한양그룹·
정우에너지·한미은행·
체신부·샤니** CIP 도입

동아제약 심벌마크 변경

큐닉스컴퓨터
국내 최초 한글워드 개발

한국일보 국문·한문 혼용
전산사식시스템 개발

김교만·안정언
국제아동 일러스트레이션
콘테스트 수상

기타
· 제1회 서울금공예전
· 대한민국 섬유패션디자인
　경진대회

한국데이터베이스진흥센터,
디자이너 등록제 실시

체신부 정부 부처 최초 CI 도입

서울아시안게임 포스터 제작

서울올림픽
· 포스터 제작
· 휘장 및 마스코트
　색상 안내서 제작
· 올림픽주경기장 준공
　(설계 김수근)

한국디자인포장센터
제19회 대한민국산업디자인
전람회 개최(대통령상: 조벽호,
'시스템 스트리트 퍼니처')

직업훈련관리공단
'포장기사'와
'제품디자인기사' 분리

서울그래픽협회센터
미술관 개관

**한국인더스트리얼디자이너
협회** 제산업디자인단체협의회
정회원 가입

한국여류시각디자이너협회
창립

한국그래픽디자이너협회
창립전 개최

《샘이깊은물》 창간

LG Ad(광고대행사) 설립

**피어리스·대한항공·
동방프라자** CIP 도입

삼성 '84 굿디자인전 개최

금성 산업디자인공모전 개최

현대자동차 '포니2'
캐나다 판매 시작
(수입차 판매 1위 기록)

변상태 생활용품디자인전

한도룡·최기원
독립기념관 조형물 당선

기타
· 서울국제무역박람회
　SITRA '84 개최
· '84 서울국제가구전시회
· 올림픽기념전시회 및
　전국공예품 경진대회
· 제1회 KSVD+JAGDA
　교류전
· 한국섬유비엔날레전
· 전통공예 특별전시회
· 한·일 현대포스터전
· LA올림픽 포스터전
· 서울 국제 문구전
· 국내 주화포스터전
· 한국스크린인쇄·재료전
· 현대종교미술국제전
· 성북구옥외광고물전
· 올림픽을 위한 그래픽전
· 아시아 광고회의

서울아시안게임
공식 포스터 5종 제작

서울올림픽 마스코트
형태 전개 디자인 발표

서울장애인올림픽
마스코트, 휘장 제정

한국디자인포장센터
• GD 마크제 실시

• '85 KOREA PACK 개최
• 제20회 대한민국산업디자인
전람회(대통령상: 정용주,
'죽세공예품 활성화를 위한
시안')

한국컴퓨터그래픽스 발족

한국디자인산업협회
창립 총회

한국여류시각디자이너협회
창립전

부산공예가협회 창립전

대구산업디자인협회 창립전

충청시각디자이너협회 창립전

컴퓨터아트그룹 발표회

호암아트홀 갤러리 개관

삼성전자
VTR 일본 G마크 획득

현대자동차 '포니' '엑셀' 생산

안상수 안상수체 개발

김중업·백금남
'평화의 문' 설계 및 준공

기타
• 제1회 한일 디자인 세미나
• 제1회 버로우스(Burroughs)
디자인 공모전
• 대구산업디자인상 공모전
• JACA84
일본 일러스트레이션전
• 그래픽코리아 '85전
• 프린터 '85전
• '85 섬유조형전
• 제주디자인전

서울아시안게임 개최

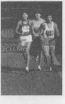

**서울아시안게임 및
서울올림픽**
안내 픽토그램 완성

한국디자인포장센터
• 디자인 심포지움 '공예의
나아갈 방향' 개최
• '86 우수디자인상품 선정
• 서울국제무역박람회 개최
• 제21회 대한민국산업
디자인전(대통령상: 김철호·
심재진, 오디오-비디오
인포메이션 시스템)

경기개방대학
산업디자인과 발족

아르데코 창립

한국전력공사 제일제당
유전공학사업부 CIP 도입

《월간 해외광고》 창간

《월간 디자인》 100호 발간

김교만 국제 일러스트레이션
참석, 주제 발표 '한국
일러스트레이션의 발전과정과
현황, 앞으로의 전망'

김종기 컴퓨터그래픽전

이순석 별세

기타
• GID 어드벤처 '86
(국내 최초 토털디스플레이쇼)
• 국제디자인 콰드리엔날레
개최
• 제1회 대학생카드공모전
• 제1회 한국광고전시회
• 제2회 KSVD+JAGDA
교류전
• '86 서울국제유아
교재교구 개발전
• '86, '88 대회
공식포스터카드전
• '86 미술의상전

서울올림픽
스포츠픽토그램 완성

한국디자인포장센터
• 제1회 한국우수포장대전
개최
• '87 KOREA PACK 개최
• 제22회 대한민국
산업디자인전개최
(대통령상: 지해천·이석준,
'공중용 정보기기 시스템')

상명여자대학교
산업대학 실내디자인과 신설

건국대학교 환경미술과
국내 최초 실내디자인과 신설

홍익대학교
국내 최초 예술학과 신설

**한국인더스트리얼
디자이너협회**《Industrial
Design 80/86》발간

한국미술협회
제1회 대한민국공예대전 개최

디자인하우스
• 영국 현대 그래픽디자인전
개최(영국문화원 후원)
• 《행복이 가득한 집》 창간

김철호 금성 디자인
종합연구소 소장 선임

1988	1989	1990	1991

김기웅 독립기념관 겨레의 집 설계 (1995년 준공)

김종업 중소기업은행 본점 설계

김재석 (전 이화여자대학교 교수) 타계

기타
• 제1회 대한민국광고대회

1988

서울올림픽 개최

한국디자인포장센터
• 주한프랑스문화원과 한·불 디자인 심포지움 개최
• 이코그라다 회장 방한, '디자인 프로젝트의 방법'에 관한 강연
• 제23회 대한민국 산업디자인전 개최(대통령상: 오국영·권혁방, '민예품 포장디자인 연구')

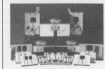

한국PR협회 창립

월간 《디자인 저널》 창간

《월간 공예》 창간

《산업디자인》 100호 발간

《한겨레》 가로쓰기 편집 방식 채택

디자인하우스
• 일러스트레이션 페스티벌 개최
• 미국 베스트 일러스트 원화전 및 워크숍 개최

예술의전당 1차 개관 (설계 김석철, 1984)

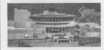

김현희 결핵협회 크리스마스씰 국제콘테스트 1등상 수상

박대순 국내 최초 디자인학 박사학위 취득(한양대학교)

기타
• 한국 컴퓨터그래픽 전시회 및 세미나

1989

KBS 표준색표집 제작

한국디자인포장센터
• 진흥부 부활
• '89 KOREA PACK 개최
• 제24회 대한민국 산업디자인전 개최 (대통령상: 강성철·강윤성, '한국전통 보자기 전을 위한 시각물 디자인')

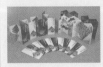

한국시각디자인단체 총연합회 결성

한국광고학회 창립

한국ABC협회 창립

금성 국제디자인공모전 개최

월간 《디자인》 창간

《COSMA》 창간

롯데월드 캐릭터 표절 시비

디자인하우스
영국문화과 독일 바우하우스전 개최

기타
• 제1회 KIT 산업디자인전
• '89 국제 선물용품· 장신구 박람회

1990

산업디자인포장진흥법 국회 통과

공산품 품질평가 항목에 디자인 포함

문화부
아름다운 한글-글자체 600년전 개최

대전엑스포 한빛탑 준공 (디자인 한도룡)

한국디자인포장센터
• 창립 20주년 기념 국제디자인대회 개최
• 제25회 대한민국 산업디자인전 개최 (대통령상: 이순인·유선일, '조립식가전제품')

이노디자인 골프백으로 《비즈니스위크》 올해의 최우수 상품 선정

대우 ID 캠프 '90

김포공항 슈퍼그래픽, 일본 CS 디자인상 국제부문 금상 수상

한샘기업 디자인연구소 설립

1991

남북한 UN 동시 가입

디자인포장진흥법, 산업디자인포장진흥법으로 전면 개정 공포

부천시 지방 도시 최초 CI 완성

대전엑스포
• 마스코트 '꿈돌이' 제정 (디자인 김현)
• 앰블럼 제정 (디자인 문철)

한국디자인포장센터
• 한국산업디자인포장 개발원으로 개편
• 제26회 대한민국 산업디자인전 개최 (대통령상: 김경균·김창식, '제주관광의 효율적 종합정보를 위한 지도 및 시각물')

금성
• 국제디자인공모전 개최
• 국내 가전산업 최초 디자이너 중역 탄생

랜도어소시에이츠 한국 진출

소니 국제학생디자인공모전 개최

기타
• '90 서울도서전
• '90 서울국제완구박람회

1992

김영삼 대통령 당선

공인산업디자인전문회사
등록 제도 도입

산업디자인포장개발원
· 산업디자인 및 포장기술
연구개발 진흥 5개년계획
수립(1993-1997)
· 제27회 대한민국산업디자인
전람회 개최(대통령상:
신승모·이한성, 서비스키친)

**산업디자인포장진흥
민간협의회 발족**

**한국인더스트리얼
디자인협회**
20주년 기념 한국
산업디자인 포럼 '92 개최

금성 유럽디자인센터 준공 및
국내 최초 비디오카메라
'GVC-6000' 생산

212디자인 산업디자인
포장개발원에 공인산업디자인
전문회사로 최초 등록

1993

우루과이라운드 협상 타결

'93 대전엑스포 개최

서울정도 600년 기념 행사

안상수 서울 정도 600년
포스터 제작

강우현 서울 정도 600년
마스코트 제작

산업디자인포장개발원
· 산업디자인 발전 5개년계획
추진 및 제7대 유호민
원장 취임
· 산업디자인 원년 선포 및
디자인 주간 선정(9.1~9.15)
· 디자인의 날 제정 선포
(~1997)
· '93 우수디자인상품선정제
개최(대통령상: 금성,
김장독 냉장고)
· '93 우수디자인 개발
성공사례 시상(대상: 삼성,
액정패널터치식)
· 제28회 대한민국
산업디자인전(대통령상:
심규승·윤창수, 공간효율성을
위한 세탁건조 시스템)

1994

한국산업디자이너협회 설립
(한국인더스트리얼
디자이너협회, 한국디자이너
협의회 산하 공업디자이너협회,
한국디자인전문회사 협회 통합)

디자인 관련 단체 5개
사단법인으로 조직적 통합,
분야별 역할 강화 및 산자부
지원(한국산업디자이너협회,
한국패키지디자인협회,
한국텍스타일디자인협회,
한국산업디자인전문회사협회,
한국시각정보디자인협회)

서울아트디렉터즈클럽 창립

금성 '93 금성국제디자인
공모전 개최(대상: 홍익대학교
박호영, 휴대용컴퓨터
'워크패드')

이노디자인 '가스버너'
미국IDEA 금상 수상

212코리아 모토로라의
페이저 디자인

삼성 CI 변경

임권택 영화 〈서편제〉 흥행

김일성 사망

서울 천 년 타임캡슐 남산 매설

상공자원부, 디자인의 날
선포(매년 5월2일)

광복 50주년 기념 휘장 제정
(디자인 안상수)

한국 방문의 해
공식 취장(김교만)과
마스코트(김현) 제정

산업디자인포장개발원
· 우수디자인 상품 및 디자인
성공사례 선정 산업디자인
개발 지원사업
· (현 디자인 혁신 상품
개발사업) 시행
· 제29회 대한민국산업디자인
전람회 개최(대통령상:
전영제·홍선영, '가정용
다용도 청소기 및 청정기
제안')

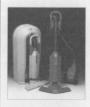

MBC 디자인 특집
〈왜 디자인인가〉 방영

KBS 디자인 특집
〈디자인에 승부를 걸어라〉
방영

한국디자인학회 재발족
(회장 김영기) 및
제1회 한국디자인학회
학술연구 발표대회

한국시각정보디자인협회
설립(초대회장 조영제,
한국시각디자이너협회와
한국그래픽디자이너협회
통폐합)

박현수 국내 최초
컴퓨터그래픽을 이용한 영화
〈구미호〉 제작

한샘 서울디자인박물관 개관

대우전자 탱크주의와
세계경영 전략 선포

삼성전자 디자인연구소 설립

곽원모 교수 회갑전

민철홍 '빛'의 형상〉 전시회,
최초 산업디자인 초대전

한홍택 사망

기타
· 전국 초·중·고 산업디자인
전람회 개최
· 제1회 세계로고디자인
비엔날레
· 제1회 대한민국광고대상
· 제1회 서울리빙디자인페어
· 제1회 전국 초등학생
산업디자인 공모전
· 548돌 한글날 기념
특별 전시회
· 서울 국제산업디자인 박람회

1995

지방자치제 전면 시작
삼풍백화점 붕괴
'95 광주비엔날레 개최

문화체육부 한글글자체·
한글디자인전 개최

산업디자인박물관 개관

**대구·경북 산업디자인
협의회** 구성

산업디자인포장개발원
제30회 대한민국산업디자인
박람회 개최(대통령상:
은정식·권진, '가정용 네트워크
멀티미디어 시스템')

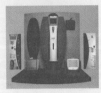

한국예술종합학교
영상원 개원

국제산업디자인대학원 준공

서울패션아티스트협의회 창립

월간《미술공예》폐간

월간《임프레스》창간

핵사컴 베니스비엔날레
한국관 EI 제작

금성 LG전자로 CI 변경
(디자인 랜도어소시에이츠)

LG전자
'95 국제디자인공모전 개최

현대자동차·조선일보
'95 한국자동차디자인공모전
개최 (대상: 전북대학교
하태훈·김소정, '굿모닝')

삼성 포토갤러리 및
삼성디자인연구원(IDS) 개원

중앙일보 전면 가로쓰기 실시

정경원
·국제산업디자인단체
 협의회 이사로 피선

기타
·제1회 생활미술전
 FACT '95 개최
·제1회 서울국제만화
 박람회(SICAF)
·제1회 애니메이션공모전
·중소기업 산업디자인 개발
 신상품전(1995~1999)
·'95 산업디자인
 성공사례(SD) 전
·'95 서울모터쇼
·'95 서울국제만화페스티벌
 《아마게돈》《홍길동》
 《둘리의 배낭여행》
·우리의 환경 '95전
·일본 우수포장디자인전
·한국아트디렉터스클럽상
 제정
·한국디자인법인단체
 총연합회 창립
 (초대회장 조영제)

1996

무궁화 2호 위성 발사
2002 월드컵 한·일
공동개최 결정
산업디자인한진흥법 제정
초·중·고 교과서에 산업디자인
내용 수록
멀티미디어·영상 관련 학과
대거 신설(홍익대학교, 공주전문
대학교, 대전전문대학교 등)

세계화추진위원회 '디자인산업
세계화방안' 마련

통상산업부
·애니메이션산업 등
 영상산업에 국고 지원
·산업디자인과 설치
 (초대과장 이일규)

문화체육부 만화산업
육성책 발표

산업디자인연수원
초대학장 유호민 취임

산업디자인포장개발원
·부설 국제산업디자인대학원
 (IDAS) 설립 및 개교
·'96 서울 세계우수산업
 디자인박람회(구 국제
 산업디자인교류전)
·제31회 대한민국
 산업디자인전 개최
 (대통령상: 이우찬·이영록,
 '휴먼디자인-중소기업연합
 생산방식 제안')

한국시각정보디자인협회
제1회 세계그래픽디자이너의 날
기념식 개최

《정글》(타이포그래피 전문
잡지) 창간

월간디자인 제1회 세계디자인
대학박람회(IDSF) 개최

중앙일보·조선일보
신문 섹션화

대우자동차 '라노스' 출시

현대자동차
스포츠카 '티뷰론' 출시

기타
·한국의 산업디자이너
 100인 선정(1위 김교만)
·제1회 세계산업디자인대학박람회
·'96 제35차 세계광고대회
·'96 타이포그라피서울전

1997

김대중 대통령 당선
IMF 구제금융 신청
의장법 개정
(1998년 3월 시행)
문화체육부, 게임산업
육성 방안 발표

통상산업부
·제1차 산업디자인 기반
 기술프로젝트 공모 실시
·산업디자인 병역 혜택 추진

서울시 CI 발표
(디자인 디자인파크)

산업디자인포장개발원
한국산업디자인진흥원으로
개칭(원장 노장우)

한국산업디자인진흥원
·산업디자인 정보화 프로젝트
 5개년계획 시작
·《산업디자인》《포장세계》
 폐간
·2001년 국제산업디자인
 단체협의회 총회 유치 확정
·2000 세계그래픽디자인
 대회, 2001 세계산업디자인
 대회 유치 확정
·2002년 이코그라다 대회
 유치 확정(안상수 이코그라다
 부회장 피선)
·제32회 대한민국산업디자인
 전람회 개최(대통령상:
 변희연·차강희, '인터넷
 공중전화기')

전남산업디자인협회
제1회 회원전

한국포장디자인학회
한국패키지디자인학회로
명칭 변경

한국산업디자이너협회
한국산업디자인상 제정

월간 〈일러스트〉창간

《디자인네트》창간

《컴퓨터 아트》창간

삼성항공
디지털카메라 '케녹스' 출시

대우자동차
'레간자' '누비라' 출시

기아자동차
RV카 '카니발' 출시

국민의정부 출범,
제2의 건국 선언

지식기반 산업 발전 대책 발표,
문화, 관광, 디자인, 정보통신
등 4개 분야 집중 진흥 결정

산업디자인진흥종합계획 발표

한국산업디자인진흥원
• 산업디자인센터 기공
 (성남시 야탑동)
• 한국디자이너대회
 '어울림' 개최(디자인혁명,
 수출2배, 경제르네상스,
 김대중 대통령 참석)
• 어울림 한국 현대포스터대전
• 대구 섬유산업 육성 방안
 (밀라노 프로젝트) 확정
• 제33회 대한민국산업디자인
 전람회 개최(대통령상:
 장광집·이상호, '국가상징
 가로 환경조성을 위한
 가로시설물 디자인계획')

아담소프트, 국내 최초
사이버가수 '아담' 탄생

삼성 석굴암 CD 타이틀 출시

대우자동차 '마티즈'출시

현대자동차, '그랜저 XG' 출시

권오영·박주석
아식스 포스터로 파리포스터
살롱 최고상 수상
이연숙 삼성 어린이 집으로
미국실내디자인학회
대상 수상

김진평·김교만·김주영 타계

기타
• 제1회 카디자인 공모전
• 제1회 한국 캐릭터디자인
 공모전
• 국가 상징 디자인 모티브전
• 디자인코리아전
• 핀란드 디자인전

산업디자인진흥법 개정
(법률 제5773호)

2002 한·일월드컵 엠블럼,
마스코트 발표

산업자원부 제3차 산업디자인
기반 기술프로젝트 실시

한국산업디자인진흥원
• 제1회 산업디자인진흥대회
 개최(청와대 영빈관)
• TOP 디자인 전문회사
 선정사업 실시
• 한국경제신문과
 디자인코리아2000 개최
• 어울림 국제 디자인 포럼 개최
 (국제산업디자인단체협의회,
 이코그라다, 국제인테리어
 디자이너연맹 참가)
• 대한민국디자인대상 시상
 (대상: LG전자 구자홍 회장)
• 제34회 대한민국
 산업디자인전 개최
 (대통령상: 박현숙,
 '환경보호를 위한 원예용품
 세트 포장디자인')

전국경제인연합
산업디자인특별위원회 발족
(위원장 LG전자 구자홍)

한국시각정보디자인협회·
한국현대디자인실험작가
협회와 어울림 한민족
포스터대전 개최

홍익대학교 국제디자인
전문대학원, 뉴밀레니엄
과정(최고경영자 과정) 신설

예술의전당
한가람디자인미술관 개관

《디자인 문화비평》(무크지)
창간

《디자인텍스트》창간

한샘 일본 굿디자인상 수상

LG전자 김치전용 냉장고
'김장독' 출시

안상수 제8회
지그라프 대상 수상

이순인 국제산업디자인단체
협의회 이사로 피선

기타
• 제1회 대한민국
 컴퓨터그래픽스대전
• 한국밀레니엄프로덕트 선정
• 홍익대학교·성균관대학교·
 삼성IDS, x-Design 개최
• 인터디자인 '99 서울
• 서울국제만화페스티벌
 (SICAF)

서해대교 개통(1993년 시공)

디자인 전문 인력 병역
특례 허용

신문박물관 개관

전경련
산업디자인 특별위원회,
디자인 트렌드 2003 발표

산업자원부
• 제4차 산업디자인기반기술
　프로젝트 실시
• 디자인브랜드과 신설

SBS 디자인 특집 방영

정경원 전문가 출신의 제9대
한국산업디자인진흥원
원장으로 피선

한국산업디자인진흥원
• 제2회 산업디자인진흥대회
　개최
• designdb.com 오픈
• 디자인혁신센터 설치
　운영 시작
• 이코그라다 밀레니엄
　서울대회 개최
• 제35회 대한민국산업디자인
　전람회 개최(대통령상: 김한 ·
　민명선, '나이키포스터')

한국시각정보디자인협회
제1회 콩그레스 개최

이노디자인
스마트폰으로《비즈니스위크》
최우수상품 선정

현대자동차 '싼타페' 출시

기아자동차 '옵티마' 출시

부즈캐릭터시스템 '뿌까'
플래시 애니메이션 제작

부수언 디자인법인
단체총연합회 회장으로 피선

기타
• 2000 세계그래픽디자인대회
• 새천년건설환경디자인
　세계 대회
• 밀레니엄디자인어워드 2000
• ASEM III 특별전
　테크노가든 개최
• 세계 청소년 디자인대전
　(Designit)

미국, 월드트레이드센터
폭발 사건

서울 슬로건 'Hi Seoul' 발표

인천국제공항 개항

산업디자인진흥법 개정
(법률 제6415조)

2001 서울 산업디자이너
선언문 선포

2002 한 · 일월드컵
공식 포스터 발표

국내 최초 월드컵 전용
문수축구장 개장(울산)

서울 월드컵경기장 준공

성남시 디자인 도시 선포

한국산업디자인진흥원
한국디자인진흥원으로
개칭(초대원장 정경원)

한국디자인진흥원
• 디자인의 해 선포
• 코리아디자인센터 준공(성남)

•《산업디자인》designdb로
　제호 변경
• 제3회 산업디자인진흥대회
　개최
• 국제산업디자인단체협의회,
　2001 서울 총회 개최
• 제36회 대한민국산업디자인
　전람회 개최(대통령상:
　박필제 · 김장석)

국민대학교 입시제도 개선
'발상과 표현'

한국디자인학회
아시아디자인학술대회 개최

한가람미술관
• 디자인의 공공성에 대한
　상상전 개최
• 제1회 타이포잔치 개최

한샘 제1회 KDC
한국산업디자이너 협의회
국제인테리어 디자인공모전
개최

기타
• 제1회 DEBW 국제디자인
　공모전
• Active Wire-한 · 일 디자인의
　새로운 흐름전
• 디자인교육 2001
　(한국 디자인교육의 전망전)

미군 장갑차 여중생 압사 사건

2002 한 · 일월드컵 개최

강남 도곡동 타워팰리스 건설

국민의 정부 디자인 정책 추진
성과 보고

디자인센서스 실시

2002 광주 비엔날레 개최

산업자원부
일류상품디자인지원단 출범

조달청
정부조달 우수디자인
특화상품 기획전

한국디자인진흥원
• 제1회 국제포스터비엔날레
　개최
• 제4회 산업디자인진흥대회
　개최
• 제37회 대한민국산업디자인
　전람회 개최
• 제1회 코리아국제포스터
　비엔날레 개최

서울시
• 미디어시티 서울 2002
• 서울디자인페스티벌
　2002 개최

성남시 국제디자인포럼 2002

한국대학교육협의회
2001 디자인 대학평가 발표

브루노 무나리
넌센스 디자인의 미술사전

레인콤 아이리버 출시

안상수 한.글.상.상전 개최

2003	2004	2005	2006	2007

2003

참여정부 출범

서울시, 버스전용차선제 시행

대구 지하철 화재

참여정부 디자인산업 발전
전략 발표

산업자원부 제3차
산업디자인종합계획 수립

한국디자인진흥원
• 제1회 국가상징디자인
 공모전 개최
• 김철호 제10대 원장 취임
• 2003 디자인대학박람회
 개최
• 디자인코리아 2003
 국제회의
• 서울세계베스트디자인전

아이코닉스 〈뽀로로〉 제작
(EBS 방영)

2004

대통령 탄핵

행정수도 파동

한·칠레 FTA 발효

KTX 개통

서울시, 시청앞 잔디광장 설치

한·중 디자인 협력
양해각서 체결

한국디자인진흥원
• 제1회 국제포스터
 비엔날레 개최
• 세계디자인센터장 회의
 개최(KDC)
• GD 선정제 연 2회로
 확대 개최
• 디자인체험관(DEX) 개관
• 디자인코리아2004
 개최(베이징)

홍익대학교 디지털미디어
디자인학과 신설

삼성 미국 IDEA상
최다수상 기업 선정

2005

APEC 정상회담(부산)

청계천 복원사업 완료

특허청, 의장법을
디자인보호법으로 개정

산업디자인진흥법
시행규칙 개정

글자체, 디자인보호법
보호 대상 포함

제1회 광주디자인
비엔날레 개최

문화관광부
공간문화과 신설

한국디자인진흥원
• 제2회 국가상징디자인
 공모전 개최
• 제2회 한·중 디자인 포럼
 개최(베이징)
• 제1회 국회 공공디자인
 전시회 및 세미나 개최
 (국회의원회관)
• 광주디자인센터 설립

한국공공디자인학회
국회공공디자인문화포럼 창립

LG전자
• 심재진 상무 국제산업디자인
 단체협의회 이사 당선
• '초콜릿폰' 출시

장동련 이코그라다 회장 당선

2006

건교부, 새 자동차번호판 발표

산자부, 미래생활산업본부
디자인브랜드팀 조직 개편

한국디자인진흥원
• 디자인 정책 연구파트 신설
• 이일규, 제11대 한국디자인
 진흥원장 취임
• GD 마크에 커뮤니케이션
 디자인 부문 신설
• 제41회 대한민국산업디자인
 전람회 개최
• 디자인코리아2006 개최
 (상하이)

LG전자
• 레드닷 올해의 디자인팀 선정
• 꽃무늬 '아트디오스' 출시

삼성전자
• 레드닷 콘셉트 디자인 어워드
 5개 부문 수상
• '지펠' 냉장고, '하우젠'
 김치냉장고 출시
 (디자인 앙드레 김)
• '보르도TV' 출시

이상봉 '한글' 패션쇼(파리)

2007

미국, 애플 아이폰 발매

서해안(태안) 기름 유출 사건

지자체 디자인 담당 부서
설치 붐

문화체육관광부
• 제1회 대한민국공공디자인
 엑스포 개최
• 제2회 광주디자인
 비엔날레 개최

서울시
• 디자인 서울 사업 시작
• 디자인서울 총괄본부 설치
• 2010년 세계디자인수도 선정
• 서울디자인위크 2007

한국디자인진흥원
• 제3회 국가상징디자인
 공모전 개최
• 디자인코리아 2007

디자인하우스
디자인리빙페어 개최

산돌커뮤니케이션 2007
한·일 타이포그래피 포럼 개최

KT&G 상상마당 건립

2008

중국, 베이징올림픽 개최
(한국 10위)

한미 FTA 타결

광우병 파동

승례문 방화 사건

문화체육관광부
2008 한국공간디자인문화제

산업자원부
대구경북디자인센터 건립

한국디자인진흥원
· 우수디자인전문회사 선정
· 코리아디자인포럼2008 개최
· 디자인코리아 2008(광저우)

서울산업통상진흥원
디자인클러스터 지원센터 개관

한국디자인문화재단
· 설립
· 경기도디자인총괄본부 출범
· 디자인메이드 2008

서울시
· 서울디자인재단 출범
· 디자인 서울 가이드라인 발표
· 공동주책 심의기준 발표
· 서울디자인페스티벌2008
· 서울의 상징 '해치' 선정

HAECHI
SEOUL

· 제1회 서울디자인올림픽 개최

디자인하우스
코리아디자인어워드 2008

한국공공디자인협회
공공디자인 심포지엄

이코그라다
대구 디자인위크 2008

한양대학교 공공디자인 전공
대학원 신설

기아자동차 '쏘울' 출시

박암종
근현대디자인박물관 개관

2009

노무현 전 대통령 서거

용산 참사

디자인 행정 전담 공무원
디자인 직류제 시행

코리아 디자인 위크

제3회 광주디자인비엔날레

문화체육관광부
2009 공공디자인엑스포

한국디자인진흥원
· 융합형 디자인대학
　육성사업 실시
· 김현태, 제12대 원장 취임

서울시
· 세계디자인수도서울 2009
· 초등학생 디자인교육 실시
· 제2회 서울디자인올림픽
　개최(월드디자인마켓,
　세계디자인학회서울
　학술대회, 월드디자인서베이)

· 2009 서울디자인페스티벌

경기도
· 2009 경기디자인페스티벌
· 제1회 대한민국뷰티디자인
　엑스포

서울모터쇼 조직위원회
2009 서울모터쇼

환경문화연합
국제에코디자인페어(IEDF)
(부산, 중국, 도쿄)

디자인하우스
· 2009 코리아디자인어워드
· 2009 서울리빙디자인페어
· 2009 서울디자인페스티벌
　밀라노

2010

천안함·연평도 사건

G20 정상회담

특허청, 지역 디자인 가치제고
사업 시작

한국디자인진흥원
GD 선정 연1회 축소 실시
제11회 대한민국디자인대상

서울시
· 유네스코디자인창의도시 선정

United Nations
Educational, Scientific and
Cultural Organization

SEOUL
City of Design
Member of the UNESCO Creative
Cities Network since 2010

· 서울디자인한마당
　(전 서울디자인올림픽) 개최
· 세계디자인수도 서울 개막
· 한국디자인문화재단 통폐합

경기도
· 제2회 대한민국뷰티디자인엑스포
· WDC(World Design Capital)
　세계 디자인도시 서밋

기아자동차 'K5' 출시

삼성전자 '갤럭시S' 출시

앙드레 김 타계

참고문헌

1장

2. '근대'라는 오해

샤오메이 천, 전진배 역, 『옥시덴탈리즘』, 도서출판강, 2001.

에드워드 사이드, 박홍규 역, 『오리엔탈리즘』, 교보문고, 2007.

에드워드 사이드, 김성곤 외 역, 『문화와 제국주의』, 도서출판창, 2002.

양필승, 「탈아(脫亞)시대의 청산」, 『나라의 길』,
나라정책연구원, 1995/9, 48-55쪽.

이유선, 「자문화 중심주의와 문화적 정체성」, 《사회와 철학》 제1호,
사회와철학연구회, 2001.4., 139-140쪽.

3. 일제강점기, 기만적 문화 정책과 '조선 책'

김영나, 『20세기의 한국미술』, 예경, 1998, 20-59쪽.

데이비드 어윈, 정무성 역, 『신고전주의』, 한길아트, 2004, 394-400쪽.

박길룡, 『한국현대건축의 유전자』, SPACE, 2005, 14-25쪽.

서성록, 『한국의 현대미술』, 문예출판사, 1994, 20-60쪽.

안창모, 『한국 현대 건축 50년』, 재원, 1996, 17-18쪽.

야나기 무네요시, 이길진 역, 『조선과 그 예술』, 신구, 1994.

야나기 무네요시, 장미경 역, 『조선의 예술』, 일신서적공사, 1986.

오광수·서성록, 『우리미술 100년』, 방일영문화재단, 2003,
68-76쪽. 121-122쪽.

최공호, 『한국현대공예사의 이해』, 재원, 1996, 31-48쪽.

최범, 「한국적 디자인의 전개와 양상」, 『디자인』, 1995/2.

홍진원, 「한국 대학 디자인교육의 역사적 전개에 관한 연구」,
서울대학교 석사학위논문, 1993, 8-24쪽.

2장

1. 미군정청의 활동과 한국 디자인

서성록, 『한국의 현대미술』, 문예출판사, 1994, 89-104.쪽

박암종, 「한국 디자인 100년사(2)」, 『디자인』, 1995/9, 158-187쪽.

서성록, 「국전과 아카데미즘」, 『한국의 현대미술』, 문예출판사, 1994, 91쪽.

원동석, 「국전 30년의 실태와 공과」, 『민족미술의 논리와 전망』,
풀빛, 1985, 148쪽.

정시화, 「1950-70년대 공예의 형상성」, 《조형》제18호,
서울대학교 조형연구소, 1995, 42쪽.

홍진원, 「한국 대학 디자인교육의 역사적 전개에 관한 연구」,
서울대학교 석사학위논문, 1993, 20-23, 33-40쪽.

2. 한국공예시범소의 '코리아 프로젝트'

김윤수, 『한국공예 100년』, 한길사, 2006, 602쪽.

서울대학교 미술대학 부설 조형연구소, 『디자인의 새로운 지평-민철홍과
한국 산업디자인 40년』, 미진사, 1994, 23쪽.

오창섭, 『제로에서 시작하라』, 디자인 플럭스, 2011/5, 190-191쪽.

허보윤, 『권순형과 한국현대공예』, 미진사, 2009.

김용철, 「도쿄미술학교와 서울대학교 미술대학」,
『조형 아카이브』, 서울대학교, 2010.

김종균, 「한국공예시범소와 서울대학교 미술대학」, 『조형 아카이브』
2011년 제3호, 서울대학교 미술대학 조형연구소, 2011/12.

김종균, 「1957년에서 59년까지 한국공예시범소(KHDC)의 활동과 성과 」,
『디자인학 연구』 제69호, 한국디자인학회, 2007/2.

박암종, 「한국디자인진흥 30년사」, 한국디자인진흥원, 2002, 4-7쪽.

정경원, 「한국인더스트리얼디자인 정책수립에 관한 연구」,
서울대학교 석사학위 논문, 1980, 11-13쪽.

정시화, 「1950~70년대 공예의 형상성」, 『造形』 제18호,
서울대학교 조형연구소, 1995, 60-66쪽.

홍진원, 「한국 대학 디자인교육의 역사적 전개에 관한 연구」,
서울대학교 석사학위논문, 1993, 40-42쪽.

「나들이 丹粧하는 民俗工藝」, 《한국일보》, 1959.3.27.

「韓國工藝品/工藝品海外輸出勸」, 《국토일보》, 1959.3.27.

「가구전시회」, 《대한뉴스》, 1959.5.5.

「꿈·디자인」, 《동아일보》, 1960.5.24.

「공예품 순회전시-해외수출을 권장」, 《동아일보》, 1959.3.27.

「국제무역박람회 출품 한국수공예품에 인기」, 《동아일보》, 1959.7.28.

「미국인 맥씨가 상공부에 건의」, 《조선일보》, 1959.7.10.

「수출산업 육성대책을 성안(成案)」, 《동아일보》, 1960.1.22.

「수출지역제한 철폐 공예협회서 건의」, 《경향신문》, 1957.2.22.

「수출공예 품질저하, 상공부 연석회 개최」, 《경향신문》, 1958.8.15.

「사단법인설립허가 한국공운디자인」, 《매일경제》, 1966.7.28.

「우리 수공업을 위협」, 《조선일보》, 1956.7.18.

「한국산 공예품」, 《국토신문》, 1959.3.27.

「햇살받는 공예디자인연구소 발족」, 《경향신문》, 1966.08.01.

「Arkon Office Activity」 (활동상황 보고서, 미간행), 1959.4.

「DeHaan Addresses Sojourner」,《코리안 리퍼블릭》, 1959.4.23.

한국디자인사료 데이터뱅크 (http://www.designdb.com/history/)

Clabby, William R., *Expansive Uncle: U.S. Sends Designers
 to Native Huts....*《Wall Street Journal》, July 5, 1957.

Kikuchi, Yuko, *Russel Wright's Asian Papers and Japanese
 Post-War Design,* University of the Arts London, 2006.
 (http://ualresearchonline.arts.ac.uk/1017/)

Kikuchi, Yuko, *Russel Wright's Asian Project and Japanese
 Post-War Design. In: Connecting conference,* International
 Committee of Design History and Studies (ICDHS)
 5th Conference, 2006.

Pulos, Arthur J., *The American Design Adventure,* Massachusetts
 Institute of Technology, 1988, p. 241.

Major "Open" Projects for Which Funds are Requested In FY 1959,
 Congressional Presentation, INTERNATIONAL COOPERATION
 ADMINISTRATION, march 28, 1958, p. 70, 158. USAID
 (http://pdf.usaid.gov/pdf_docs/PDACQ105.pdf)

Oral history interview with Mary Ann Scherr, Archive of
 American ar, Apr 6-7, 2001. (http://www.aaa.si.edu/collections/
 interviews/oral-history-interview-mary-ann-scherr-12648)
 (2011.8.5.)

SSM사와 미 정부간의 초과비용 청구 약식소송 판결문
 (http://openjurist.org/ 360 F2d 966 Scherr and
 McDermott Inc v. United States)

The University of North Carolina Libraries
 (http://www.lib.ncsu.edu/findingaids/
 search?subject=Industrial%20design--Korea%20(South))

US court of claims, No. 311-64, May 13, 1966.

3장

1. 산업 디자인의 등장

박암종, 「한국디자인진흥 30년사」, 한국디자인진흥원, 2002,
 12-14쪽, 9-10쪽.

박삼규, 「한국디자인 포장센터에 관한 연구」, 서울대학교 행정대학원,
 1970, 7-61쪽.

정경원, 「한국인더스트리얼디자인 정책수립에 관한 연구」,
 서울대학교 석사학위논문, 1980, 17-19쪽.

정시화, 「한국 현대디자인의 발전적 성찰(2)」,《공간》, 1975.8, 28쪽.

홍진원, 「한국 대학 디자인교육의 역사적 전개에 관한 연구」,
 서울대학교 석사학위논문, 1993, 44-55쪽.

홍진원, 「한국 대학 디자인교육의 역사적 전개에 관한 연구」,
 서울대학교 석사학위논문, 1993, 57-58쪽.

「대통령상, 택시미터기」,《동아일보》, 1969.6.7.

「상공미전」,《매일경제신문》, 1968.5.29.

「상공미전에 一言한다」,《경향신문》, 1967.8.26.

「외국것 본뜬 것, 제1회 상공미전 대상에 말썽있다.」,
 《경향신문》, 1966.8.10.

「포드 한국에 진출」,《서울경제신문》, 1967.3.15.

오원철 홈페이지 (www.owonchol.pe.kr)

2. 모더니즘의 유행

안창모, 『한국 현대 건축 50년』, 재원, 1996, 91-115쪽.

박선의 외, 『한홍택 작품집』, 한홍택선생 작품집 발간 추진위원회, 1988.

박암종, 「한국디자인 100년사」,《디자인》, 1995.12, 190-191쪽.

박암종, 「한국디자인진흥 30년사」, 한국디자인진흥원, 2002, 24-26쪽.

홍진원, 「한국 대학 디자인교육의 역사적 전개에 관한 연구」,
 서울대학교 석사학위논문, 1993, 59-72쪽.

「세계정상에 도전하는 우리의 공업디자인」,《디자인》, 1977.5.

3. 권력에 동원된 디자인

박삼규, 「한국디자인 포장센터에 관한 연구」,
 서울대학교 행정대학원, 1970, 65-89쪽.

박암종, 「한국디자인진흥 30년사」, 한국디자인진흥원,
 2002, 18-20, 40-43쪽.

서울대학교 미술대학 부설 조형연구소, 『디자인의 새로운 지평-민철홍과
 한국 산업디자인 40년』, 미진사, 1994, 27-34쪽.

정경원, 「한국인더스트리얼디자인 정책수립에 관한 연구」,
 서울대학교 석사학위논문, 1980, 14-20쪽.

「한국디자인포장센터 20년사」, 한국디자인포장센터, 1990,
 84-98, 108-129, 278-279, 314-315쪽.

「한국산업디자인 선진화를 위한 개혁·정비 3년사」,
 산업디자인포장개발원, 1996, 53-54쪽.

오원철 홈페이지 (www.owonchol.pe.kr)

4. 프로파간다 예술과 한국적 디자인

데이비드 어윈, 정무성 역, 『신고전주의』, 한길아트, 2004, 395-400쪽.

박정희, 『국가와 혁명과 나』, 향문사, 1963, 244, 249쪽.

박정희, 『우리민족의 나갈길』, 동아출판사, 1962, 49-131쪽.

안창모, 「건축」, 『한국현대 예술사대계 III-1960년대』, 시공사, 2002, 431-432쪽.

안창모, 『한국 현대 건축 50년』, 재원, 1996, 116-125, 150-153쪽.

어네스트겔너, 이재석 역, 『민족과 민족주의』, 도서출판예하, 1988.

에릭 홉스봄, 박지향·장문석 역, 『만들어진 전통』, 휴머니스트, 2004.

이상우, 『박정권 18년-그 권력의 내막』, 동아일보, 1986.

한국정치연구회, 『박정희를 넘어서』, 푸른숲, 1998.

김미정, 「1960-70년대 한국의 공공미술: 박정희 시대 공공기념물을 중심으로」, 홍익대학교, 2010.

박혜성, 「1960-1970년대 민족기록화 연구」, 서울대 석사학위논문, 2003, 10-36쪽.

서예례, 「한국 60-70년대 산업화 이후 제품에 대한 '근대적' 인식틀」, 서울대학교 석사학위논문, 1997, 109-110쪽.

전재호, 「박정희 체제의 민족주의 연구-담론과 정책을 중심으로」, 서강대학교 박사학위논문, 1997.

최범, 「'한국적 디자인' 또는 복고주의 비판」, 「권위적 민족주의 형식」, 《디자인》, 1995.2.

황부용, 「단순과 정감으로 대표되는 서정적 스타일리스트 김교만」, 《디자인》, 1993.9.

「김교만 교수의 서정적 디자인 세계」, 《디자인》, 1977.3.

「그래픽 디자인의 대중화, 실용화의 표현가능성을 제시한 한국이미지전」, 《디자인》, 1979.10.

「민족중흥시대, 사실은 '동상 전성시대'였다」, 《오마이뉴스》, 2004.5.12.

「해방 이후의 한국 담배갑」, 《디자인》, 1987.11.

4장

1. 선진국 프로젝트와 디자인

박암종, 「한국디자인진흥 30년사」, 한국디자인진흥원, 2002, 26-28쪽, 30-32쪽.

오근재, 「산업디자인전 20년을 돌아보며」, 《디자인》, 1985.10.

오창섭, 「'굿디자인'의 기준, 문제있다」, 《디자인》, 1996.1.

이기성, 「'85 우수디자인 선정상품」, 《디자인》, 1985.10.

이희란, 「시장창조 위한 새로운 스타일링모색-삼성 굿디자인전」, 「새로운 컨셉트 추출을 위한 노력의 흔적 엿보여-제3회 금성사 산업디자인 공모전」, 《디자인》, 1985.11.

홍진원, 「한국 대학 디자인교육의 역사적 전개에 관한 연구」, 서울대학교 석사학위논문, 1993, 72-77쪽.

「제24회 서울올림픽대회 공식보고서 제1권 대회준비 및 운영」, 서울올림픽대회 조직위원회, 1989.9.

「한국디자인포장센터 20년사」, 한국디자인포장센터, 1990, 133-141, 278-279쪽.

「한국산업디자인 선진화를 위한 개혁·정비 3년사」, 산업디자인포장개발원, 1996, 53-54쪽.

2. 가장 세계적이면서 가장 한국적인 디자인

김교만 외, 『GRAPHIC4·아름다운 한국86』, 미진사, 1986.

안창모, 「한국 현대 건축 50년」, 재원, 1996, 166-170쪽.

양호일, 「자기 발견의 새로운 실험-그래피 코리아 '85전(한국의 재발견)」, 《디자인》, 1985.6.

최범, 「골동품과 키치로서의 전통형식」, 「전통형식의 양식화와 응용」, 「한국형 디자인과 동시대적 전통에의 추구」, 《디자인》, 1995.2.

최범 외, 「복고주의적 전통의 극복과 동시대적 형식의 창조」, 『디자인』, 1995.2.

「문화정체성 확립을 위한 정책방향」, 한국문화정책개발원, 2002.

최без희, 「서울 올림픽 대회 기념 문화 포스터」, 《디자인》, 1986.9.

「'디자인'지를 통해본 디자인 10년」, 《디자인》, 1986.10.

「제3회 한국 그래픽 디자이너 협회전」, 《디자인》, 1986.7.

「제10회 아시아 경기대회 문화포스터」, 《디자인》, 1986.6.

『제24회 서울올림픽대회 공식보고서 제1권 대회준비 및 운영』, 서울올림픽대회 조직위원회, 1989.9.

5장

1. 디자인 경영과 디자인 신국부론

김종균, 『디자인전쟁』, 홍시, 2013.

김민수, 「LG심벌마크와 디자인 사대주의」, 《디자인》, 1995.3.

박암종, 「한국디자인진흥 30년사」, 한국디자인진흥원, 2002, 36-53쪽, 39쪽.

「디자인을 소재로 한 이색 TV다큐멘터리-왜 디자인인가?」,
　　《코스마》, 1994.7.

「디자인에 승부를 걸어라-KBS특집 4부작 제작한 프로듀서」,
　　《코스마》, 1994.8.

「사회환원차원의 세계최초 대학생디자인연구소-삼성전자
　　대학생디자인 맴버쉽」, 《코스마》, 1993.10.

「산업디자인 개발과 진흥에 전력투구」, 《코스마》, 1993.10.

「새로운 컨셉트의 미래생활을 제시한 1991 금성 국제디자인공모전」,
　　《디자인》, 1991.10.

「한국디자인의 자기진단-한국 디자인이 나아가야할 방향을 찾아서」,
　　《코스마》, 1993.11.

「한국산업디자인 선진화를 위한 개혁정비 3년사」, 산업디자인포장개발원,
　　1996, 53-201.

2. 포스트모더니즘과 한국형 디자인

강명구, 「국제화와 문화적 민주주의」, 《창작과 비평》,
　　1994년 22호, 70-87쪽.

이승근, 「한국인에 맞는 한국형 디자인 상품들」, 《디자인》, 1992.12.

최범, 「국제화 바람속의 디자인 논리」, 《디자인》, 1994.9.

최범, 「디자인과 역사인식」, 《디자인》, 1995.8.

「가전제품도 한국형 각광」, 《한국일보》, 1995.6.12.

「국제화 시대의 민족문화와 디자인(1)」, 《디자인》, 1994.10.

「국제화 시대의 민족문화와 디자인(2)」, 《디자인》, 1994.11.

「'메이드 인 코리아'의 새 모델을 제시한 디자인포장센터의
　　수출유망상품 미래디자인연구」, 《디자인》, 1990.4.

「봉건적 건축 전형 '눈높이 낮춰야'」, 《중앙일보》, 1997.7.15.

「세계화백서」, 세계화추진위원회, 1998, 73쪽.

「어떻게 지어야 한국적인가」, 《한겨레》, 1997.4.10.

「전통미에 주저앉은 '비상의 꿈'」, 《동아일보》, 1999.11.15.

6장

1. 디자인 전쟁과 브랜드 개발

김종균, 『디자인전쟁』, 홍시, 2013.

장동석, 「지방자치단체 아이덴티티 연구」, 국민대 디자인대학원,
　　2007, 22-30쪽.

전인미, 「전국 공립박물관의 전시현황과 그 배경에 관한 연구」,
　　《현대미술사연구》 제30집, 서울대학교, 2011.12., 37-66쪽.

「市 공무원 명함에 숨은 뜻 많다는데…」, 《서울신문》, 2011.04.13.

「전국 지자체 디자인진흥사업 실태조사」, 한국디자인진흥원, 2006.8.

「한국디자인진흥원 2011 연차보고서」, 한국디자인진흥원, 2012.2.

2. 공공디자인과 정치

김종균, 「한국디자인진흥체제의 발전방향 연구」, 서울대 대학원, 2008.

윤종영 기조 발제1, 「공공디자인에 관한 법률안 입법공청회 배포자료」,
　　2007.2.28.

「국가공공디자인협의체 운영을」, 《한국광고신문》, 2007.6.28.

「국가상징 공공디자인 활성화 방안」, 산업자원부, 2006, 41-45쪽.

「디자인 관리, 산자부·문광부 티격태격」, 《환경일보》,
　　2007.3.14.

「산업디자인진흥법 전부개정법률안 검토보고서」, 산업자원위원회
　　수석전문위원 도재문, 2007.4

「서울시, 도시디자인 총괄할 전담조직 '디자인서울총괄본부'
　　시장직속으로」, 《뉴스와이어》, 2007.4.23

「서울디자인재단' 8월 출범-디자인산업 진흥위한 각종 사업 맡아」,
　　《조선일보》, 2008.5.19.

「李당선인, 타임誌 환경영웅상 수상」, 《연합뉴스》, 2008.2.1.

「전국 디자인진흥사업 실태조사」, 한국디자인진흥원, 2006.8, 8쪽.

「청계천 이후, 치적 쌓기 하천복원 붐」, 《매일경제》, 2007.10.4.

《하이서울 뉴타운소식지》 23호, 2008.1.

「한국디자인진흥원 40년사」, 한국디자인진흥원, 2010, 155쪽.

「한국디자인진흥원, 산업디자인 개발 185억원 지원」,
　　《매일경제》, 2008.5.1.

「2006문화정책백서」, 문화관광부, 2007.

서울특별시 법무행정서비스 홈페이지 (http://legal.seoul.go.kr/)

관련 도서

한국 디자인사

김진송, 『서울에 딴스홀을 허하라』, 현실문화연구, 1999.

서울대학교 미술대학 부설 조형연구소, 『디자인의 새로운 지평-민철홍과 한국 산업디자인 40년』, 미진사, 1994.

정시화, 『韓國의 現代디자인』, 열화당, 1976.

최공호, 『산업과 예술의 기로에서-한국근대공예사론』, 미술문화, 2008.

최공호, 『한국현대공예사의 이해』, 재원, 1996.

최범, 『한국디자인을 보는 눈』, 안그라픽스, 2006.

한국디자인산업연구센터, 『기억과의 대화』, 서울대학교 출판부, 2004.

김민수, 「한국 현대디자인과 추상성의 발현, 1930년대-1960년」, 『조형』 제18호, 서울대학교 조형연구소, 1995.

김종균, 「독재정권기의 민족주의와 디자인에서의 '한국성'」, 『디자인학 연구』 제67호, 한국디자인학회, 2006.11.

김종균, 「정부주도 디자인진흥체제의 제문제」, 『디자인학 연구』 제72호, 한국디자인학회, 2007.8.

김종균, 「한국현대디자인의 문화정체성」, 『디자인학 연구』 제17권, 한국디자인학회, 2004.11.

김종균, 「1957년에서 59년까지 한국공예시범소(KHDC)의 활동과 성과 」, 『디자인학 연구』 제69호, 한국디자인학회, 2007.2.

박심규, 「한국디자인 포장센터에 관한 연구」, 서울대학교 행정대학원, 1970.

박암종, 「한국디자인 100년사(1)」, 《디자인》, 1995.9.

박암종, 「한국디자인 100년사(2)」, 《디자인》, 1995.10.

박암종, 「한국디자인 100년사(3)」, 《디자인》, 1995.11.

박암종, 「한국디자인 100년사(4)」, 《디자인》, 1995.12.

박암종, 「한국디자인 100년사(5)」, 《디자인》, 1996.1.

박암종, 「한국디자인 100년사를 시작하며」, 《디자인》, 1995.8.

박암종, 「한국디자인진흥 30년사」, 한국디자인진흥원, 2002.

서예례, 「한국 60-70년대 산업화 이후 제품에 대한 '근대적' 인식틀」, 서울대학교 석사학위논문, 1997.

윤태호, 「한국산업디자인 진흥에 관한 연구-한국디자인포장센터의 역할을 중심으로」, 한양대학교 석사학위논문, 1981.

장동석, 「지방자치단체 아이덴티티 연구」, 국민대 디자인대학원, 2007.

정경원, 「한국인더스트리얼디자인 정책수립에 관한 연구」, 서울대학교 석사학위논문, 1980.

정시화, 「1950-70년대 공예의 형상성」, 《조형》 제18호, 서울대학교 조형연구소, 1995

정시화, 「한국 현대디자인의 발전적 성찰(1)」, 《공간》, 1975.7.

정시화, 「한국 현대디자인의 발전적 성찰(2)」, 《공간》, 1975.8.

정시화, 「한국 현대디자인의 발전적 성찰(3)」, 《공간》, 1975.9.

정시화, 「한국 현대디자인의 발전적 성찰(4)」, 《공간》, 1975.10.

조영민, 「시대정신을 반영한 corporate identity design의 상관관계에 관한 연구: 20세기 후반 30년 국내 사례를 중심으로」, 서울대학교 석사학위논문, 2002.

최범, 「국제화 바람속의 디자인 논리」, 《디자인》, 1994.9.

최범, 「디자인과 역사인식」, 《디자인》, 1995.8.

최범 외, 「세계화에 앞서 규명되어야 할 한국적 디자인」, 《디자인》, 1995.2.

홍진원, 「한국 대학 디자인교육의 역사적 전개에 관한 연구」, 서울대학교 석사학위논문, 1993.

「국제화 시대의 민족문화와 디자인(1)」, 《디자인》, 1994.10.

「국제화 시대의 민족문화와 디자인(2)」, 《디자인》, 1994.11.

「신화없는 탄생, 한국 디자인 1910-1960」, 〈한국 디자인 1910-1960전〉 도록, 예술의전당 디자인미술관, 2004.

「한국디자인포장센터 20년사」, 한국디자인포장센터, 1990.

「한국산업디자인 선진화를 위한 개혁 정비 3년사」, 산업디자인포장개발원, 1996.

「한국의 미(美)에 대한 인식과 표현의 문제」, 《디자인》, 1985.7.

서구 디자인사

데이비드 어윈, 정무성 역, 『신고전주의』, 한길아트, 2004.

레이몽 기도, 김호영 역, 『현대 디자인의 역사 1940-1990』, 아르스, 1995.

앨러스테어 덩컨, 고영란 역, 『아르누보』, 시공사, 2003.

정시화, 『산업디자인 150년』, 미진사, 1998.

존 헤스켓, 정무환 역, 『산업디자인의 역사』, 시공사, 2004.

찰스 젠크스, 『What is Post-Modernism』, 청람, 1995.

카시와기 히로시, 강현주 역, 『20세기의 디자인』, 조형교육, 2003.

카시와기 히로시, 최범 역, 『디자인과 유토피아』, 홍디자인, 2001.

페니 스파크, 최범 역, 『20세기 디자인과 문화』, 시지락, 2003.

피터 도머, 강현주 역, 『1945년 이후의 디자인』, 시각과 언어, 1995.

한국 미술과 건축사

김영나, 『20세기의 한국미술』, 예경, 1998.

박길룡, 『한국현대건축의 유전자』, 스페이스, 2005.

서성록, 『한국의 현대미술』, 문예출판사, 1994.

안창모, 「건축」, 『한국현대예술사 대계 III-1960년대』, 시공사, 2002.

안창모, 『한국 현대 건축 50년』, 도서출판 재원, 1996.

오광수, 서성록, 『우리미술 100년』, 방일영문화재단, 2003.

오광수, 『한국현대미술사』, 열화당, 2000.

정인하, 『김수근 건축론: 한국건축의 새로운 이념형』, 시공문화사, 2000.

정인하, 『김중업 건축론: 시적 울림의 세계』, 시공문화사, 2003.

홍선표 외, 『한국현대미술 새로보기』, 미진사, 2007.

김정희, 「한국 현대미술 속의 "한국성" 형성 요인의 다면성」,
 동서양미술문화비교 국제 심포지엄, 2003.

박혜성, 「1960-1970년대 민족기록화 연구」, 서울대 석사학위논문, 2003.

정영목, 「한국 현대 역사화: 그 성격과 위상」, 『근현대 역사화의 전개』,
 서울대학교 미술대학 조형연구소, 1997.

정영목, 「한국 현대회화의 추상성, 1950-1970: 전위의 미명아래」,
 『한국현대미술과 추상성: 그 현대적 발전과 전개』,
 서울대학교 미술대학 조형연구소, 1995.

한국 근대사와 민족주의, 문화정체성

강상중, 『오리엔탈리즘을 넘어서 = 근대 문화 비판 1』, 이산, 1998.

고병익, 『동아시아의 전통과 변용』, 문학과지성사, 1997.

권혁범, 『민족주의와 발전의 환상』, 솔, 2000.

김용욱, 『한국학 어떻게 할것인가?』, 민음사, 1985.

김욱동, 『모더니즘과 포스트모더니즘』, 현암사, 2002.

동아일보사 조사연구실, 『현대사를 어떻게 볼 것인가 VI:
 박정희와 5.16』, 동아일보, 1990.

디자인문화실험실, 『디자인과 정체성』, 안그라픽스, 2001.

박정희, 『국가와 혁명과 나』, 향문사, 1963.

박정희, 『우리민족의 나갈길』, 동아출판사, 1962.

샤오메이 천, 전진배 역, 『옥시덴탈리즘』, 도서출판강, 2001.

앨빈 토플러, 김진욱 역, 『제3의 물결』, 범우사, 1992.

어네스트겔너, 이재석 역, 『민족과 민족주의』, 도서출판예하, 1988.

에드워드 사이드, 김성곤 외 역, 『문화와 제국주의』, 도서출판창, 2002.

에드워드 사이드, 박홍규 역, 『오리엔탈리즘』, 교보문고, 2007.

에드워드 카, 김승일 역, 『역사란 무엇인가?』, 범우사, 1996.

에릭 홉스봄, 박지향/장문석 역, 『만들어진 전통』, 휴머니스트, 2004.

에릭 홉스봄, 최석영 역, 『전통의 날조와 창조』, 서경문화사, 1996.

우실하, 『오리엔탈리즘의 해체와 우리 문화 바로 읽기』, 소나무, 1997.

임영태, 『대한민국 50년사』, 들녘, 1998.

쟝 피에르 바르니에, 주형일 역, 『문화의 세계화』, 한울, 2000.

조지 리처, 김종덕 역, 『맥도날드 그리고 맥도날드화 :
 유토피아인가, 디스토피아인가?』, 시유시, 1999.

조혜정, 『한류와 아시아의 대중문화』, 연세대학교 출판부, 2003.

탁석산, 『한국의 정체성』, 책세상문고, 2000.

한국정치연구회, 『박정희를 넘어서』, 푸른숲, 1998.

강명구, 「국제화와 문화적 민주주의 참고」, 《창작과 비평》 22호, 1994.

전재호, 「박정희 체제의 민족주의 연구-담론과 정책을 중심으로」,
 서강대학교 박사학위 논문, 1997.

「문화정체성 확립을 위한 정책방향」, 한국문화정책개발원, 2002.

기타

김진식, 『한국양복 100년사』, 미리내, 1990.

이상우, 『동양미학론』, 시공사, 1999.

장동순, 『동양사상과 서양과학의 접목과 응용』, 청홍, 1999.

장파, 유중하 외 역, 『동양과 서양 그리고 미학』, 푸른숲, 1999.

전완길 외 8인, 『한국 생활문화100년』, 장원, 1995.

존 스토리, 박모 역, 『문화연구와 문화이론』, 현실문화연구, 1994.

테오도르 아도르노, 김유동 역, 『계몽의 변증법』, 문예출판사, 1996.

권영필, 「한국전통미술의 미학적 과제」, 『한국미학시론』,
 고려대학교 한국학연구소, 1994.

「광복 40년」, 《서울신문사》, 1985.

「금성사 35년사: 1958-1993」, 금성, 1993.

「기아 50년사」, 기아산업, 1994.

「농심 삼십년사: [1965-1995]」, 농심30년사편찬위원회.

「동아의 지면 반세기」, 동아일보, 1970.

「럭키 40년사」, 럭키경제연구소, 1987.

「문화방송사」, 문화방송, 1982.

「보도사진연감」, 한국사진기자회, 1969-1997.

「사진으로 보는 대한민국 10년사」, 국제보도연맹, 1958.

「사진으로 보는 한국백년」 1-3, 《동아일보》, 1978.

「사진으로 본 감격과 수난의 민족사」, 《조선일보》, 1988.

「사진으로 본 럭키금성 40년」, 럭키금성, 1987.

「사진으로 본 한국영화 60년」, 영화진흥공사, 1980.

「사진으로 본 해방 30년」, 《한국일보》, 1975.

「삼성전자 20년사」, 삼성전자주식회사, 1989.

「삼성전자 30년사」, 삼성전자주식회사, 1999

「세계화와 지역화」, 삼성경제연구소, 2001.6.

「정부수립 40년, 1948-1988」, 문화공보부, 1988.

「현대 오십년사: 상/하(1947-1997)」, 현대그룹 문화실, 1997.

「현대자동차 20년사」, 현대자동차, 1987.

「LG 50년사: 1947-1997」, LG, 1997.

도판목록

이 책에 사용된 도판 가운데 도판목록에 없는 도판은 저자가 직접 촬영했거나 저작권이
소멸된 것이지만, 일부는 협의 중이거나 저작권자와 연락이 닿지 않아 사용 동의를
구하지 못한 것도 있습니다. 이는 추후 협의하여 반영하겠습니다.

222쪽 (왼쪽)《디자인》, 1977.3., 3쪽.
 (오른쪽) 김교만 외, 『GRAPHIC4 · 아름다운 한국86』,
 미진사, 1986, 32쪽.
 (아래)《디자인》, 1993.9.
223쪽 『GRAPHIC4 · 아름다운 한국86』, 30쪽.
224쪽 (아래) 정인하, 『김중업 건축론』, 건축문화. 1998.
225쪽 (위) 최성경 제공
226쪽 (위) ©오사무 무라이
 (아래) 김수근문화재단 제공
227쪽 김수근문화재단 제공
228쪽 (위 오른쪽)《디자인》, 1977.5., 7쪽.
234쪽 (위) 『삼성전자 20년사』
 (아래) e영상역사관 (http://ehistory.korea.kr/)
240쪽 『사진으로 본 럭키금성 40년』
242쪽 『한국디자인포장센터 20년사』, 71쪽.
244쪽 『한국디자인포장센터 20년사』, 135-141쪽.
247쪽 한국디자인진흥원 Design DB
250쪽 《디자인》, 1985.10., 91-93쪽.
251쪽 《디자인》, 1987. 7., 107-110쪽.
252쪽 (위)《디자인》, 1985.10.
 (아래) 한국디자인진흥원 Design DB
253쪽 (위)《디자인》, 1985.11., 68-69쪽.
 (아래)《디자인》, 985.11., 70-71쪽.
259쪽 「제24회 서울올림픽대회 공식보고서」1권, 632-656쪽.
260-261쪽
 「제24회 서울올림픽대회 공식보고서」1권, 632-656쪽.
262-263쪽
 「제24회 서울올림픽대회 공식보고서」1권, 632-656쪽.
267쪽 「제24회 서울올림픽대회 공식보고서」1권, 433쪽.
273쪽 『정부수립 40년, 1948-1988』, 257쪽.
277쪽 《디자인》, 1986.9.
279쪽 예술의전당 홈페이지
282쪽 안그라픽스
284-285쪽
 『GRAPHIC4 · 아름다운 한국86』, 42, 83, 85쪽.
286쪽 《디자인》, 1985.6.

318쪽 (위 왼쪽)《코스마》, 1993.10.
 (나머지 모두) 한국 산업디자인 선진화를 위한 개혁정비 3년사.
320쪽 (위 오른쪽) 한국디자인진흥원 Design DB
326쪽 (위)《디자인》, 1990.4., 47, 50쪽.
331쪽 『한국 영화 100년』, 479쪽.
335쪽 (아래 왼쪽) LG전자 제공
341쪽 (아래) 주호식,《굿뉴스》홈페이지
346쪽 『세계화 백서』, 세계화추진위원회, 1998, 73쪽.
347쪽 네이버 캐스트, 「한국의 생활디자인 '로티'」, 1989.
 (http://navercast.naver.com/contents.nhn?rid=59&
 contents_id=2244)
367쪽 (위) 서울시 홈페이지
372쪽 윤명국 제공
373쪽 (위 왼쪽) 권용준 촬영 (아래 오른쪽) 최원규 제공
377쪽 (위)《환경일보》, 2008.2.3.
383쪽 《환경일보》, 2007.3.2.
385쪽 「디자인서울로 한 발짝 더」,《환경일보》, 2008.3.19.
386쪽 (아래) 서울시 홈페이지
390쪽 (위) 서울시 홈페이지
392쪽 서울시 홈페이지
394쪽 서울시 홈페이지

찾아보기